不安、厭世

與

自我退隱

易文及同代南來文人

蘇偉貞

目錄

導論：重構南來文人創作座標

民國建政，文人南下香港，一般咸認有三波，第一波為一九三七至一九四五年對日抗戰階段，知名文人有許地山、蕭紅、端木蕻良、戴望舒、胡風、夏衍、陳殘雲、蔡楚生、司馬文森等，第二波密接抗戰勝利後隨之而來的國共內戰，此時程左右文人紛紛南向，啟動了文化角力在港前哨戰。[1] 繼而一九四九年大陸政權易手，大批文人流亡香港，掀起了第三波南向潮，這階段止於一九七〇年代末中共改革開放，[2] 這也是本書研究文人南來潮的主訴時期。

1　鄭樹森指出一九四八年左右派文人學者在香港活動頻繁，如郭沫若、茅盾、夏衍、歐陽予倩、秦牧、柯靈、吳祖光、司馬文森、邵荃麟、馮乃超、剪伯贊、侯外廬、鍾敬文等十多人。鄭樹森：〈遺忘的歷史・歷史的遺忘——五、六〇年代的香港文學〉，《從諾貝爾到張愛玲》（台北縣：印刻出版公司，二〇〇七），頁一六六。

2　文人南來香港期程另有黃康顯時間曲線分成四波之論點，第四波基本上定位在一九八〇年代之後竹幕開放。關於南來作家分期、行止，可參考：黃繼持、盧瑋鑾、鄭樹森主編：《香港文學資料冊（一九四八—一九六九）》（香港：香港中文大學出版社，一九九六）；黃繼持、盧瑋鑾、鄭樹森編：《香港新詩選（一九四八—一九六九）》（香港：香港中文大學人文學科研究

從地理時空看，香港「南來文人」一詞是與時代離散伴生的，最早起於三、四〇年代中日抗

戰、國共內戰時期從大陸內地南下香港的文化人命名，隨著一九四九年大陸政權易幟，掀起歷史

上人數最眾的文人南向流亡香港潮。相對於香港文化界，「南來文人」作為一個特定群體專有名

詞的出現歷史尚淺，早期籠統的稱三、四〇年代「從中國到香港的作家」為「南來作家」，[3]這

裡的「南來文人」是「南來作家」比擬擴大，包覆廣義的文化工作者。及至八〇年代之初香港主

體性及歷史意識覺醒，就歷史看文學，要建立香港立體文化面貌，南來群體的定位與文化活動終

成為香港必須面對的議題，回溯歷來相關議題的討論，大致反映在兩個層面：第一是命名的各自

為主。香港文學研究者黃康顯稱旅港作家或難民作家，[4]類似的看法還有梁秉鈞，他認為香港五

〇年代的歷史變遷，使南來文人群普遍抱持著難民心態，[5]換言之，所謂「難民」，是帶著倉

皇、置外心態的貶義詞，至於潘亞暾、汪義生界分五〇年代來港者為南來作家，文革前後移居香

港者稱「綠印作家」，[6]另與「南來」相近的命名有王劍叢的「南遷作家」[7]；第二是輕率的以

地理劃規，忽視歷史因素及文化渠道，粗糙的將來自福建、廣東等地的作家冠以「福建幫」、

「廣東幫」名號作為區別，充滿意識形態、地域思維，引發相當多討論，譬如一九八七年一場

「南來青年作家在香港」座談會中，評論家梅子就抨擊這種地理劃分文化。[8]另持出生地理論的

還有潘亞暾，他在一九八九年發表〈香港南來作家簡論〉，強調「生於斯長於斯」為界定身分的

依據，意謂不生長於香港，便是南來者。[9]上述界分都不免帶有排擠心態，這對如一九四八年便

來港且投入文化事務甚深的劉以鬯便顯得名實難調。幸好隨著九〇年代中期香港重要學者黃繼

持、盧瑋鑾、鄭樹森有計畫大規模的展開香港文化史料整理的浩大工程後，已逐步催生深化了更

3　所，一九九八）；黃繼持、盧瑋鑾、鄭樹森編：《香港小說選（一九四八—一九六九）》（香港：香港中文大學人文學科研究所，一九九八）；鄭樹森、黃繼持、盧瑋鑾編：《早期香港新文學作品選（一九二七—一九四一）》（香港：天地圖書公司，一九九八）；鄭樹森、黃繼持、盧瑋鑾編：《早期香港新文學資料選（一九二七—一九四一）》（香港：天地圖書公司，一九九八）；黃繼持、盧瑋鑾、鄭樹森編：《追跡香港文學》（香港：牛津大學出版公司，一九九八）；鄭樹森、黃繼持、盧瑋鑾編：《國共內戰時期：香港本地與南來文人作品選（一九四五—一九四九）上、下冊》（香港：天地圖書公司，一九九九）；鄭樹森、黃繼持、盧瑋鑾編：《國共內戰時期：香港文學資料選（一九四五—一九四九）》（香港：天地圖書公司，二〇〇〇）；鄭樹森、黃繼持、盧瑋鑾編：《香港新文學年表（一九五〇—一九六九）》（香港：天地圖書公司，二〇〇〇）。

4　盧瑋鑾：〈「南來作家」淺說〉，《香港文學》總二七一期（二〇〇七年七月），頁九一—九三。

5　黃康顯：《香港文學的發展與評價》（香港：秋海棠文化出版社，一九九六）。
　梁秉鈞：〈從五年來的香港小說選看五十年來的香港文學〉，再思五、六〇年代以來「現代」文學的意義和「現代」評論的限制，陳國球編：《文學香港與李碧華》（台北：麥田出版，二〇〇〇），頁六一—七八。

6　綠印作家稱謂來自於移居香港作家在尚未取得永久居住權之前所持身分證上蓋的是綠印而得名。見潘亞暾、汪義生：《香港文學概觀》（廈門：鷺江出版社，一九九三）。

7　王劍叢：《香港文學史》（南昌：百花洲文藝出版社，一九九五）。

8　轉引盧瑋鑾：〈「南來作家」淺說〉，頁一一八。

9　潘亞暾的簡化分法，最大爭議是他把來港時十二歲的西西也劃入南來隊伍中，理由是西西的根在大陸。見潘亞暾：〈香港南來作家簡論〉，《暨南學報》總三十九期（一九八九年四月二十日），頁一三—二三。亦參考盧瑋鑾：〈「南來作家」淺說〉，頁一一八—一一九。

10　黃繼持、盧瑋鑾、鄭樹森為香港文學建史使命感令人敬佩，歷年編輯出版共十冊。參閱注2。

回顧晚近，香港學者盧瑋鑾應是最早意識到這些曖昧無漫界說而提出反思的學者，一九九三年他在台北聯合報文化基金會舉辦的「四十年來中國文學會議」提交論文〈「南來作家」淺說〉，主張由作家本質、文學作品、寫作技巧等作為界定的依據，詳細分析一九四九之後四十年亦即五〇—八〇年代南來文人的心理差異、社會及政治因素，更進一步就文學評價、領域差異、輩分、政治立場、取材方向的不同分類論述，將南來文人置於文化、歷史的脈絡下進行理解，這才能細緻、精準的呈現南來文人的特質和面貌，代表了一種接納的姿態，而非「強行派定」南來名銜，這是我第一次接觸「南來」說法，其中「心理差異」、「領域差異」既還原文人流亡身世又烘托創作多元，這樣的思考是為本書論述緣起。〈「南來作家」淺說〉雖名之「淺說」，但文中盧瑋鑾羅列南來之初代表作家，明顯下過功夫考察，引領議題討論用心頗深，她考察一九四九後南向表現不凡的作家名單有李輝英（一九五〇年來港）、力匡（一九五〇年來港）、司馬長風（一九四九年來港）、徐訏（一九五〇年來港）、趙滋蕃（一九五〇年來港）、徐速（一九五〇年來港）、易文（一九四九年來港）等，[11]足證南來文人創作對香港文化內涵及發展影響至深。無論如何，文人南向之途寓個人滄桑於時代風雲變幻的創作，歧義多元，既豐富了香港文化層，亦展示了個人創造之道，提供了南來文人研究的可能，我便是在此基礎上逐步展開南來文人研究。

晚近香港南來文人課題研究漸成熟，然論述多集中文學建構，上述單篇外，尚有犁青〈從「南來作家」到「香港作家」〉[12]、王宏志〈我看「南來作家」〉[13]、朱崇科〈我看「南來作家」〉[14]、朱崇科〈我看「南來作家」〉[15]等，從文學史切入的有謝常青《香港新文學簡

史》[16]、劉登翰《香港文學史》[17]、潘亞暾《香港文學史》[18] 及王劍叢《香港文學史》。由文學批評角度出發有古遠清《香港當代文學批評史》[19]，作品選有鄭樹森、黃繼持、盧瑋鑾編《國共內戰時期：香港本地與南來文人作品選（一九四五—一九四九）上、下冊》[20]；王宏志〈「借來的土地‧借來的時間」：香港為南來文化人所提供的特殊文化空間（上編）〉、〈南來作家群象〉述及南來文人扮演時空的求索者。[21] 此外，慕容羽軍〈南來文人帶動文化〉、〈南來作家群象〉勾描作家角色及功能。[22] 台灣學者陳建忠〈一九五〇年代台港南來作家的流亡書寫：以趙滋蕃、柏楊為中心〉是近

11 同注3，頁一一八—一二八。

12 犁青：〈從「南來作家」到「香港作家」〉，《新文學史料》第一期（一九九六年一月），頁一八一—一九四。

13 王宏志：〈我看「南來作家」〉，《讀書》一九九七年第十二期（一九九七年十二月），頁二八一—三三一。

14 趙稀方：〈香港兩代南來作家〉，《開放時代》第六期（一九九八年十一、十二月），頁六七—七三。

15 朱崇科：〈我看「南來作家」〉，《香港文學》總一六九期（一九九九年一月），頁八一—八三。

16 謝常青：《香港新文學簡史》（廣州：暨南大學出版社，一九九〇）。

17 劉登翰：《香港文學史》（香港：作家出版社，一九九七）。

18 潘亞暾：《香港文學史》（廈門：鷺江出版社，一九九七）。

19 古遠清：《香港當代文學批評史》（武漢：湖北教育出版社，一九九七）。

20 鄭樹森、黃繼持、盧瑋鑾編：《國共內戰時期：香港本地與南來文人所提供的特殊文化空間（一九四五—一九四九）上、下冊》。

21 王宏志：〈「借來的土地‧借來的時間」：香港為南來文化人所提供的特殊文化空間（上編）〉，《本土香港》（香港：天地圖書公司，二〇〇七），頁三〇—七五。

22 慕容羽軍：〈南來文人帶來文化〉、〈南來作家群象〉，《為文學作證：親臨的香港文學史》（香港：普文社，二〇〇五），頁二五一—二七。

期少數探討南來文人的文學活動與台港文學關係的論述，[23] 另一篇〈「流亡」在香港：重讀張愛玲《秧歌》與《赤地之戀》〉甚至將張愛玲放在南來脈絡下思考。著力台港文學交流的研究有陳智德〈冷戰局勢下的現代詩運動：商禽、洛夫、瘂弦、白萩與戴天、馬覺、崑南、蔡炎培〉、吳佳馨〈一九五〇年代台港現代文學系統關係之研究：以林以亮、夏濟安、葉維廉為例〉、須文蔚〈意識流理論在台港跨區域的傳播現象探討〉[24]、王鈺婷〈冷戰局勢下的台港文學交流──以一九五五年「十萬青年最喜閱讀文藝作品測驗」的典律化過程為例〉[25]、陳建忠：〈「美新處」（USIS）與台灣文學史重寫：以美援文藝體制下的台、港雜誌出版為考察中心〉[26] 及〈美援文化下文學流通與文化生產──以五、六〇年代童真於香港創作發表為討論核心〉[27]、〈五〇年代台港跨文化語境：以郭良蕙及其香港發表現象為例〉[28]。學位論文有王梅香《蕭殺歲月的美麗／美力？：戰後美援文化與五、六〇年代反共文學、現代主義思潮發展之關係〉[29]、吳佳馨《一九五〇年代台港現代文學系統關係之研究：以林以亮、夏濟安、葉維廉為例〉[30]。唯一南來作家專論是計紅芳《香港南來作家的身分建構》。[31]

綜理上述，可見目前台、港、中的南來文人研究零散、不深入，缺乏系統性論述，多偏外緣歷史與身分的建構或社會學角度，內緣作品的探討更不多，文學與電影跨領域研究相對亦少。是在這樣的視角下，循著前述盧瑋鑾論文的線索進行規畫，開始投向南來文人的跨領域研究的二〇〇九年，適逢易文年記《有生之年》[32] 在港出版，霎時引出我童年、青少年美好的如易文的《星星月亮太陽》觀影記憶，易文身兼作家與電影編導，《有生之年》具第一手極珍貴難得的史料，書中以年記形式記錄個人大事，難得是旁及世變下與他同代台港文學電影工作者創作身影。

書出同時，香港學者黃淑嫻發表〈與眾不同：從易文的前期作品探討一九五○年代香港電影中

23 陳建忠：〈一九五○年代台港南來作家的流亡書寫：以趙滋蕃、柏楊為中心〉，「跨國的殖民記憶與冷戰經驗」台灣文學的比較文學研究國際學術研討會，新竹：清華大學台灣文學研究所主辦，二○一○年十一月十九—二十日。後收入陳建忠：《島嶼風聲》（新北市：南十字星文化工作室，二○一八），頁一二五—一五○。

24 陳智德：〈冷戰局勢下的現代詩運動：商禽、洛夫、瘂弦、白萩與戴天、馬覺、崑南、蔡炎培〉，吳佳馨：〈一九五○年代台港現代文學系統關係之研究：以林以亮、夏濟安、葉維廉為例〉，須文蔚：〈意識流理論在台港跨區域的傳播現象探討〉，「跨國的殖民記憶與冷戰經驗」台灣文學的台港文學研究國際學術研討會，新竹：清華大學台灣文學研究所主辦，二○一○年十一月十九—二十日。

25 王鈺婷：〈冷戰局勢下的台港文學交流——以一九五五年「十萬青年最喜閱讀文藝作品測驗」的典律化過程為例〉，《中國現代文學》第十九期（二○一一年六月），頁八三—一一四。

26 陳建忠：〈「美新處」（USIS）與台灣文學史重寫：以美援文藝體制下的台、港雜誌出版為考察中心〉，台灣《國文學報》第五十二期（二○一二年十二月），頁二一一—二四二。

27 王鈺婷：〈美援文化下文學流通與文化生產——以五○、六○年代童真於香港創作發表為討論核心〉，《台灣文學研究學報》第二十一期（二○一五年十月）。

28 王鈺婷：〈五○年代台港跨文化語境：以郭良蕙及其香港發表現象為例〉，《台灣文學學報》第二十六期（二○一五年六月），頁一二三—一五二。

29 王梅香：〈肅殺歲月的美麗／美力：戰後美援文化與五、六○年代反共文學、現代主義思潮發展之關係〉（台南：成功大學台灣文學研究所碩士論文，二○○五年六月）。

30 吳佳馨：《一九五○年代台港現代文學系統關係之研究：以林以亮、夏濟安、葉維廉為例》（新竹：清華大學台灣文學研究所碩士論文，二○○八年八月）。

31 計紅芳：《香港南來作家的身分建構》（北京：中國社會科學院出版社，二○○七）。

32 易文：《有生之年：易文年記》（香港：香港電影資料館，二○○九）。

波女郎》（一九五七）、《桃李爭春》（一九六二）、《月夜琴挑》（一九六八）文本，證成易文人生流轉事物遇合的美學實踐。

易文一生的編導高峰期在電懋影影業，此期間他參與編導（包括作詞）的時代流行歌舞片有二十八部之多，一般咸認易文結合流行歌舞片影像與音樂的手法，獨具文人趣味與模式，〈影像與聲音的合謀〉集中探討易文電懋時期拍攝一組歌舞片《曼波女郎》（一九五七）、《空中小姐》（一九五九）、《青春兒女》（與王植波合導，一九五九）、《溫柔鄉》（一九六○）、《桃李爭春》（一九六二）、《教我如何不想她》（一九六三）、《鶯歌燕舞》（一九六三）、《月夜琴挑》（一九六八）影像與聲音合謀的敘事模式與手法，再現與重構流行歌舞的時代意義。

反映人生離散，歌舞片走的是「抽離現實，較少觸及香港現實生活環境」[36] 敘事路線；國家文藝體制下的台港電影交流，則涉及冷戰時期國共地緣政治易文及同代文人跨界創作，結合現代學科視野展開論述，是易文篇關懷和努力的課題。

回到台港電影交流，中華民國在台灣以國家文藝體制介入香港電影製片始於一九五三年「港九電影戲劇事業自由總會」成立，及至一九六○年代中國大躍進、文革運動不斷進而鎖國，導致國片市場重心轉移，台灣趁此祭出文藝政策獎勵辦法，拉攏港九影業，鑑於當時港台文化交流密切，〈國家文藝體制下的台港電影敘事〉是在台港文化交流前提下，探討台港電影國家文藝體制下的敘事策略，以香港易文導演的《星星月亮太陽》（一九六二）及台灣《街頭巷尾》（一九六三）、《養鴨人家》（一九六五）為主。電影理論學者大衛·波德維爾（David

Bordwell）有言「敘事是人類把握世界一個基本的途徑」，敘事首重對作品內部結構的描述，結合文本內緣之「怎麼講」，與影片文本外緣「講什麼、講了哪些」，便可掌握電影敘事的操作語言，本文據以論析《星星月亮太陽》、《街頭巷尾》、《養鴨人家》影片敘事如何符合國家文藝政策並兼顧自主性與藝術性。補充歷來向少探討的國家文藝體制下的台港電影敘事及場域操作。

第二部分為文學・影像・出版篇，共三篇論文：〈不安、厭世與自我退隱——五〇年代南來文人的香港書寫〉、〈在路上——趙滋蕃《半下流社會》與電影改編的取徑之道〉、〈彌補與脫節：台、港《純文學》比較——以「近代中國作家與作品」專欄為主〉。

一九四九年前後，國共內戰詭譎，為數眾多的文人力匡、貝娜苔、趙滋蕃、易文、徐訏等南下，從而畫出一條移民路線，香港的移動路線，文人們透過生就具有的創作衝動交出可觀的在地書寫，建構香港新的文學現場同時，作品內在隱現不安、厭世、自我退縮浮水印，在在指向了西美爾（Georg Simmel）「麻木」厭倦心理與保護機制論點，這樣的心態普遍存於南來文人之間，這便提供人們重新思考南來文人腳程與創作，弔詭的是，南來文人每一舉步，都豐富了香港的文化史，然個人處境上卻是孤獨、無助節節後退，以此視角切入，〈不安、厭世與自我退隱：五〇年代南來文人的香港書寫〉證成力匡、貝娜苔等南來文人如何以書寫呈現較少被視見的自保機制成為外顯身世的媒介，銘刻異變時空下文人獨特心事與命運，是本書題旨核心。

36 鄭樹森、黃繼持、盧瑋鑾：〈編輯報告〉，《香港新文學年表（一九五〇—一九六九）》，頁一四。

延伸〈不安、厭世與自我退隱〉主旨，進一步梳理五○、六○年代與易文同代的文人，在相似的流轉人生裡，趙滋蕃可說相當具代表性，趙滋蕃一九五○年流亡香港，其《半下流社會》一般咸認為五○年代「難民文學」、「流亡文學」扛鼎之作。小說以濃墨雙鉤手法刻畫知識分子野放調景嶺營及港九街巷的難民生涯，譜寫「在路上」進退失據之困境，充滿自傳色彩，人物抱持知識理想撼動不少人心，角色困於半下流階層，既個案也是共象縮影。地理位置的多重移動，拓展深化了《半下流社會》的文學性，如何取徑，涉及了空間、文化的（不）認同。詹姆士‧克里佛德（James Clifford）建構移動路徑（routes）及地域觀的概念，是本文重讀趙滋蕃及《半下流社會》重要的依據。源由此一角度，未見論述，兼思《半下流社會》曾搬上銀幕，可與小說原文本兩相參看，仔細梳理後亦發現與趙滋蕃人生之道多所對映：小說投射了作者經歷，突出個人魅力，角色們在營地／城市移動，由點而面，輻輳延異了難民的據點，空間建構複雜多元；電影則強調調景嶺營的精神堡壘地景象徵，側重集體團結反共意識。與黃淑嫻〈與眾不同〉由易文作品看香港的「個人」性互為參照，浮凸其人其創作之道在時代影響下生命取徑產生的縫隙與不同步。本文援引「路徑」論點探討趙滋蕃流亡的文學與文學的流亡交互關係，勾連小說原文本與改編電影手法的差異及取徑之不同，期補趙滋蕃研究之不足。

〈彌補與脫節：台、港《純文學》比較——以「近代中國作家與作品」專欄為主〉是在橫向尋找南來議題的過程中的一個意外發現，港版《純文學》一向被視為復刻台版《純文學》其實並不盡然，簡單的從台版《純文學》一九七二年二月停刊，而港版《純文學》於一九七二年十二月才結束可證。最大不同，主要在王敬羲主導下港版《純文學》逐步展現在地主體性，譬如第六期〈編輯室

的報告〉即刻意凸顯「本期有很多港九作家的作品，我們很高興能登林以亮先生的文章和溫健騮先生的詩」。《純文學》分別創刊於台灣政治戒嚴的一九六七年一月、四月，港英政府相對鬆綁，《純文學》的「近代中國作家與作品」專欄，對港便有發揮的空間，愈益浮突兩地《純文學》異體性，為台港文化交流模式僅見。

至於同具經歷的蘇雪林，是在一九六四年南向新加坡南洋大學任教，這條路線踵足相接不乏前人與後來者，饒宗頤、潘重規、陳致平、凌叔華、謝冰瑩、孟瑤等便是，足具文學史意義。我在二○一三年擔任新加坡南洋理工大學國際駐校作家期間，適逢成大文學院二○一四年將辦「蘇雪林及其同代作家國際學術研討會」，我應邀發表論文，蘇雪林作家同業、成大中文系前輩背景，我努力在南大中文圖書館找資料，深信她一九六四年至一九六六年一年多南大任教必留下什麼，不意蒐尋到她發表在《蕉風》的〈觀音禪院〉（一九六五年二月），小說散佚多年，重新出土，為我論文〈地方感與無地方性：南洋大學時期的蘇雪林──兼論其佚文〈觀音禪院〉〉加分。但因是南向南洋孤篇，收於附錄，也是另一種對照。

書名《不安、厭世與自我退隱：易文及同代南來文人》，暗合易文《有生之年》「人生流轉，事物遇合」命意經緯，在這個座標上南來文人面對世變以文存身，鋪寫不安、厭世與自我退隱應對之徵與創作風格之準，值得一論。

易文篇

夜總會裡的感官人生

——以《曼波女郎》、《桃李爭春》、《月夜琴挑》為主 [1]

一 前言 記憶的閃回與感官經驗的投射

與中學同學謝文瑞等同遊，習跳舞，時出入各大小舞場，此後四五年成為舞場常客。[2] 滬西租界以外越界築路地區，賭場林立，亦偶往遊，得見賭窟特殊風光。[3]

課餘，除大小舞場夜總會經常涉足外，亦偶至回力球場稍作博彩。

和一子二女到當地（澳洲昆士蘭）著名的夜總會晚餐。……那晚有南非半裸舞表演，加插諧趣雜耍，表演足足一個半小時。衣香鬢影，但也不比香港幾處大酒店的夜總會有甚麼特色。[4]

以上引文是易文（楊彥岐，一九二〇—一九七八）兩階段個人經歷的閃回，皆出自他的年記《有生之年》（二〇〇九）。《有生之年》是易文一生微型紙上世界，條例式回溯記載他出生、文化啟蒙、庭訓、歷經家國動盪流離香港、報業轉戰影壇從「國際電影懋業公司」（簡稱電懋）到「邵氏兄弟（香港）有限公司」（簡稱邵氏）年度要事，止筆於逝世前一年（一九七七）。其紀實父子兩代「談笑有鴻儒，往來無白丁」的文人交誼與幾段紅顏知己的不忍情緣，字裡行間透析出舉重若輕的筆觸與選擇性記憶，含蓄蘊藉，盡顯個人氣質，香港電影研究者藍天雲以獨具的眼光將此與易文影片聯繫：「點出了易文一貫『兒女情長』的性格，……一一投射到他的電影裡。」5 亦說明了易文觀看事物的角度，才有前述引文宛如電影長鏡頭（long take）6 手法捕捉

1 本文原始發表篇名為〈夜總會裡的感官人生：香港南來文人易文電影探討〉，《成大中文學報》第三十期（二〇一〇年十月），頁一七三—二〇四。

2 易文：《有生之年：易文年記》（香港：香港電影資料館，二〇〇九），頁五〇。以下簡稱《有生之年》不贅述。

3 同注2，頁五二一。

4 易文：〈布里斯班兩週清福〉，《有生之年》，頁二二〇。

5 摘錄文句出自藍天雲：〈前言〉，易文：《有生之年》，頁二二一—二三。易文父親楊千里（一八八二—一九五八），曾任民初北洋政府外交、財政、司法、教育、內務諸部，一度任國務院祕書長。北伐後國民政府成立，曾任江蘇省無錫、吳江縣長。電影業公司（簡稱電懋）由新馬鉅富陸運濤主持，一九五六年改組正式掛牌製作電影，開啟了片廠制時代，一九六四年陸氏偕高層出席在台灣舉行的第十一亞洲影展，發生空難全機罹難，重創電懋，結束了電懋的黃金時代。邵氏兄弟（香港）有限公司（簡稱邵氏）由邵逸夫擔任總裁，一九五八年在港成立，一九八七年停止生產影片，期間邵氏出品的電影超過千部，初期與電懋並列香港影業兩大龍頭。易文編導的電影大部分出自電懋。

6 長鏡頭（long take）為電影拍攝的一個手法，主要將攝影鏡頭固定用長拍方式獲取影像，電影理論家巴贊（Bazin）極為推崇

易文特具視角的日常生活感官畫質，精準地擷取不同階段相類的經驗片段。前兩段發生於一九三八及三九年，呈現了青年易文初涉十里洋場的聲色經驗，這段時光在國共局勢生變易文於一九四九年輾轉抵港開啟「流轉人生」歲月而結束。第二段鋪敘了易文到澳洲與子媳及新生孫兒久別遇合，在夜總會聚餐欣賞節目表演的感官印象。前者大致呈現的是感官空間，「夜總會」成為切入易文記憶的上下文，突出了易文感官的敏銳。前者大致呈現的是感官空間，「夜總會」成為切入易文記憶的上下文，突感官接受：半裸舞、諧趣雜耍、衣香鬢影。一般而言，夜總會並非庶民建構日常生活的主要場景，雖說私人、家庭的空間延伸也會觸及聲色場所，畢竟不是我們習以為常的生活空間，但兩者差異為何呢？怎樣分野，界限又在哪裡？列伏斐爾（Henri Lefebvre）的「日常生活」論述裡提到，日常生活的千篇一律潛藏著不易察覺的「非常」，正是這「常」與「異」，挑戰了人們的慣性思維與概念，於是導致「常」與「異」的邊界重置。[7] 可以這麼說，夜總會即使不是「異質」空間，至少也不是主要場景。但「夜總會」作為易文敘述中的關鍵詞，當然有象徵意味。正如羅德威（Paul Rodaway）在《感官地理》（Sensuous Geographies）一書中把身體、感官和空間聯繫在一起，指出了感官的空間性，同時每一種感官都會對身體進行空間定位，標示出人們與空間的關係進而起到一定的作用。[8] 易文穿透不同時空對夜總會獨具的描述，且將之定位在人生很重要的時刻，的確起到感官與空間的牽引作用，從文學角度進一步梳理易文編導的影片，會發現易文同樣在反映人生面的影片裡相當程度的穿插了夜總會情節，如《曼波女郎》（一九五七）、《溫柔鄉》（一九六〇）、《桃李爭春》（一九六二）、《好事成雙》（一九六二）、《月夜琴挑》（一九六八）等，其中《曼波女郎》裡的夜總會不似《溫柔鄉》、《好事成雙》等片愛情戲碼的

本文有意探討易文的夜總會運作，也就是影片中如何讓敘事、鏡頭、感官與夜總會產生關係，主要以《曼波女郎》、《桃李爭春》、《月夜琴挑》為解析文本。

劇情，是電影手法與美學實踐的重要母題，從文字而影像，延續以上思考並參考羅德威的論點，主

會封閉空間區隔現實的作用，夜總會作為人生的轉喻，由此轉喻發展出台上台下演出人生百態的

星夜總會人生的敘事策略，即使在歌舞類型片風靡的時期，三部影片都指涉夜總

搭配背景，而是尋親（血緣、身分）的重要場域，另《桃李爭春》、《月夜琴挑》情節集中女歌

二 人生流轉，事物遇合：長鏡頭下的易文

誠如李歐梵所言，早期中國電影三、四○年代以夜總會或類夜總會型態娛樂、休閒、歌唱單

這種鏡頭呈現的敘事美學。他指出長鏡頭的深焦攝影特質一方面強調了事件的自然流程，另一方面，可以避免嚴格規定觀眾的知覺過程，亦即長鏡頭保證事件的時間進程受到尊重，可以讓觀眾看見時空全貌和事物的實際關聯。本文主要以長鏡頭運鏡手法凝視易文人生，剪輯出時空中相關事物的畫面對照。關於長鏡頭的美學，參考David Bordwell著，李顯立等譯：《電影敘事》（台北：遠流出版公司，一九九九），頁三九○。

7 張淑麗：《日常生活研究》，《人文與社會科學簡訊》第十卷第三期（二○○九），頁三一──二八。

8 轉引約翰・厄里（John Urry）著：〈城市生活與感官〉，汪民安、陳永國、馬海良主編：《城市文化讀本》（北京：北京大學出版社，二○○八），頁一五五。

政治」。[16] 當戰爭結束，相對重慶戰區、淪陷區，普遍瀰漫著一種二元對立、道德兩極化的批判，放在民族主義下檢驗的批判是嚴厲的，中央電影製片廠長羅學濂便對上海電影深惡痛絕，除了做道德譴責，還進行政治鬥爭：

孤島的極少數影人落水，有少數的虫豸蜷伏在角落裡投機買賣，更聰明的更攝製意義相異兩種拷貝，甚至巧立名目的影片，在變相出賣靈魂……穆時英、劉吶鷗之流已被「誅伏」……還會有更多的制裁。[17]

毫無疑問，上海時期的電影業此時已成主流的他者，被邊緣化與妖魔化，程季華、李少白、邢祖文編著的《中國電影發展史》中便嚴正指出：「（淪陷區）無恥地成為日寇和漢奸麻痺中國人民一時的反動工具。」[18] 不爭的是，這種高舉善惡、好壞、群體個人、重慶上海、邪惡正義的二元對立的批判，成為一種全民運動，從歷史的角度看，個人在這個時代是無法容身的，道德主義取而代之。現代評論學者傅葆石不同意此一史觀，強調有必要重新評價這段歷史，他認為期待上海影人公開挑戰侵略者完全不現實，上海影人生活在敵人的管制下，發生的任何聯繫都將是「扭曲的選擇」，影片的製作過程與呈現便是如此，他肯定淪陷電影同樣是英雄抵抗神話的投射。[19]

接著我們要建構易文對空間演變的內化心態。長久以來各種政治角力在上海、香港輪番上演，政治的不確定加上二元對立、道德批判兩極化的社會價值，這些景況以什麼面貌反映在易文

身上？易文大學念的是聖約翰大學，主修政治副修歷史，易文的電影、文學啟蒙甚早，[20] 這樣的背景導向他與滬上跨多重藝術領域的穆時英、劉吶鷗結成莫逆「談論文藝，又時常同遊各舞場，飲宴徵逐，意氣相投」。[21] 也埋下他日後出走上海的伏筆。要知道羅學濂公開對穆時英、劉吶鷗「誅伐」做的審判，只是一例，無論兩人是否真遭國民政府暗殺，至少證明了《有生之年》裡易文的恐懼非憑空而來，受此次事件影響，一九四〇年九月易文首次避走香港：

穆時英因主辦汪政權宣傳報紙《國民新聞》，被刺殞命。……穆既死，劉吶鷗基於友情，繼任

16 原句為 political topics are rarely favored because our private lives are already packed full of politics.見Eileen Chang: "On the Screen: Wife, Vamp, Child" The XXth Century, 4, No5（1943, 5）。轉引自《聯合文學》第二十九期（一九八七年三月），頁五四。

17 同注11，頁五四。

18 程季華、李少白、邢祖文編著：《中國電影發展史（第二卷）》（北京：中國電影出版社，一九九八），頁一一四。

19 上海淪陷時期影人立場及電影發展的相關討論參考傅葆石著，劉輝譯：〈娛樂至上：淪陷電影的選擇（一九四一—一九四五）〉，《雙城故事：中國早期電影的文化政治》，頁一六一—二一四。

20 根據《有生之年》記載，易文電影文學開始感興為九歲那年「課外又讀《聊齋誌異》及《徐霞客遊記》等，並訂閱《兒童世界》、《小朋友》等刊物多種，已開始嗜讀『閒書』也。曾隨母經新開幕之大光明戲院，看局部配音之美國影片《翼》（William A.Wellman，一九二七），已開始興趣。」至感興趣。」另確定對電影喜好為高中一年級「是時開始，常看電影。印象最深者為《一夜風流》（It Happened One Night，導演Frank Capra, 1934）……我對電影之興趣亦始於此時」。見易文：《有生之年》，頁二一、四七。

21 同注2，頁五四。

《國民新聞》社長，未一月，亦遭暗殺。……我與二人多有往還，居滬恐遭無辜牽涉。……匆遽中搭太古公司輪自滬赴香港。[22]

當時易文才二十出頭，到港年餘便遇上一九四一年十二月太平洋戰爭香港淪陷，易文反向潛行離開，上次是避世狀況這次是逃難了，上次受死亡威脅這次則直接目睹路旁死屍：

港九百業癱瘓，人心惶惶。凡與政府有關人員，均絡續設法離港潛赴內地。……由啟德機場對面步行登山，乘藤轎至西貢。候至晚間，包一小漁船，偷渡出海，橫過大鵬灣，迨翌晨拂曉，至沙魚涌海灘登陸，步行至龍岡。……涉足田陌，輒見途旁死屍，驚心怵目。……此次間關內行，歷十餘日，一路顛沛……[23]

事物遇合，給了易文多次體驗上海─香港世情人生的機會，初始易文明顯以一種主流心態評量兩城異同：

從上海到香港的人都會有兩種感覺，一是地太小，二是人太笨。……近三年來，上海有甚麼，香港便也想有甚麼。甚至於上海有百樂門舞廳，香港也要來一家，雖然香港的這家只及上海那家的百分之一二。[24]

或者不免試圖置換我城與創作，「昨夜，從九龍到香港的天星輪中，望著香港一片燈火，盤算著該怎樣向上海的朋友談香港。」[25] 將上海轉置為香港，將文字、影像、音樂、繪畫互置，這些動作頻頻，益發凸顯了人生無法完滿難以完成的本質的表徵，而逐步躲進充滿懷舊內涵的古代珍玩書籍的個人世界也是一條轉換的路徑：

> 客中獨處室中渡聖誕，年來因肺氣腫，不能夜遊。……日常生活中惟以讀書與選購珍玩器物為遣興，頗能自得其樂。[26]

這樣的人生時間、空間認知繪圖勾勒出來，但這仍然無法傳達為什麼易文電影不少插入夜總會情節？因此我們不妨逆向操作由心理層而表面來尋找答案。美國歷史學家哈路圖尼安（Harry Harootunian）在《歷史的不安》（History's Disquiet: Modernity, Cultural Practice, and the Question of Everyday Life）中提出日常生活是以「現時」（now）為出發的論點，過去的歷史並不是客觀

22 同注21。
23 同注2，頁五八。
24 易文：〈香港半年〉，《有生之年》，頁一〇七。
25 同注24。
26 同注2，頁一〇二。

存在，「過去」是從現時推衍出來，因此「過去」像幽魂附著在「現時」陰影中，他認為鄉村或古代城市的日常生活是缺乏這種「現時性」的，只存在於都市生活中，人們面對「現時性」邊臨所帶來的震驚（shock）、失憶（amnesia）疏離、創傷（trauma）等情緒，[27] 不同的文化空間，會有不同反應，戰爭活生生把易文從過去抽離，割斷了與現時聯結的線索，或此促發了易文經營夜總會世界，這是合理的潛在反應，畢竟夜總會時光對易文不僅代表年輕歡樂歲月，也是別於日常生活的另一時刻。反倒是有著隔離效果的夜總會負面效應以延異方式在易文停留澳洲期間浮現了，激出易文久違的不安記憶：

我到布里斯班的第三天，……兒子駕車入市，如入大公園……使我想起四五十年前上海的英法租界。「安定」居然不需理解，而能成為一種強烈的直覺。[28]

正是二十八年後對「安定」的強烈反應，才讓易文的內在情結顯影，原來「安定」不是用來理解而是直覺就可以感應到的一種存有。而象徵安定的公園投射的地理是「布里斯班」、「英法租界」兩處異國情調空間，也就是說對中國人而言長久以來「安定」是奢侈、久違幾乎不可得，如何面對不安的內外交雜？正指出了易文關出一塊異質空間夜總會的潛在，因此這種情況下的夜總會便不會是世俗認知縱情、窩藏罪惡、媚俗、墮落……的普通地方，也唯有包裝好萊塢歌舞通俗劇的模式借夜總會將日常生活傳奇化，提供與真實人生平行的另類人生，沒有道德批判、沒有悲劇、沒有謀殺、沒有政治鬥爭，最主要它來自異國情調好萊塢，才能掩蓋過現實的不安。當

然，並不是說固守夜總會空間代表易文失去了現時感，反而夜總會搭建的舞台與演出節目性質本

身便「反時間」（atemporal），台上台下的演出不以線性時間過去，歌詞內容表演者扮相穿透中

外古今，夜總會的布景場地毫無寫意味，只為經營演出效果，台下觀眾穿戴非日常家居服飾來

此處找樂子，一切都為了與現實切割，尋找一個「異化」與「陌生化」之地，大眾在這裡的人生

是不一樣。連結到易文四十歲之後開始寫年記體回憶錄《有生之年》，他對自己一生的定位與掌

握，沒有太大的期待，寫的是編年流水帳，所以他如實「搭建」父母妻子友朋以及紅顏外遇事業

學業舞台，一個完整的小世界，從這個角度看，《有生之年》可以視為文字版夜總會，在這個書

寫空間裡，易文仿電影手法將自己抽離，說是逃避主義也好，淡泊、清醒的觀眾也好，兩條路

線，一是日常生活「表面化」處理，一是電影世界的「異化」、「陌生化」手法，無非陳述了具[27]

易文風格的人生／電影面向：[28]

只記事，沒有議論也不抒寫情感，只記具體的與表面的事，不涉生活行為的因果細節。就把自

己當作一個木頭人，在人生旅途填寫「簽到薄」。既無內心活動，所以不可能有主觀喜惡，更

沒有任何生動的心情流露，對人世沒有絲毫見解。因為我了解自己，實在是一個無足輕重，可

27　哈路圖尼尼安（Harry Harootunian）《歷史的不安》論點轉引自李歐梵：〈張愛玲筆下的日常生活和「現時感」〉，《蒼涼與世

故：張愛玲的啟示》（香港：牛津大學出版社，二〇〇六），頁二一〇─二一八。

28 易文：〈布里斯班兩週清福〉，《有生之年》，頁一一七。

有可無的無名小子。滄海一粟，汪洋中一泡沫，何足道也。

三 普通的社交場所——夜總會裡的感官人生

懷舊與自我封閉，於是過渡成為影片中夜總會空間的失去現時感，如果這個轉換路線成立，我以為有兩個因素不可忽略，一是易文的文人氣質，二是他的個人主義，這兩個元素形成了易文電影夜總會美學的關鍵。首先探討易文的文人氣質對形塑夜總會空間起到潛在作用。易文在影壇素有文人導演之稱，30 張徹以導演的眼光在〈論易文〉評介易文的影片一派北宋詞人柳永「倚紅偎翠」、「淺斟低唱」氣息，這也同時帶出了易文的「書生寫照」：

易文是今之國片導演中，書生氣較重的人物。故他的戲長在雅潔，短在力有不足⋯善淡抹，不長濃妝，所謂「卻嫌脂粉污顏色，淡掃蛾眉朝至尊」，可為易文寫照。31

張徹所謂的雅潔、淡抹亦與林年同「文人電影」追求平淡自然天真的藝術風格觀點一致，32 這種平淡天真著有回味的氣息多少與個人主義自省本質是接近的，易文的個人主義意識投入電影的表現，香港學者黃淑嫻的論文〈與眾不同：從易文的前期作品探討一九五〇年代香港電影中「個人」的形成〉是目前為止唯一探討此議題的論文，值得肯定。黃淑嫻梳理五〇年代港片點出主題多強調眾人集體，她舉兩部五〇年代集體經典作品李鐵《危樓春曉》（一九五三）、《天長

司機威哥等窮人房客施壓迫害，威哥困境中仍高喊「我為人人、人人為我」發揮互助精神，冀望藉群體力量感化羅老師；《天長地久》中吳楚帆飾演在岳父經營的酒店擔任經理，不甘做吳楚帆靠岳父生活，於是拋家棄子和理想中的女友出走，女友日後走出自己的路成為名伶，反倒吳楚帆不能從舊家庭束縛觀念脫離一直無法面對自我，陷溺在倫常道德批判想像裡退縮終生。林年同看出《天長地久》和《危樓春曉》的微妙差距在《天長地久》探討個人主義／社會集體意識消長這部分：

地久》（一九五五）為例，《危樓春曉》中張瑛飾演的羅老師是收租公的

片中提出了現實社會中個人主義意識形態的成長問題，可以說是戰後香港電影製作中首先注意

29 易文：〈序〉，《有生之年》，頁三五。

30 其他關於易文「文人導演」氣質探討，可參考第七屆香港國際電影節回顧特刊中電影工作者小傳易文詞條，舒琪編：《戰後國、粵語片比較研究：朱石麟、秦劍等作品回顧》（香港：市政局出版，一九八三），頁一八六。此外梁秉鈞將易文概括在「文人電影」編導，見梁秉鈞：〈秦羽和電懋電影的都市想像〉，《國泰故事》，頁一五八—一七一。根據林年同說法，文人電影是中國影史最早出現的類型，這類電影強調士人氣，追求藝術意境，見林年同：〈第三個時期的中國電影〉，《中國電影美學》（台北：允晨文化出版公司，一九九一），頁一八八。

31 張徹：〈論易文〉，易文：《有生之年》，頁八五。

32 林年同：〈第三個時期的中國電影〉，《中國電影美學》，頁一九八。

針對個人主義表現，黃淑嫻指出易文創造了不少傳達此一類型的角色，《曼波女郎》（一九五七）即是，主要在女性自主部分有不一樣的啟示。《曼波女郎》主題是尋親記，換言之，主角其實只有兩人，女兒和母親。葛蘭飾演能歌善舞的高中女生愷玲，父母對她呵護備至，是人人稱羨的完美家庭，哪知二十歲慶生舞會上愷玲養女的身世被揭穿，深受打擊的愷玲當晚生出親生母親傷心思念她的幻影，她一路回游孤兒院獲得親娘余素英在夜總會工作的線索，此時道德界限被穿透，二十歲的女孩逛遊樂園似的進出聲色場所，一間間尋去找終於於麗池夜總會有了眉目，余素英並不是歌星舞者而是女廁所服務生，但余見女孩落落大方顯然受著良好教育，內心一番折騰，當下否認生過女兒，形同拒認愷玲。黃淑嫻指出問題所在「不是葛蘭能否覓到母親，而是她能否接受自己的身世」。[34] 夜總會作為職場，隱喻了什麼呢？說來有趣，夜總會不僅成為影片空間敘事的象徵，亦是那個時代日常生活的一部分，根據葛蘭回憶，當年常和林翠等人結伴去一家叫「花都夜總會」的地方跳舞，[35] 有次電懋老闆陸運濤也同去，他親睹葛蘭跳曼波的舞姿，[36] 正是通過舞蹈及葛蘭，觸動了《曼波女郎》的拍攝意念。影片中夜總會隱喻了什麼呢？美國都市社會學家理查・桑內特（Richard Sennett）在其《再會吧！公共人》（The Fall of Public Man）書中，梳理「公共」與「私人」兩詞的歷史，指出十七世紀末「公共」與「私人」之間的對立逐漸形成，「私人」意指家庭或朋友來界定的、有庇護的生活區域，是理想化的庇護所，是較公共場域具道德價

解釋：

值的世界，與此同時，城市快速增加的陌生人，混沌了階級差異，演變之下，私人領域變成了道德場域，公共場域則與罪惡牽連，僅以家庭、公共來思考愷玲的選擇，不妨先看桑內特對兩者的

如果私人場域是個逃離整體社會恐怖的庇護所，一個藉由理想化家庭創造出來的避難處，則人可以經過某種特殊經驗，來逃離這種理想的束縛，人可以在陌生人裡穿梭，或者更重要的，決定彼此間要保持陌生。[37]

愷玲由逃離家庭（非生身父母）束縛，到沒那麼全面卻比家庭公共化的夜總會去尋找親娘（卻是陌生人），桑內特進一步強調，陌生正是今日城市公共場域論述十分重要的部分，決定保

33 林年同：〈五十年代粵語電影研究中的幾個問題〉，《中國電影美學》，頁一五○。

34 黃淑嫻：〈與眾不同：從易文的前期作品探討一九五○年代香港電影中「個人」的形成〉，《香港電影資料館通訊》第四十九期（二○○九年八月），頁一○一一四。

35 朱順慈訪問、胡淑茵整理：〈葛蘭：電懋像個大家庭〉，《國泰故事》，頁二四八一二五五。

36 舒琪：〈對電懋公司某些觀察與筆記〉，《國泰故事》，頁六九。

37 轉引琳達・麥道威爾（Linda McDowell）著，王志弘譯：〈城市生活與差異：協調多樣性〉，約翰・艾倫（John Allen）、朵琳・瑪西（Doreen Massey）、邁克・普瑞克（Michael Pryke）主編：《騷動的城市：移動／定著》（台北：群學出版公司，二○○九），頁一一六一一一七。

持陌生，是城市人口互動的特色，而陌生，對社會面具破壞性，以此觀點套用在憺玲的離家尋親過程，憺玲原本生活在理想家庭，但為被收養的經歷，使得善良的養父母的愛反而成為束縛，她到生母資料上登錄的原址打探、在素與「罪惡」聯想的夜總會進出，和陌生人接觸，最後廁所女工否認，兩人又重新變成陌生人，生母既無蹤影，憺玲最後才有理由回歸家庭。但夜總會與罪惡牽連，並不代表沒有無邪的形象，就在憺玲生母工作的夜總會，易文安排了兩個角色作為無邪的表現，一是透過影片夜總會的歌星方逸華的表演，反對使觀眾成為心神不安的作夢者，間離手法持續方逸華

場演唱揭穿了這個角色的真實身分的間離手法，布萊希特（Bertolt Brecht）的間離手法的目的在於突破封閉的劇情世界，防止觀眾與角色同化，引發觀眾思考，造成觀眾對真實與戲劇的判斷，方逸華是當時紅遍東南亞的知名歌星，這

布萊希特同時反對演員與角色同化，反對使觀眾成為心神不安的作夢者，間離手法持續方逸華

表演後運用於憺玲認生母一幕，於是觀眾清醒的知道廁所女工是憺玲的生母，但憺玲並不知道，加深了戲劇效果。另外值得讚揚的是易文標記個人身分有著不俗的眼光，影片裡我們看見了一個

形象貴氣節制的服務生，由硬底子演員唐若青飾演，這裡讓我們跟隨憺玲一起進到女洗手間認親場景，這場戲的主要台詞圍繞幾個關鍵字：孤兒院、母親、找人。此尋親戲的「鏡頭語言」相當

深刻，易文調動鏡頭十分流暢，開始憺玲進入洗手間與幾位離開女客錯身，空出了場域憺玲才好細說來意，余素英乍聞憺玲來意欲言又止後，「弄錯了，我不姓余」近景，然後一百八十度反身背向鏡頭卻對著化妝鏡裡的憺玲，鏡中倒映的身世母題，突出了易文運用鏡子作為折射戲中戲的

手法，不僅析透了真實與虛假身世及余素英內心戲，更成功的烘托一個母親受困身分的煎熬，憺玲的好養父母淡化了余素英身為母親的愧疚，接著余素英再問：「你找的是──」憺玲再回答：

「我親生的母親」，余素英又一百八十度反身面向愷玲，如是三個鏡頭成為一組尋親畫面，中間曾有女客進入洗手間，打斷了問話，也給了余素英整理情緒的機會，接續畫面幾乎都圍繞在「我不是你要找的人」台詞，不斷以正反中景鏡頭以及「你有這麼好的父母這麼好的家庭為什麼還要去尋找親生母親呢」的近景進行。

這段運鏡所以流暢，就因為正反鏡頭與中景、近景的搭配，完全緊扣「尋找」的主題，身分與身世的交互詰問，吸引了我們視覺與聽覺。在那一刻，清醒的觀眾明白母親見到女兒，女兒找到了母親。唐若青真不愧是演技派，短短交手，搶盡風華正茂的葛蘭的戲，貼切詮釋了母親角色無私的真諦。

類似探討，還有龔啟聖從「社會現實」角度將朱石麟的《水火之間》（一九五五）與《危樓春曉》相提並論，他提出兩部影片都有「反映社會現實」、「階級分野」的共通性，為了抵抗現實環境，《水火之間》的主角孫老師常謂：「大家要合作。」為了凸顯合作精神，電影結局總是通過彼此互助而有好收場，《水火之間》的惡霸最後被倒塌的磚塊砸死，此種訴之於「宿命論」制裁的手法，是簡化了個人內在思考性，說明了影片內容反映現實表面多於探討社會問題；至於角色上，除了卑微小人物，影片共通的塑造了兩類女性角色，一是低階勞力工作者，另一種是

38 同注37，頁一一六—一一七。
39 間離手法也稱陌生化手法、疏離手法，為德國戲劇家布萊希特（Bertolt Brecht）首先採用的美學概念，關於間離手法理論見林克歡：〈舞台疏離〉，《戲劇表現論》（台北：書林出版公司，二〇〇五）頁一六三—一七五。

「職業女性」，這裡的「職業」是一種諷稱，指的是操賤業出賣色相者如舞女，《危樓春曉》裡的大家姐、《水火之間》的二姑都從事這種職業，此職業違反了女性忠於家庭丈夫的貞潔身分，因此二姑痛訴此行業是：「女人最後的一條路。」大家姐則說：「舞女的生活是最痛苦的。」龔啟聖總結女性如此作為無非為了鞏固「家庭」這個單位基石。[40]

相較《危樓春曉》、《天長地久》、《水火之間》把個人問題歸咎於社會現實／集體二分法與女性職業上的卑賤評價，易文電影裡的個人意識和思考都複雜得多，他影片中角色的很少壞人、缺乏強烈的悲劇性，明顯不走煽情戲，近似宋淇文學上的 middlebrow 路線，「泛指夠不上經典小說水準，而比迎合讀者低級趣味的小說高雅的那種說部。」[41] 也就是說，即使是像夜總會感官歌舞劇，也不盡然光是視覺、聽覺上的享受，也可以是人性的探索。這種複雜和思考性以及感官意境營造的底蘊，張徹對易文電影的評價是很適合的理解途徑：

他（易文）的長短都在「趣味」好，因為「趣味」好，所以純淨；低級的，粗俗的，過火的，都被淘盡，不會在他的戲裡存留；他也正因為這一點，他的戲不夠過癮，沒有什麼灑狗血，足使人痛哭、狂笑之處，好像常常「點到為止」，一接觸即收斂，很少放盡，不能淋漓痛快，不時覺得他把戲輕輕放過──故他長於淡，拙於濃，宜細水潺湲，而不能如飄風驟雨。[42]

這種文人趣味的拿捏，很特別的一點是，易文夜總會空間電影裡，他很少對「職業女性」提出道德判斷，（《月夜琴挑》因為與正統小提琴家對照，比較突出夜總會歌星的位階，人們對歌

星道德批判是因為她與有婦之夫來往。）綜合而言，充滿易文風格的夜總會既「反時間」也「反道德」，歌星們的競技或其他發生，是另一種日常生活的模式，當然這些看法必須透過影片文本實踐，也就是前面所指的個人主義與文人氣質縫合的感官美學手法如何經由影片表達，以什麼樣的編導手法技巧操作？如何運用夜總會的感官設計起到與情感的牽引作用。上文已對《曼波女郎》做了初步研析，接著擬集中探討以夜總會「歌女」為主角的文本《桃李爭春》（一九六二）及《月夜琴挑》（一九六八）。

和《曼波女郎》夜總會作為展示戲劇重要時刻不同的是，《桃李爭春》裡是以夜總會為中心，是兩位女主角星洲歌后李愛蓮（葉楓飾演）和香港歌后陶海音（李湄飾演）歌舞及情感同台競賽的場地。這部由女性主導情節的劇本出自以導陽剛武俠片著名的張徹。[43] 明星氣質與外貌上

40 龔啟聖：〈五十年代國、粵語寫實電影中的「社會現實」〉，舒琪編：《戰後國、粵語片比較研究：朱石麟、秦劍等作品回顧》，頁一五二—一五四。

41 宋淇在一九七六年接編香港中文大學翻譯研究中心創辦的《譯叢》，這是一本專門譯介中國古典和現代文藝的刊物，《譯叢》取得王際真英譯《醒世姻緣》七章，小說性質介於通俗與古典之間，宋淇提出middlebrow fiction（通俗小說）的概念，取middlebrow涵義，即文學屬性上既非嚴肅亦非低級，妥貼安置了《醒世姻緣》的定位，推出《中國通俗小說特大號》專刊。林以亮（宋淇筆名）：〈《海上花》英譯本〉，《更上一層樓》（台北：九歌出版社，二〇〇六年增訂初版），頁七二。

42 同注31，頁八五。

43 五〇年代以來港產傳統片向由女星主導，為了表明與女星主導電影有別，張徹強調「陽剛」是男性才有的特質，他憑著《獨臂刀》（一九六七）締造了破港幣百萬票房紀錄，成為日後邵氏走陽剛武俠片路線的決策關鍵。見張建德：《國泰武俠電影》，《國泰故事》，頁八三—八四。

葉楓和李湄其實同類型，沒有刻意凸顯兩人的對立反差，是同質性的競爭，也就是依著葉楓高挑豔麗現代感形塑李愛蓮，陶海音則走李湄一貫的東方嫵媚風情路線；歌路上李愛蓮奔放大方，陶海音以情歌含蓄為主，電影中的插曲都是兩位演員親自主唱。歌曲安排在這裡，無論是用來傳情、顯現才華或者區隔歌路，很奇特的是易文和一九六〇年代的法國新浪潮電影導演一樣，在這裡運用非凡的視覺與聽覺設計和肢體、電影語言運用鏡頭並藉由這兩位才貌雙修的女性，成功的將夜總會經營成一個完美的「把身體動作轉化為獲得另類經驗的場域」。[44] 劇情始於李愛蓮帶著妹妹李小蓮（張慧嫻飾演）到香港跑碼頭，為了躲避追求者躲進了下榻的摩天大酒店附屬春風殿夜總會，李初識樂隊領班陶正聲（雷震飾演），陶正聲對李愛蓮一見傾心，巧的是陶正聲是陶海音的弟弟，另方面李愛蓮有意進攻香港市場，找上摩天大酒店董事許兆豐（喬宏飾演），許兆豐追求李愛蓮多年求婚卡在李以弟妹尚小需要她為由拖延下來，雙重關係和劇情就這樣交叉進行，鏡頭也就在這看似複雜環環相扣的交手生成步步緊湊的歌舞情節劇伴隨視覺、聽覺畫面。

李愛蓮和陶海音的競賽主要分夜總會表演與電子媒體三段式，先是爭相和春風殿簽約，兩人第一次交手平分秋色，各唱一天；第二次是灌唱片，陶正聲因傾心李愛蓮也推薦她進錄音室，第三次是上電視，陶正聲又推薦給電視台節目主持人，每一次歌舞交手彼此都推陳出新各擅勝場，電視台邀請陶海音現場直播，陶海音使出渾身解數設計一套與正聲合作融合中西文化元素的歌舞劇《賣餛飩》，臨到播出前李愛蓮不讓正聲走，演變為姊弟失和，正聲離家搬到酒店。愛蓮面對正聲為了她「我和我姊姊鬧翻了」及海音面對兆豐「你跟李愛蓮鬥，不能難為正聲，兄弟大了不能老跟著你」，兩段對白對照組，點出了橫在兩人中的被夾者是他們都關

海音首次在春風殿登台時唱的歌〈我愛你〉向海音致敬，唱畢宣布期滿將回南洋：「好在陶海音心的人——正聲。接著海音原先因為負氣沒去夜總會唱，愛蓮大方表示願意替海音上台，而且唱

夜總會經理說自己不唱了」，再接著正反向鏡頭海音與經理正面景深鏡頭，「你們兩個都不唱小姐的歌唱得比我好得多」，海音這時趕到，在角落聽到，有了腹案默默離開。第二天海音去找

有意思的是結尾兩人合作演唱如今膾炙人口的〈桃花江〉，李愛蓮以男裝上陣和陶海音分飾男女了」，再接著正反向鏡頭海音與李愛蓮、正聲：「你們倆該在一起」，成功縫合了彼此的關係。

不是男人的性別政治思考，關於女人要戰勝女人這點，邁克比喻得巧妙「最快捷妥善的辦法是把情侶，彷彿說李愛蓮在舞台上和陶海音才是一對，同時點出了李愛蓮雖像男人一樣跑江湖但終究

意義、導演作為的藝術性都是很值得探問的，綜合這些提問，我認為《桃李爭春》至少有以下意雙腳插進異性的鞋裡」，[45] 但作為一名觀眾除了感知鏡頭劇情，影片本身的背景與價值、角色的

中期大部分不偏離道德主義的影片相比，《桃李爭春》裡沒有壞人、沒有受害者，對流行歌曲正涵，第一，夜總會的情感與歌舞競賽目不暇給的感官鋪陳，形成一個有趣的現象，即和六〇年代

44 周蕾句。關於運用非凡的視覺與聽覺設計與複雜的影視器材操作達到語意與情感的暗示效果，周蕾論文〈多愁善感的回歸——張藝謀與王家衛近期電影中的「日常生活」手法〉有很精采的論述。見周蕾：〈多愁善感的回歸——張藝謀與王家衛近期電影中的「日常生活」手法〉，劉紀蕙主編：《文化的視覺系統Ⅱ：日常生活與大眾文化》（台北：麥田出版，二〇〇六），頁六三。

45 邁克：〈天堂的異鄉人〉，《國泰故事》，頁一四九。

面評價不落俗套的價值取向，透過陌生化手法，讓夜總會成為一個普通的社交場所，[46]可說是與道德主義的影片分道而馳，這也是影評家指電懋電影脫離現實的例證；[47]第二，相對現代市民普遍的日常生活街景、公園、遊樂場、沙灘等開放的類型空間，夜總會自成「封閉」的道德系統與男性主體（夜總會經理董事、唱片公司老闆、電視台主持人）想像而發展出來的空間，陶海音受制長姊責任獻藝夜總會還要應付男性的邀約又遲遲不肯結婚，與李愛蓮隻身帶妹妹異地打拚的人生縮影，表面上女性只淪為男性欲望的投射與客體，是物質世界的犧牲者，但我們也許忽略了，這些女性們光鮮亮麗與歌舞的專業表現，她們自食其力供養家人且潔身自愛，她們鬥色也鬥藝，設計節目極具巧思，在面對情感召喚時也有現代女性思考性，最重要的是，她們身處中西交匯之都香港之都香港仍能出色當行，我認為是易文電影的現代性通過這種都會女性際遇與她們的專業能力體現出來。附帶一提的是，李小蓮在夜總會成長卻能保持天真爛漫，張慧嫻小小年紀夾在美豔高雅如日中天的葉楓和李湄中間，初生之犢不畏虎，演來十分討喜。第三，建構夜總會封閉敘事的藝術性與說服力上，對白簡潔諧趣，鏡位選擇上有不少以舞姿及肢體吸引投注眼光，畢竟這是歌舞片，形式與內容基本上十足吻合，取鏡上多用搖動鏡頭，搭配中、近鏡及正反鏡頭，強調內心戲與互動，呈現的視覺經驗豐富細膩，直取《曼波女郎》的乾淨俐落風格，《桃李爭春》的藝術手法，鄭樹森指出相比電懋其他導演，易文有豐富的電影感，視覺效果也較精緻。[48]

高思雅（Roger Garcia）在〈風月場所〉論文中，歸納影片加插夜總會大致有三種方法：一是以夜總會為中心，夜總會成為敘事的一個關鍵點，最大的事件都在那兒發生，他指出如王天林

的《野玫瑰之戀》（一九六〇）；第二種情形，影片以夜總會展示戲劇的重要時刻，他以《香港一婦人》（一九六四）舉例，戲中男主角由吳楚帆飾演，戰後他到香港，在一間夜總會赫然發現台上歌星是他的愛人也是女兒的母親，他原以為她戰死了；第三，以夜總會來對照正常生活，這種應用，烘托了夜總會不正當場所的傳統觀念，依附夜總會的所有人物都是「不道德」（bad）的，即使不是壞人，至少不是「好」人。綜括之，夜總會是不正當的「風月場所」。[49] 比對以上三類型，巧合的，三部夜總會影片裡，《桃李爭春》明顯以夜總會為中心，可歸為第一種；《曼波女郎》的夜總會向我們展示了愷玲在這裡找到親生母親的戲劇重要時刻，正符合高思雅所說的第二種情形；《月夜琴挑》無論人物、身分、生活圈等的兩極對照，則屬於第三種。

「那你夢裡有沒有人？」

「我小時候作夢，常常夢到走進仙子的家裡去。」

「這屋子空著好像就是等著著歡迎你來。」

46 黃淑嫻：〈重繪五十年代南來文人的塑像：易文的文學與電影初探〉，《香港文學》第二九五期（二〇〇九年七月），頁八六─九一。

47 黃淑嫻：《跨越地域的女性：電懋的現代方案》，《國泰故事》，頁一一九。

48 鄭樹森：〈歌舞片──由盛而衰及片廠制〉，《電影類型與類型電影》（台北：洪範書店，二〇〇五），頁一六四。

49 高思雅（Roger Garcia）著，昌明譯：〈風月場所〉，舒琪編：《戰後國、粵語片比較研究：朱石麟、秦劍等作品回顧》，頁一四五─一四六。

「有，我夢裡的人，是妳。」

「好，那你看看，是不是你夢裡到過的地方。」

「不要開燈，我夢裡的房子就缺少燈，現在讓我想像一下這裡的布置。」

「別想得太美，希望愈高，失望愈大。」

以上這段台詞是《月夜琴挑》男主角小提琴家朱子丹（張揚飾演）進到女主角夜總會歌星依媚（張慧嫻演）家時的對話。有趣的是，《月夜琴挑》讓我們看見在《桃李春風》夜總會長大的小蓮是什麼樣子。易文很明顯的在這部影片中設計了二元對立公式：雅俗（雅、好壞等，此一簡化分類，用意無非套入聯結雅＝好，俗＝壞的公式，再一步演算，即朱子丹＝雅（音樂廳）＝好男人、依媚＝俗（夜總會）＝壞女人。

這個模式一開始就確立了，影片由國際知名小提琴家朱子丹在音樂廳演奏克萊斯勒（Fritz Kreisler, 1875-一九六二）的《中國花鼓》（Tambourin Chinois）揭開序曲，演出完畢老同學鄧一興（田青飾演）辦慶功宴，將眾人拉到夜總會，這天同時是朱子丹和美君結婚三周年紀念日，彰明了夜總會在這裡是作為對照正常生活的場地。而台上依媚既挑逗又無邪的風情歌聲〈吻吻吻〉立即擾亂了舞池裡和妻子跳舞的朱子丹，他不斷注視依媚，反觀依媚作為被看者，鏡頭只見朱子丹單向對依媚注視。這段戲張慧嫻掌握幾個扭腰擺手及臉部風情，展示了嫵媚自然不故作清高也不低俗的演技詮釋，張慧嫻童星歲月看來沒有白白虛耗。細心的觀眾一定早發現，《月夜琴挑》、《曼波女郎》黑白片不一樣，《月夜琴挑》是彩色片，易文運用聲光色素營造了不少感官

聯想，譬如片頭小提琴斷弦效果及小提琴曲線的女體象徵，片中插曲〈藍色的月光〉的浪漫指

涉、夢境的暈光效果。豐富的色彩同時使夜總會的聲色感更有層次。舞畢回座的朱子丹隨後被拱

上花園演奏，吸引了不少客人聆賞，對音樂稍有涉獵的觀眾不難發現，朱子丹在花園演奏的是克

萊斯勒的〈愛之喜悅〉（Liebesfreud），表面上明示朱子丹對妻子的愛，但亦可視為朱子丹為依

媚吸引的隱喻。也才聯結上當晚依媚唱〈吻吻吻〉畫面何以潛進朱子丹夢裡，醒來的朱子丹神色或

與幾個畫外音依媚的歌聲重疊，雙重疊影效果原本便普遍運用於表現人物的內在世界，像情感或

夢境，[50] 但在這裡，本文強調的是聲音與鏡頭的重疊也可傳達這樣的效果。

現在讓我們回到之前朱子丹如何會去依媚家的情節。夜總會慶功第二天，朱子丹由香港音樂

學院出來走在路上與依媚相遇，依媚主動邀約，兩人有了一場雨中相處，「昨天晚上在夜總會正

是我唱歌的時候，所有的人都應該看著我，聽我唱歌，可是你走開了，不但走開，你還在外面演

奏提琴」，這段話接續了前晚夜總會鏡頭沒有顯示出來的依媚對朱子丹的回看。這個回看，無

疑暗示了依媚對朱子丹的興趣。於是當朱子丹坦承依媚給他的感覺：「是從來沒有的新鮮事。」

更加強了依媚的內在變化，大量正反鏡頭的運用，表現了兩人的互看、交流。約定當天，依媚並

朱子丹相約再接送他，隨後美君回台省親一周，給了兩人相處的時間與空間。當天分手時依媚與

未依約出現，子丹於是找去夜總會，這時台上的依媚唱的是〈我有一個夢〉：「他像一陣風，吹

50 史蒂芬遜（Ralph Stephenson）、德布立克斯（J.R.Debrix）著，劉森堯譯：〈電影的表面〉，《電影藝術面面觀》（台北：志文出版社，一九八四），頁二○一─二○三。

來一個夢，⋯⋯難得再相逢，只有一個夢，年年月月，相思重重。」這裡流行歌曲不再與古典音樂對立，反而彼此形成互文，藉由聲音／影像互補，更具穿透力，既仲介又縫合兩人關係。流行歌曲作為一種敘事，[51] 在音樂存在事實外，還有它在日常生活中的使用價值，倚靠的就是互文性與仲介性，這是戴樂為的觀點，他的〈聲音的活動〉 ("In the Event of Sound") 有關電影流行音樂的研析，可為本文提供一個理論上的依據：

假如說最隱晦、最稀有的古典音樂都避免不了互文的運作，那麼流行音樂則是徹頭徹尾處於仲介居中的狀態。流行歌曲除了是互文外，也是富含種類各有不同的多文本。流行歌曲喚起我們某種歷史時期的聯想、對某種表演者的記憶與印象，和對我們自身歷史的各種回想。因此流行歌曲被放到電影中或許會使敘事變為複雜，或者還可能會截斷、破壞敘事。但這正是流行歌曲令電影和媒介研究充滿上下起伏樂趣之處。[52]

流行歌曲的跨文本性已不用強調，如今看來張慧嫻的歌聲魅影在當時即已種下觀眾對她的記憶及印象，葛蘭、葉楓與李湄的情況也一樣。李歐梵認為表演者在某部影片中給我們的印象是片段的，而這些片段的印象早已脫離了原作中的敘事結構。[53] 也就是說流行歌曲有它自己的生命以及對我們自身歷史的回想，譬如黎錦暉作詞作曲的〈桃花江〉（一九二九），這首歌在三〇年代黎莉莉、王人美、周璇、嚴華都唱過，更是新華影業王天林、張善琨執導《桃花江》（一九五六）的主題曲，鍾情、羅維分演男女主角，歌曲由姚莉、潘正義代唱，而電懋陶秦導演

《龍翔鳳舞》（一九五九）時，則舊曲新編〈漁光曲〉和〈桃花江〉，此外，〈桃花江〉亦是

《桃李爭春》的片尾曲。可想而知一曲〈桃花江〉勾連多少歷史回憶。

這裡由易文填詞的〈我有一個夢〉是文字創作的延伸，易文讓他的詞穿透立體影像，靠著依

媚的歌聲仲介感情，傳遞了她對朱子丹的渴望與想像，而他們分處兩個對立世界，朱子丹對她，

只合如夢，這也遙遙呼應了朱子丹夢到她的情節。值得一提的是，本片四首流行歌曲〈吻吻

吻〉、〈我有一個夢〉、〈藍色的月光〉、〈殘夢〉很巧妙的象徵了愛的四個階段，54 〈藍色的

月光〉則是朱子丹寫給依媚的曲子，纏綿回味：「我見到藍色的月光，輕輕的照在你身上，彷彿

相逢在夢中，夢魂正飄蕩……」至於〈殘夢〉不言而喻，點出這場愛的殘局與殘酷。四首歌環繞

著一個主題——夢，愛由夢生由夢幻滅，在電懋出品的兩百多部片目裡，現代愛情戲塑造了電懋

的金字招牌，而流行歌曲的催化渲染力，正是戴樂為所論的「仲介居中的狀態」的利器，透過層

層仲介，產生了空間與時間的置換取代，不同的歌曲文本，相同的成為夢與情欲的仲介與隱喻，

上述朱子丹到依媚家「這屋子空著好像就是等著歡迎你來」等話語，是把家空間做了情欲的轉

51 「歌曲敘事」一詞借用自葉月瑜《歌聲魅影：歌曲敘事與中文電影》。

52 戴樂為（Darrell William Davis）著，葉月瑜譯：〈聲音的活動〉，《歌聲魅影：歌曲敘事與中文電影》，頁二三七。

53 同注9，頁一三一。

54 和易文長期合作的作曲、配樂家綦湘棠對易文填詞頗多讚美，《曼波女郎》八首歌都由易文作詞，綦湘棠回憶道：「他的詞從來都優美、蕭灑，常有神來之筆，不僅娛樂性強，他還重視詞中涵意，寫下不少益世勉人之句。」見綦湘棠：〈我在電懋工作的回顧〉，《國泰故事》，頁二二九。

喻，且成功的將夜總會空間置換為咖啡館、海邊、山間小店以及依媚的家、房間，但依媚夜總會壞女人象徵，終於在朱子丹錄製古典音樂的錄音間被戳破，依媚等在錄音間外，人們對著依媚指指點點，形成好壞雅俗強烈的對比，也瓦解了兩人身分的無界限假象：

「好好的一家讓她給拆散了」

「可不是嗎？這種人就是麻煩」

「還聽說他的太太不在，怎麼可以這樣」

「落得太太被看扦格無能」

「依媚的本事可真不小」

「聽說依媚跟朱先生談戀愛」

桑內特亦指出公共空間本身是有身分的，特定公共場所的建造，已經預想了特定的使用者。這些空間通常與階級或性別有關聯，讓性別或階級不適當的「陌生人」，覺得自己「人地不宜」（out of place），如置身兒童醫院的古典音樂世界，依媚頓時被打回夜總會壞女人原形，即使朱子丹曾意圖將象徵兩人身分的界限抹掉：「音樂是沒有階級，是沒有甚麼高低好分的，正統音樂流行歌曲都一樣，有感情的就是好。」感情可用來支援音樂判別好壞，卻不適合度量情感自身。子丹追去依媚於夜總會，在朱子丹的古典音樂世界，依媚屬於夜總會壞女人，或者中產女性處在勞工酒吧（public bar）。[55] 依媚屬家被隔在門外，子丹不斷懇求：

「讓我進來，讓我進來吧！」

「今天已經是最後一天。」

「依媚，讓我們再過這最後的一天吧！」

不意美君提早回返，鄧一興趁機把依媚和子丹的戀情傳聞告之美君，美君按捺住，待心事重重的子丹回到家：

「開燈嘛！」

「我一個人靜靜的，不用燈……我對鄧一興借給我們住的這所房子有點捨不得。」

「我也是。」

「子丹，今天是我們兩個人在香港最後一個晚上。」

「你是不是想多住幾天？」

「不，我想，我們應該出去熱鬧一下。……就是我們倆。」

「兩個人，可熱鬧不起來。」

55 同注37，頁二一七。琳達·麥道威爾（Linda McDowell）對公共空間定義，強調「public bar不真是完全公共的」。

「……我們可以到熱鬧的地方去。」

「什麼地方？」

「夜總會。」

家／夜總會、妻子／情人、黑暗／熱鬧的相互對照／隱喻／轉喻的關鍵，就在「這屋子空著好像就是等著歡迎你來」、「我對鄧一興借給我們住的這所房子有點捨不得」，房子在這裡變成了家與夜總會的象徵，更是以「子丹，今天是我們兩個人在香港最後一個晚上」、「依媚，讓我們再過這最後的一天吧！」訴說了說話者的位置與創傷，帶動鏡頭，一個大背影依媚演唱〈殘夢〉：「不管是難忘的美夢，一剎那也就消失無蹤，只留下那月夜的情深，深深將心弦擾動……」帶到依媚正面中景：「追夢，甜蜜的夢……」兩人邁進夜總會落座，「只留下那黎明的腳步，步步都踩破殘夢……它來臨是多麼匆匆……」一個一百八十度美君轉向依媚正面特寫，美君臉部特寫重心都在眼睛（她要退讓散沒有焦距，再一個一百八十度美君轉頭注視子丹，美君轉睛注視依媚，完成了三人情感的認了），接著子丹盯住依媚，「它離別是一去成空……」美君轉睛注視依媚，完成了三人情感的認知繪圖，示意了子丹的軟弱，導致情感上忠誠度和自我都不足，誠如依媚一開始唱的〈吻吻吻〉：「我需要你，我需要你，給我愛情，給我自己，一切都忘記」，重點是「給我自己」，但子丹性格猶豫，毫無作為，美君帶著創傷悄悄離去撮合依媚、子丹，但依媚臨上船獲知美君心意決定把子丹還給美君隻身遠赴國外。黃淑嫻解析依媚此舉是「敵不過的是自己的內心，不是旁人的責備」[56]。仍是個人主義的核心，值得玩味的是，離開了夜總會，依媚果然成了一個「好」女

人。

四 小結　雙重疊影：真實人生—文本—影像

以上本文探討並聯結了易文三部電影裡夜總會—人生的感官經驗與歌曲敘事，證諸夜總會戲劇表徵與張力的功能，在戲劇性關鍵空間的《曼波女郎》、敘事中心的《桃李爭春》與情欲啟蒙場地的《月夜琴挑》裡如何得到發揮。但夜總會作為空間場所，它在人生的位置該如何定位呢？

高思雅的論點很具啟發與排比，他指出夜總會同時是一個封閉的空間及展示景觀（spectacle）的場所，自成體系，層出不窮的悲歡離合在此發生，被實驗被框架被看被尋找被定義，另一空間的人生縮影，人們從家庭走進這裡，不像在街道、公園、電影院、畫廊空間，除了家，這裡是最有可能發展人生況味的地方，在這裡，每一次發生都可視為一次完整的完成。因此，夜總會某種程度未嘗不是家的「另一處」（the other place），一個具有特殊引申意義的單位（connotative unit）。[57] 不同的空間有著不同的經歷，彼此交疊互為引申，意味不僅聲音與畫面可以重疊，不同的空間故事文本亦可以互文疊影。

56 同注34，頁一〇—一四。
57 同注49，頁一四五—一四六。

易文南向香港輾轉多年重獲父親日記曾寫文章追述，最後我想引用這篇文章片段文字，傳達

易文如何掌握流轉遇合的人生美學：

我大概是對於物件的占有欲很弱的人，只覺得心之所繫，又何必一物在手呢？……日記中提到的日夕過從的朋友，十之八九都已謝世，使我重溫他們的音容笑貌，平添「流轉人生」如同隔世的感傷。

真正的紀念在心頭。一切的實物只有具體的標誌而已。……從具體的標誌，意會不可思議的人生際會，事物遇合，平添感觸，徒增迷惘而已。[58]

某種程度上說來，就是在這樣的意義上，易文以《有生之年》文本、歌的詞曲與電影影像手法搭建出一幕幕似真似幻影的人生雙重疊影效果，標記了夜總會運作手法的可能與幽微如何滲入人生及電影，或者就是人生。

影像與聲音的合謀
——易文電懋時期歌舞片的敘事模式

一 前言 國際—電懋—國泰：易文歌舞片初探

一九五六年六月電影懋業有限公司（簡稱電懋）在香港成立，由頗具文人風格的陸運濤擔任董事長主導電懋製片走向。同年十一月十六日即推出創業作，岳楓編導的《青山翠谷》。[1] 但此處必須對「創業作」的認知加以說明，因涉及了易文的電懋時期拍攝生涯，宜避免時期界定上的扞格。會如是思考，主要來自香港電影資料館備載，由易文執導的《春色惱人》（改編徐訏長篇

1 余慕雲：〈國泰機構與香港電影〉，黃愛玲編：《國泰故事》（香港：香港電影資料館，二〇〇九），頁四四。

小說《星期日》），2 一九五六年十月十九日首映，掛名電懋出品，明顯更早於《青山翠谷》的十一月十六日。何以故？關乎的電懋歷史沿革。電懋前身為國際影片公司，易文於一九五六年一月一日與國際簽下三年編導約，每年拍攝四部影片，五月他才著手改編《春色惱人》，3 國際即在六月改組，影片完成，只能過到電懋名下出品，身世上算國際的「遺物」。以電懋成立史，正宗創業作，當然是《青山翠谷》。至於《春色惱人》可確定為易文專職電懋編導的處女作。這樣的過程反映了當年影壇的情勢多變。不止於此，易文結束電懋合約時，電懋又更名國泰。此變數源於一九六五年六月電懋董事長陸運濤率團赴台灣參加亞洲電影節，在豐原山區墜機罹難，重創電懋，華人影壇劫毀。一蹶不振的電懋一九六七年改組為國泰機構（香港）有限公司。失去了陸運濤的文人理想與財務支持，國泰製片方針猶豫不定，「發行業務衰頹日甚，苟延殘喘，捉襟見肘」，終至步上「維持為難」的命運。4 一九六九年易文與國泰提前解約，結束長達十四年餘的合作關係，告別之作《屠龍》隔年才上映。方便論述，這段時程統稱為電懋時期。世事如戲，易文的電懋生涯橫向對照了一九五六年以降電懋的興衰滄桑。

初步統計易文電懋時期參與編導（包括作詞）的影片有四十三部，具有時代流行歌舞言情色彩的則有二十八部。5 換言之，易文一生的編導高峰期在電懋，最具代表性的影片，是歌舞片，《曼波女郎》與《教我如何不想她》更被視為流行歌舞類型片的經典。此一事實說明了易文對以都市言情的流行歌曲敘事形式及情節是偏愛的，而他在這方面的表現有目共睹。是在這樣基礎上，探討易文電懋時期拍攝一組歌舞片《曼波女郎》（一九五七）、《空中小姐》（一九五九）、《青春兒女》（與王植波合導，一九五九）、《溫柔鄉》（一九六〇）、《桃李

政、司法、教育、內務諸部，一度出掌國務院祕書長，後輾轉國民政府治下江蘇吳縣縣長、交通部祕書等要職，家中往來皆名士要角如齊白石、于右任、杜月笙、周作人、胡適、章士釗等。所見所聞，耳濡目染，婚後離家攜眷赴港之際，必心有警惕，才導致書寫《有生之年》不涉「因果細節」、「把自己當成一個木頭人」[22]之宗旨，正是歷經時空異變者的體悟。從而轉注影人對應時空與生存之道，其底蘊恰如黃淑嫻所言，基本上更多「牽涉政治和歷史的問題」。

淡化政治和歷史議題，易文前期編寫劇本有兩個緩衝之計，一是以改編新舊小說與西方名著，就地取材擺盪在傳統與西化，降低爭議性。如改編清末奇案的《小白菜》（一九五五），改編小仲馬（Alexandre Dumas Fils）名著的《茶花女》（一九五五）及徐訏的《盲戀》（一九五六）；第二是不具名編劇，[23]既可與出品影片的左派勢力不產生關聯，也免成論戰目

19 黃淑嫻：〈與眾不同：從易文的前期作品探討一九五○年代香港電影中「個人」的形成〉，《香港電影資料館通訊》第四十九期（二○○九年八月），頁一一。

20 易文：《閨怨》，《星島晚報》，一九五二年一月二十六日。

21 同注19，頁一一。

22 同注3，頁三五。

23 易文不具名當係政治立場，一九五○年《有生之年》中有言：袁（仰安）約我編寫電影劇本，因長城公司為左派操縱，以我立場有問題，不用名義，為寫《新紅樓夢》劇本（據電影特刊資料，編劇為岳楓）。見易文：《有生之年》，頁七一。另根據易文電影年表，易文為長城不具名寫劇本最後一部電影是《孽海花》（一九五三年上映），長城不找他寫劇本，極可能因他這年開始組香港影劇自由總會。

標。如《新紅樓夢》（一九五二，岳楓掛名編劇，長城出品）、《淑女圖》（一九五二，卜萬蒼掛名編劇）、《孽海花》（一九五三，袁仰安掛名編劇）等。一度過捉摸不定的時代氛圍與詭異的政治生態，來到電懋時期，易文才終於展開其個人主義、自主性面貌之電影生涯。易文將這種個人主義推至流行歌舞片中，展示都市女性獨立自主、現代性面貌，開創了議題空間。他編導的《空中小姐》裡周遊各地追求工作尊嚴和眼界不變的空中小姐，及《桃李爭春》中過埠闖碼頭的星洲歌后李愛蓮（葉楓飾演）與養活寡母弟妹的香港歌后陶海音（李湄飾演）歌舞情感皆較勁之舉。經由反覆出現的小兒女陰錯陽差誤會、情感遊戲、時尚裝扮、華麗歌舞、城市浮世繪等畫面情節，匯集成「瑣碎政治」（politics of details）圖景，以日常生活解構大歷史的視覺敘事手段，揭示了易文不同於其他導演的個人化氣質。

初步梳理易文參預電懋拍攝歌舞片相關背景，接著本文將針對易文編導的歌舞片，細部分析文本，探討易文為何、如何並運用哪些手法與情節，結合聲音與影像特質建構其歌舞片的敘事美學與模式。

三　渴求幻覺與想像現實：上海歌女周璇到香港書院女葛蘭

鉤沉香港、上海雙城電影傳播史，電懋可作為一個超級樣本。一九五五年電懋前身國際電影收購了上海出身知名影人李祖永的香港永華影業，隔年電懋開始拍攝國語片。三〇年代上海較有規模的電影公司都會延請知名文學家編劇，左翼進步文人夏衍、田漢、阿英、鄭伯奇等都曾參與

編劇工作，與國民黨關係匪淺的李祖永創辦永華（一九四七）也將政治性帶入，電懋既承接永華亦意味了沿襲之前的運作模式。因著李祖永的身分，不難理解何以不少香港電影論者，把電懋視為國共內戰（一九四五―一九四九）左右派南來上海影人的延續。地理位置的依傍與屬從，香港成為國共兩黨戰線延長與想像空間，同時凸顯香港與中國母體的共生關係，正因鬥爭延續，鄭樹森揭示香港的本土性、主體性在母國文化大舉南下時，往往有「會有一段時期淹沒不彰」，[24] 黃繼持梳理南來文人左右兩大陣營文學走勢，述及左翼作家寫作多承襲四〇年代後期與民眾結合路線，以寫實手法「或多少配以小市民的趣味（包括「健康」）的愛情與武俠」，較接近香港中下層社會」與進步青年口味，右翼則較強調知識分子對國家民族的承擔與感知，展現深刻觀察。[25] 至於左派電影一如文學模式，著重探討「香港基層社會生活」，相對，右派則反映了「抽離現實，較少觸及香港現實生活環境」[26] 特質。但無論左右陣營，「現實」都是關鍵詞，而「母體」則是揮之不去的「老大哥」，思辨電懋中產路線、都市取材，毫無疑問「較少觸及香港現實生活環境」，說明了電懋政治性。

24 鄭樹森、黃繼持、盧瑋鑾：〈編輯報告〉，《香港新文學年表（一九五〇―一九六九）》（香港：天地圖書公司，二〇〇〇），頁一一。

25 同注24，頁一三。

26 同注24，頁一四。

（一）上海—香港：歌舞片紐帶之形成

從主體性、本土角度看，文化學者霍爾（Stuart Hall）指出涵蓋電影的「流行文化」的基礎根源於人們的經驗、快樂、記憶和傳統，它和當地人民長久以來每天的生活習慣和日常經驗息息相關，即巴赫金所講的「粗鄙」（The vulgar）意指通俗的、離奇的和叛逆的。早期港式粵語片題材取自民間故事及粵劇與通俗小說，正是香港獨具的流行文化表徵，南來影人初來乍到，傅葆石看出，此電影類型，「充斥著粵語電影的各種結構和原型，其輕浮、通俗和奇特而被內地文化精英鄙視和懷疑。」[27]

但母體議題是複雜的，文化吸收、記憶、信仰、性格、心理等等因素，都可能使得某些文人傾向不反映與母體關係。其中電懋的創作班底，正是所謂的內地文化菁英，此班底由上海世家之後宋淇領軍。宋淇和電懋的淵源頗深，一九五五年便受聘為國際影片劇本編審委員會四人編審之一，一九五七年轉任電懋製片部主任，一九六五年離開加盟邵氏，[28] 他與電懋的合作過程，見證了電懋的消長。這個創作小組成員一時之選，包括姚克、秦羽、張愛玲、汪榴照、易文、陶秦等，[29] 其中易文和陶秦編導雙兼，突出了易文優於其他導演掌握劇本的能力。奠定易文編導、宋淇製作的影片有二十二部之多的輝煌紀錄。關於易文的電影風格，黃愛玲在〈回憶的小盒子〉就家庭文化影響說明易文影片體現了傳統文人的詩意鏡頭，「人如其文，秀逸平靜」。[30] 無可諱言，宋淇、張愛玲、易文、秦羽、陶秦都受過西式高等教育，其他導演岳楓、王天林、音樂姚敏、製片黃也白皆

不安、厭世與自我退隱　064

出身上海，匯通中西文化，這樣的秀逸風雅，承平時代，活在上海際遇自然不同，但時也運也，他們離散異鄉，文人內在的幽微複雜，[31]焦雄屏以獨到的眼光指出這批中產階級文人，動亂中流徙香港，可比擬聖經故事出埃及記，不免興起「求生的尷尬及挫折，對自己處境充滿了自憐與委屈」[32]之感，一種普遍存在的「逃避主義」心理於焉形成。而此「逃避主義」不乏發展成對生命難以面對的心理，使得不少外表光鮮亮麗的影人，最後選擇自殺。[33] 和貼近現代中產、都市題材及歌舞片呈現的昇平歡樂有著相當的落差。

回顧香港歌舞片歷史，鄭樹森從上海——香港南來影人紐帶切入，他直指相較於一九四九年之前的只歌少舞的歌舞片，陶秦的《龍翔鳳舞》（一九五九）是真正歌和舞結合的製作，也唯有香港能生產這類大型歌舞片，不僅因為電懋、邵氏的片廠完備，環境打造良好，其次上海南來影人對歌舞類型片特別熟悉，於是極盡聲色之娛的歌舞片遂成為擺脫政治主旋律的「逃避主義」者的

27 同注17，頁一一四—一一五。

28 余慕雲等撰寫：〈人物小傳〉，黃愛玲編：《國泰故事》，頁二七六。

29 焦雄屏：〈故國北望：中產階級的出埃及記〉，《時代顯影》（台北：遠流出版公司，一九九八），頁二一七。

30 黃愛玲：〈回憶的小盒子〉，易文：《有生之年》，頁二八。

31 黃淑嫻：〈跨越地域的女性〉，《國泰故事》，頁二一九。

32 同注29。

33 各種複雜的理由，或因環境的難以適應或因情感，有不少中產南來影人相繼自殺，如汪榴照一九七○年服毒自殺，一九六八年樂蒂服安眠藥自殺，秦劍一九六九年上吊自殺，其他如林黛一九六四年仰藥自殺、丁皓一九六七年仰藥自殺、莫愁一九六五年服毒自殺等，多少可歸之於一種逃避心理。

避風港與主題。[34]脫離現實的歌舞片寄寓了現代人對真實的幻影想像，在飄浮不安的年代裡，大

受歡迎。這個現象說明了片種與時代及觀眾心理的互動，Hugo Mauerhofer〈電影心理學〉告訴我

們，外在世界存在的真實與觀賞電影心理的真實感不一定是吻合的。[35]立論相似的還有英國藝術

批評家羅杰‧弗萊（Roger Fry），他以畫作形象提出「實際生活」與「想像生活」，及其對應的

「實際的視覺」與「想像的視覺」之間是有關聯的，此概念非常接近影片與人生的關係，他舉法

國後印象派畫家的畫作為例，佐證這道公式，他說這些畫家們，「不求模仿形式，而是創造形

式；不模仿生活，而是發現一種生活的對等物」。[36]也就是後者源於前者，但又是可以分開的，

於是他接著解釋：「形象以某種鮮活的東西訴諸我們不帶利害的觀照的想像，就如同現實生活中

的事物訴諸我們實踐的感性。」[37]銀幕上的人生和感性人生、現實人生，既可以是實踐，也可以

是另一種創造，但都不脫真實人生摹本。以動亂時代為文本，呈現的是無涉利害關係的幻影人

生，而電影敘事是現實生活被實踐的感性。關於影像本質與敘事建構，法國學者布希亞（Jean

Baudrillard）亦說：「我們居住之處，四處早已是現實的美學幻覺。」[38]我在〈不安、厭世與自

我退隱〉論文裡指出面對時世變異南來文人發展出一套「麻木」心理保護機制，[39]呼應了這個觀

點，麻木機制主要援引西美爾（Georg Simmel）理論，馬庫色進一步提出文化為現實服務的看

法，他強調藝術美感可使人對存在的痛苦感到麻木，暫時喘息，依賴的正是幻覺：

解決的可能性正由於藝術美感是一種幻覺……但這樣的幻覺具有真實的效果，製造滿足感……

為現實服務。[40]

從時空延續到主體性到幻影，體現於歌舞片，幽微展示南來影人之變形記。若說這些渴求幻覺的心理與現實內外因素，導致五〇年代末以降《龍翔鳳舞》、《花團錦簇》（一九六三）、《鶯歌燕舞》（一九六三）等歌舞片的大量拍攝，是相當合理的推論。

誠如焦雄屏所言，歌舞片提供了歌舞昇平的烏托邦理想，銀幕上衣香鬢影、曼妙輕快、浪漫求愛、嬉戲人間、模擬化情節、視覺性布景，「堆砌了一個逃避社會現實的幻想天堂」。[41] 二次大戰後，城市文化崛起，在自成世界封閉的舞台上，歌舞片暫時讓現實遠離，電懋風格結合歌舞片形成的現代化樣貌，難怪李歐梵指電懋影片為香港電影奠定了一種都市文化的現代美學。[42] 既

34 鄭樹森：〈一九九七前香港在海峽兩岸間的文化仲介〉，《縱目傳聲》（香港：天地圖書公司，二〇〇四），頁二三八。

35 穆葉霍佛（Hugo Mauerhofer）著，哈公譯：〈電影心理學〉，《電影：理論蒙太奇》（台北：聯經出版公司，一九八四），頁二一六。

36 參考羅杰・弗萊（Roger Fry）著，易英譯：《視覺與設計》（南京：江蘇教育出版社，二〇〇五），頁一五四。

37 同注36。

38 張照堂：〈另一種言說〉，John Berger、Jean Mohr著，張世倫譯：《另一種影像敘事》（台北：臉譜出版，二〇〇九），頁七。

39 蘇偉貞：〈不安、厭世與自我退隱〉，《中國現代文學》第十九期（二〇一一年六月），頁二五一-五四。

40 約翰・史都瑞（John Storey）著，李根芳譯：《文化理論與通俗文化導論》（台北：巨流圖書公司，二〇〇三），頁一五八。

41 焦雄屏：《歌舞電影縱橫談》（台北：遠流出版公司，一九九八），頁一一-一四。

42 李歐梵：〈通俗的古典：《野玫瑰之戀》的懷想〉，《國泰故事》，頁一三三。

是政策也是風格，後世綜理電戀電影，不難看出電戀影片的陰柔取向，以類型言，大致有「都市喜劇、文藝言情片（通俗劇）和歌舞片」占大宗，其他如《空中小姐》、《桃李爭春》、《曼波女郎》等，有《教我如何不想她》[43]、《鶯歌燕舞》，其他如《空中小姐》、歌舞片形式之吸引觀眾，以《曼波女郎》為例，李歐梵認為正是葛蘭的歌唱和片中的插曲，影片甚至直接以西方曼波（Manbo）命名，「挑明了訴諸聲音肢體視聽感官」。葛蘭的歌舞女性魅力，[44]

「喚起我們對某種表演者的記憶與印象」[45]，不爭的是，葛蘭此片聲名大噪，影片賣座，亦對後來的歌舞片拍製產生了重要影響。歌舞片作為聯結，羅卡認為港式歌唱片雖非源自香江，卻可以看出一九六〇年代以後便逐漸摒棄了「中原文化」，接受了其他都市文化，這裡的「中原」主要指上海，從上海歌女周璇到香港都市自主摩登女郎葛蘭至日本導演井上梅次作品《香江花月夜》（一九六七），便是奠基於港滬角色、風格、地理空間的改變，方才塑造了獨具的「混雜」

（hybrid）香港特色。[46] 持相同見解的還有香港導演、影評人舒琪，針對電戀作品，他提出兩點看法，一是電戀專長的歌舞類型片子如姚敏、慕湘棠的配樂，日人服部良一起了關鍵性作用；二是陸運濤出身星馬、留學瑞士、英國劍橋，修讀文學，作風紳士洋派，與上海並無淵源。舒琪認為將兩者做這種聯結「顯然是不確切的」。[47] 亦即，香港對南來文人不過避難之地，是「借來的土地・借來的時間」（王宏志文章篇名），香港影人李焯桃在一九八八年香港國際電影節回顧特刊中撰文談到香港電影，趨往「尋找一個詮釋香港歷史的觀點」，著重的是「本位」概念，凸顯香港的地方性及香港本位文化的嬗遞歷史性，發展蓬勃的香港電影，展現了「重尋集體記憶與體

驗、重建地方歷史文化的手段」。[48] 而反映地域性，電懋出品的影片不乏很好的個案。

一九六〇年代電懋與日本東寶公司連續合作拍攝了三部「香港」系列電影，分別是《香港之夜》（一九六一）、《香港之星》（一九六二）、《香港・東京・夏威夷》（一九六三），三部電影每次以不同的城市為背景，均由電懋當家花旦尤敏搭檔日本男星寶田明主演，角色展示了穿梭不同城市空間的現代化，但不管背景怎麼變，香港、日本是固定的故事發生地，當時影評毫不留情的指出，這些電影打著國語片的名堂在院線上映，骨子裡卻是日本人立場的日本片，劇情雖運用呈現香港優美的景色，卻是「對於香港社會醜惡的人物……加以揭露，搔不著癢處」。[49] 三部影片中尤敏及其他角色多少有尋找身世的戲碼，此一尋找身世母題，麥浪十分深刻的和香港／電影／本位做了聯接：

43 舒琪：〈對電懋公司某些觀察與筆記〉，《國泰故事》，頁七〇。

44 羅卡：〈管窺電懋的創作／製作局面：一些推測、一些疑問〉，《國泰故事》，頁六二。

45 同注42，頁一三二。

46 張英進：《香港電影中的「超地區想像」：文化、身分與工業問題》，《電影的世紀末懷舊——好萊塢・老上海・新台北》（長沙：湖南美術出版社，二〇〇六），頁一七九。

47 同注43，頁七八。

48 同注46，頁一七五。

49 轉引麥浪：〈冷戰下的香港寓言——電懋與東寶的「香港」系列〉，黃愛玲、李培德編：《冷戰與香港》（香港：香港電影資料館，二〇〇九），頁一九二。

三部電影中尤敏經歷身分的猶疑與再尋，最後都選擇離開母親，過獨立自主的新生活。尤敏自尋身世的過程，可堪玩味：國家觀念是缺席的，只有自屬的城市與家庭。電影描寫女主角尋母／尋家的同時而迴避了國家，這個問題能夠與五、六十年代香港的處境與香港電影互為詮釋──香港在國際上日漸贏得獨特的城市身分，香港影業也逐漸脫離與中國連結的華南影界，建立出本土風格與特色。50

麥浪結論是：作為一九六〇年代的香港，西方世界往往採取獵奇眼光窺視香港，主要尋找中國，好萊塢影片便不乏與「香港」系列形成互文的影片，如二十世紀福斯影片公司（Twentieth (20th) Century Fox Film Corporation）改編中比混血兒韓素音自傳小說《生死戀》（Love is a Many-Splendored Thing, 1955）搬上銀幕，主述身世複雜的中英混血女醫師素音與美國戰地記者馬克的戀愛故事，時間背景為一九四九年至韓戰，逃避現實、中國話題與身世的素音，周圍充滿左／右派立場，於是對自身處境充滿了質疑與掙扎，當素音好不容易擺脫身分困擾接受了馬克，馬克卻採訪韓戰時死於戰地。該片獲得當年奧斯卡最佳影片，充滿西方觀點，就影片呈現，麥浪認為相對西方欲通過香港尋找中國，港日合作的「香港」系列，表現了日本焦點主要集中在香港的城市風華，換言之，日本「對於香港的關注似乎較為純粹」，51反觀中國在影片中根本是缺席的。

晚近學者不乏針對以電影為載體藉以探討當時影人或這門藝術對自我身分的追尋與肯定，麥浪在〈冷戰下的香港寓言──電懋與東寶的「香港」系列〉「脫離生母，獨立自主」的揭示與析

論時常可見，但易文的電影意識卻是背道而馳的，並不致力喚起與內地的聯結。以其經典電影《曼波女郎》電影本事的陳述為例：

易文編導的《曼波女郎》（一九五七）賦予葛蘭「書院女」的清新形象，有論者認為「葛蘭的竄紅改變了以後數年（香港）電影的製作方針，同時亦可以說宣告一個新時代的來臨。」（鄧小宇語，電懋童星，主演過《我們的子女》（一九五九）、《小兒女》（一九六三）等，一九七六和陳冠中等創辦《號外》雜誌。）影片以一段（葛蘭）追尋生母的情節，暗喻香港的成長與獨立（脫離母體，結合西方文化），在接近半世紀後的今天看來，特別有意思。即就電影本身而言，賞心悅目的連場歌舞和那份青春氣息，也教人忍不住一看再看。（《曼波女郎》VCD本事）

《曼波女郎》裡葛蘭飾演的愷玲最後找到疑似生母的女子，一番交談後，女子對愷玲說：「你有這麼好的父母，這麼好的家庭，為什麼還要去尋找親生母親呢？」正是這句話，使愷玲頓悟放棄尋找生母重返對她視如己出的養父母身邊。這裡的脫離母體，有著族群與（生母）中國脫

50 同注49，頁一九八—一九九。
51 同注49，頁二〇五。

離，回到無條件關愛她的家庭意象。至於另一部影片《月夜琴挑》則從文化意義的母體認同出發，《月夜琴挑》由張揚飾演古典小提琴家朱子丹，妻子美君（陳菁飾演）是畫家，子丹以海外音樂家身分返港演奏，迷戀上夜總會女歌手依媚（張慧嫻飾演），形成文化雅／俗、道德／敗德及階級二元對立。譬如子丹拉奏古典小提琴家克萊斯勒（Fritz Kreisler）的名曲〈愛之喜悅〉（Liebesfreud），依媚唱的是流行歌曲〈吻吻吻〉，藉此作了雅俗、情慾的轉喻。子丹個性軟弱缺乏主見，生活非常依賴妻子，美君事後得知兩人戀情，尊嚴的默默退出，而依媚顧慮身世不願毀了子丹的世界，遂放棄了子丹，讓他重回妻子懷抱，獨自遠走他鄉，正因子丹無法脫離文化（妻子）母體，但這部電影展現了弱勢依媚（香港）的自主性與個人的生命力。充滿了香港象徵與寓言。也印證了前文所言易文作品並不致力喚起家國意識與內地（母體）聯結。

至於流行歌曲文化部分，香港文化人陳冠中在〈影視帶動粵語歌起飛〉談到林夕整理香港粵語歌文化史，粵語歌「八三、八四年開始才強調現代城市經驗」。亦即，香港粵語流行曲在這時才到了成熟期。52 陳冠中同時談到粵語流行曲的部分養分來自粵劇粵曲及粵語小調，也大量改編各地民謠、國語歌、西方古典及現代音樂，甚至電影插曲，可說是「百川匯流的雜種化結晶」，53 對於「粵語流行曲雜種修成正果」，視為香港文化本地化發展的最佳範例，提出了三段式進程，先是本地製作取代進口產品，接著「本土化就是雜種化」，進而演變為「雜種的本地化成了文化特色」，建構出香港的文化身分」。54 不容否認的是，「混雜」、「雜種」論，都成為香港本土化與脫離「母體」的言說基礎，「外來」者扮演關鍵催化角色。文化主體性的辯證，適正凸顯了易文歌舞片與家國無涉的潛在意識，說明這點，本文才好探討易文歌舞類型電影文本內外

緣與家國歷史大敘事無關的特質。首先，不妨先架構一個論述當時影片特色平台。如前文所言，電懋都市言情取向的題材帶出的性別議題，說明了這類片子長期以來為女演員天下的事實，甚至泰半以上的作品是專為女星「度身」訂造，關於這點，易文影片即可見端倪。舒琪便舉例葛蘭因能歌擅舞，才有《曼波女郎》的生產，而《桃李爭春》、《鶯歌燕舞》主要基於冶豔的葉楓掛帥趨勢，形媚、葉楓對夷光製造出爭奇鬥豔的戲劇效果。[55] 此娛樂至上、情節劇類型以及女星掛帥趨勢，形式上和一九四〇年代上海影壇十分相似。如周璇飾演夜總會的紅歌女生涯的《歌女之歌》（一九四八）、京劇名旦童芷苓飾演京劇明星愛情故事的《歌衫情絲》（一九四三）、李麗華飾演戲班旦角秋海棠遭遇的《秋海棠》、李麗華、陳琦、羅蘭飾演抗戰勝利後三位女性與命運對抗的《三女性》（一九四六）等等，看似就這樣過渡香港，打造香港成為性別題材、女星主力的另一場域，可以這麼說，易文雖無意摻合時代，時代卻找上了他。事實上，我們已經證明易文影片及電懋時期女星為主要表演者的事實，但從性別議題觀察，《曼波女郎》葛蘭真正要傳達的成長與獨立訊息，《桃李爭春》裡葉楓飾演的歌星李愛蓮走南闖北，《月夜琴挑》的依媚勇於成就所愛，都與《歌女之歌》、《歌衫情絲》、《秋海棠》裡女性命運同而不同，具有自主性。也就是

52 陳冠中：《事後》（新北市：印刻出版公司，二〇〇八），頁二三六。

53 同注52，頁二三九。

54 同注52，頁二四〇。

55 同注43，頁七〇。

說揉合形似的角色塑造與女星當道商業取向，混雜出屬於香港式的歌舞片。

（二）逃避主義：南來角度 vs. 男性中心主流

梁秉鈞從文化轉型角度切入「混雜」說，提出不同的觀察。他認為香港某部分的確繼承了「四九年以前的國內文化」，但投入編劇的女性編劇秦羽和張愛玲有不少作品嘗試寫現代都市生活和女性角色，電影在這方面表現了作為一種文化轉型的企圖，反證另一派一九五、六〇年代香港文化充斥南來角度、男性中心主流說法，有重新檢驗的必要。56 因此，檢驗此「南來角度、男性中心主流」之說，就以電懋作為對象吧！電懋創辦者陸運濤出身新加坡，早年接受歐式教育，

根據傅葆石的資料，五〇年代陸氏在星馬廣建戲院，熟悉好萊塢電影及發展趨勢，這樣的背景讓他沒有所謂的民族使命感包袱，相對仍沉浸憂時憂民、愛國、教育主題的南來影人，陸氏更有空間將目光投注在戰後恢復繁華的香港都會，進而拍出以中產趣味為主的影片。57 傅葆石指此舉為亞洲新興中產階級帶來新型的娛樂和消費方式，「使他們的日常生活現代化」，58 也為出品都市喜劇、通俗言情、歌舞片類型定了調，陸氏出身無南來色彩反而在拍攝歌舞類型影片走向上更放得開。反觀國片首部有聲歌舞片《芭蕉葉上詩》（一九三二）由上海天一影片邵醉翁拍攝，和電懋競爭強烈的邵氏影業正源自天一。《芭蕉葉上詩》（新歌舞流行音樂之父黎錦暉編劇，著名歌女王人美、黎莉莉等主演，一九三四）、《夜半歌聲》（馬徐維邦編導，金山、周文珠主演，一九三七）、《雲裳仙

此類型影片《人間仙子》（江紅蕉編劇，但杜宇導演，袁美雲主演，一九三四）、《夜半歌聲》（馬徐維邦編導，金山、周文珠主演，一九三七）、《雲裳仙

子》（岳楓編導，陳雲裳主演，一九三九）、《天涯歌女》（吳村編導，周璇主演，一九四〇）、《鳳凰于飛》（沈鳳威編劇，方沛霖導演，周璇主演，一九四三）、《柳浪聞鶯》（吳村編劇，黃漢導演，白光、龔秋霞主演，一九四八）接踵上映，開創了上海歌舞片局面，上海影人因此累積了拍攝經驗。綜合以上，可以得到一初步結論，歌舞片的確倚重女星魅力，但就歷史足跡看，文化主體發展的過程中，仰賴「南來角度、男性中心」也是不爭的事實。於是時空轉換，當南來文人在港再戰歌舞片，這就給了易文大顯身手的機會。傅葆石亦據以推論，一九四九年後上海人才和資本流入香港，觸發了香港影業由專門拍製粵語片、地區性的小型工業提升為全球性的文化產業，直接推動香港快速發展為「國語電影的主要基地」。[59] 傅葆石的觀點有其依據，之前港製粵語片走的是文化本土路線，明星迷信、題材多採民間故事及粵劇與通俗小說的善惡因果元素集中家庭倫理觀、通俗劇的情節劇敘事手法，簡單而貼近日常生活具有沾黏性，情感和經驗能觸動「老觀眾」的心。[60] 南來影人的加入，此本土性並未消失，反而成為供輸國語類型片養分

56 梁秉鈞：〈秦羽和電懋電影的都市想像〉，《國泰故事》，頁一五八—一六一。

57 同注43，頁六七。

58 傅葆石：〈現代化與冷戰下的香港國語電影〉，《國泰故事》，頁五二。

59 傅葆石著，黃銳杰譯：〈回眸「花街」：上海「流亡影人」與戰後香港電影〉，《現代中文學刊》總第十期（二〇一一年二月），頁三〇—三七。

60 同注17，頁一一四。

的來源，如是混雜交糅，不僅是手法上的不中不西，也是地理文化上的既在地又（母體）傳統，既排斥又接納的混種完成。

文化與離散心理的交融從來不是簡單的課題，南來文化或助益香港發展，卻也不乏拒絕認同、封閉阻隔的矛盾交戰。現代派詩人徐遲便謂：「我們生活在香港，但我們見到和認識的人都來自上海。……和本地人更少往來。」[61] 這是歷史的無解。但從接受度來看，香港的殖民身世邊緣性，何嘗不排外，這也是削弱其中國性、歷史性很重要的因素。香港與「祖國」不同步的批判聲浪，早在一九三九年抗戰時期已有，國民黨在南方辦的文藝雜誌《藝林》曾極力指責香港影藝圈，「脫離了時代、背叛了抗戰，……活生生的一群人，竟能在夢中生活，遺忘了一切：祖國、家鄉、正義，甚至忘了自己」，他們唯一的記憶就是金錢」。[62] 這裡的關鍵詞還不是「金錢」，而是國族情感。這般指責，對日後港人對建構本土文化、身分的覺醒有多少影響，需要更多資訊與深入研究，值得思考的是，抗戰乃國族存亡大事，同仇敵愾成為全民運動，民氣可用，香港雖為英殖民地，但和中原是不可分割的文化共同體，才會表現稍有落差，立刻被撻伐「背叛了抗戰」。國共爭權時，香港還有文化喘息空間，之後的國共分裂，和中英割讓、抗戰動亂不同，

一九四九年中共是結束實取得政權，隨著溝通大門關閉，中原文化於港人於南來文人成為一種想像，換言之，他者香港，就此超越「放棄香港回歸大陸，重新回到純粹的中國性上」[63] 的中原文化掌控力，一個全新的布局時代來臨。之前香港是英、美、國共的角力場與合體，中西勢力間自需要調適，是新局也是離亂之途的展開，南來文人游離在不確定的恐慌、命運與左右、中原文化成為一為易文同輩的影片題材，幸運者能透過創作敘事將身分認同做出置換與轉移，易文便是此中的佼

佼者。例如《溫柔鄉》裡林黛飾演內地搭船抵港的女孩丁小圓銜母命到港與大表哥正光（張揚飾演）完婚為故事主軸，同名歌曲〈溫柔鄉〉搭配香港繁華夜景拉開序幕與主題：

這是一個好地方／大家叫她人間天堂／她白天是繁華市場／到晚上變成了溫柔鄉／究竟哪裡是溫柔鄉？／燦爛燈光教人眼花撩亂／哪裡去尋找那溫柔鄉？

船漸漸進岸，香港成為可見的地方，一個中景鏡頭越過小圓背景帶到香港萬家燈火遠景再一個反拍回到小圓期盼的笑臉。一系列正反拍鏡頭（shot/reverse shot），香港城市空間至少出現兩次，一次在視線範圍內，創造了一個想像的空間，至於正反拍，第一個鏡頭隱含了銀幕外的空間，這個空間有一名不在場的缺席者占據，下一個鏡頭則回應了前個影像，看出去又回來的視覺影像，確切的鎖定了主體與客體，表達了視覺位置的主觀，此即「縫合的運作」，這是法國電影學者歐達（Jean-Pierre Oudart）多義的縫合理論。[64] 此視覺的返復，達到了愛的想

61 徐遲：《江南小鎮》（北京：作家出版社，一九九三），頁二三五。
62 同注17，頁二二三。
63 同注17，頁二二五。
64 David Bordwell著，李顯立等譯：《電影敘事──劇情片中的敘述活動》（台北：遠流出版公司，一九九九），頁二四○─二四三。

像的縫合。因此，小圓左右掃視眼前空間，定調了香港地理位置，然後一個迴身回座，手工布娃娃由她皮包掉落，一名男子上前撿起遞給小圓並借機搭訕：「常來香港嗎？」小圓表示第一次來，表哥會來接船，又強調表哥是未婚夫，帶出了此行目的，也呼應了之前的歌曲敘事內容…

這是一個好姑娘／鼓起勇氣走上戀愛戰場／她能不能打個勝戰／找到她的溫柔鄉？

歌曲與畫面交互運作，《溫柔鄉》開場就透過視覺與聲音進行縫合。香港／溫柔鄉、戰爭／愛情也在這裡做了轉換取代。然而舉《溫柔鄉》為例，我的重點在於詞曲敘事的意義，小圓隻身抵異鄉，為了完成長輩交付與多年未見的表哥結婚的心願，表兄妹聯姻舊式婚姻裡常見，易文接受西式教育，是處理現代化議題的先行者，卻將角色定位為譜系表兄妹，不能不懷疑藉影片指涉中國與香港的血緣與關係。且這部出品於一九六○年的影片卻完全不提時代背景，彷彿大陸與香港仍自由進出，但易文早在一九五八年已寫道：

十二月二十七日晨，我父千里先生因腦溢血症在滬逝世。……因不能言語……寫字問「今日何日」……即昏迷……我父棄養，我全家不能奔喪……[65]

《易文年記》揭示了兩地阻隔的政治現實，回頭再分析《溫柔鄉》「透露究竟哪裡是溫柔鄉？」、「找到她的溫柔鄉？」歌詞，的確流露了逃避主義與流動者身分認同上的不安與迷惘心

理。相似的血緣認同主題，也出現在同年易文編劇的《喜相逢》（卜萬蒼導演，易文編劇，一九六〇），丁皓一人分飾窮人家養女芳芳與富家千金馮錦芬，芳芳被於馮家有恩的彭家接走，晚到的馮錦芬則被來找芳芳的養父母不由分說帶回，兩人身分交換，芳芳進入未曾見聞過的有錢生活，表演與（富家）身分不合宜的俚俗小調，且一夕之間讓貴公子彭西鴻（雷震飾演）一見鍾情要與她結婚，馮小姐則批評芳芳養父母：「你要回來，自然會回來」、「她要不回來，著急了還是不回來」，馮小姐批評芳芳養父母是：「她奪回自己的身分，但兩人身分的差異，易文借養父、馮錦芬的口說道，養父的態度基本是：「你們拿別人當作自己女兒。」影片運用了真假身分的對照組手法，弔詭的是，片中雖設定了芳芳養女的身世，最後透過馮小姐對彭家的影響，說服彭太太：「婚姻大事是應該由自己作主。」攝點製造趣味。人物身分與時代背景的隱晦，不僅造成易文電影對人物、政治的缺合了西鴻和身分不明的芳芳。人物身分與時代背景的隱晦，不僅造成易文電影對人物、政治的缺乏批判性，盱衡他的電影情節即使失落也總是透析光明，不像香港同時期的粵語片的悲慘命運，或如《珠江淚》（蔡楚生、王為一導演，陳殘雲編劇，一九五〇）城鄉對立使小人物幾無生路，或《我要活下去》（李鐵導演、馮鳳言哥編劇）四個窮得無法生存的劫匪一連串被警察追查、緝捕的過程。至於角色更如黃淑嫻所言：「沒有太多明顯的壞人。」凡此表現，論者或認為搔不到時

代或人生痛處，但易文這樣的氣質、創作觀其來有自，正來自對戰亂時代的參悟。一九三七年七七戰起，全民倉皇逃難，易文父親楊千里，曾任北洋政府、國民政府官職，來往多文人、名士，積四十年藏書、字畫碑帖、墨硯玉石經驗，但戰亂中全部喪失。易文後來曾在京滬發現一小部分家中藏書，但未加經心購回，楊父得知稱：「山邱已去，此但塵屑，不復介意矣。」易文回憶當時年僅十七歲：

少年即遭毀家經歷，深受「身外之物不足惜」的教訓。自後就不留戀任何珍藏物品，倒減少了一種精神包袱。……所有之物……其存亡留棄，湮沒或流傳，冥冥之中各有天命。幸與不幸，每受命運播弄。66

不僅於此，楊父上海淪陷時期於一九三八年南下香港避世，易文一九四〇年赴港侍父：

我父在港，每日前往杜月笙寓所及告羅士打酒店裏辦文事並聯絡政治金融多方人事。……我亦時相隨往，得識政治工商人士頗多。67

那時先父經常在一起的朋友約分三個不同圈子。一是以杜月笙先生為中心，……湯斐予與秦待時……錢新之、李贊候、李組才……都是二十餘年以上的老友，同滯海隅，當然交往週密。另一個圈子是潮州籍友人，……另一個圈子則是文化界的朋友，以粵籍為主。68

治活動：

由以上不難看出，易文的政治訓練是豐富的，他在一九三六年、一九三七年即已投身校園政

> 由於公民教師朱恕（心如）之爭取吸收，與同學陳約、謝文瑞等加入由黃埔軍校系人物擁蔣
> 中正領導之組織「民族復興社」。[69]
> 在校（金陵中學）任《金中校刊》社社長，主持出版校刊一巨冊。校中亦有黨爭，曾遭少數
> 反對者之攻擊。[70]

但爾後對政治的淡漠，一九五三年的《易文年記》記錄了兩個不同的政治狀態，一個於易文

較切身，一是國際大事，但易文著墨並不多，甚至一筆帶過：

> 三月間，台灣國民黨方面開始聯絡香港影界人士，由旅美華僑梅友卓出面，約集自由影人商

66 同注3，頁一一〇。
67 同注3，頁五五。
68 同注3，頁一一二。
69 同注3，頁四九。
70 同注3，頁五〇。

談，計畫有所組織，我被邀參加初步商談，……是年韓戰在不絕如縷之談判中結束。[70]

政治更是傷害親情的元凶，一九六六年、一九七二年他分別寫下母親和妹妹的遭遇：[71]

文化大革命紅衛兵變起，母親久無音訊。忽由他人執筆，以侍母多年之傭顧媽名義來信索款，乃覆書以大革命之義答之。[72]

余母湯兆先女士在滬音訊中斷已久。……探詢始知已於年前逝世，計為一九七二年也，時日不詳。母歿而不得知，傷痛何以。

又，余胞妹惠，亦已五年杳無音訊。伊與唐迪結婚後，自美國返大陸，……大陸文化革命後，……遭受打擊。又悉伊與唐迪仳離……惠妹離婚後又經刺激，自殺而死。[73]

世事滲透，說到底，易文的現實哲學來自對存亡留棄的體會，早歲的毀家經歷、遍閱人物，譜寫繁華照眼的記憶底層，澆熄了他的熱情，不以物喜不以己悲無甚大事的境界提早來臨，以消減法行世，遂成爾後創作行世的基調，箇中轉變由他一九七五年收到楊父一九四一年香港淪陷離開前存在友人處三本日記、一束書函後的反應可見：

一九四九年我再來港，自亦不作尋訪舊物之想。沒想到事隔三十三年……如今使我重睹先父遺

不安、厭世與自我退隱　082

物，頓感世間事物離合之緣，一如人生際會，真是不可思議。……使我這個對世間一切都不易

感動的「無情俗子」……衷心激奮得受寵若驚。[74]

這也成為易文人格的特質，另可由他的年記原則窺得：「只記事，沒有議論也不抒寫情感，

只記具體的與表面的事，不涉生活行為的因果細節。就把自己當作一個木頭人。」[75] 這樣的人格

特質與內在，投入逃避主義歌舞片當然比一般導演更裡應外合。

四 歌曲影像敘事的互動與完成

前述梳理了上海—香港的文化身分及易文歌舞片文本內外緣與家國論述關係，全方位呈現易

文編導背景，有助於延伸論述易文歌舞片的敘事模式。考慮易文歌舞電影為數甚多，加上前文提

及歌舞片是女演員天下的事實，本節將通過文本集中析論女性角色、主題，探討易文歌舞片如何

71 同注3，頁七五。
72 同注3，頁九一。
73 同注3，頁九七。
74 易文：〈我的父親楊千里：三十三年前我父親的記事冊〉，《有生之年》，頁三五。
75 易文：〈序〉，《有生之年》，頁一○九—一一五。

運作影像與聲音合謀達於敘事模式手段。於此，首先要釐清的是，電影敘事與電影聲音之間的關係。葉月瑜《歌聲魅影：歌曲敘事與中文電影》對歌曲敘事有十分精采的論證，她談到敘事學與符號學的研究中，聲音和音樂歌曲是一體的，兩者皆被視為敘事的一部分，[76] 也成為本文思考的邏輯。即敘事歌曲是涵蓋了音樂歌曲。而歌舞電影的文本性，主要靠音樂歌曲和影像互動形成運動，完成敘事。葉月瑜歸納歌曲作為敘事與影像的互動可達成三種效果：第一是增強影像表達意義，第二是減分影像表達意義，第三是否定影像意義。[77] 檢視易文歌舞片表現，第一種模式「增強影像表達意義」頗適合作為分析易文歌舞片文本的依據。

美國電影理論家Louis D. Giannetti指出歌舞片受歡迎的主因正是歌舞，他將歌舞片分為寫實主義（realistic）和形式（表現）主義（formalistic）兩種。寫實派重視的是內容，表現派強調形式。他對寫實的歌舞片的定義是：「會為歌舞找出理由，大部分背景設在表演／娛樂界，利用排演、練習、表演，來發展歌舞片段。」亦即敘述事件時並不讓樂曲介入，主要讓歌舞表演合理化，成為帶有音樂性的戲劇。鮑伯・佛西（Bob Fosse）導演的歌舞片《酒店》（Cabaret, 1972）是很經典的示範。《酒店》故事背景發生在二次世界大戰的德國柏林一家酒店，影片裡的舞女郎Sally（Liza Minnelli飾演）愛上了英國教師Brian（Michael York飾演），Brian卻是一名同性戀，全片以歌舞穿插情節，表演都在酒店舞台上，後來局勢詭譎，Brian得離開，Sally與Brian道別後上台演出，靠著舞台演唱歌曲'Cabaret'抒發心情，其中關鍵歌詞'Life is a Cabaret'，人生就像酒店，正是本片歌舞敘事的關鍵。至於形式主義歌舞片則根本不佯裝現實，「完全不在意歌舞出現的合理性」、「角色可以隨時歌舞」，傳達主觀的個人風格，因此表現主義的電影，角色的心理

可經由「扭曲」外在現實傳達，一般而言表現主義電影的藝術性也就在此，但本文強調的毋寧是「個人」，而非「扭曲」作為一種手法。好萊塢偉大導演羅勃・懷斯（Robert Wise）的經典歌舞片《西城故事》（*West Side Story*, 1961）是很好的例子。《西城故事》主述紐約幫派與愛情故事，女主角Maria（Natalie Wood飾演）和Tony（Richard Beymer飾演）分屬外來波多黎各及本地幫派，兩個幫派因爭地盤火水不容，兩人之間的愛情充滿掙扎，歌舞動作及歌詞內容交互推動情節，服裝有著統一的風格，「重點在觀眾並不覺得荒謬」。[78] Louis概分歌舞片為寫實主義和形式主義的方法論，正適合用來歸類及探討易文的歌舞片的風格，絕對的區分流於人工制式化，且畢竟很少有電影是絕對的寫實主義或形式概括而非絕對的區分，絕對的基礎。然而Louis也強調以寫實主義規畫電影風格是主義，[79] 譬如費里尼（Federico Fellini）的《甜蜜生活》（*La Dolce Vita*）便混合了寫實與形式兩種風格。Louis進一步陳述：「像巴贊（André Bazin）這樣的寫實主義者或羅賓・伍德（Robin Wood）這樣的形式主義評論家，從未將形式和內容完全區分，因為他們了解，這兩者終究是同

76 葉月瑜：《歌聲魅影：歌曲敘事與中文電影》（台北：遠流出版公司，2000），頁70。後概稱《歌聲魅影》，不另贅述。

77 同注76。

78 Louis D.Giannetti著，焦雄屏譯：《認識電影》（台北：遠流出版公司，2004），頁190—191。

79 同注78，頁114—15。

一件事。」Louis服膺的教條是：「學識豐富的影評人會視要評論的影片選用最有效的理論。」亦即有用才是好理論，這也成為本節援用Louis D. Giannetti觀點，將歌舞片概分寫實、形式手法，據以進行析論。大體上，《桃李爭春》、《教我如何不想她》、《鶯歌燕舞》、《月夜琴挑》等片都有歌舞團、夜總會背景符合寫實主義為歌舞找出理由特性；《曼波女郎》、《空中小姐》、《青春兒女》、《溫柔鄉》等片則無歌舞團、夜總會背景，且角色隨時歌舞，可歸於形式主義手法。上文已初步分析了《溫柔鄉》，不再探討，且考慮行文的連續性，下述將先梳理易文的形式主義歌舞片，之後再解讀易文寫實主義歌舞片內容。

（一）形式主義歌舞片：《曼波女郎》、《青春兒女》、《空中小姐》

《曼波女郎》和《青春兒女》同樣有著書院背景，女主角都是葛蘭，《曼波女郎》的葛蘭飾演的愷玲是養女，歌舞天分帶出血緣、身分認同的題旨，本片處理社會背景也較複雜，校園、家庭之外，還延伸至愷玲尋母的夜總會，葛蘭並未在夜總會表演，主要讓夜總會和中產世界形成對比，也維持了角色的統一性。反觀《青春兒女》的書院實踐比較徹底，著重表現學校生活與戀愛主題。兩片在演出形式上，的確不受現實約束，不論合不合理，人物隨時隨地歌舞，這樣的才華角色，彷彿為能歌擅舞的葛蘭量身打造，《青春兒女》中，葛蘭飾演中產家庭出身的李青萍（外號百靈鳥）有歌舞天分，林翠飾演的孫錦霓（綽號小飛俠）是運動全能的富家千金，兩人開學日便交手成為學校的風雲人物。隨著劇情展開，林翠有文雅俊逸的青梅竹馬男友瘦皮猴（陳厚飾

演），葛蘭的歌聲舞影則深深吸引了身材壯碩的大水牛（喬宏飾演），偏偏陳厚、葛蘭愛歌舞，喬宏、林翠都喜運動，劇情主要集中四人興趣交叉情感較勁，這個戀愛幾何題如何解？是如劇中台詞：「四個人，兩個三角形。」導演張徹當年的影評指出，兩女主角一開始就塑造了家庭背景的不同，卻對劇情毫無影響：「不僅使人物的血肉與立體感，為之減弱，也使她們家庭生活描寫成為浪費筆墨。」論易文導演手法就喜劇片而言，「調子慢了一點，鏡頭也分的長了一點。」而「身世之痛」的運用，使《曼波女郎》喜劇中多了一點深沉味。[81] 從張徹影評不難嗅出《青春兒女》淡淡的教化功能，這指向了影片的受眾目標，香港文化人陳冠中回溯從小家人看電影的歷史，他和父親、弟弟一掛看好萊塢動作片，但他的三個姊姊從一九五七年至六一年間，看了大量電懋女性為主角的女人戲及青春浪漫喜劇，歸結電懋影片成為那段時期耳濡目染的家庭生活一部分：

據一些學者研究，電懋的大部分國語片擺明是針對我的一家而拍的，即四九年後從大陸移居香港、台灣、星馬或海外，原籍江浙或北方的中產階級層。[82]

80 同注78，頁三六四─三六五。
81 張徹：《青春兒女》，《張徹：回憶錄‧影評集》（香港：香港電影資料館，二〇〇二），頁一四六─一四七。
82 同注52，頁一四四。

中產階級家庭因動亂移居海外，對穩定生活與文化的渴望，歌舞片提供了暫時的安頓，撫慰身心並喚起聯結某些記憶，加上Louis「歌舞片中的音樂有時用來代表角色個性」的說詞，我對兩部影片的關注，主要是流行歌曲直接陳述的能力，如何強化歌曲敘事，進而看出「增強影像表達」手法。《青春兒女》裡的歌曲幾乎環繞也反映了校園生活。劇情由青萍考上大學離家開始，青萍對著弟弟妹妹唱〈姊姊的話〉告知弟妹要上進求知；入學後被高年級學長捉弄表演節目唱了一段十錦歌，分別是中國塞北綏遠民謠〈虹彩妹妹〉、美國五黑寶合唱團（The Platters）的西洋歌曲〈大偽裝者〉（The Great Pretender）及威爾第（Verdi）歌劇《弄臣》（Rigoletto）裡的名曲〈善變的女人〉（La Donna è Mobile），到孫錦霙家做客則唱了桃樂絲·黛（Doris Day）的〈天意難違〉（Whatever Will Be）；等到學校晚會上粉墨登台搬唱崑曲《春香鬧學》，最後學期末與同學大合唱〈青春兒女〉。整體而言，歌曲居間穿插，一方面推動情節，一方面展示了書院女的文化與對流行音樂汲取的時代背景。葛蘭有機會發揮歌舞才華，她也說《曼波女郎》：「真正使人認識到我存在的。」[84] 其中五黑寶的〈大偽裝者〉是一九五五年發行；桃樂絲·黛的〈天意難違〉為一九五六年推出。《青春兒女》一九五九年上片便收入這兩首歌，在資訊不發達的年代，幾乎同步捕捉流行的能力令人刮目相看，整合這些細節，吻合了陳冠中洋派家庭的觀影史。

美國電影理論家克林格兒（Barbara Klinger）認為音樂是實踐寫實主義的理想工具，而適當的音樂可增添影像時代感，[85]《青春兒女》中，以五黑寶的〈大偽裝者〉及桃樂絲·黛的〈天意難違〉來建構時代感，運用流行音樂與影像互補，是有效的指涉，從互補的角度看，眼尖的觀

眾，大概已發現《青春兒女》和《曼波女郎》和西方音樂的互文性，也看出兩片音樂—影像校園題材的操作模式，但有趣的是，兩部影片歌曲上的互文關係，卻較少被提出。

談到《青春兒女》與西方音樂的互文性，我特別想指出〈善變的女人〉，這首出自十九世紀的歌劇名曲，故事主述公爵性好女色，弄臣常為公爵物色對象，且會嘲諷那些被看上的女子的父親，卻不料自己的女兒也被公爵看上，弄臣氣憤之餘僱刺客暗殺公爵，沒想刺死了裝扮成公爵的女兒，原來女兒神往愛情，當她獲悉父親將對公爵行凶，情願替公爵受死，成了最大的嘲諷。其中一段歌詞：

La donna è mobile（善變的女人）

qual piuma al vento（如風中羽毛）

uta d'accento e di pensiero（言詞反覆）

Sempre un amabile（看起來總是可愛的）

leggiadro viso（溫柔之下隱藏誘惑）

in pianto o in riso（剛才哭泣）

83 同注78，頁一八六。

84 朱順慈訪問、胡淑茵整理：〈葛蘭：電懋像個大家庭〉，《國泰故事》，頁二五○。

85 同注76，頁一九六。

è menzognero。（瞬間又笑）

為何是〈善變的女人〉？除了展現洋派中產階級口味之外，作為十錦歌，這意味了歌曲敘事的次要地位，但考量香港具有中西的色彩，於是加入〈善變的女人〉一小節，主要取歌詞暗喻青春女兒本色，並與《青春兒女》形成互文。事實上一九六〇年代香港電影和歌劇互文的還有蹈事增華的王天林《野玫瑰之戀》（一九六〇），《野玫瑰之戀》女主角同樣是葛蘭，可見歌舞片模式的形成，更奇特的，《野玫瑰之戀》同樣用了日人服部良一插曲改編、李雋青填詞的〈善變的女人〉當主題曲之一，除此還有比才（Georges Bizet）歌劇《卡門》（Carmen）中一曲'Habanera'，卡門是個野性不羈的吉普賽女郎，換言之，「善變的女人」便是《野玫瑰之戀》的女性角色象徵，葛蘭飾演綽號野玫瑰的夜總會女歌星鄧思嘉，原為音樂教師的漢華迷戀上她，最後誤會她移情別戀而殺了她。很少演反派女人的葛蘭在這部影片「發揮了煙視媚行、狂野誘惑的魅力」，呈現五、六〇年代香港女性「不受男權控制、不受世俗約束的獨立性格」的一面及「電懋風」。香港影人石琪讚譽《野玫瑰之戀》：「音樂與劇情人物合為一體，演唱場面拍得奔放強勁，鏡頭和剪接精準，而且全片有著相當嚴謹的黑色電影風格。」[86]持相同看法的還有黃奇智，他指〈善變的女人〉、《卡門》等曲式音樂，製造出一種「一九四〇年代美國黑色電影（film noir）式的浪漫情調」。[87]李歐梵對這部影片的評價適切道出歌舞影片敘事模式的轉變，他著重於角色的功能，他論述《野玫瑰之戀》的幾首插曲，確構成影片的浪漫基調，但他獨到的指出複製改編原典為流行歌曲若自成一格，創造出來的魅力可「喚起我們對某種歷史時期的聯想」，[88]

但聯想的主導者，「有時候更是唱者而不是歌曲」，[89]人們對《野玫瑰之戀》的觀賞心理，使得葛蘭成為一「仲介」角色，透過她的演唱過渡，完成了《野玫瑰之戀》具備中西、古典／流行音樂的特色。在此思維下，李歐梵強調，歌曲「敘事性已經顯得不重要」，是一些特別的女性表演者，更值得回想，她們本身是敘事最重要的載體，其歌聲、角色、容貌，成為歷史、記憶的最佳觸媒。[90]從「歷史時期的聯想」出發，導演王家衛對音樂具有這種功能，別有體會：「音樂，不啻是氣氛營造的需要，也可以讓人想起某個年代。」[91]綜理上述，無論影像敘事還是音樂敘事，都指向了聲畫對位的結合，這個論點我們並不陌生，愛森斯坦十足創新的電影理論「垂直蒙太奇」（vertical montage）表述的正是電影中不同領域諸要素如觸覺、聽覺、視覺結合起來的蒙太奇手法，這個名詞也暗示了鏡頭與鏡頭並列及與音軌的「垂直」對位，[92]電影學者David Bordwel

86 石琪：〈淺談多產奇人王天林〉，《國泰故事》頁一九一。

87 黃奇智：〈姚敏的「電懋風」〉，《國泰故事》，頁一九五。

88 同注42，頁一三六。

89 同注88。

90 同注42，頁一三一。

91 王家衛，《花樣年華》原聲帶，台北滾石唱片公司發行，二〇〇〇年。轉引羅展鳳：《映畫X音樂》（北京：生活‧讀書‧新知三聯書店，二〇〇五），頁一七三。

92 謝‧愛森斯坦（Sergei Eisonstein）著，俞虹譯：〈垂直蒙太奇〉，李恆基、楊遠嬰主編：《外國電影理論文選》（北京：生活‧讀書‧新知三聯書店，二〇〇六），頁一七八—一七九。

進一步詮釋「垂直蒙太奇」影像與聲音的關係，既運動又編織結構。[93] 探討易文歌舞類型片，正可借徑「垂直蒙太奇」概念。

上文已提到《青春兒女》和《曼波女郎》和西方音樂的互文性，這裡要點出的是，《青春兒女》主題曲〈青春兒女〉之前亦是《曼波女郎》的主題曲之一，由綦湘棠作曲，易文作詞，主旋律未變，但歌詞不同。篇幅所限，這裡僅分別舉兩片一段歌詞做比較，先看《青春兒女》中〈青春兒女〉歌詞：

我們個個個身體強壯
我們個個個精神健旺
盡情奔放不是輕狂
意氣高昂不是荒唐
手攜著前進
前面是新的希望
無限希望創造新的天堂
我們創造新的天堂

再看《曼波女郎》的〈青春兒女〉一段歌詞：

只有快樂沒有悲傷

良辰美景人間天堂

這是豪放不是輕狂

這是健康不是荒唐

一整天讀書忙一夜就睡到天光

到了天光又是新的希望

我們又有新的希望

其中關鍵詞「天堂」、「新的希望」、「輕狂」、「荒唐」在兩段歌詞中都出現，寓意了對現實的追求是以一首容易上口與重複的主調曲式作為貫穿手法，形成銀幕上結合流行音樂和影片敘事的老梗模式，很容易與一九四四年霍克海默（Max Horkheimer）和阿多諾（Adorno, Theodor W.）所開創的新名詞「文化工業」做聯想，此名詞指涉了大眾文化產品和生產過程，阿多諾和霍克海默認為文化工業產品有兩個特徵，一是同質性，亦即電影、廣播節目、雜誌具有的同質性構成相當統一的系統，另一是文化工業產品結構的可預期性：

93 David Bordwell著，游惠貞譯：《開創的電影語言——艾森斯坦的風格與詩》（台北：遠流出版公司，二〇〇四），頁二七八─二七九。

電影一開始，你就可以設想到它的結局是什麼？誰會得到報酬、懲詞，或是被遺忘，都是可預料得到的。在流行音樂中，訓練有素的耳朵只要一聽到歌曲幾個音符，馬上可以猜到接下來是什麼，而且猜中了還會沾沾自喜……這樣的結果是同樣的東西不斷複製而來的。[94]

以這個觀點來看以上影片，其實不難發現，音符的屈從從不僅創發了「文化工業」名詞，甚至展現在易文電影產品及成為邵氏影片生產過程的一環。而此現象方興未艾，仍以威爾第《弄臣》便榜上有名，是有名的義大利拉古（Ragù）麵醬和一九五五年創店的小凱撒披薩（Little Caesars Pizza）的廣告配樂，在產品中注入文化元素，起到讓人們從庸俗的日常生活逃離並昇華的作用，使消費行為產生意義。從文化工業複製的角度看《青春兒女》和《曼波女郎》，兩片編導都是易文，比較兩片敘事手法，主題和形式的類似，剩下能表現的其實不多，是情節的複製，至於音樂創作，《曼波女郎》易文填五首詞，其中〈我愛恰恰〉、〈今宵樂〉是姚敏作曲，〈青春兒女〉、〈天皇皇〉、〈忘憂歌〉是綦湘棠作曲；《青春兒女》中易文填詞除重複的〈青春兒女〉外，〈姊姊的話〉是綦湘棠作曲，後者《青春兒女》走的是填上萬的水準想當然難以超越原創性較高的《曼波女郎》。於是我們看見，〈青春兒女〉走的是此類情節劇常見的情侶好友誤會冰釋、貧富位階對照、自我身分變不離其宗的奮發歌詞，走的是此類情節劇常見的情侶好友誤會冰釋、貧富位階對照、自我身分認同的消解後大團圓公式，符合了霍克海默和阿多諾對大眾文化產品可預期性的論點。阿多諾認

為這些作品本身，潛藏了很容易解讀的訊息，人人可以在這些作品中得到自己要的訊息，這種支配和滿足大眾心理需求的循環模式，我認為注記了離亂時代人們對往昔的召喚與遁入其間，也造成這類影片的賣座。上述例證，不僅說明電影、音樂的同質性與前文所說的聲畫的對位結合性，也闡釋了影片重複複製公式、互文手法的文化工業生產性手法的易於操作。這些現象也發生在如《龍翔鳳舞》大量改編改寫民國以來流行曲〈玫瑰玫瑰我愛你〉、〈漁光曲〉、甚至中國第一首時代曲〈毛毛雨〉；邵氏出品《千嬌百媚》（一九六一）的插曲〈孟姜女哀歌〉改編自賀綠汀作曲、田漢作詞的〈四季歌〉；另日人服部良一作曲的〈Hattori Ryoichi〉，日後也穿插在易文《教我如何不想她》中，《桃李爭春》則改編新華影片《桃花江》（張善琨、王天林導演，陳蝶衣編劇，一九五六）的〈桃花江〉（姚敏曲，陳蝶衣詞）。

以上是影片的外緣探討，但針對易文個人特質，張徹以導演的眼光極具代表性，他指出易文導戲風格長在「清新」，[95] 這也與長期和易文合作的「首選女主角」[96] 葛蘭氣質相若。至於音樂部分，除了與易文有難以割離關係的作曲者綦湘棠，就屬姚敏最能抓住易文「清新」的格調。《空中小姐》裡他不但為台灣民謠〈台灣小調〉編曲，並創作三首膾炙人口的〈我要飛上青天〉、〈廟院鐘聲〉、〈我愛卡力蘇〉。事實上，〈台灣小調〉的前身是〈南都之夜〉，由日本

94 同注40，頁一五四─一五五。
95 同注81，頁一四七。
96 同注84，頁二五三。

留學回台的許石於一九四六年作曲，鄭志峰寫詞，咸認為「台灣光復以後第一首最流行的歌曲」，[97] 詞曲帶有濃厚的台灣底層男女情味，但基本上，台灣因日治文化東洋風十足，許石留日，配樂的姚敏對吉他和打擊樂器有所偏好，舒琪在訪問葛蘭時，推測多少受教服部良一的薰陶。[98] 也因著形式與內容的一致，改編的〈台灣小調〉效果意外的好。歌詞分三段，每段四行：

我愛我的妹妹啊，害阮空悲哀
彼當時在公園內，怎樣妳甘知
看見月色漸漸光，有話想欲問
請妹妹妳想看見，艱苦妳甘知

我愛我的哥哥啊，相招來七逃
黃昏時在運河邊，想起彼當時
雙人對天有立誓，阮即不敢嫁
親像風雨渥好花，何時會相會

妹妹啊我真愛妳，哥哥我愛妳
坐在小船賞月圓，心內暗歡喜
親像牛郎甲織女，相好在河邊

片。

根據蔡添進〈許石〈南都之夜〉傳唱及旋律來源探究〉考證，〈南都之夜〉因為巡迴全台灣演唱，人人琅琅上口，成為一九四九年國民政府遷台後打破省籍界線的流行名曲。[99]《空中小姐》對台灣風景文史經營甚深，與其說是對反共議題的關切，[100]不如說是成功的「文宣」策略

誰人會知咱快活，合唱戀愛歌

我愛台灣同胞呀，唱個台灣調

海岸線長山又高，處處港口都險要

四通八達有公路，南北是鐵道

太平洋上最前哨，台灣稱寶島

97 吳秀珠語，公共電視《台灣歌謠輯》第三集，吳秀珠、金澎主持，二〇〇五年五月播出。

98 同注43，頁七七–七八。

99 許石：〈編曲兼指揮家的話〉，「中國各省民謠演奏曲第一集唱片專輯」，（台南：太王唱片，一九六八年）。林二、簡上仁：《台灣民俗歌謠》（台北：眾文圖書公司，一九八〇），頁一六三。蔡添進：〈許石〈南都之夜〉傳唱及旋律來源探究〉，《高雄文化研究》二〇〇九年年刊（二〇〇九年八月），頁五。

100 同注58，頁五三。

文歌曲的嗅覺度，以及對不同地域環境的用心：

同首歌日後由蕭而化作詞，更名〈我愛台灣〉，收於台灣國小音樂課本裡，這個例子可見易

四季豐收蓬萊島，農村多歡笑

白糖茶葉買賣好，家家戶戶吃得飽

鳳梨西瓜和香蕉，特產數不了

不管長住和初到，同聲齊誇耀

阿里山峰入雲霄，西螺建大橋

烏來瀑布十丈高，碧潭水上有情調

這也妙來那也好，甚麼最可驕

還是人情濃如膠，大家心一條

我愛台灣風光好，唱個台灣調

台灣調裡多好音，傳來很古老

祖父唱過爸爸唱，接代不用教

諸事相傳皆餘物，歌聲繞是實

我愛台灣風光好，唱個台灣調

台灣調裡多清音，傳來很古老

一唱百聲都來和，千人同一調

唱到會心得意處，相視一微笑[101]

易文借力使力，以歌曲喚起觀眾歌曲記憶，營造好感，且所寫詞中勾勒台灣民人情豐饒美麗的一面，看出易文與台灣政府關係密切，本片獲當年度台灣新聞局頒發優秀影片特別獎。但在作曲手法上，看出姚敏具有加分的效果，靠的便是「電懋風」的實踐。黃奇智在〈姚敏的「電懋風」〉談到，姚敏善於在曲式中揉合東西方色彩的景物或場面，譬如《空中小姐》注入台北、新加坡東方情調；而至今傳唱的四首插曲毫不掩飾他對四、五〇年代西方流行音樂的偏愛。東西文化畫面聲音撞擊對比效果，對應電懋的摩登和西化作風，姚敏的配樂，可說是名副其實「電懋風」的最佳言人。[102] 經由歌曲帶出的地方色彩藉著現代交通工具營造出「國際化」印象，譬如《空中小姐》的制服便具視覺符徵，代表了新女性形象及族群身分，觀眾不難看出女主角葛蘭、葉楓總是隨時穿著制服，成為那一代觀影者現代化進程中的一頁記憶：

101 這首歌收在國立編譯館主編的國小六年級下學期（第八冊）音樂課本中，目前可見的最早版本是「中華民國六十九年一月（一九八〇）再版」，頁六八。參考蔡添進：〈許石〈南都之夜〉傳唱及旋律來源探究〉，頁六。

102 黃奇智：〈姚敏的「電懋風」〉，《國泰故事》，頁一九三—一九四。

我記憶中似乎每個書院女都曾夢想成為空中小姐，不是因為葛蘭，而是因為浪漫及虛榮⋯⋯遊地方、講英文、逛外國商店及結識白馬王子。 103

綜理以上，我們可以得到一初步的結論，電懋影片最熱門的女性角色是夜總會歌手、女學生，及代表中產、追求自主的女性角色空中小姐，其中又以空中小姐這個角色最現代。當時《空中小姐》、《四千金》、《南北和》（王天林導演，一九六一）都形塑了類似角色。但這些影片既寫實卻又予人一種與現實脫節的感覺，光以類型角色和歌曲視聽就據判影片反映了國際、中產、現代化、社會訊息，是很淺薄的看法，香港影評人邁克便有不同的解讀，他在〈天堂的異鄉人〉指出，電懋影片獨愛搭乘各式交通工具、來往各地的「異鄉人」，其實拍出了離散者「過渡時期被孤立的心境寫照」。《溫柔鄉》裡丁小圓由內地搭船抵港圓婚，《桃李爭春》由新加坡歌星李愛蓮過埠香港謀職展開，《六月新娘》（一九六〇）說的由日本乘郵輪返港結婚的汪丹林，在在展示了「電懋人物遊牧成性的風範」。 104 影片中天空來水裡去的不落腳角色，總是在路途中開展情節，難怪邁克認定這些電影說的只有一個主題：異鄉人的牧遊故事。他們不是本地人，缺乏歸屬感，香港不是家，原本只是暫居，被離心力拋擲出去，所以沒有認同的問題，因此，電懋作品根本上「找不到一個腰是腰背是背的『香港人』」。 105 甚至《空中小姐》最後，連人生最重要的結婚大事，也選擇在飛機上舉行。因此他批判這些影片被拍製成「有特殊歷史意義的寫實片」。此論述的核心在於影片高來高去人物的生活和情節以及歌曲敘事手法，是解消了主體凝視

的中心，呈現一種離心式散開的運動。「主體性凝視的離散」觀點的聯想主要來自黃聖哲〈聽的

離散：阿多諾論流行音樂——以〈論音樂中的拜物性格與聽覺的倒退〉為例〉，他討論阿多諾流

行音樂指向一個「平均化」音樂品味的主體性在符合市場需求下個性消失的說法，進一步詮釋，

當聆聽的主體離散，流行音樂特具的通俗刺激，使得「聽覺的倒退」，感知上的離散造成無法沉

思專注，聆聽的過程於是擺盪於「在場」、「不在場」之間，消解了主體凝視。[106]因此，何謂主

體性？阿多諾以貝多芬的音樂為對象，主體性是主調複音，被強力撕扯，脫離主旋律，成為碎

片，於是它像密碼，每一碎片「見證著我（I）面對存有（Being）時的有限和無力」[107]。阿多

諾對音樂的體悟寓意了人生，離散者即碎片，被拋擲出去離開主體，唯剩下無力感，這種無力感

經過流亡的點化，成為藝術塑形的材料。弔詭的既離心又主旋律，既寫實卻脫化現實。

離散是這樣強大的力量，在生命中植下分心不安，因此面對人生，一如觀影，阿多諾的老師

德國電影理論家克拉考爾（Siegfried Kracauer）早在〈分心眩目的崇拜〉精要形容道：「感官刺

103 陳冠中：〈時裝與新女性形象〉，《半唐番城市筆記》（香港：青文書屋，二〇〇〇），頁二七四。

104 邁克：〈天堂的異鄉人〉，《國泰故事》，頁一四四—一四五。

105 同注104，頁一五三。

106 黃聖哲：〈聽的離散：阿多諾論流行音樂——以〈論音樂中的拜物性格與聽覺的倒退〉為例〉。http://socpsy.shu.edu.tw/ch/teacher/pdf/shengjer_2008-1C.pdf

107 艾德華・薩依德（Edward W. Said）著，彭淮棟譯：《論晚期風格——反常合道的音樂與文學》（台北：麥田出版，二〇一〇），頁八八—九一。

激如此眩目，以至於最細微的思考也無法擠入。」亦即，深幽精緻的內心感受無法在如此衝擊時刻被映照。影片作為媒介人生的載體與隱喻，以上說法也適用在經歷離散的南來文人身上及指向易文某些影片內在，[108] 間接回答了邁克離散孤立「特殊歷史意義的寫實片」的扣問。

在電懋「遊牧成性的風範」的操作制度基礎上，傅葆石則加上了政治因素解讀。他認為電懋的運作和行政架構大致沿用好萊塢片廠模式，設明星制、注重宣傳和劇本系統化，設演員訓練班、辦《國際電影》雜誌、組編審小組，都展現了「電懋跨國組織及垂直統合的商業」機構性格，[109] 但陸運濤和一九四九年之後的大部分華僑一樣，比較認同台灣，陸氏和台灣聯結，與李祖永的永華影業有關，一九五二年永華財務出狀況，向新馬富商陸運濤旗下的國際影片發行公司貸款，一九五五年被要求清盤，李祖永轉向台灣中央銀行求救，中央銀行借了五十萬港幣由中央電影公司轉交。[110] 日後，陸運濤接收了永華，形同承續了李祖永和台灣的關係。傅葆石因此論證當電懋與國民黨文化機構的聯合陣線成立，對操作現代感和「反共議題的關切」，最主要「都在電懋名作《空中小姐》反映出來」。[111] 影片藉航空業標舉空中小姐的女性自主不言可喻，劇中女主角可蘋（葛蘭飾演）拒絕家庭買辦式婚姻爭取考空姐求獨立，考取後遇見威猛剛愎的機師雷大英（喬宏飾演），雷大英男性主權地指責她和單一乘客聊天，甚至可蘋端咖啡給他時不屑一顧，雷大英的挑剌其實是愛慕心理作祟，可蘋受辱原打算辭職，但後來力求表現時代女性韌性與機智，贏得大英的感情與尊敬。情節則配合地理轉移，以〈台灣小調〉、〈我愛卡力蘇〉、〈我要飛上青天〉等「串起台灣、曼谷、新加坡三個地方的風光景物」。[112] 若說這就反映了現代化和反共議題的關係，未免牽強，誠如前文提及，比較上傾向文宣政策。以影像深化城市樣貌，《空中小

姐》可謂開風氣之先，可惜的是，在這裡，趨向旅遊導覽，導致情節停滯，缺乏藝術性。張徹以導演的訓練，道出癥結在於畫面與聲音蒙太奇的連接太無應變，譬如對白出現「香港正有大雷雨」，便剪接雷雨畫面、「曼谷的神廟」就溶入神廟鏡頭，是對蒙太奇「現代電影藝術」的刻板化。[113] 另在角色塑造上，全片看似著力女性追求自我人生逍遙，張徹獨到的指出可蘋明明好勝卻總是隱忍，缺乏統一性和目的，[114] 種種手法，其實暴露了《空中小姐》的性別政治，呈現了男性「父權價值觀」。[115] 這也提醒了我們，要在歌舞情節片中加入政治、性別的功能，其戲劇效果注定是分裂的，而離亂時代，追求個人的獨立，恐怕只是緣木求魚。

108 同注106。

109 同注58，頁五二。

110 鍾寶賢：〈第三章電影中心南移〉，《香港百年光影》（北京：北京大學出版社，二〇〇七），頁九九。鍾寶賢：〈星馬實業家和他的電影夢：陸運濤及國際電影懋業有限公司〉，《國泰故事》，頁三五。

111 同注58，頁五三。

112 張徹：《空中小姐》，《張徹——回憶錄·影評集》，頁一四八。

113 同注112，頁一四九。

114 同注112，頁一四八—一四九。

115 同注58，頁五五—五六。

（二）寫實主義歌舞片：《教我如何不想她》

前文已提出，《桃李爭春》、《教我如何不想她》、《鶯歌燕舞》、《月夜琴挑》都可歸為易文寫實主義歌舞片之列。《鶯歌燕舞》目前缺乏影像資料，只能暫時放棄討論；另我在〈夜總會裡的感官人生〉[116]已探討《桃李爭春》、《月夜琴挑》，考慮《教我如何不想她》被推崇為易文歌舞片代表作，說明該片歌舞結合成功，雖然《教我如何不想她》與王天林合導，但衡諸編劇、作詞都是易文，兼思本文著重探討歌舞片影像與聲音的敘事模式，歌詞在歌舞片的重要性前述已有相當證明，從這個角度，討論易文歌舞片，不能避開《教我如何不想她》，值得重點探討。

誠如上述所言，寫實派重視的是內容，敘述事件時並不讓樂曲介入，恪守角色台上台下扮演分際。葉月瑜〈影像外的敘事策略〉就敘事學的術語，稱一齣戲或一部影片所建構的世界為「故事體」，發生於故事體內的事件是為故事敘述（diegetic narration）或戲內敘述（intradiegetic narration），沿此，戲中人物發出的歌聲或音樂，稱為戲中音樂，這樣的敘事手段，經常運用於傳記音樂電影或歌舞電影類型。[117]綜合以上，我們可以說，寫實手法的歌舞片，以《教我如何不想她》為例，本片戲中音樂敘事，建構了一個戲內敘述和戲中音樂敘述的雙敘述模式，以《教我如何不想她》，亦即歌舞表演與角色人生台上台下相互交叉，劇中音樂與情節敘述雙軌運動，直接表現了《教我如何不想她》的敘事手法，但我們要問，採用這樣的敘事與情節敘述的目的何在？也許法國電影大師高達（Jean-Luc Godard）的論點是一個

歌舞團台上演出呈現，戲內敘述則說的是台下人生內容，

很好的回答。高達認為如歌舞影片的類型電影必須理想化，否則影片便什麼都不是。接著我們要問，如何達於？靠的哪些手段？焦雄屏犀利的指出，歌舞片的歌舞設計，不該設限，歌舞言情，不僅可以是一個愛情故事，同時可以賦予強烈的色慾層次，其敘事手法有時候可以達到「反寫實、轉換、易位的方法超越電影的界限」那種效果。[118] 換言之，借鏡歌舞片的寫實組合，實驗不同手法，歌舞片才能得以提升。關於運作之道，電影學者Noel Carroll的論點很值得參考，他表示流行歌曲有著直接敘述的特性，這種特性具有修正影像敘事的功能，當歌舞片音樂與影像並軌時，所呈現新的、意想不到的意義是影片極其重要的藝術指標。[119] Noel Carroll簡要的告訴了我們，流行歌曲在歌舞片中的修正功能，進一步闡述寫實主義歌舞敘事不該是妨礙或干擾影片的元素，因此，流行歌曲的生產是有意義的，可以透過歌詞、曲式安排，修正影像推動情節創造藝術性。以上概念，正是檢驗《教我如何不想她》影像與聲音的合謀與敘事模式的依據。

接著有必要簡介《教我如何不想她》的劇情。要知道故事如何被敘述也是故事的一部分，在電影中形式與內容是互相依賴的，法國電影評論家巴贊（André Bazin）便說：「了解電影較好的方法就是知道它如何說故事。」這裡的「如何說故事」，涉及了「誰的故事」及角色與故事內

116 蘇偉貞：〈夜總會裡的感官人生〉，《成大中文學報》第三十期（二〇一〇年十月），頁一七三一二〇四。
117 同注41，頁一四四。
118 同注76，頁一四四。
119 同注76，頁七〇一七一。

容，這些故事經線與舞台緯線交織，編入寫實歌舞片脈絡裡，是有意義的，焦雄屏所說「歌舞片段常打斷敘事的發展，將寫實片轉為幻想」的論點，提供本節一條探析路徑。如何轉換，焦雄屏認為靠的是文本的敘事比例，亦即以歌舞推展情節還是以敘事為主或互為對立，具有何種意義：

敘事為重的歌舞片一般而言較傳統，代表了文本（text）中的「超我」（superego），固守社會制度倫理觀；而歌舞片段代表了「本我」（id），充滿個人自由。所以敘事與歌舞的對立，就是一連串文化象徵（如政黨—個體，社區—個人）的衝突。⋯⋯片段歌舞會使個人接觸的事物產生新的意義。120

《教我如何不想她》的故事主要圍繞三名在歌舞團工作的角色發展，一是葛蘭飾演香檳歌舞團台柱李美心，和黑管手杜子平（雷震飾演）相戀，杜子平私下申請日本音樂學校半工半讀獲取，出發前才向美心說明，美心難以承受加上目睹子平和團員打牌鬥嘴，傷心之餘決意和子平一刀兩斷，轉而投考旅行歌舞團，巡迴各地演出，團長金石鳴（喬宏飾演）兼樂隊指揮及作曲，美心擔綱演出大受歡迎同時，發現自己懷孕了，顧及歌舞團前景及自身，美心欲墮胎，金石鳴聞知和她結婚保住孩子，美心懷著感激之情嫁給金石鳴，不料因著美心生產暫停演出，歌舞團票房一落千丈最後以結束收場，金石鳴不復往日風光，但美心不離不棄，靠著昔日隊友朱鳳的富商丈夫支持創辦新的歌舞團，哪知創團酒會上子平意外現身，子平難忘美心，一心求合，美心念及金石鳴情義，幾番迴避，因緣際會石鳴提拔子平晉升男主角，和美心台心，一心求合，美心念及金石鳴情義，幾番迴避，因緣際會石鳴提拔子平晉升男主角，和美心台

上有親密共處歌舞抒情的機會，台下的子平堅持美心仍愛他，數度要求美心離開石鳴，終於釀成

悲劇，心緒紊亂的美心從高台墜落而亡，結束了舞台與人生。

以上本事我們不難發現，說的是影片（台下）角色的人生文本，那麼（台上）歌舞敘事的內

容呢？亦即易文如何運用「排演、練習、表演、來發展歌舞片段」。我認為有幾個重要歌舞畫

面，不僅推動敘事，也達到呼應台上台下幕前幕後的效果。全片有三個關鍵歌舞段落，使故事敘

述完整。第一個關鍵歌舞段落從影片開始，帶進一個全景，接著鏡頭pan過一所歌舞廳，並隨著

蔣光超進到場內，起到介紹作用，眼尖的觀眾不難讀到舞場外的宣傳「狂歌熱舞／美女如雲／全

新節目／每日更換」，鏡頭點出香檳的層次與在地性。杜子平在入口迎蔣，台下入座後，蔣告以

子平的申請通過，子平申請書簽名時，感慨當下處境：「在這兒有什麼出息呢？這樣一個小班

子！」這話正迎上台上葛蘭出場，笑容可掬載歌載舞：「問問你自己要什麼東西？」然後一個反

轉鏡頭，台下的子平被問：「一去三年，你放得下她？」連接美心的主觀鏡頭視線投向子平，唱

詞是：「我不知不覺就愛上了你，在我心裡只要一個你。」子平回答：「我不會為她放棄這個機

會的。」這段敘事有著十分典型的寫實主義手法，台上歌舞有著充分表演理由，另本該在台上的

子平的台下發生，使得進行現實人生的情節有了正當性，此一手法明示了此情節設計的兩個目

的，一是彰顯美心無論是歌舞還是情感分量的低下，一是台下的（影片的）真實人生與台上歌舞

120 同注41，頁五五。

片段形成對話埋下人物發展伏筆。

第二個關鍵歌舞段落是美心投考旅行歌舞團及演出。美心面試時演唱曲目是五四文人劉半農作詞、趙元任作曲的〈教我如何不想她〉（一九二六），帶著在地歌舞團的習性小格局，一段正常旋律之後，轉入快板，美心以喜劇方式詮釋這首歌。金石鳴是主考，考畢對美心直言，不錄用太可惜，「用了，要花很大的功夫來造就你。」美心表明願意接受訓練。從基礎訓練開始，金石鳴徹底改造了美心的歌舞氣質。從這段排演、練習、表演的進程，格外能詮釋歌舞片段的論點。通過這個進程，以往那個「在我心裡只要一個你」的世俗美心，經過「教我如何不想他」的詰問，終成眾星拱月走向世界的表演者。這種轉變，得要拜子平自私及美心個性單一所造成。於是我們見到改變後的美心，是如何落落大方穿梭舞台，藉詞曲意涵及服裝布景調度，細數各國風土人情，這是一般歌舞片很少見到的，除了烘托美心的脫胎換骨，為歌舞而歌舞的手法當然是善用葛蘭這方面的才華。其中兩段巡迴世界歌舞表演組曲，以香港、馬來西亞、南美、高加索為地標，演唱〈我愛夏威夷〉、〈火辣辣〉、〈櫻花島上〉、〈阿拉伯聖地〉、〈天下一家〉等，第一段十一分二十五秒（25:05-36:30），第二段六分十三秒（49:00-55:13）亦即片段旅行演唱，足足有十七分三十八秒，也成為此片歌舞敘事的重頭戲。搭配如此大量鏡頭，易文究竟表現什麼呢？其實畫面說得很清楚，整體而言是表現了角色的歌舞運動對空間的影響，焦雄屏相關的分析，對這段敘事及美心以歌舞轉換新天地提供了最佳認證：

……角色與環境的關係對歌舞片非常重要，歌舞片常出現公園、城市等……仰賴空間與道具

第三個關鍵歌舞段落當然必須回到主旋律，即美心和子平的關係。台下文本已經告訴了我們子平日本深造音樂返回香港重進歌舞團，這也告訴了我們，他必須進入上述所說的歌舞角色，才有可能。果然，在子平的干擾下，美心和男主角完全無法擦出火花，子平代替男主角後，這就使得歌舞敘事有了延續。就如前文所說，寫實主義會將歌舞情節放在特定場景，用以推動劇情，於是我們看見關係尚未明朗前，表面上兩人是故交，私下兩人有舊情，如此情感，交織進兩人排練對唱：「凝望著你步步相迎，愈走愈近，不由我不相親，不由我對你不親近，……不由我對你不癡情，你和我、我和你、心心相印……」詞中有詞，讓美心難以把持，荒腔走板，失去了以歌傳情的主權，舞台上的美心獨自掙扎。歌舞片人物表現通常兩極化，主角的孤獨經常建築在遭誤解、命運擺弄、性格危機等情節。這些元素即使不是全部，至少也有一、二，悲劇的起源就在此，反映在美心與子平的歌舞人生，難怪焦雄屏看出歌舞與人生的關聯：「歌舞便是人生，人生便是歌舞。」[122] 而寫實形式台上台下兩套運作手法，不僅造成歌舞片的敘事與歌舞之間的特殊形式，也是張力所繫，電影學者馬丁．瑟頓（Martin Sutton）便言：

121 同注41，頁五八。
122 同注41，頁六一。

劇情與歌舞片段表面結構是融合的，實際卻是兩種形式呈現張力。

這樣的既融合又張力，尤其反映在當子平得知孩子可能是他的反應上，他不僅把情緒帶到舞台上，台下也不肯放鬆。正式演出後，趁著換幕空檔，子平又到美心休息室節節相逼，要求美心公布真相，打破融合平靜。一手主導台上演出的石鳴沒想到正撞上台下真實面，但他恪守團長身分，告以美心上半場演出壞極了。台上台下故事糾結，美心哪還理得清是戲還是真實，心緒錯亂的上台演唱「同心同命」十錦歌，和美心在旅行歌舞團演唱的〈天下一家〉系列的歡樂氣息截然不同，這段組曲，放在此處可說別具暗示作用，布景色調黑暗昏沉，歌曲扣緊善惡對抗、劫後餘生的情欲主題，包括〈火辣辣〉、〈魔鬼的誘惑〉、〈歡場天使〉、〈英雄美人〉等，但見舞台上歌詞舞蹈語言採取歇斯底里模式，焦雄屏談〈歌舞片的「愛」與「欲」——心理分析的觀點〉，剖析歇斯底里類似瘋狂，運用肌肉和身體表達欲望和痛苦的衝突，是一種病態，因為它，一、阻撓主角「正常」的生活。二、它是對禁忌欲望採取替代性的滿足。[124] 指涉了台上台下的分裂。及至衝突過後，最後一小節演唱對神仙眷侶的嚮往，原歌詞的「她」改為可男可女的他，當主旋律再度揚起，同一歌曲，對比美心旅行歌舞團面試那次的喜劇詮釋完全不同，這次唱的是悠長慢板，歌詞極具隱喻，全曲反覆演繹「教我如何不想他」，既變奏又呼應前後文本，製造出極省力的對照效果，此處援引一小段：

神仙的世界，連理枝頭並蒂花

123

迎面有晚霞　比翼雙飛到天涯

要是沒有他　微風吹動了我頭髮　教我如何不想他

神仙的世界連理枝頭並蒂花

舞台上搭建一個象徵天堂的平台，兩人緩緩上升，遺世獨立於他人，歌詞「連理枝頭並蒂花」分明挑動了美心的內心，於是台上忘情地接受子平親吻，一個鏡頭帶到台下金石鳴，三者形成視線上的返復對話，美心本能推開子平，頓時失衡由高空雲端墜落身亡，台上台下的注視此時有了縫合，從而結束了歌舞／人生。

易文為《教我如何不想她》寫了十四首歌，可見其曲詞分量，這也是《教我如何不想她》被視為流行歌舞片經典的主要原因。與易文其他歌舞片一樣，《教我如何不想她》的曲式也見出互文手法，〈教我如何不想她〉原詞是劉半農一九二〇年代在英國留學時所寫，共四段：

天上飄著些微雲，地上吹著些微風。

啊——微風吹動了我頭髮，教我如何不想她

124　同注41，頁一四三。
123　同注41，頁五六。

月光戀愛著海洋，海洋戀愛著月光。

啊——這般蜜也似的銀夜，教我如何不想她

水面落花慢慢流，水底魚兒慢慢游。

啊——燕子，你說些什麼話？教我如何不想她

枯樹在冷風裡搖，野火在暮色中燒。

啊——西天還有些兒殘霞，教我如何不想她

每段結語都是「教我如何不想她」；「微雲」、「海洋」、「銀夜」、「落花」、「魚兒」、「燕子」、「枯樹」、「野火」、「殘霞」，全都指涉了「她」。我們知道，構成詞曲優美，文本裡重複迴旋的韻律（repetition）是不可或缺的元素，這種字義、主旋律類似而頻繁的重複性手法，形成一種儀式的感覺，喚醒我們的情感記憶強度。這裡，易文則以「教我如何不想他」作為重要修辭，在第三段關鍵歌舞中寫下「要是沒有他」的反思字句，這恐怕才是美心內心的答案吧？

從以上歌舞以組曲形式串起舞台敘事，我們不難看出《教我如何不想她》的敘事模式，是由一段段歌舞組曲串聯成一個不真實充滿流動的世界，一如克拉考爾（Siegfried Kracauer）《電影

的本性：物質現實的復原》（_Theory of Film: The Redemption of Physical Reality_）的寫實美學，他認為電影是攝影的延伸，透過鏡頭，現實呈現的是擬真，而影片正是連續的現實碎片的組成，彷彿人生片段般，而非完整、統一的封閉世界。[125] 易文或者並不實踐這個論點，但就碎片與封閉的角度，觀察易文上述調動聲音影像的手法，的確趨向克拉考爾透過鏡頭呈現人生片段的美學思考。

誠如前文所言，寫實主義和形式主義的風格並非絕對的，《教我如何不想她》〈春風吹開我的心〉有一橋段，並不在舞台上演出，而是在家中進行，並溶入一段較奇特的舞台幻境。這段歌舞，是美心生產返家後，發現了石鳴作曲作詞的〈春風吹開我的心〉歌譜，有感石鳴對她的愛，待到石鳴歸家，便以歌言傳對著石鳴唱：

……吹來一個人影帶來一片情

……春風吹開一朵雲

……春風已吹開我的心

一分好春光 夢中幾重溫 留戀難忘到終身

125 同注78，頁三六五、三六八。

唱著唱著，通過溶入效果美心轉入舞台，接著帶出以她為視角的主觀鏡頭疊映杜子平的剪影，註解了「吹來一個人影帶來一片情」歌詞，以此手法強烈暗示美心的內心思念，舞台上的她情不自禁朝向剪影奔去；而石鳴眼前浮現的是美心在台上演唱而他台下指揮的美好畫面，這樣的幸福提醒了他歌舞團即將結束的悲劇與幻滅，石鳴崩潰喝令美心不要再唱。美心由歌舞夢境返回現實，意識到舞台如人生，但現實中的石鳴如此大方無私，醒悟的她發自內心對石鳴說：「你有我，有孩子，你有我們的家。」正因為寫實手法的不一貫，杜子平剪影那段尤其顯得沒有名目，益發讓這段歌舞敘事突兀而無一致性。而歌舞的重複性手法，使得《春風吹開我的心》繼續貫穿到第三段關鍵片段，排練時，剪影人物成真，美心欲迎還拒，並未表現出角色的矛盾心理，這是很可惜的。反諷的是，當初美心用來安慰石鳴的歌舞，這會兒成了聯結美心和子平的仲介，而這回因為美心在台上對演唱對象放不開，再度遭到石鳴喝斥。說來，這首小品是最能代表《教我如何不想她》的溫馨美好，卻因為手法的不統一減弱了效果，彷彿告訴我們台下的現實和歌舞情節若糾纏不清，遲早落得失敗下場。但從另一個角度看，此段歌舞又是真實的意識形態的建構（construct），既為音樂的創作，代表人物情感的流露，體現了影片寫實主義意圖，安排這樣一段影片由這個角度看於寫實手法的統一性並不衝突，反而可視為一種示範，導向一個事實，即《教我如何不想她》的結局告訴了我們，要在寫實主義歌舞片裡模仿幸福生活，恐怕最後會落得「佯裝現實」的下場。

五　小結　仲介並互文：一個時代的結束

關於易文歌舞電影中影像與歌舞的互文性及歌舞仲介居中的功能，不同類型多文本交叉手法，使影片敘事呈現複調多音，變為豐富歧義，前述已做了不少演繹與論證，主要扣緊英國電影學者Micheal Chanan 在Musica Practica、Repeated Takes著作中對流行音樂與影像多文本與仲介的討論。[126] 上文討論了《桃李爭春》、《教我如何不想她》、《鶯歌燕舞》、《月夜琴挑》、《曼波女郎》、《空中小姐》、《青春兒女》、《溫柔鄉》幾部影片，就約定俗成的眼光看片名，再遲鈍的觀眾也能明白影片要表達的主題，唯片名也限制或誘導觀影懶惰，而理解影片較深層意旨，靠的正是上述所說的互文與仲介，這亦是本文申論歌舞片理想化的核心主軸。至於易文怎麼看待歌舞片？易文早期曾於一九五四年寫下〈歌舞兩章〉，極適合據以挖掘他拍攝歌舞片的原初，可惜原文散軼，留待他日若有機會再予補充。倒是一九六二年，易文《桃李爭春》上映，影評人潘亭提出觀眾不會對歌舞片的故事苛求，只要說得通就行的看法，但話鋒一轉針對歌唱表現嚴厲指責該片「把歌唱的人變成了真正的歌女」、「片中兩位女主角唱了不少歌，但觀眾所見的不過是一個銀幕歌壇」而「不禁使人悲從中來」。[127] 潘亭的評論代表了普遍的觀眾心理，短短一

126　Micheal Chanan提到聲音與影像的製作與實踐及傳播，其存在的事實，不僅有某種意義與目的，在日常生活還有使用的價值，依靠的前提是互文性與仲介性。種種互文與仲介狀態，使敘事變得繁雜，這亦是相關研究充滿上下起伏樂趣的地方。轉引Darrell William Davis著，葉月瑜譯：〈聲音的活動〉，葉月瑜：《歌聲魅影：歌曲敘事與中文電影》，頁二三七。

127　潘亭：《桃李爭春》，《聯合報》第八版，一九六二年七月五日。

周後，易文以〈「悲從中來」〉贊語略談我國的歌舞片〉作出答覆，強調「歌唱片」或「歌舞片」推到底必然「還是故事片」，歌舞片的故事比重，端視歌曲或歌舞場面的多寡，可想而知歌舞片與劇情片相比必然「不能容納較繁重或曲折的故事」，所以如潘亭所言論：「《桃李爭春》拍成了『銀幕歌壇』」，易文自承：問題是出在未能把「歌曲」好好的電影化——未能利用電影的技巧來使歌曲生動表現。[128] 說明易文把歌舞當成仲介故事的企圖，以及運用歌舞推展情節，期與歌曲形成互文，達於影像與聲音的合謀的有效敘事。

但以下兩段文句，前段可參照易文對表演工作的期許，後段說明電影的特質及藝術價值，與他對歌舞片的思考，遙相呼應：

我們要的是為藝術工作的演員，不是飛女式的明星。妳如果存了做明星的心，妳可能永遠不會成功。像現在，妳又斯文，又有深度，這才是個好演員的材料。[129]

電影工作，自有其多姿多采的「真相」，這些「真相」，原亦是千萬觀眾深感興趣的事物。即使點點滴滴，冠冕堂皇不如揭露真情。況且，既屬「藝術」更要天籟率真。任何「虛假」，基本上是電影製作上的大敵。

延伸上述文字，審視易文從文字到影片風格之形成，他與觀眾交流的基石是對「真」的信念，斯文、深度，是角色、影片層次臻於藝術真相、真情、率真之途，相對而言，虛假，是電影大敵。由此，影片提供了另一種檢驗的管道，這亦是本文主張透過他的歌舞影片獨特的敘事手

法，看見易文借徑歌舞傳達：台上、台下vs.真（實、相、情）、虛（假、幻、境）的娛樂、藝

術、感染力之初衷。

從易文的歌舞片的存在事實上看，很多影片都已經難得看到，但一些歌曲卻散播廣遠，傳唱至今，如《空中小姐》的《我要飛上青天》、《六月新娘》的《海上良宵》、《青春兒女》的《我愛恰恰》。這又涉及本文的副題，即歌舞片生產模式的契機，現今社會現代化成真，襯托出歌舞片不再是電影的情節想像虛假，造成歌舞片的式微，對照一九五、六〇的動亂不安年代，曾經締造了歌舞片的黃金時期，格外凸顯了歌舞片生產模式中的使用價值。什麼使用價值呢？阿多諾（Theodor W. Adorno）對流行音樂的論述給予本文很大啟發，他著名的《論流行音樂（On Popular Music）》，提出三個重要觀點：一、流行音樂的規格化和偽裝個性。偽裝個性即假個人化，事實上，流行歌曲大同小異，為了掩飾這種規格化，音樂工業必須從事「假個人化」（pseudo-individualization）的工程：二、流行音樂刺激被動消費大量複製。流行音樂推銷其中靠的一項是讓人們「避免費力」，抓住消費者不用心不必專注的傾向；三、流行音樂是社會的黏合劑。黏合劑即文化理論學者約翰·史都瑞（John Storey）所謂的「水泥」，這裡特別關注的是第三項觀點，此說法充分烘托時代歌曲的使用價值。以使用價值為前提，類比歌舞片，說明了

128 易文：〈「悲從中來」贅語略談我國的歌舞片〉，《聯合報》第六版，一九六二年七月十四日。

129 楊天成（易文）：〈做明星〉，《國際電影》第一五四期（一九六八年十月），頁六二。

130 易文：〈談電影畫報〉，《國際電影》第一五三期（一九六八年九月），頁三〇。

人們欣賞聆聽歌舞片，和觀賞其他影片抱持的心理是不太一樣的。史都瑞進一步分析，流行文化具有一種「社會心理功能」，使消費者產生「心理上的調適」黏合效果，如何達於呢？對大部分的流行歌舞片的觀眾而言，這些歌舞片對他們的意義是置換成為他們自己的旋律或肢體的語言，[131] 換句話說，本文所敘述的無論是寫實手法或形式手法，都提供給觀眾感知本能情感的契機，執迷於音樂歌詞或沒入故事，意識到自己和劇中人物貼近而哀喜幸福，或被音樂詞曲所煽動找到了宣洩情感的工具，正是這樣共同的觀影經驗的流動，黏合了人們的意識，構成為易文歌舞片的生產意義及存在價值。當易文歌舞片向我們展示應有的價值，我們也許更可以進一步理解那個時代，找回開放的觀影心情。

閃回上個時代影事，易文的意義，是誠如張徹所言，易文影片長在「清新」，敘事調子較慢、鏡頭較長，如此手法用於抒情為主歌舞片，面向感官刺激眩目時代，顯得分外安靜不俗，使人興生從容凝視聆聽之感，但相對也就有些格格不入，這是時代的兩難。說來具有文人氣的陸運濤邊逝，即預告獨具文人風格的易文時代的結束。易文文化養成在上海，成事於香港，南來歲月可說是文化建構的過程，此相關議題，近年已有不少論述，計紅芳便言，在殖民地語境中，在地港人的自身文化認同已經很複雜，更何況內在更複雜的南來文化人。[132] 但任何文化的移植茲事體大，不會羚羊掛角，無跡可求。因此史文鴻的觀察是，香港的殖民是一種通過文化工業進行的內在化殖民，即使「九七」來到，英殖民統治時間結束了，但文化的殖民並沒有終結，好萊塢、搖滾樂等西方流行文化早已銘刻港人肌理。[133] 可以這麼說，西方作為價值主體，主宰了香港文化。而南來文化卻可以是一中國價值母體，本來就存在港人血液。但不爭的是，易文的傳統文人氣，

恐怕是難與變幻莫測的時代同步。《易文年記》中一九六七年那年，寫下這麼一段文字：

八月間，邵氏兄弟公司出品，張徹導演之古裝武俠片《獨臂刀》（一九六七）上映，賣座超過一百萬元，是為國片首創百萬紀錄。國片市場，遂為邵氏佔了上風。電影懋業公司改名國泰機構香港公司，一蹶不振，更趨沒落。[134]

曾幾何時，歌舞時裝片《桃李爭春》中與易文合作編劇的張徹，卻以武俠片創新了票房。道理就在邁克所指，隨著時間的推移，異鄉人被同化，外省人特質跟著消逝，銀幕上不再是異鄉人的天下，而成了港星天下，「陳寶珠的工廠妹，許冠傑的打工仔，一個個龍精虎猛在上了軌道的大都會吐氣揚眉。電懋的國語時裝片，彷彿一夜之間被淘汰。……許多人把明星素質的直線下跌歸咎為電懋停產的原因，……但更致命的癥結，是最省招牌的時裝片，已經不再與觀眾息息相關，失去了存在理由」。[135] 令人感嘆的是，一如黃淑嫻前文所言，易文與香港不太相類的個人主

131 同注40，頁一六三—一六四。
132 計紅芳：《香港南來作家的身分建構》（北京：中國社會科學院出版社，二〇〇七），頁四七。
133 史文鴻：《全球化的文化衝擊》，《明報》，二〇〇〇年一月十三日。
134 左派鳳凰影業出品的《金鷹》（一九六四）根據資料為香港首部票房超過百萬港幣的影片，易文這裡所指「國片」，自然是未將左派影業列入，見易文：《有生之年》，頁九二。
135 同注104，頁一五四。

義氣質與外省都會題材，造就了易文及其同代影人的影藝事業，也同樣使之沒落。《獨臂刀》帶動了陽剛武俠片潮流，改變了影壇潮流，帶來張徹時代，而與易文長期合作的作曲家姚敏在這年辭世，興替之間，見證了電影時代的消長與易文時代之謝幕。

國家文藝體制下的台港電影敘事
——六〇年代《星星月亮太陽》、《街頭巷尾》、《養鴨人家》為主

一 前言 國家機器與文藝政策

一九六〇年代國民黨政府在台灣仍思反攻復國大業，[1] 不言而喻意識形態成為國家機器再製造生產關係的重要手段。法蘭克福學派重鎮阿圖塞（Althusser）在〈意識形態的國家機器〉（"ideological state apparatus"）概論國家機器形態有兩種，一種是強制型，如警察、軍隊、情治

1 一九五〇年五月十六日，蔣介石因國軍撤退舟山、海南群島，發表文告，宣示「一年準備，兩年反攻……三年掃蕩，五年成功」決心。

等系統；另一種是意識形態型，如教育、宗教、文學、戲劇等。若更進一步以國家機器建構文藝體制框架，「國家文藝體制」於焉形成，阿圖塞認為，意識形態的國家機器，主要透過國家機器向公民社會輸出既定的主流意識形態，以確保「生產關係和模式不墜」，[2] 斯時國家文藝體制即指向這樣的功能，而電影是當時重要的媒介，意識形態、生產關係、手法與模式，多透過影片內容、主題、角色塑造等敘事政治展開，然電影作為藝術，避開制約性從來各有招數，[3] 相對實踐面擁有很大的自主空間。思考當時港台文化交流密切，除了文學，香港電影是台灣國家文藝體制操持重要的一條路線，本文因此有意以電影交流為前提，探討台港電影國家文藝體制下的敘事策略，相關論述我在〈夜總會裡的感官人生〉[4]、〈一九五○、六○年代台港電影交流的分與合——以《星星月亮太陽》[5] 為探討核心〉已有涉及，這裡則擴大文本，探討一九六○年代具國家文藝體制敘事色彩與交流成分的香港《星星月亮太陽》（一九六一）[6] 及台灣《街頭巷尾》（一九六三）[7]、《養鴨人家》（一九六五）[8] 影片。本文分成兩步驟論述，先聚焦六○年代國家文藝體制下的台港電影交流模式，接著解析影片敘事如何貼近國家文藝政策又各自發展自主性與藝術性。

二 國家文藝體制下的台港電影交流

引申阿圖塞「透過國家機器向市民社會輸出既定的主流意識形態」特質，陳建忠定義此為「剛性體制」，[9] 得以或顯或隱支配冷戰與〈戒嚴時期的台灣文藝思潮走向，源於一九五○年三月

國民黨總裁蔣中正在台復行視事，建立並展開由上而下的政黨體系，及於影業發展，強人不僅注入反攻思維亦強力涉入文化思想，明顯有著「匡時濟俗、保國衛族」的父權心態，而一九五三年頒布的「革命建國過程中，電化教育事業必須先要由國家經營」[10] 條文，具體宣示國權思維，打出「影業即國業」最高指導方針。政府初遷台黨政軍掌控了三大製片系統：一、台灣電影製片廠（台影）歸在省黨部旗下；二、農民銀行出資的農業教育廠（農教）；三、中國電影製片廠（中製）隸屬國防部總政戰部督導。伊時香港影業左右陣營拉鋸，這才成為中華民國「國家文藝體制」亟欲爭取的對象。

2 轉引周韻采：〈國家機器與電影單位之形成〉，《電影欣賞》第七十二期，一九九四年十一／十二月號，頁六四。

3 當時國民黨主導文宣的張道藩曾呼籲作家不要受制於教條：「為發揚人性而寫作，爭取生存而寫作。」見張道藩：〈戰鬥文藝新展望〉，《文藝創作》第五十七期（一九五六年一月），頁六。此言說也反映了當時文藝體制的自相矛盾。

4 蘇偉貞：〈夜總會裡的感官人生〉，《成大中文學報》第三十期（二〇一〇年十月），頁一七三─二〇四。

5 蘇偉貞：〈一九五〇、六〇年代台港電影交流的分與合──以《星星月亮太陽》為探討核心〉，《文學評論雙月刊》（香港：香港文學評論出版社，二〇一二年八月十五日），頁五一─六三。

6 《星星月亮太陽》，香港電懋影業出品，分上下集。上集在港首映一九六一年九月二十一日，下集在港一九六一年十二月三十日首映。日後國泰影業出版的DVD則冠一九六二年出品。

7 《街頭巷尾》，台灣：自立電影公司出品，一九六三年台灣首映。

8 《養鴨人家》，台灣中央電影公司出品。一九六五年首映。

9 陳建忠：〈「美新處」（USIS）與台灣文學史重寫：以美援文藝體制下的台、港雜誌出版為考察中心〉，《國文學報》第五十二期（二〇一二年十二月），頁二一一。

10 蔣總裁〈蔣中正〉：《民生主義育樂兩篇補述》（台北：中央文物供應社，一九五三），頁七七─七八。

說來台灣電影一九五〇年代並不蓬勃，港台電影製片一面倒向香港，抽樣一九五〇年台北，上映國語片一百五十七部，而台灣製片僅兩部，其他皆港製，一九五一年也沒有太大差別。說明台灣當時並沒有真正的電影工業，台港交流，一方面是政治考量，一方面借重已經發展成熟的香港製片能力。為強化電影實力，一九五四年六月蔣中正裁示農教與台影合併為中央電影有限公司（中影），歸屬黨營事業，擴大製片效能，帶頭攝製「配合國策、打擊共匪暴政、激勵民心士氣。移風易俗⋯⋯」[11]影片。

為了提升製片力與拉攏香港影業，一九六一年政府祭出一條鞭管理策略，分三波進行：一、管制外片措施；二、輔導攝製國語電影片貸款辦法；三、國語影片獎勵辦法。[12]此管制、輔導、獎勵策略，符合美國大眾傳播學者 Robert G. Picard 所言政府介入市場經濟運作常用的四種手段：制定法規、優惠待遇、補貼政策、賦稅。[13]坐實政府介入痕跡。

首先，為了保護國片市場，一九六二年二月政府率先管制外片進口，甚至列入「行政院（民）五十二年度施政方針」。[14]電檢處採取了四項措施，[15]主要針對日本影片，因為非法方式進口的外片以日片為多，對國語影片市場影響甚大。此管制外片措施一經公布實施，《聯合報》即以社論回應：「這具有重大的經濟意義，也具有重大的教育文化意義。」重申台灣不能淪為長期的「國際公開市場」；[16]另如著名影評人哈公亦發表〈戲劇節談影劇〉語重心長強調：「如果讓外國影片歌舞馬戲之類，大量進口，漫無限制，那麼當失去了觀眾的時候，我們影劇藝術的水準，是很難提高的。」[17]封閉的時代，影藝圈期待撐開保護傘，微妙的說明國家文藝體制的時代角色。

第二波同年四月一日接著公布「輔導攝製國語電影影片貸款辦法」，開宗明義「為輔導國內及

香港地區電影製片事業」，貸款基金新臺幣三百二十萬元，每部影片貸款額以新台幣廿萬元為限，

為拉攏港九影業於是把港九審核權交給右派「港九影劇事業自由總會」，強調「劇本及故事內容

違反我國固有文化或缺乏教育意義者」不得貸款規定。

第三步，同年五月快速公布「獎勵國語優良影片」辦法，設置金馬獎，規畫最佳劇情片、最

佳導演、最佳女主角、最佳男主角、最佳編劇、最佳攝影等十八項獎，評審影片依主題意識及攝 [18]

11 俞嬋衢整理：〈時代的斷章「一九六○年代台灣電影健康寫實影片之意涵」座談會〉，《電影欣賞》第七十二期（一九九四年十一／十二月號），頁十七。

12 電影資料館《電影大事記（一九六○─一九六九）》，http://www.ctfa.org.tw/history/index.php?id=1097。

13 Robert G. Picard著，馮建三譯：《媒介經濟學》（台北：遠流出版公司，一九九四），頁一六一。

14 施政方針相關輔導電影條文：積極輔導國語電影事業，改進外片進口辦法，並加強督導電影檢查業務。本報訊：〈行政院五十二年度施政方針〉，《聯合報》第三版，一九六二年二月廿四日。

15 四項新措施分別為：一、任何影片進口，必須由電檢處人員會同海關提出檢驗；二、凡外國劇情短片申請進口，必須列入政府規定片額之內；三、在規定配額內獲准申請進口的外國影片執照，一律不准更改片名；四、獲准進口的外國影片給予三年執照，三年期滿後如欲進口新拷貝，必須列入配額內重新申請，以減少外國影片的流量。幼獅社訊：〈保護國語影片國內市場電檢處採四項措施管制外國影片進口日片非法入口將可因此遏止〉，《聯合報》第八版，一九六二年二月二日。

16 社論：〈春節談娛樂〉，《聯合報》第二版，一九六二年二月七日。

17 哈公：〈戲劇節談影劇〉，《聯合報》第八版，一九六二年二月十五日。

18 本報訊：〈輔導攝製國語影片政院公布貸款辦法四月一日開始接受申請每片貸款限新臺幣廿萬〉，《聯合報》第八版，一九六二年三月廿一日。

製技術兩項分別計分，得獎須達八十分以上，主題意識強調「能配合國策，或具有深厚倫理教育意義。」[19]

不爭的是，影片產業是有其「形勢比人強」的現實面，上述影業管理策略再積極良美，若非有相關條件配合，仍難以造就一九六〇年代電影產業的繁盛初起。首先是政治的安穩，一九六〇年六月十八日，美國總統艾森豪二十四小時旋風訪華，重申台海安全保證，中美友好，反觀同年七月中蘇反目，中國益形孤立封閉形同鎖國。其次台灣消費力在一九六〇年代開始節節提升，引導台灣每年觀影次數爆增至一九六八年躍居世界第二，僅次於日本。[20] 其次，港產片量雖大，[21]但觀影人口遠不及台灣，且製片相對昂貴，版權費亦不如台灣給的優厚。[22] 第三，相較於大陸同期，大躍進、文革……運動成風，電影工業完全停滯，境外國片亦無法輸入大陸，[23] 也就給了香港影業趁勢而起的機會。然英殖民治下，左右陣營拉鋸成就香港特殊的文化現象，香港影人早有對應之道，最為人津津樂道的是邵氏影業與電懋影業的競爭傳奇，[24] 兩大影業皆大打商業牌，推出黃梅調、武俠、歌舞片，成就一九六〇年代台港影壇盛世及主導片種。[25] 至於台灣，相較大陸政治運動潮、香港的商業取向，台灣的戰鬥文藝口號、反共題材顯得教條與靜態，電影界難免「試圖找出新方向」，主要企盼多拍寫實電影。[26]

梳理上述，「影業即國業」思考基礎上祭出的三大電影策略，從時間點來看，最先受惠的，是香港電懋影業出品易文導演的抗戰愛情片《星星月亮太陽》，該片一舉奪下一九六二年第一屆獎勵國語影片諸多大獎；其次是李行導演的《街頭巷尾》[27] 獲輔導國片貸款二十萬元。[28] 第三部為國營中央電影公司出品的《養鴨人家》，三部影片形成港台國家文藝體制一脈，但是否借

19　本報訊：〈獎勵國語優良影片分別設置十八項獎政院核定辦法公布施行凡得獎影片將舉辦影展出〉，《聯合報》第八版，一九六二年五月二十五日。一九六二年第一屆金馬獎，由時任新聞局副局長的龔弘承辦。「金馬獎」，取金門、馬祖前線意涵，戰鬥文藝味十足。

20　一九六八年聯合國教科文組織發表統計，台灣觀眾每年觀影次數僅次於日本，居世界第二，http://www.ctfa.org.tw/history/index.php?idx=1097。另據一九六四年統計，一部國語片在台收入，已佔整個國片市場三分之一，與星馬市場地位同，一九六四年在台上映的首輪國語片包括黑白片在內，逾三十部，其中三分之二的淨收入都超過台幣一百萬元。余心善：〈光明

21　遠景：蛻變．掙扎．進步六─五十三年的台灣影業〉，《聯合報》第八版，一九六四年十二月二十七日。香港影評人羅卡便指一九六○至一九七○年，香港生產電影近兩千四百部。羅卡：〈十年來香港電影市場狀況與潮流走勢〉，

22　《電影欣賞》第一四○期（二○○九年九月），頁七─一四。以《蚵女》和《養鴨人家》為例，兩部製片費都在兩百萬元新台幣左右，若是民營製片，只需一百五十萬元，這樣的製片費，在國內市場差不多便可回收成本。當年《蚵女》在台灣淨入便近兩百萬元。此外一部彩色國語片的香港、星馬地區版權費，可賣到十五萬元港幣以上（當時港幣、台幣匯率約1：8），泰國和菲律賓可賣五萬元港幣左右，合計起來，折合新台幣也有一百五十萬元以上，另韓國、越南、美國華僑地區尚未計算。反觀香港拍一部彩色國語片，至少要四十萬元港幣以上，比台灣多三分之一到一倍。余心善：〈光明遠景：蛻變．掙扎．進步六─五十三年的台灣影業〉，《聯合報》第八版，一九六四年十二月二十七日。

23　李多鈺主編：《中國電影百年一九○五─一九七六》（北京：中國廣播電視出版社，二○○五），頁二九七─三○五。

24　票房是影片競爭力的指標，據載邵氏一九六四年一至十月的票房，已達一九五八年全年紀錄的九倍。一九六○年代初期一部國語片的票房收入達三十萬港幣已是不錯的成績。而邵氏一九六八年每部影片平均收入六十五萬港幣。一九六九年升至七十五萬，一九六九年票房超過一百萬的邵氏片有五部。反觀一九六四年電懋精神領袖陸運濤過世後，一九六五年香港十大賣座國語片，電懋改名的國泰只占一部（第九，《聊齋誌異》），其餘均為邵氏電影。票房的失敗，也預告了一九七一年國泰的結束。見郭靜寧：《香港影片大全第六卷（一九六五─一九六九）前言》，http://www.lcsd.gov.hk/ce/CulturalService/HKFA/zh_TW/web/hkfa/publications_souvenirs/pub/hkfilmographyseries/hkfilmographyseries_detail06/hkfilmographyseries_foreword06.html。

25　李多鈺認為此連鎖效應，不同程度上改變了華語電影美學的方向。同注23，頁二九七。

26　同注11，頁十六。

27　《街頭巷尾》為「自立電影」獨資出品，公司由李行父親李玉階東拼西湊籌組資金創立。

28　本報訊：〈輔導國片貸款尚餘一百六十萬元〉，《聯合報》第八版，一九六三年十二月二十五日。

勢提升台灣製片能力，如影評人余心善所預言：「種種趨勢來看，國片的製片中心，勢將從香港移到台灣。」[29] 恐怕繫於敘事策略與路線的操作手法。

一九六三年三月龔弘新任中影總經理，龔弘出身美國西北大學新聞碩士，此前為新聞局副局長，文化視野、思維自與傳統影人不同。身為國營影業掌門人，既要順依國家文藝製片方針，兼及票房現實，[30] 開創新局談何容易。當時古裝、黃梅調賣座，他考量國內缺少黃梅調人才，加上古裝成本高，想起李行編導的《街頭巷尾》，[31] 遂發展出日後對台灣影壇影響至深的「健康寫實」風潮。予龔弘製片方針靈感的《街頭巷尾》，是以一九五〇年代初期台北一座中下層大雜院為背景，描述一群從大陸撤退台灣的小人物和本省同胞一起生活的故事，是寫實也是現實。說來彼時香港左派受文革政治氣候影響，充滿「不做不錯」的觀望心態，右派則多拍虛幻、不真實題材具逃避色彩電影。李行的加入，在龔弘是擺脫逃避題材、兼顧文藝政策又有影片可拍的雙贏之計，至於打動李行的原因，是龔弘的想法，龔弘覺得《街頭巷尾》有人情味，描寫小人物、小市民為生活打拚的真實情境，在那麼艱苦的環境裡求生存，大家住在違章建築裡，但是小市民們彼此守望相助，彼此關切，沒有猜忌、鬥爭，沒有心機想陷害人，人與人相處非常的溫馨。這些都影響龔弘決定去拍反映台灣現實的電影；又因為中影公司肩負著為國宣傳的責任，可是宣傳的形式、口號，他都不要，他希望能透過一個動人的故事來包裝。[32]

要談國家文藝政策下的電影敘事策略，就無法避開具有國家黨政色彩的中影，龔弘雖言不要形式、口號，主張透過動人的故事來包裝，明擺很可能行不通。首先要怎麼講動人的故事呢？涉及

的是敘事手法。再談到包裝，眼前就有容易的港片「兩條路線」[33]，是眾所周知的市場指標，可

龔弘「要跟著人家的老路走，我又覺得不甘心。可是我們自己該怎麼走？又不知道！」《街頭巷

尾》的賣座既反映現實又有口碑，就給出龔弘「走自己的路」[34]之信心與路徑，但如何在文藝政

策下包裝動人的故事，頂著「為國宣傳的責任」，龔弘認為唯有另闢蹊徑「自創品牌」，才能提

升國片製作水準，和港片分庭抗禮。相對李行《街頭巷尾》的封閉大雜院，適正文化人劉昌博提

出大海討生活的蜎女健康形象故事腳本，對了龔弘的脾胃，龔弘便在封閉寫實的基礎上拉開現實

29 余心善：〈光明遠景：蛻變‧掙扎‧進步六──五十三年的台灣影業〉，《聯合報》第八版，一九六四年十二月二十七日。

30 作為國營／黨營的中影、台製、中製，製片量相較民營低很多，以一九六一年為例，中影才拍了兩部片子《秦始皇》、《金門灣風雲》（一九六三年上映改名《海灣風雲》）兩片，還是與日本合作。

31 龔弘美國求學時就喜歡寫實主義電影，觀影印象主要來自義大利新寫實電影，但他覺得雖寫實，「但都太強調黑暗面了」，思忖台灣當時社會氛圍，才有「我要製作光明面的寫實電影」，鼓勵大家走光明面，想來想去，就想到了「健康寫實」。見張靚蓓：〈邁向健康寫實〉，《龔弘的十二個故事》http://www.ctfa.org.tw/henryk/story_2.php。新寫實主義興起於二戰結束後，當時社會資源困窘，民生凋敝，無獨有偶，義大利政府亦對電影界施行貸款制度，唯要求必須拍攝社會進步、健康光明面，以建設性主題，啟發人生的意義。有些寫實導演為了資金問題，不得不採取此路向，一九五二年以《兩分錢的希望》（Due Soldi Di Speranza）得坎城影展第五屆金棕櫚獎的大導演卡斯特拉尼（Castellani）即是代表。黃仁：〈從義大利新寫實主義的蛻變談中影可行的玫瑰寫實主義〉，《龔弘的十二個故事》第八版，一九六三年八月一日。

32 張靚蓓：〈邁向健康寫實〉，《龔弘的十二個故事》。

33 指邵氏的黃梅調古裝歷史宮闈片、武俠片及電懋的時裝都會片、文藝愛情喜劇片等片種。

34 同注32。

視界，定調製片「健康是教化、寫實是鄉村」[35]宗旨，發微為「擴大觀察的視野並將他們帶到大自然裡去」行動，李行走進漁鄉導演《蚵女》（一九六四，與李嘉合導）、《養鴨人家》，加上之前《街頭巷尾》，成就了李行「健康寫實三面體」全景式導演事功。[36]日後《蚵女》、《養鴨人家》二片相繼上映，「使原本眼中無台灣電影的香港觀眾，因為赫然看到台灣電影中的鄉村的自然景觀」[37]眼睛為之一亮，走自己的路，不再那麼不可企及。

但影片再好看，若沒有票房的支持，誠如《養鴨人家》的音樂指導駱明道所言：「是要受上級的檢討。」[38]幸好《養鴨人家》一九六四年十二月十六日在台北市遠東、中國、寶宮戲院上映，票房不俗。年底「中國影評人協會」的中外佳片選拔，選出年度五大國產片，分別為《養鴨人家》、《深宮怨》、《故都春夢》、《山歌戀》、《情人石》，只有《養鴨人家》是台灣自製，其他四部都是香港公司拍攝。影片同時囊括一九六四年第三屆金馬獎最佳劇情片、男主角、女主角、彩色攝影大獎；同年在亞洲影展也拿下最佳編劇、男配角、藝術指導大獎。凡此，不僅意味國片製作水準大幅提升，更創造了和港片平起平坐的地位。《養鴨人家》驗證了健康寫實的可行，也實現了龔弘的抱負。[39]

「健康寫實」路線多少是對之前戰鬥文藝政策的修正。何謂戰鬥文藝政策？必須回到一九五〇年五月四日中國文藝協會（文協）成立，國民黨文宣重要舵手張道藩主事，其〈論文藝作戰與反攻〉立言「戰鬥的時代，帶給文藝以戰鬥的任務」，[40]是很赤裸的宣示，主因中國電影在三、四〇年代盛行寫實批判，左派影人鼓吹不滿政府的情緒，製造對立，對當時的國民政府構成很大的威脅，導致國府遷台後，杯弓蛇影疑慮未消，寫實主義擱置，「端正」意識，戰鬥文藝無異重

口味。然而港九影人爭取獎勵及票房，對他們何來戰鬥文藝之有，於是逃避主義及中產趣味影片與起，[41]如前述台灣製片能力低的一九五、六〇年代初期，國片市場充斥大量文藝、歌舞、古裝、武俠片，然而在一九六二年，卻出現一個值得探研現象，那年的台北國語片最賣座的前十名：

（一）楊貴妃，（二）星星月亮太陽，（三）花田錯，（四）夜半歌聲，（五）早生貴子，
（六）不了情，（七）神仙老虎狗，（八）龍山寺之戀，（九）一萬四千個證人，（十）颱

35 「健康是教化、寫實是鄉村」策略，除了遵守當時中影身為黨營事業肩負的文化宣傳功能外，龔弘還訴求可在銀幕上呈現出很不一樣的台灣風情，http://www.ctfa.org.tw/filmmaker/content.php?cid=1&id=662。

36 陳煒智：〈健康寫實〉三面體：《街頭巷尾》、《蚵女》、《養鴨人家》〉，《電影101P_國家電影資料館電子報部落格》，http://ctfa74.pixnet.net/blog/post/49806800。原文〈健康寫實的十四面體〉，《電影欣賞》第一五四期（二〇一三年三月），頁一六一二六。

37 同注11，頁一八。

38 同注37。

39 同注32。

40 張道藩：〈論文藝作戰與反攻〉，《文藝創作》第二十五期（一九五三年五月），頁一一三。

41 關於中產階級觀影心理，焦雄屏言，類如歌舞片提供了歌舞昇平的烏托邦想像，銀幕上衣香鬢影、曼妙輕快、浪漫求愛、嬉戲人間、模擬化情節、視覺性布景，「堆砌了一個逃避社會現實的幻想天堂」。香港中產階級主題及拍片趨勢，參考焦雄屏：〈逃避主義下的花團錦簇〉，《歌舞電影縱橫談》（台北：遠流出版公司，一九九八），頁一一—一四。至於彼時主導香港中產電影片拍攝的電懋影業製片方向，可參考傅葆石：〈現代化與冷戰下的香港國語電影〉，黃愛玲編：《國泰故事》（香港：香港電影資料館，二〇〇九），頁五二一。

風。[42]

十部電影除《龍山寺之戀》、《颱風》是台灣出品，其餘全港製。耐人尋味的是，這張名單具戰鬥文藝成分的韓戰的《一萬四千個證人》、抗戰的《星星月亮太陽》卻是香港製片，而《星星月亮太陽》票房衝上第二高，較之戰鬥色彩更濃厚的《一萬四千個證人》成績、風評皆遙遙領先。《星星月亮太陽》意義還在電懋跳脫片廠制拍攝大部頭戲外景調度能力，甚至引發競爭對手邵氏跟進拍抗戰故事片《萬世師表》。[43]可以這麼說，《星星月亮太陽》成功，反寫了戰鬥文藝片命運，展示了文藝駕馭戰鬥並超越戰鬥形塑影片風格與藝術性，靠的正是文藝成分的情感敘事。

一九六三年國片賡續去年交出一張溢出常理規範的成績，十大賣座影片如後：（一）梁山伯與祝英台，（二）花木蘭，（三）紅樓夢，（四）吳鳳，（五）白蛇傳，（六）鳳還巢，（七）海灣風雲，（八）武則天，（九）街頭巷尾，（十）江山美人。[44]

細究這年「十大」中，有幾個值得深究的現象，一是，台灣有三部影片進榜：《吳鳳》、《海灣風雲》、《街頭巷尾》。二是，時裝片僅占兩部，皆為中影出品。《海灣風雲》以金門「八二三砲戰」為背景的彩色戰爭片，《街頭巷尾》則是黑白文藝片。《海灣風雲》為中影與日本日活合作，將轟動中外的八二三金門砲戰介紹於世，[45]算是重新取回了「戰鬥文藝」發言權，然此片大卡司大製作，叫座卻不叫好，在那年金馬獎全軍覆沒。反觀《街頭巷尾》演員、取景皆小格局，卻更集中挖掘時代與人性，同年金馬獎羅宛琳得到最佳童星獎。這年賣座名單可謂反映了台港製片的各自表述。

劉現成評論一九六〇年代的台灣「是一個政治沉寂、經濟即將起飛的年代」，若轉換為「政治沉寂、電影即將起飛」誰曰不宜？來到《養鴨人家》時期，戰鬥文藝似已褪色，談及《養鴨人家》主題意識與編劇理念，張永祥雖出身政工幹校影劇科（現國防大學政治作戰學院應用藝術學系）科班，理應「戰鬥」成分十足，但憶及寫劇本的毫無經驗，以致劇本「毫無半點學理根據」。[47] 拍片前期，龔弘每晚集合導演李行、攝影師賴成英、副導演、中影訓練班編劇群至少十五人集體討論《養鴨人家》，逐場細談，不過夜裡十一點不解散，龔弘對結局一直不滿意。天一亮即等在中影樓下攔住龔弘，講述結局——女主角小月的養父林再田把全部鴨子賣掉，錢給小月[46]

42 本報訊：《北市片商公會發表最賣座片》，《聯合報》第六版，一九六二年十二月十八日。

43 邵氏跟進，説白了無非想打「援電懋先例到台灣拍外景，並向國防部借用軍隊助陣演出」算盤，後來因《萬世師表》原著作者張駿祥時任中共文化委員而未成。

44 據統計，《梁山伯與祝英台》大賣新台幣九百一十二萬元，可謂「黑白小銀幕的能列入十大，也屬難得」。姚鳳磐評：「國語片在觀眾的心目中已大大抬頭」；《街頭巷尾》票房七十三萬元，姚鳳磐：〈從台北今年最賣座的影片看觀眾心理〉，《電影欣賞》第七十二期（一九九四年十一／十二月號），頁五〇。

45 《海灣風雲》將震驚世界的「八二三」金門砲戰編入劇情中，主軸當然是反共。影片由日本巨星石原裕次郎飾演日本醫生赴金門醫病愛上金門姑娘。大部分影片都在台灣、金門兩地拍攝完成。戰爭場面國防部全力支援。《聯合報》第八版，一九六三年十二月二十四日。

46 劉現成：〈六〇年代台灣「健康寫實」影片之社會歷史分析〉，《電影欣賞》第七十二期（一九九四年十一／十二月號），頁五〇。

47 張永祥回憶當年寫《養鴨人家》劇本，不叫電影劇本，叫對白本，與話劇劇本沒差多少，寫了八場拿給李行導演看，李行說：「大概就這樣，你拿給龔先生看。」龔弘看了…「大概就是這樣了吧！」龔弘也沒看過正式的電影劇本。同注11，頁一九。

哥哥朝富：「你把這些錢帶走，好好地照顧你妹妹，不要讓你妹妹去學唱戲，要讓她好好念書。」龔弘當即認可：「這就是我們中國傳統的怨道！這樣寫就對了！」一般咸認《養鴨人家》整體成績勝過《蚵女》，主要張永祥的劇本出色，人物性格分明，結構安妥。張永祥卻自嘲：「當時寫劇本無非想賺稿費。」[48] 然一九九四年舉辦的「時代的斷章『一九六○年代台灣電影健康寫實影片之意涵』座談會」[49] 上，三十年後回望，亦自覺影片「與當時社會脈動緊緊相連的」意義終於浮現了出來。

《星星月亮太陽》打著抗戰主題，「能配合國策」而獲國語優良影片獎勵，但上映時最吸引觀眾的，反而是男主角徐堅白（張揚飾演）與象徵星星月亮太陽的阿蘭（尤敏飾演）、秋明（葛蘭飾演）、亞南（葉楓飾演）三位女子的情感戲碼。至於《街頭巷尾》與《養鴨人家》，李行指出《街頭巷尾》時代住民雜居違章建築中，生活窮苦，都想抓住機會改善生活，但本質上人心浮動，到了《養鴨人家》時代，政府實行「耕者有其田」，農村漸漸富有，類似四健會輔導養鴨、競賽活動，「就是提醒大家把浮動的心態轉化為落地生根的信心」。[50] 誠哉斯言，李行可以說是「如何健康、怎樣寫實？」最佳代言人。

綜言之，細探《星星月亮太陽》、《街頭巷尾》、《養鴨人家》，不難發現，三片正連成流離輾轉到台灣聚合雜居到安身立命鄉土產生地方感之時間線及「寬恕」主軸。[51] 此「把浮動的心態轉化為落地生根」演練，不僅是對政治管束的切換，更是電影藝術／人生結合之印證與實踐。

美國電影學者David Bordwell在《電影敘事：劇情片中的敘述活動》論述敘事策略，認為可由掌握觀眾的感知活動著手：一、觀眾所接觸的故事訊息量；二、訊息能被歸因的適切程度；

三、情節和故事間的形式對應。理想的情節會提供「正確」數量的訊息，推動敘事進行。[52]這裡，訊息和敘事，明顯關係密切，亦即敘事往往隱含或處理訊息，換言之，敘事做為一種過程與手法，Bordwell指出，「是一種選擇、安排和表現故事材料的活動。」[53]事實上，我們在觀賞戲劇表演、看電影、聽音樂、讀小說時，不同的敘事形式總能吸引我們的注意力，激發我們的感知，喚起情感，帶給愉悅，進而接受作品的信息，因此，敘事是這樣的強而有力，可它是怎麼做到的？通過什麼方法？[54]這就涉及了電影敘事是如何運作的，在敘述的過程中電影媒體的特性扮演何種角色？[55]也就是說，無可避免的，影幕上的「選擇、安排和表現故事材料的活動」，它們決定了我們得到什麼訊息，Bordwell舉影幕兩個人物講話為例，我們可以隨著鏡頭的輪換聽到整個對談，也可以只聽到一方，或者看到聽者對講話的反應，每種選擇都以不同的方式在表現這場談話，因此，電影通過敘事，產生了兩種活動，一是對敘事文本進

48 同注11。

49 座談會一九九四年十月三十日舉行，由台北市中國電影史料研究會主辦，與會者有李行、李嘉、黃仁、張永祥、華慧英、賴成英、駱明道、鄒志良、李天鐸、廖金鳳、劉現成、王瑋。

50 同注11，頁一七。

51 同注32。

52 David Bordwell著，李顯立等譯：《電影敘事：劇情片中的敘述活動》（台北：遠流出版公司，一九九九）頁二九。

53 同注52，頁一四。

54 David Bordwell著，張錦譯：〈電影敘事的三個維度〉，《電影詩學》（桂林：廣西大學出版社，二〇一〇）頁一〇四。

55 同注52，頁一七。

行組織，一是對敘事做向外推導加工，[56]總言之，電影不是無機組合，它有一個內在系統管理著敘事、風格、人物、情節等之間的結構關係。[57]因著上述兩種活動，我們洞悉影片如何形成，擁有這的、銀幕上和銀幕後的故事，建立經驗邏輯，逐步理解不斷形成的電影敘事如何形成，些，「等同旅行者在指引下穿過一座建築物」。[58]而穿過的方式有很多種，David Bordwell強調，電影及其再現機制的配合總是優先於我們的認知，據此，作為觀影者的我們，呈現媒介載體是次要的，主要透過（look through）怎樣（how）聚焦於什麼（what）。[59]連接上述敘事策略層層論點，結合how、what方法，我以為，適正歸結了影片與外界因素及內緣的關聯，前者即文本外緣之「講什麼、講了哪些」，後者揭櫫了一般咸認敘事首重對作品內部結構形式的描述，即文本內緣之「怎麼講」，[60]此三者呈顯了國家文藝體制的操作模式與敘事主體性，透過一連串過濾訊息，了解媒體特性、外推活動、分析敘事外緣與內在動能，有助我們認知影片「講什麼」、「講了哪些」、「怎麼講」，進而定位影片。《養鴨人家》編劇張永祥對電影的生產與社會外緣因素便曾現身說法：「健康寫實主義口號的出現只是一種社會的因素……」，[61]他自言編寫《養鴨人家》時，並沒多少意識形態之思與脈絡符合，很單純的「只想到怎樣可以得到李行導演及龔弘先生的同意」，且在一九五、六〇年代的懷鄉懷舊情境下，題材盡量要求「健康、明朗、活潑、愛、勇敢、歡笑」正面，[62]而李行影片風格，主軸「有其一貫對傳統倫理的執著」。[63]換言之，張永祥之言是解說《養鴨人家》與外界因素及內緣的關聯最好的例子，但也與一般中影受制國家文藝體制的操作的印象有所出入，因此，唯有透過解析《星星月亮太陽》、《街頭巷尾》、《養鴨人家》敘事的「講什麼」、「講了哪些」和「怎麼講」，方能明證影片與國家文藝體制之間的關係

與自主性。

四 《星星月亮太陽》：女性情誼反寫家國敘事

一九六一年初，香港電懋導演易文率《星星月亮太陽》外景隊南下高雄拍片，此改編徐速同名小說抗戰史詩影片，[64] 戰爭場面概由國防部支援。易文和台灣黨政關係良好，[65] 六〇年代參與

56 同注54，頁一一五。

57 大衛・鮑德威爾（David Bordwell）、克莉絲汀・湯普遜（Kristin Thompson）著，曾偉禎譯：《電影藝術：形式與風格》（台北：美商麥格羅・希爾有限公司，二〇〇八），頁六四－六七。

58 同注54，頁一一六。

59 同注58。

60 亦譯「為什麼這樣說」、「說了什麼」、「怎麼說」。見楊遠嬰：〈第十四章敘事學電影理論〉，李桓基、楊遠嬰主編：《外國電影理論文選》（北京：生活・讀書・新知三聯書店，二〇〇六），頁五六六－五六八。本文統一為講什麼、講了哪些、怎麼講。

61 同注11，頁二三二。

62 同注11，頁一九、二三二。

63 同注11，頁三三。

64 史詩影片的說法，參考國家電影資料館「電影大事記」一九六二年三月條目，http://www.ctfa.org.tw/history/index.php?id=1097。

65 易文父親楊天驥曾任國民政府治下江蘇吳縣縣長、交通部祕書等職，與國民黨要員于右任、黃少谷交誼深厚。一九五三年港九

編導具有台灣成分的影片有《天倫淚》（一九六〇）、《星星月亮太陽》、《西太后與珍妃》（一九六四）等七部，66 以《星星月亮太陽》成就最高，此片由影壇才女秦羽改編，67 咸認是突破國家文藝政策、創作限制，經營個人色彩美學的關鍵。

《星星月亮太陽》原文本一九五二年初刊香港《自由陣線》，68 書成後香港自由影業負責人黃卓漢取得版權欲與中製廠合作，不料自由影業結束，版權轉讓電懋前身國際影業。何以《星星月亮太陽》如此受青睞，明顯因其主題及內容政治正確的「講什麼」和「講了哪些」，反觀敘事的「怎麼講」才是《星星月亮太陽》拍片美學的關鍵，本文欲由秦羽的改編劇本著手。

《星星月亮太陽》初始只是一篇四千字的散文，主述男主角徐堅白與象徵星星的青梅竹馬朱蘭、親上加親的表妹月亮馬秋明、獨立勇敢的太陽蘇亞南的亂世情緣。刊登後大受歡迎，欲罷不能這才發展成三十萬字長篇小說。星星月亮太陽既代表三位女主角與男主角徐堅白發生情感的輪序，亦是情感寄託的象徵與命題：「陌生的環境裡，唯一使我得到一點安慰的，也只有天空中的星星、月亮、太陽。」69 電影和小說皆為第一人稱敘事，相對情感命題，影片由徐堅白遠眺大海日月星象ＯＳ獨白拉開序幕：「這是命運，命運使我這個平凡的男人，遇到三個不平凡的女人。……只有真正的愛情永遠留在心底。」以影像敘事，畫面強化了命運母題，幾個畫面便形成聚焦。至於小說中人物形象反覆出現，強調了堅白難以逃脫於日常的日昇月落星辰：「太陽落下了。這是月亮的世界」70、「月亮高照的時候，我始終沒有忽略過星星的一瞬」71、「看啦！月亮被太陽吞沒了」72，反觀影片，導演則調度鏡頭詮釋內心，使觀眾透過影像理解敘事者「我」的左右為難與順應天命，以一種全景鏡頭看待「我」的處境，進而產生同情，強化世間男

女面對戰亂家國的難以兩全的敘事效果，指涉了影片敘事內緣之「怎麼講」，這就必須梳理小說和電影講了哪些？影片中有兩段重逢戲碼，指涉了僵硬的家國敘事，符合文宣教條。第一段徐堅白在城裡指腹為婚表妹秋明家返鄉奔祖母喪，偶遇青梅竹馬孤女阿蘭，之前阿蘭謊稱已嫁同鄉李志忠（朱牧飾演），斬斷情絲只為成全堅白和秋明，如今真相大白，只因現實作梗：

電影戲劇事業自由總會成立，易文是自由總會的骨幹，一九五七年至一九七七年，由執行委員升至副主席。

66 其他幾部為《草莽喋血記》（一九六六）、《落馬湖》（一九六九）、《原野游龍》（一九六七）、《精忠報國》（一九七二）。

67 秦羽本名朱謹，另有筆名秦亦孚。香港大學文學系畢業，編劇《同床異夢》（一九六○）、《野玫瑰之戀》（一九六○）、《玉女私情》（一九五九）等十一部影片，亦曾參加電影《碧血黃花》（一九五四）及張愛玲編劇的《情場如戰場》（一九五七）演出角色。余慕雲等撰寫：〈人物小傳〉，黃愛玲編：《國泰故事》（香港：香港電影資料館，二○○九），頁二八○。

68 徐速小說《星星月亮太陽》有多個版本，在《自由陣線》初刊時題名「星星、月亮、太陽」，出版後有《星星．月亮．太陽》（台灣水牛版）、《星星、月亮、太陽》（台灣東方版）不同版本，電影名《星星月亮太陽》。本文探討電影文本概稱《星星月亮太陽》；小說文本概稱《星星．月亮．太陽》。

69 徐速：《星星．月亮．太陽》（台北：水牛出版社，一九八六），頁三九○。

70 同注69，頁六七。

71 同注69，頁三六。

72 同注69，頁一六三。

「……環境怎麼變化，過去、現在、和將來，我在情感上總不會變化的。」

「那麼你為什麼又逃避現實呢？」

「我以為逃避可以緩和現實的衝突。」[73]

兩人於是相約私奔。影片中秋明知道後對阿蘭曉以大義：「（堅白）熱孝在身，這樣一走，會給所有親戚朋友，一輩子看不起。」阿蘭因未赴約，堅白陰錯陽差獨走異鄉，而在火車上巧遇亞南，展開另一段感情。至於李志忠這裡，因阿蘭拒婚離鄉從軍，埋下第二段與堅白、阿蘭重逢的因子。日後抗戰軍興，亞南執意投身抗戰，堅白後追去，神差鬼使的在戰場上巧遇李志忠，李志忠暗中保護，然槍林彈雨不長眼堅白重傷昏迷被當成亡者送進戰地醫院，被已當護士的阿蘭認出搶救下來悉心照顧。不同的是，小說中李志忠陣亡戰場與阿蘭無緣再見，但電影卻讓李志忠有了示範真愛的機會，在此劇情基礎上展開了一段情感及家國敘事。當堅白再度向阿蘭示愛，這次阿蘭自知肺疾復發去日無多，再度央請李志忠謊稱兩人將結婚斷了堅白念，李志忠亦再度應允。此段改編，影評人潘亭給予極高評價，認為李志忠在逐愛隊伍中猶如鶴立雞群，以愛國替換愛人，「在氾濫的感情中，成為一股明淨的清流。」[74] 是很具代表性的愛情＝家國敘事。

回顧堅白私奔失敗情事，前此不乏評論原著寫堅白欲與阿蘭私奔卻又答應和秋明偕道求學復與亞南交往等情節彼此矛盾糾結難以說服，梁秉鈞便指「情節互相排擠抵消」、「無法感受男主角的感情線索，有時甚至感到荒謬。」[75] 改編則仔細整理情感線索強化了兩次重逢的角色心理轉變，補實了文字空白，使之合理化。秦羽重新組合且以影像重塑具象化三位性格迥異的女性形

象，從原著三十萬字小說抽離汰洗，加強了三位女性的時代主角個性風格，顛覆了戰爭性男性主導的刻板印象，三位女主角角色清楚，轉換為視覺感知，這才讓人印象深刻，秦羽功不可沒。

譬如為推動情節，秦羽編織了四人有形與無形的聯繫網，小說中堅白與亞南相戀後仍未忘情於秋明和阿蘭，央友人打聽留在家鄉的兩人消息：「阿蘭打算病好後，決定回上海去投考護士學校，至於他們還談些什麼，別人就不得而知了。」[76] 梁秉鈞認為秦羽在「別人就不得而知」留白處，製造懸念，增添了秋明和阿蘭相伴相扶持劇情，創造了新文本，彌補了小說男性凝視的微弱敘事：「編劇從兩人（秋明和阿蘭）的對話層層展開，寫出女性心理，刻畫逐步建立起來的女性情誼，這種女性角度，補充了原著中男性浪漫話語。」[77] 在「不得而知」的隙縫，填充了阿蘭病好後，聽秋明的建議不僅投考了護士學校並走上了戰場並埋下與堅白重逢的伏筆，一方面印證女性情誼如何反寫家國敘事，一方面投射了那一代的離散流亡記憶。難怪《新京報》形容「中國電影百年」具指標性的《星星月亮太陽》有著易文這代南來文人「更多亂世的想像與宏闊的國族記憶，並在對親情與人倫的追尋中體現出令人傷神的流亡情結」。[78] 流亡往往是被迫的，內化為易

73 同注69，頁一一二－一一三。
74 潘亭：〈影評《星星月亮太陽（下）》〉，《聯合報》第八版，一九六二年四月四日。
75 梁秉鈞：〈秦羽和電懋電影的都市想像〉，黃愛玲編：《國泰故事》，頁一六八。
76 同注69，頁一七四。
77 同注75。
78 同注23，頁三二〇－三二二。

文一代文人的創傷，託寓於堅白和三位女性命運之唯有走上不斷重逢、錯過、失散一途。值得注意的是，影像深化添補了小說流於口號的家國肌理，原著中戰爭的最大發生彷彿僅為成就堅白等一千時代兒女愛情追逐路線，秦羽的改編，讓三位女性反思生活意義，譬如阿蘭投考護校由村姑脫胎換骨成為救人淑世的護士，另如秋明看破情關，皈依宗教，即使堅白找去修院，以情召喚：「秋明！你忘了我啦？跟我一塊走吧！」秋明空洞凝視堅白轉身離開，迴避無言，注記不再依賴男性父權。至於亞南，因戰火受傷截肢，拒絕堅白求婚不欲兩人情感抹上憐憫色彩，顛覆了世俗弱者女人、強者男人的二元思考。三位女主角堪稱國片現代女性新形象，而結局的若有所失，強迫觀影心理思考，延長了影片的結局，難怪一舉拿下是年第一屆金馬獎最佳劇情片、最佳編劇、最佳女主角大獎。79

五 《街頭巷尾》：小人物的悲歡離合記事

如果《星星月亮太陽》影像性移動流離，那麼《街頭巷尾》可謂流浪的定點附著。也就是說，抗戰後活著的亞南、秋明、堅白一九四九年後輾轉南向香港有家回不去，再走一步，就到台灣，成了《街頭巷尾》裡流落異鄉窩居角隅之一員。

《街頭巷尾》英文名「Our Neighbor」，直譯「我們的鄰居」，望文生義，講的是陌巷居民情事。導《街頭巷尾》前，為李行執導台語片時期，《王哥柳哥遊台灣》（一九五八）是其處女作，因賣座極佳，欲罷不能接導王哥柳哥系列《王哥柳哥好過年》（一九六一）、《王哥柳哥過

五關斬六將》（一九六二）等，分由李冠章與矮仔財飾演王哥、柳哥，角色一胖高一矮瘦，如美國片《勞萊與哈台》。[80]《街頭巷尾》的成功，劉現成精要的指出，《街頭巷尾》可說是李行獲得製片貸款之後，總結了台語片的訓練與實驗，充分揮灑的突變之作。[81]

《街頭巷尾》主述大陸來台人士落腳大雜院悲歡離合相濡以沫故事，人物情節分幾條線，一是外省族群徐奶奶（崔小萍飾演）和孫子志明（揚帆飾演）、單親林媽媽（何玉華飾演）和女兒林小珠（羅宛琳飾演）、勞動生產者石三泰（李冠章飾演）和三輪車伕陳阿發（曹健飾演），及操台語口音本省籍酒家女朱麗麗（游娟飾演）和男友吳根財（雷鳴飾演）。族群與相互砥礪此即獲製片貸款重點之「講什麼」和「講了哪些」主訴。至於「怎麼講」，可從電影鋪陳林小珠和媽媽及石三泰無私關係對照朱麗麗拉開序幕看出，道盡小人物情感交織無分島內島外。先是林太太生病在床，養女出身的朱麗麗不無自傷的對林太太說可把小珠賣人當養女：「我也是養女，也活下來了。」林母痛心極脫口而出：「我再怎麼苦，也不會賣了小珠做人養女，將來長大了和你一樣，我絕不幹！」家庭倫理道德內涵我們並不陌生，李行《養鴨人家》、《貞節牌坊》（一九

79 三大女星同台飆戲，飾演阿蘭的尤敏脫穎而出獲最佳女主角獎，說明阿蘭角色編劇賦與的複雜度。

80 李行執導的台語片還有《豬八戒與孫悟空》（一九五九）、《豬八戒救美》（一九五九）、《凸哥凹哥》（一九五九）、《武則天》（一九六一）及國台語雙聲《兩相好》（一九六一）、《白賊七》（一九六二）、《白賊七續集》（一九六二）及歌仔戲《金鳳銀鵝》（一九六二）等。

81 劉現成：〈李行電影探源：中國遺緒〉，http://ir.lib.ksu.edu.tw/bitstream/987654321/4319/1/

六五）、《路》（一九六七）、《秋決》（一九七二）到《小城故事》（一九八〇）等，蔡國榮便指一貫有著其「服膺的家庭倫常道德觀念」；[82]劉現成更進一步強調，李行最善於處理家庭倫理題材，主要「經由人物的命運與悲歡離合，藉以宣揚中華民族家庭倫常的美德」。因此，與其說《街頭巷尾》合乎國家文藝策略，不如說藉由「怎麼講」傳遞內在藝術性及「家國」性，這可從整部電影推墨家國情感、倫常、道德觀可見，此「安貧」，不僅反映在金錢，也反映在處境。譬如有場戲，吳根財鼓動徐奶奶拿錢出來放高利貸，徐奶奶以沒錢為理由推掉，吳根財：「我們是鄰居啊，怎麼會害妳呢？只要答應合股，賺了錢志明可以不必再送報了，大家不是可以好日子，千萬不要錯過。」徐奶奶堅拒：「窮日子我過慣了，我不想發什麼不義財。」其實徐奶奶心裡有數：「這是我的棺材本，誰也別想碰！」以事件演繹

「固窮」而現家國觀，影片還有幾段重要言詞交鋒，像是吳根財遊說石三泰幫他去取一批私貨報酬可觀，徐奶奶得知後對石三泰說：「小心，貪便宜會貪出麻煩來的，人窮要窮得有骨氣！你記得我這句話，現在在台灣，大家都應該安分守紀的做事情，我們才能夠回我們的家鄉。要是都像吳根財那樣不幹正經事，嗨，那就完了！」另如石三泰在林太太過世後收養了小珠，卻被小珠同學取笑是個窮撿破爛的，他理直氣壯：「不錯，像我這樣是會讓許多人笑話，可是我自己並不覺得可笑，我沒有本事，不偷不搶，憑自己的力氣吃飯，又有什麼不對！」壯哉斯言。

「安貧」之外，情感價碼亦很重要。不妨回到吳根財這條線索，吳根財脊梁骨軟，壓迫朱麗麗去酒家上班，麗麗不從即被打罵只有消沉度日，旁人也不好插手。一日麗麗下班走暗路，遭無賴騷擾，適被陳阿發撞見出手搭救，麗麗因對阿發心生感激，但阿發木訥，麗麗也不知說什麼不

了了之。及至有天麗麗和阿發在院內偶遇閒談，被吳根財冷嘲熱諷且打麗麗，陳阿發這才仗義對打起來，吳根財跌落泥窪，卻無人伸援手，吳根財惱羞成怒鋌而走險去取走私貨毒品想賺暴利「揚眉吐氣」，反遭逮捕，麗麗沒有隨吳根財墮落，才能與阿發攜手共度。麗麗從格格不入到融入院內被接納，沒有人瞧不起她的出身，由無家到找到家，操台語的麗麗與阿發語言無礙，是當時少有的省籍情感敘事。

另一條線索則是親情。小珠母親風雨夜病逝，李行處理送葬畫面，剪影鏡頭，充滿版畫雕刻藝術味，歷來皆稱為李行定格美學代表。小珠跟著光棍石三泰生活四處撿破爛，後來學校老師家庭訪問，石三泰才念起小珠該上學，並未隱瞞他的職業，卻成為小珠同學取笑的對象，石三泰雖行正坐穩，仍耿耿於懷，決定改行，試了很多工作，拉三輪車、擦皮鞋、扮小丑、當搬工……終於累倒，之前小珠就因母病為錢犯愁抒發心聲：「我只希望有錢，把媽媽病治好。」如今又為石三泰治病沒錢發急，聽了志明建議，去賣獎券，但她沒本錢，只好把心愛的小狗賣人，有了小本錢批了獎券大街叫賣，學也上不了了，老師又上門訪談，宣揚小珠上學受教才有未來思想，鄰居們都來關心，麗麗也在列，聽了老師一席話，大剌剌表示自己沒上學還不是活著，「一個女孩子不要讀書有什麼錯？」老師苦口婆心：「現在女人和男人一樣都必須要讀

82 蔡國榮：《中國近代文藝電影研究》（台北：電影圖書館出版部，一九八五），頁二四七。

83 同注81。

書。」多少反映了當時外省家庭讀書出頭的立場和時代新觀念。那廂病好的石三泰仍執意謀個錢多的工作讓小珠過好日子，經人介紹去礦場，一日推煤車失足墜落山坡，動手術需錢孔急之際，徐奶奶要志明回去取「棺材本」慷慨供給石三泰開刀，回應上文「安貧」敘事之外，亦體現了離散生聚流露出的真情感。

此外，情節中的反共敘事，是比較「國家文藝體制」風之「講什麼」，但亦反映出斯時現實與人性。徐奶奶兒子媳婦兩岸阻隔，下落不明，鄰居們皆同盼他們能團聚，但顯得遙遙無期，孫子志明有天持報告訴奶奶有流亡香港難民轉赴台灣的船隻抵達消息，眾人聽到七嘴八舌安慰徐奶奶：「現在大陸的老百姓都被折磨得活不下去了。」志明接口：「奶奶，他們一定會反共，那個時候我們大家都可以回家了。」上述情節雖有些突兀，不爭的是，反攻情緒瀰漫，即使不因反共，想家渴望回鄉是真實的心理狀態。且就事論事，《街頭巷尾》獲輔導國片貸款二十萬元，即使有上述情節，國家文藝體制主導色彩並不算濃，影片情節更多的是反映定點流浪族群的求生心態，反而攝影機鏡頭這時回到最原始的記錄功能，為一個動盪時代裡小人物群像留下影像見證。

影片尾聲，礦場摔傷的石三泰出院後決定重拾舊業撿破爛，不再離開小珠，與眾人並肩「固窮」，全片哀而不傷，敘事表達意在言外，賦予影像精神的十足提升。這時的鏡頭敘事，李行調度長拍相濟共生的石三泰偕小珠步出大雜院往街上一路走去跟鏡頭，充滿直視人生悲欣交集況味，見出李行建立影片紀實風格的嘗試痕跡，香港電影學者劉成漢便稱譽《街頭巷尾》為一九六

○年代港台影片中，長鏡頭場面調度的經典範例。[84] 明顯較李行之後的《養鴨人家》更貼近新寫實主義手法，意謂與《養鴨人家》的健康寫實亦有所區隔。

六 《養鴨人家》：鄉土風情畫與聲音敘事

《養鴨人家》基本上是以劇中女主角林小月為敘事中心，藉由人物遭遇呈現了清純／現實、城／鄉二元對照，表現人物性格與鄉土風情畫。鞏固了健康寫實「講什麼」主軸。

角色概分四組。一組是林再田一家，第二組是競爭養鴨的鄰居賴石頭（陳國鈞飾演）、賴大有（葛小寶飾演）父子；第三組是歌仔戲團曾朝富夫妻，第四組是富農鍾大山一家。

故事主述農村養鴨人林再田（葛香亭飾演）與養女小月（唐寶雲飾演）鄉下養鴨為業，親生兒子登科（武家麒飾演）一心嚮往城市，反而養女小月死心塌地守著農村。不知道自己身世的小月，有個親哥哥曾朝富（歐威飾演）是歌仔戲配角演員，透過父親遺囑得知小月身世，藉此頻頻上門勒索，再田疼愛小月怕她知道真相傷心，以錢養祕密。朝富妻子錦珠（高幸枝飾演）在戲班受年輕女演員排擠受氣，於是鼓動朝富帶回小月學戲自組戲班。再田父子城鄉衝突幸賴小月撒嬌化解，安撫了老父怒火，反觀錦珠和受寵年輕女演員爆發口角幾個特寫鏡頭，朝富卻無力應付，

84 劉成漢：《電影賦比興集》（香港：天地圖書公司，一九九二），頁三三○。

相形升高錦珠氣焰，導致朝富向再田勒索鉅款。兩段情節展示了不同的女性敘事角度。相對養鴨安穩單純，戲班子顯得奔波流動，人際摩擦、環境複雜。

而「鴨子」在這裡可說是隱形的變因與敘事聲音。再田父女知足度日凝聚向心力是因為養鴨，再田父子爭執也因為養鴨，最後小月出走與回家，也因為（賣）鴨子。劇情急轉直下，小月從鄰居賴石頭、賴大有處得知自己身世及父親被勒索，刻意切斷關係：「你就算把什麼東西都賣了，我也不是你親生的！」半夜離家找到兄嫂，顧隨他們去，只求別再勒索養父。破曉時分，林再田把所有鴨子賣掉，換得鉅款送交小月兄嫂，不為贖回小月，而是希望他們帶著小月好好過日子，林再田對小月說：「我就算把什麼都賣了，妳也不是我親生的。但是……不是我親生的，我還是捨不得！」此刻黑夜過去天色大白，父女留下錢，齊心回家從頭開始，朝富良知覺醒，在朝陽中追出去想把錢還給再田已不見父女倆蹤影，痛哭失聲，鈔票散落翻飛。天象作為隱喻，是很好的敘事輔助工具。

事實上，除了上述對照養鴨生涯的平靜安隱的戲班奔波流動畫面，全面表現農村與人情之美，《養鴨人家》還安排了另一副線富農鍾大山（崔福生飾演）家庭的安定狀態，鍾太太（素珠飾演）純樸和善、二兒子鍾國材（江明飾演）大方溫和，因著人物面向不同，角色產生了不同交集。在這組人物敘事裡，主要集中表現再田和小月趕鴨群訪鄰於大山並協助割稻，[85] 趕著鴨群穿溪過林景物如畫，而鍾太太親切熱情，鍾國材憨厚有禮，傳達台灣農村家庭勤奮溫馨寫照。再田觀察鍾國材對小月有情，有意促成這段姻緣，於是暗地獨自返家，不料小月發現父親離開堅持趕回家照顧鴨群。

上述四組角色，具襯映了影片人物正面性。賴石頭父子是本分人，錦珠也不算真正的壞人，只是環境逼人，比較現實。尤其再田全心全意對待小月，情節推動十分自然無須刻意說明，理所當然視小月如親生，見出人性善美。也才能解釋小月為了不忍養父賣掉心愛的鴨子，說出「不是你親生的」的用心。

幾場移動的戲，視覺性十足，趕鴨群到大山家過程，另如小月乘坐國材機車追在溪邊追上父親，父女剪影映著水色、霞光鏡頭，在在勾勒出「情致富厚的本土風情畫」。[86]

和《星星月亮太陽》一樣，《養鴨人家》全片亦側重女性敘事，除了歌仔戲班女演員交手，主要顯現在小月身上，再田、登科父子衝突是段關鍵戲，這段情節起於返家的登科勸父親賣掉鴨子，再田發火責罵：「不喜歡養鴨就別回來！」小月出面打圓場：「每次哥哥回來，你都罵他。」再田：「不喜歡他說話難聽！」小月乖巧貼心化解：「你說話好聽？」恬淡清新的農村女兒形象，深植觀眾心，唐寶雲演來自然無邪，帶點嬰兒肥的臉容，樸素可愛，觀眾將對小女兒、天真爛漫女性角色的想像投射到唐寶雲身上，難怪電影上映後，一炮而紅，贏得「養鴨公主」的美稱。且化身養鴨人的唐寶雲，不矯揉造作捲衣袖收裙襬泡在池塘裡或蹲地撿鴨蛋或不時舉長竿趕鴨子，動作自然入戲，再一次提醒了我們，寫實的美學風格，可以建築在合於真實而超越真實

85 這段鴨子出動大陣仗情節，被評與現實「略有脫節」。粟子：〈李行從頭看，養鴨人家（一九六四）〉，http://jenfeng.blogspot.tw/2009/08/1964.html

86 同注36。

上。

不僅角色敘事，聲音敘事也是《養鴨人家》營造鄉土背景、意識形態一個「隱而不顯」的敘事手法。周俊男指出聲音敘事造成了寫實影像與「健康」聲音、鄉土與黨國之間的互補，在這裡寫實影像與鄉土畫上等號，健康聲音則是當時政府推行的國語，象徵黨國認同：

國語雖然讓健康寫實電影，顯得不寫實，……但國語旁白則讓國語和黨國的聲音產生聯想，便聲音與敘事的互補而指向黨國的終極認同。[87]

此外，音樂作為敘事，一般咸認《養鴨人家》最大的敗筆，在於影片以鄧雨賢作曲的〈望春風〉為主旋律，〈望春風〉歌詞表現少女懷春，民間耳熟能詳多能琅琅上口，比較起來，鵝聲、鴨聲及歌仔戲等代表鄉土的聲音雖與鄉土認同無涉，卻反而更具單純鄉土敘事背景功能。[88] 簡言之，音樂與國語對白、鄉土聲音交錯運用，是為《養鴨人家》的聲音政治。

七 小結　國家文藝體制下的影片命運

《星星月亮太陽》的拍攝雖幾經周折，在不確定的年代，道盡影片流轉的命運，巧合的反射了《星星月亮太陽》本身的離散故事，影片內外緣可說是一次流浪元素的總合。開拍後，以國家文藝體制是瞻，影片敘事以戰爭推移情節，基本仍照小說「戰前、戰時、戰後」三階段規畫，[89]

如此大跨度時空，因著有了原著小說的加持，在此基礎上秦羽凝視女性成長，將戰爭作為時代兒女試煉的背景與後台，刪減原著空洞口號及女性附屬，串起角色時空成長的核心價值，精密解剖小說人物血肉性格肌理，重構既個人又合體的時代群相，賦予三位女主角血脈，前台演出始終是悲歡離合色相與因果，台前台後，從而編織出影片「最顯著的成績」，[90] 這是《街頭巷尾》和《養鴨人家》難以比擬而必須從零展開的地方，但這也形成《街頭巷尾》和《養鴨人家》有更多發展自主性與實驗藝術性的可能，掌握契機，把自己放在電影史一個開創的位置。

《街頭巷尾》出現在一個人心浮動的年代，影片的完成十足弔詭，是政治文藝體制與創作理念的一次交手。《街頭巷尾》是李行父親李玉階獨資創辦的「自立電影」所出品，李玉階政治形象並不為當權所喜，雖身為國民黨員，卻一向不與時人彈同調，台灣重要的黨外報紙《自立晚報》便由其在一九五一年九月二十一日創刊，李玉階擔任發行人、撰寫專欄，敢言能言直言，譬如一九五八年五月，內政部修定《出版法》，李玉階認為此舉違反新聞自由，高調退黨，更甚於在《自立晚報》報頭標示「無黨無派，獨立經營」，彰顯新聞人本色、知識分子獨立思考精神。

87 周俊男：〈聲音政治：試由聲音的角度剖析《蚵女》與《養鴨人家》中的「健康寫實」〉，《文山評論：文學與文化》第六卷第一期（二○一二年十二月），頁二七─二八。
88 同注87。
89 同注69，頁三。
90 同注75，頁一五九。

類此，《自立晚報》在他手上曾被禁止發行兩次，一九六五年李玉階為免拖累《自立晚報》將之售給吳三連並退出經營。李玉階的作風在強人領導下照說定受訾議，意外的未對李行造成影響。李行獲製片貸款後，不走當代脫離現實影片潮流，逆勢拍攝《街頭巷尾》，明顯身影「肖父」。

《街頭巷尾》放開胸懷走出攝影棚片廠制，大街小巷穿梭，回歸現實面，不僅建立了紀實風格與開創了個人長拍美學風格，亦留下大時代記憶。

張永祥側身健康寫實影片之開創者之一，及身而返，目睹了此路線的興衰，他認為還是必須回歸歷史面，他強調當時電影環境，從政治與社會背景著手處理電影內容，是必要及重要的選擇，因之六○年代影片呈現的題材，仍可「尋找社會關心的題材……呈現所要的創作觀點」，但他亦提示，即便現實環境當前，「自然有其所要的社會現實框限」，《養鴨人家》既反映當年亦有著社會關心題材的成分與呈現創作觀點的眼光。拉開時空距離，後人如何評價《養鴨人家》健康寫實風潮的崛起？可從電影學者劉現成由台灣電影工業發展角度來看的論點窺見一二，他指出，龔弘上任徐圖大展，健康寫實主義開創《蚵女》是中影第一部自製彩色電影，之後《養鴨人家》等，推動凝聚了這階段電影走勢與票房，這才有了「台灣第一代電影工業人才」的誕生，進而發展出台灣電影史上第一個浪潮，印證了《養鴨人家》的電影成就非僅放在國家文藝體制脈絡下檢視，是足以進入台灣電影史的指標影片，李行以影片表現及開創姿態說明一代代電影工作者當有作為電影史編織傳承者的志氣，在回應張永祥的「框限」說時，李行語重心長誠實指陳「電影本質上是無法脫離時代的框架」，但同時必須回歸電影性：「不能一味地以政治來抹煞一

切。」[91]相當程度還國家文藝體制下影片敘事兼顧自主與藝術性之可能一個公道。

91 張永祥、劉現成、李行所言，引自俞嬋衢整理：〈時代的斷章「一九六〇年代台灣電影健康寫實影片之意涵」座談會〉，頁二一一—二三。

文學・影像・出版篇

不安、厭世與自我退隱
——五〇年代南來文人的香港書寫

一　前言　一個文學現場的發生：大陸到香港

一九四九年，國共情勢遽變，大陸易手，國民政府退守台灣，也有不少文人選擇南向香港。地理位置的變線，漫漫單行道，懷鄉、離散等集體意識於焉生成，而透過生就具有的創作衝動抒懷寄寓，在懸浮生涯中，交出了為數可觀的在地書寫，形塑香港時空異變下的文學現場獨有的流亡書寫，而文人作品字裡行間流露不安、自我退縮、厭倦（blasé）、疲困各種現象，在在指向西美爾（Georg Simmel）關於現代人面對時空更迭因應困境激發出的「麻木」心理保護機制。[1]進一步解析，不難比對出此時期書寫光譜，有些放下過去積極面向未來鋪述一種明亮成色，有些則

沉湎於記憶、懷鄉、文化不認同等消極獨白，無論從哪個角度理解，歷經世變在南來文人身上多少留下不可抹滅的印記，如今看來，意味了亂世文人重塑心靈體驗與存在之感同時，每一舉步，都豐富了香港作為一文學現場的深度，朝向創造書寫香港史的起點。雖說香港地理歷史位置的鄰近，從稍早國共內戰時期（一九四五—一九四九）開始，就有大量文人南下的紀錄，時間點的延續，鄭樹森的析論一針見血：「再次將國共兩黨在大陸的鬥爭帶來香港，使香港成為海峽兩岸之間的意識形態戰場」，[2]但本文無意強調文人「左右對壘」的色彩與耗竭，反而探討文人的對應帶動了書寫場域改變的意義，才是焦距與關注。誠如高嘉謙在探討清乙未時期文學的離散與現代性〈時間與詩的流亡〉論文中，提到知識分子離散因著文化播遷與碰撞，往往激化空間化的時間經驗。[3]反過頭來，這樣的時間生存體驗照見新的空間化結構的內在與外在注視，也豐富了香港歷史。從這個角度看，緣由時空異變，促發了南來文人新的香港書寫空間與動能，地理位移於是產生不同以往的時間意識和空間經驗，相對而言，心靈起伏深化了空間化的時間感知。在這裡，地理／空間我們定位為文學現場。探討南來文人面對香港時空邊變的心理現象與書寫，就地理位置言，香港斯時已是中西往來的通衢要道，南來文人的流離經歷等於進入了「現代」城市氛

1　格奧格・西美爾（Georg Simmel）著，費勇譯：〈大都會與精神生活〉，汪民安、陳永國、馬海良主編：《城市文化讀本》（北京：北京大學出版社，二〇〇八），頁一三一—一四一。

2　鄭樹森、黃繼持、盧瑋鑾編：《香港新文學年表（一九五〇—一九六九）》（香港：天地圖書公司，二〇〇〇），頁一〇。

3　高嘉謙：〈時間與詩的流亡——乙未時期文學的離散現代性〉，王德威、季進主編：《文學行旅與世界想像》（南京：江蘇教育出版社，二〇〇七），頁三。

圍，本文因此有意借鏡西美爾「麻木」心理保護機制生成不安、厭世與自我退隱（reserve）的行為如何被啟動，

探討並檢驗此一時期南來文人地理空間的漂移及搭建香港書寫路徑手法：以文學存身，形構具有南來文人氣息與文學意義的現場。

同樣屬於南渡路線，饒宗頤梳理清末民初南向新加坡流離文人文學表現，分從「日記、遊記」、「地志、雜述」、「散文、詩、詞」三種文學類型作為考察。4 給予本文很重要的啟發，高嘉謙便在這個基礎上，標舉此一路線的南向文人群像，分從流動者圖像、文學生產面向歸納出三種移動類型，一是使節型，其文學實踐也擔負了教化及傳遞新知功能；第二類是因政治流亡文人，如維新失敗避走海外的康有為、梁啟超，所寫所倡是文化寄寓也是政治反攻，他方地理即心靈版圖的延伸；第三種是沒有政治與文化光譜，只因亂離時代碰上而被迫流寓異鄉的普世文人，也屬最大宗者，如邱菽園、巴人、艾蕪、郁達夫等，其中又以邱菽園奠基深厚的文學根柢，從文社、辦報、興學到接濟文人、政治活動，幾乎全力參與，創造了流寓文人的揮灑極致空間最具代表性，可稱之為「名士型」流離文人。5 文學場的作用、效果及文學軸線於焉成形，文學成為巴塔耶（Georges Bataille）的耗費（expenditure）理論的資本。綜理以上，我以為，無論是文學播遷理想或者流動者類型都相當程度決定了流離的方向，並進而生成流離軸線。就流動者因素來看，第三種類型正是本文針對一九四九年左右時期的香港南來文人要採集的個案型態。

一般而論，文人南下香港，基本說來有三波，第一波在一九三七至一九四五年對日抗戰時期，如許地山、胡風、夏衍、陳殘雲、蔡楚生、司馬文森、戴望舒等；第二波在一九四五至

一九四九年國共內戰至政權交替前後，這一波最是啟動了文化陣地的角力戰，國共分別派遣幹部進駐香港占領陣線，另一方面，左派文人因在內地已沒有租界區躲避國民黨特務的拘捕，英殖民地香港便成為最後的庇護地，隨著國共內戰的白熱化，從一九四八年底，第三波移動潮便已展開（第三波止於一九七〇年代末中共改革開放），[6]更多重要的文人此刻南走香港避難觀望，包括之前早有南向經驗的左派文人歐陽予倩、蔡楚生、夏衍、柯靈、戴望舒等，及右派文人力匡（鄭健柏，一九二七—一九九一）、貝娜苔（楊際光，一九二六—二〇〇一）、趙滋蕃（一九二四—

4 饒宗頤編：《新加坡古事記》（香港：中文大學出版社，一九九四）。

5 同注3，頁七一九。

6 文人南來香港期程另有黃康顯時間曲線分成四波之論點，第四波基本上定位在一九八〇年代之後竹幕開放。關於南來作家分期、行止，可參考：黃繼持、盧瑋鑾、鄭樹森主編：《香港文學資料冊（一九四八—一九六九）》（香港：香港中文大學出版社，一九九六）；黃繼持、盧瑋鑾、鄭樹森編：《香港新詩選（一九四八—一九六九）》（香港：香港中文大學人文學科研究所，一九九八）；黃繼持、盧瑋鑾、鄭樹森編：《香港小說選（一九四八—一九六九）》（香港：香港中文大學人文學科研究所，一九九八）；鄭樹森、黃繼持、盧瑋鑾編：《早期香港新文學作品選（一九二七—一九四一）》（香港：天地圖書公司，一九九八）；黃繼持、盧瑋鑾、鄭樹森編：《追跡香港文學》（香港：牛津大學出版社，一九九八）；鄭樹森、黃繼持、盧瑋鑾編：《國共內戰時期：香港本地與南來文人作品選（一九四五—一九四九）上、下冊》（香港：天地圖書公司，一九九九）；鄭樹森、黃繼持、盧瑋鑾編：《國共內戰時期：香港文學資料選（一九四五—一九四九）》（香港：天地圖書公司，一九九九）；鄭樹森、黃繼持、盧瑋鑾編：《香港新文學年表（一九五〇—一九六九）》（香港：天地圖書公司，二〇〇〇）；黃康顯：〈香港文學的根〉，《香港作家淺說》；盧瑋鑾：〈南來作家淺說〉，《香港文學》總二七一期（二〇〇七年七月），頁九一—九三。

一九八六）、易文（楊彥岐，一九二〇─一九七八）、徐訏（徐傳琮，一九〇八─一九八〇）、路易士（李雨生，？）。

李輝英（一九一一─一九九一）等，本文探討的對象便聚焦於這批右派文人，主要因為第三波作為南來潮軸線最大波動段，最有可觀，此一波的關鍵差異在於行蹤的北返或留下，留下才有文學發生，檢視當時左派文人絕大多數選擇北返中國，右派文人則大多數留了下來繼續創作，正因如此，本文才有機會就上述文人力匡等的文學表現並且附著的心事延伸考察。無可否認，面對史無前例的政治邊變，導致民間如此大規模的流離，在初期，一定有不少創作難掩憎惡之情及避難心態以排解鬱結，但往內裡看同時流露的極度不安、厭世、自我隱退的逃避心懷，十足值得探究，畢竟文人的基本思考縱深，安靜下來後，謀生之餘與思發展個人人文學愛好也很自然，但總不若南向新加坡的乙未文人教理想那般高蹈。整體而言，誠如前述，政治教化類型的文人不是本文要處理的議題，於是綜理饒宗頤以詩以散文以小說作為表述憂患時代文學表現與心事託付的考察並結合高嘉謙勾勒的流動軸線觀點，形成本文探討及個案抽樣的基礎依據，以為梳理故鄉─香港─異國─香港的移動蹤跡，進而證成這些南來文人如何以書寫呈顯較少被視見的內在自我保護機制成為外在傳媒的中介，銘刻異變時空下文人獨特的心事與命運。

二 何以不安、厭世與自我退隱：故鄉到他方

回顧文獻，已有不少篇幅針對香港文學、文化地理的（不）認同提出探討，否想香港，可以

是王宏志、李小良、陳清僑借喻武俠意象想像香港可以是一個無邊界的「江湖」;7也可以是魯迅再而再強調的「總是一個畏途」、「我所視為『畏途』」的香港,8從文化歷史的角度回溯,王宏志以清末最早的南來文人王韜為個案,呈現這位一八六二年為逃避清廷追緝而亡命香港的種種事蹟,王韜筆下的香港仍充滿「風土貧瘠,人民椎魯」、「危亂憂愁之中,岑寂窮荒之坑,無書可讀,無人可言」、「非我族類,其心必異」之中原/邊緣的華夷觀照。即便如此,王宏志要彰顯的是香港為王韜提供一個相當廣闊的文化空間功能。王韜在流寓期間沒閒著,他因出遊世界各地而多方汲取了現代理念,積極創辦《循環日報》、發表時論、引渡西方觀念而聞世,最後晚清重臣李鴻章表示願意羅致入幕,終在一八八四年獲准重返上海,換句話說,二十三年流亡香港,香港始終不是他的家,王韜個案也形成一個南來文人模式。聯結之後的南來文人潮,多少以不同形式體現了「王韜模式」。9亦即若要落實本文意欲探討的一九五〇年代南來文人的在地心態、思考與回應,我們必須正視類似聲音早在一九四九年之前已經普遍存在,盧瑋鑾便梳理其中近代文人南來香港的經歷之小結及感言:

7 王宏志、李小良、陳清僑:《否想香港:歷史‧文化‧未來》(台北:麥田出版,一九九七),頁二八一—三〇八。

8 魯迅:〈略談香港〉、〈再談香港〉,盧瑋鑾編:《香港的憂鬱:文人筆下的香港(一九二五—一九四一)》(香港:華風書局,一九八三),頁三一〇、一一—一七。

9 王宏志:〈「借來的土地‧借來的時間」:香港為南來文化人所提供的特殊文化空間(上編)〉,《本土香港》(香港:天地圖書公司,二〇〇七),頁三〇—七五。

若論「王韜模式」五〇年代南來文人版，徐訏明顯對歸屬議題具有強烈的心有戚戚焉之思，他曾就文化地理位置抒發歸屬香港的概念：「如果一個地方有文化，起碼要有屬民。」徐訏一九五〇年到港，除曾於一九六一年至一九六二年短暫任職新加坡南洋大學外，他年年赴台，積極參與台灣文壇，他的全集在台灣出版，小說《風蕭蕭》在台改編成連續劇風靡一時，但他仍謂在香港「生活上成為流浪漢，在思想上變成無依者」。11 若非病逝，徐訏已計畫退休後在台居住，慕容羽軍也評價徐訏對政治抱持遠離的態度，組香港筆會以與香港中國筆會抗衡，卻又從未辦過任何活動，「充分流露他的本性」，說明了徐訏從來只是過客不是屬民。12 另一種是自況寫字療飢，如路易士（李雨生）的淪落宣示：「……我和她們，原是一樣的可憐蟲，……我們一樣是一次在夜的街上遇見十五六歲的『神女』，……飢來驅我，終於陸陸續續寫了幾十萬字，我每為了麵包。」13 相似狀況的還有李輝英（一九五〇年至港），李輝英其實很早便投入賣文為生的

有人稱許她是「夢之島、詩之島」（穆時英語，本文加注，下同），有人認為她足以成為「南方的一個新文化中心」（胡適語），有人唾罵她是個「野孩子」（屠仰慈語）。……各種不同原因借居此地的人，又會帶來許多好處。但過客畢竟心中別有所屬，對這個暫居的地方，總是恨多愛少，這種彼此相依卻不相親的關係，形成了香港的悲劇性格。……許多人要寫香港，總忘不了稱許她華麗的都市面貌，但同時也不忘挖她的瘡疤，這真是香港的憂鬱。10

行列，根據鄭樹森、黃繼持、盧瑋鑾所編《香港新文學年表（一九五〇—一九六九）》披露，《星島日報》於一九五〇年十一月九日至十五日刊登了李輝英短篇小說〈未婚夫婦〉，同年同月二十日至二十五日再推出〈牽狗的太太〉，〈丈夫的假期〉則於一九五〇年十二月三日在《香港時報》開始連載，短短兩個月三篇小說，產量驚人。[14] 事實上李輝英南來前，已是成名作家，但如此近乎「濫寫」，雖未失去作家的身分和筆，必有不能已於言者的鬱積。際遇相同的路易士起步更早，譬如《新生晚報》在一九五〇年九月八日至二十六日、十月一日至二十日、十月二十一日至十一月九日、十一月十八日至十二月十五日、十二月十六日至一九五一年一月十二日分別刊載了他的小說〈酒吧女郎〉、〈玩火的女人〉、〈蓓蒂〉、〈白頭吟〉、〈再會〉，[15] 小說命名與量產手法，既通俗又快速。因此，我們可以推論，上述現象絕非個案。黃繼持認為，南來文人突然陷入香港商業繁榮而文化落後的環境，當惶惑、挫敗感交相煎熬，「不必要求他們如儒家學

10 盧瑋鑾編：〈香港的憂鬱：文人筆下的香港（一九二五—一九四一）〉，頁一一三。「香港的憂鬱」一詞借自樓適夷〈香港的憂鬱〉，發表於一九三八年十一月十七日《星座·星島日報》第一〇九期。

11 陳乃欣等著：《徐訏二三事》（台北：爾雅出版社，一九八〇），頁八三。

12 慕容羽軍：《為文學作證：親臨的香港文學史》（香港：普文社，二〇〇五），頁一九〇—一九一。

13 五〇年代香港南來文人出現兩個路易士。一個是詩人紀弦，另一個是小說作家李雨生。此文路易士為李雨生。見路易士：〈後記〉，《火花》（香港：海濱書屋，一九五一），頁一〇二。

14 同注2，頁七一九。

15 同注2，頁六一九。

者般堅毅，而應同情於他們跟環境的周旋」。[16] 於是挫敗感淹覆而來，李輝英直到一九六三年已轉任香港大學、香港中文大學教職，對居處香港，仍深深烙印「四野茫茫，迎接你的將是不知伊於胡底的死亡」不安心態仍深深烙印。[17] 流離的悲切恐怕是很難類比的，但這種伊於胡底的感知卻是普遍的存在，無關左右翼政治之爭，力匡（鄭健柏，一九二七—一九九一，一九五〇年抵港。另有筆名百木等。）的掙扎即見出精神與物質的拉扯：「……在冬季，我孤獨地度過如許寒冷的白天與夜晚。……我的情緒是沉鬱的，我思索著自己和別人的苦難。[18] 甚至有為了生計接受綠背文化美元資助。」[19] 盧瑋鑾從生活的疏離、文化的突變，小結這時期南來文人大致體現了「投荒夷地」的委曲。[20]

但僅僅善意感知異鄉者心事或理性梳理南來文人事蹟，我以為這是忽略了文學的內在與外在的建構細節與過程。譬如饒宗頤赴新加坡短暫講學卻展現學者風範，率先整理各項史料、碑刻編成《新加坡古事記》，除前述日記、遊記、地志、雜述、散文、詩、詞文學類別外，還有實錄、政書、公牘類及包括清季往來新加坡人物表、新加坡華文碑刻繫年表、《叻報》舉例之附錄，為華人史提供新的體例，所追逐者，饒宗頤謂之「夫河山有表裡，文化亦有表裡」，[21] 深刻的文人信念。往裡看，這一節我將探討並證成這一批南來文人筆下的香港何以傳達如此不安、厭世、自我退隱墨跡，有沒有可能這正呈現了文人們內在修復的步驟與路徑，才有進一步達於追求認同的可能。亦即，我們就現在已知第三波南來文人的下場及回返的時程表，比較前文南向香港的王韜，得一初步參照。王韜有幸在二十三年流動之後返鄉，而歷史的後見之明告訴我們，一九四九年代出鄉轉赴台港的文人，若以一九八七年兩岸開放文化探親交流及一九九七香港回歸為回返

點，此流離軸線，前者初估得用去三十八個年頭，後者要花四十八載，都比王韜的二十三年長且當時是遙遙無期的等待，由此觀知，時間並不站在一九四九年南來文人這邊。

（一）不安：流離軸線・幻影・斜坡與破裂

那麼就從流離軸線切入吧！力匡是個很典型的例子，力匡小說、詩都寫，詩集《燕語》於一九五二年十二月出版，小說起步較晚也不若李輝英、路易士多產，一九五二年十月二十四日至

16 同注2，頁一二。

17 李輝英：《李輝英中篇小說選》（香港：南方書屋，一九八三），頁一。

18 百木：〈代序〉，《北窗集》（香港：人人出版社，一九五三），缺頁碼。以詩名著，語言輕柔善感，時帶家國之思，力匡是廣州中山大學畢業，一九五〇年來港後任中學教師。居港期間投稿《星島晚報》，並主編文藝刊物《人人文學》及《海瀾》。時稱「力匡體」。一九五八年離港赴新加坡。從事教育工作，輟筆二十年，及至一九八五年復出發表作品，主要刊於《香港文學》及《星島晚報・大會堂》。詩集有《燕語》、《高原的牧鈴》、《阿弘的童年》和《聖城》；小說集有《長夜》，隨筆集有《談詩創作》。此外用筆名

19 冷戰時期，美國以港為文化宣傳中心，成立亞洲基金會，創辦今日世界出版社、《中國學生周報》，資助友聯出版社、新亞書院等，是謂「美元文化」，因美元是綠色，劉以鬯稱為「綠背文化」。見劉以鬯：〈序〉，《香港短篇小說選（五十年代）》（香港：天地圖書公司，二〇〇二），頁一—七。

20 盧瑋鑾：〈南來作家淺說〉，頁二二一。

21 同注4，頁iii—vi。

三十一日、一九五三年一月二十日至二十三日，《星島晚報》刊登了他的小說〈故事〉、〈點路燈的人〉，小說集《長夜》於一九五四年一月出版。[22] 力匡南來路線，第一次為抗戰期間，第二次一九五〇年，並在一九五八年長期移居新加坡。也就是說從一九三〇年代中至一九五〇年，有十餘年時間他都在移動，而兩次臨港，最後他都沒有選擇留下，他的詩〈燕語〉初步記錄了他的香港踟躕之情，以喜歡築巢屋簷下的燕子習性自況，寓言了一路南向無法北返的命運：

是的我正來自遙遠的異鄉，
你說我像是個外地的客人，
為了疲倦於長途的飛翔，
我此刻歇息在你的梁上，[23]

與力匡創作／心路歷程皆相似的貝娜苔，五〇年代初期抵港，也差不多時間一九五九年選擇移居馬來亞，香港於他是「幻影」的投射：

從腦中現出奇妙的形象，
不可捉摸的幻影，
為昨日的經歷設計未來，
睜眼躺下，耐心的等待，[24]

「幻影」指涉未來也反映對一種抽象境界的嚮往，果然貝娜苔日後進一步陳述異地他鄉的臨深履薄，更大的不安，來自亂世的焦慮：

我並不是在正常的環境下長大的。等到長大，已經被投入一個十分混亂的世界，一切都與我所習的感受那麼隔膜，互不相容，過去戰爭留下的重疊疤痕，未來衝突的漸近爆發，帶來生活的動盪，精神的緊張，也造成了傳統與秩序的崩敗，我偈處於外來和內在因素的夾擊中，無法獲得解救。在極度的心理矛盾下，我企圖建砌一座小小的堡壘，只容我精神藏匿。我要闢出一個純境，捕取一些不知名的美麗得令我震顫，熾熱得灼心的東西，可將現實的世界緊閉門外，完全隔絕。[25]

貝娜苔索性以文學隔絕現實，但這並不表示貝娜苔的詩與現實無涉，適就是對應現實，貝娜

22 同注2，頁四四、四五、四八。

23 力匡：〈燕語〉，黃繼持、盧瑋鑾、鄭樹森編：《香港新詩選（一九四八—一九六九）》，頁六—七。

24 貝娜苔：〈靜室〉，《香港新詩選（一九四八—一九六九）》，頁二五—二六。

25 貝娜苔：〈前記〉，《雨天集》（香港：華英出版社，一九六八），頁一。貝娜苔資料可參考陳智德：〈五六十年代：離散與新語言〉，《解體我城》（香港：花千樹出版公司，二〇〇九），頁九七。

苔要將「精神藏匿」，在香港五〇年代的南來文人中並非偶然與個案，貝娜苔有意打造一個「純境」空間，裝置記憶裡「美麗震顫，熾熱灼心」的事物，無關厭世，卻相當程度反映了他對外在現實的不安與退隱，他要攫取不知名的東西，是一條條標記地理經緯的抽象符碼，如果我們能解讀，就能進入那個地理空間。正因為貝娜苔生命經緯不始於香港，心靈記憶無法與異鄉寄居生活聯結，他的書寫情境與香港在地文人明顯不同，比較上他拉出一道防線，隔離外界，折射現實，沒有過流離異鄉經驗的人，恐怕很難理解，難怪香港作家西西讀貝娜苔的詩：「覺得那些詩相當艱深。」26 但是他的身心是否一開始便傾向構築「與現實無關」的狀態，作為創作者，他明顯有過掙扎，譬如他的〈橫巷〉詩中，便透露了他對現實世界與自我存在世界的二分法思考，燈起燈滅隱喻黑暗與光明，同個世界被一垛牆剖開、設下柵欄，換言之，是地理空間區隔了他和香港……

一垛牆剖開兩個相同的世界，
燈盞明亮又復熄滅，
只渺茫的一星光，
在靈智中閃耀，
穿出重重檻柵，
遠遠射向希望。27

這首詩裡，歷史被暗喻為「斜坡」，未來則是「燈盞明亮又復熄滅」，這種將香港「異質空間」化的行為，

地理上的「更深空洞」，歷史事件的沉重形成「暗藏的枷鎖」，流離痛苦，挖出

除了是不安的移轉，不能不考慮這些南來文人多半來自上海或曾過客上海，我認為在內心深處難免會興生一種對比心態，不由自主拿香港和上海比較，既有對比，便有以下徐訏、力匡的記憶閃回，呈顯了格格不入，先看徐訏的詩〈原野的理想〉：

茶座上是庸俗的笑語，
市上傳聞著漲落的黃金，
戲院裡都是低級的影片，
街頭擁擠著廉價的愛情。

此地已無原野的理想，
醉城裡我為何獨醒，
三更後萬家的燈火已滅，
何人在留意月兒的光明。28

26 康夫整理：〈西西訪問記〉，《羅盤詩刊》第一期（一九七六年十二月），頁三一—四。
27 貝娜苔：〈橫巷〉，《文藝新潮》第六期（一九五六年十月），頁二七。
28 徐訏：〈原野的理想〉，《時間的去處》（香港：亞洲出版社，一九五八），頁二一八。

自認眾人皆醉他獨醒，難怪黃康顯認為徐訏整個流寓香港心態背後有個更高、更大、更深的中國移民影子，這些影子在在於他的創作「畫面上流動、放射」。[29] 再看力匡的詩〈我不喜歡這個地方〉：

除了空氣和海水，
這裡的一切都可賣錢，
櫥窗裡陳列著奇怪的商品，
包括有美麗女人的笑臉，
……
這裡不容易找到真正的「人」，
如同漆黑的晚上沒有陽光，
看這一切如同靈夢，
我不喜歡這奇怪的地方。[30]

這些創作，託寓了異鄉過客的不安及意涵，可說傳達了書寫最基本的動能，沒有不安，就沒有感知，就沒有個性；沒有個性，作家的特質也就不存在。相同的情況葡萄牙作家費爾南多·佩索亞（Fernando Pessoa）的《不安之書》（*The Book of Disquiet*，韓少功譯為《惶然錄》）是很好的比擬，對於舊日熟悉生活的改變，佩索亞如是不安：

對一切新東西的敏感，經常折磨著我。只有在曾經去過的地方，我才感到安全。……[31]

不止於此，不安甚而演化成懷舊與焦慮：

是懷舊症！出於對時間飛馳的焦慮，出於生活神祕性所繁育的一種疾病，我甚至會懷念對我來說毫不相干的一些人。[32]

如果我們能領略這位被一九九八年諾貝爾獎得獎作家薩拉馬戈（José Saramago, 1922-2010）極為推崇的葡萄牙詩人，童年隨母親和繼父移民南非，十八歲重回出生的里斯本，如何轉化不安為書寫，他對現時（now）生活內容的依戀，建築在無法往復的「當下」記憶，終使他「不知道將來，也沒有過去」。[33]這樣的「時不我與」的現時感的失落，一如貝娜苕「睜眼躺下，耐

29 黃康顯：〈旅港作家的流放感——徐訏後期的短篇小說〉，《香港文學的發展與評價》（香港：秋海棠文化出版公司，一九九六），頁一三六。

30 力匡：〈我不喜歡這個地方〉，《星島晚報》，一九五二年二月二十九日。

31 費爾南多·佩索亞（Fernando Pessoa）著，韓少功譯：《惶然錄》（台北：時報文化出版公司，二〇〇一），頁六。

32 同注31，頁七。

33 李歐梵：〈張愛玲筆下的日常生活「現時感」〉，《蒼涼與世故：張愛玲的啟示》（香港：牛津大學出版社，二〇〇六），頁

心的等待，為昨日的經歷設計未來」狀態，此種將現時停滯下來等待生活／寫作的種種可能，援引高嘉謙的說法，是都可視為流動的地理空間背後的時間意識。[34] 佩索亞是直線思索並接合兩者形式的實踐者，於是他以里斯本為地理空間轉換時間意識，認為要漠視現實生活最好的方法是寫作：「寫作就是忘卻。文學是忽略生活最為愉快的方式。」[35] 不妨如此視之，南來文人們書寫中的不安反映了現時不穩定與脆弱心靈，此一戚戚焉的存在感，亦形構新的文學地理空間，靠的正是寫作。尤其與一般流離異鄉者比較，文人將孤獨特質化為寫作區隔了彼此，佩索亞便如是說：「我與小差役和女裁縫們毫無差別，唯一能夠把我們區分開的，是我能夠寫作，是的，這是一種活動，一種關於我並且把我與他們作出區別的真正事實。」[36] 相對而言，這種不安並非力匡、貝娜苔、徐訏等獨有，面對時代變調同樣具有南來身世的張愛玲早有感……[37]

> 人們只是感覺日常的一切都有點兒不對，不對到恐怖的程度。人是生活在一個時代裡的，可是這時代卻在影子似地沉沒下去，人覺得自己是被拋棄了。為了要證實自己的存在，抓住一點真實的，最基本的東西，不能不求助於……生活過的記憶……[38]

這裡，張愛玲為我們指出一條時代變形模式：感覺不對—被拋棄—證實存在。[39] 不安幾乎是一切生活變異時初步的反應。但光是不安並不足以擴大理解這批南來作家複雜的書寫。換言之，一場歷史裂變，導致文人個人與集體命運軸線的時空推演及整合，改變了日常生活軌道和內容，這

不可能是單一反應能概括的。高嘉謙和李歐梵對此一議題都有極精闢神準的析論，尤其李歐梵引申哈路圖尼安（Harry Harootunian）「現時」與日常生活的關係的論點，說明歷史並非客觀存在，而是從「現時」推衍出來的一種「過去」，戰爭是造成時間空間最大的破裂，對人們也造成疏離、不安、創傷（trauma）的說法，[40] 對本文具有相當的啟發。我特別注意到他提到哈路圖尼安書中引用了西美爾（Simmel）、克拉考爾（S. Kracauer）、列斐伏爾（H. Lefèvre）理論，作為聯結現代日常生活與各種不安、震驚、疏離、創傷等破裂形式的路徑，充分顯示前文所指的戰爭即是文人南來香港身心破裂最主要的因素。張愛玲「人們只是感覺日常的一切都有點兒不對，不對到恐怖的程度」，說的是內在的拉扯，力匡的「這一切如同噩夢」，徐訏「醉城裡我為何獨醒」、貝娜苕「一垛牆剖開兩個相同的世界」層層疊疊的創傷、不安，李歐梵指戰爭造成的不安

34 同注3。
35 同注31，頁一九四。
36 佩索亞單篇譯名。見《惶然錄》，頁一。
37 同注31，頁三一四。
38 張愛玲曾二度由上海臨港，一次是一九三九年至一九四一年在港大攻讀，一次是一九五二年至一九五五年，並由此轉移民美國。黃繼持、盧瑋鑾、鄭樹森主編：《香港小說選（一九四八—一九六九）》以存目方式收張愛玲第二次在港時期所寫的《秧歌》，足證張愛玲曾經南來的事實。
39 張愛玲：〈自己的文章〉，《流言》（台北：皇冠文化出版公司，一九九三），頁一八—二八。
40 同注33，頁一八一—二八。

三五一三六。

定感，即哈路圖尼安所說現時與現代性的心理啟蒙，[41]顛沛流離自然加重感知，復以香港早期被視為文化蠻夷荒蕪之地，受之前中原中心思維導引，南來文人初來乍到，心理上懸浮，不言自明，更大的衝擊恐怕還來自，香港已非昔日吳下阿蒙，英國自一八四二年自清廷手中取得香港後即宣布為自由港，是為「香港開埠」，作為英殖民中西交匯貿易口岸，島上商業活動興旺，逐步發展成經貿現代都城，當南來文人回過神，觀看此從蠻夷易身為城市之島，對內心嚮往精神生活的傳統文人，是注視與價值觀雙重的大跨度變線，反應難免趨於兩極，於是力匡的詩〈我不喜歡這個地方〉便有：「除了空氣和海水，這裡的一切都可賣錢……這裡不容易找到真正的『人』」的批判，力匡清楚指出所謂「真正的『人』」是以思想、精神層面為基石者，描述了古來士大夫知識分子的形貌。除了上海，香港開埠早於中國其他城市，但其殖民地身分，導致缺乏主體性格，且與大陸「母體」關係緊密，使得產生依附上的無力感。文人們游離在英國、台灣、中國甚或美元導向的綠背美國的認同感中，安身之道，唯有視香港為一空間象徵，經營作品，以抒情抵抗市儈，成就本文探討南來文人香港書寫的厭世、自我退隱文本，與西美爾的麻木機制一步聯結。此外，鄭樹森以在地港人解析這層關係，提出「香港本土性、主體性在母國文化大舉南下時，往往會有一段時期淹沒不彰」[42] 的觀點，說明了南來文人與香港彼此對互動的惶惑焦慮，因此，唯有奠基在文人性／主體／城市空間的基礎上探研南來文人的香港書寫透露的厭世、自我退隱、不安內在的底蘊與善意，借徑並實驗西美爾的現代都會論點，才能讓這樣的地理移置具有不同以往的空間化詮釋與時間感知呈現的人性意義。

（二）厭世的積極作為：實踐自我與順應而生

除了不安，眾所周知，都市生活要求住民有更敏銳的神經以應對競爭，這同時刺激了神經長時期處於強烈的反應中，使得身體內在發展出一種麻木本能用來自我保護，此即厭世態度。但厭世的生成過程同時折射了對新生事物適應／不適應的牽扯過程與時間長短，分際出厭世的積極作為與消極作為。簡言之，主動積極的厭世書寫，其行動可見出明顯的作為痕跡；至於消極的厭世作為，則是存在主體為了安全與自保不得不妥協不得不逃避，符合世俗對「社會性消極行為」定義，西美爾稱此消極行為是「自我退隱」。而厭世與自我退隱非絕對分離沒有共通基礎，西美爾論點是，對新地方空間缺乏理性判斷、愚昧的人，通常不會厭世或世故，說明了厭世、自我隱退的根柢都在於感知，西美爾這句饒富禪意的核心意義在於厭世態度本質不在知覺不到對象，而在「知覺不到對象的意義與不同價值」。[43] 順著這樣的脈絡，本文先探討南來文人厭世書寫的積極作為，接著再梳理厭世書寫的消極作為：自我退隱。

現代城市空間可說是厭世者的舞台，相對穩定、緩慢缺乏刺激與文明色彩的農村或郊區，無論因為何種理由新來乍到城市，多少會有適應磨合期，亦即前文談及的拉鋸牽扯，牽扯力道反映

41 同注33，頁三〇。
42 同注2，頁一一。
43 同注1，頁一三五。

了厭世指標的積極與消極程度，從積極作為看，大致歸納有兩種姿態：一是在創作中展示並實踐自我個性，一是順應而生或者放棄。前者代表人物如趙滋蕃，後者如力匡、貝娜苔。趙滋蕃是一九五〇年抵港，一九五三年便交出了《半下流社會》。六〇年代中期，他不滿香港政府流放罪犯於港島以南海域「落氣島」棄置不理，便撰寫長篇小說《重生島》直接批評港府無人道政策，書成交台灣《聯合報》連載（一九六四年三月二十四日至十二月八日），小說尚在連載，他已被港府列為「不受歡迎人物」隨即遞解出境，於是他轉赴台灣定居生活直到一九八六年過世。《重生島》他提到島上是以每秒為時間單位量度生命的核爆，這同是時間書寫也是地理空間書寫，44正是這樣極端的個性，可見出人性才是趙滋蕃的終極書寫與心靈原鄉。用趙滋蕃《半下流社會》裡終章的話定調：「暮靄從四野合攏來，微具涼意的晚風，輕輕地騙蕩著原野，流浪漢們，正踏上歸程。」45 此豪邁主旨與精神，適正構築了他一生以《子午線上》（一九六四）、《重生島》（一九六五）、《海笑》（一九七一）為軸線的後期小說高峰，從這個角度看，趙滋蕃並未自外於香港。《重生島》申告的是香港島民的沒有人權，《子午線上》主述出大陸避居香港調景嶺的族群掙扎求生存的下層故事，相對香港上流社會的疏離、冷漠，小說提出了批判。盧瑋鑾談及這本書，也冠稱右翼趙滋蕃，「寫流亡的知識分子怎樣在香港與貧窮搏鬥，旨在對共產政權大加撻伐。」46 他的厭世書寫動能來自於「並不是鼓勵人類侮辱災難，而是要喚醒人類避免災難」積極心態：

故事在這樣一個陰森黯淡的灰色配景上展開，可以說半點「詩意」也沒有。然而它是具有感染

力的。它的感染力來自粗獷的人類，在絕望中尋求希望的掙扎；來自他們面對死亡，而最後出現的互相團結以及兄弟般的友情；來自不可抗拒的

一絲絲愛念；來自他們面對死亡，而最後出現的互相團結以及兄弟般的友情；來自不可抗拒的

大自然和社會的夾擊下，救亡圖存的頑強的生命力。[47]

至於厭世態度的順應書寫，力匡、貝娜苔是很具體的例子。兩人停居香港期間可說仍筆耕不輟，初步說明了他們對環境空間的順應之思，但以書寫抵抗被厭世感淹沒似乎並未成功，唯有分別再度流動新加坡、馬來西亞，暫時放棄了寫作。這裡先看貝娜苔的詩作〈墳場〉，「墳場」作為篇名其隱喻及內容指涉，十足刻畫順應痕跡。詩分五段，每段四行：

柔滑如花舟遠飄，

踏進睡鞋的輕輕，

44 《重生島》在「聯合副刊」連載之初，趙滋蕃發表〈寫在重生島之前〉有一段如是說：是以每秒為時間單位的。以一天或一小時，來量度生命的長短，都不免顯得過於奢侈。在那兒，每個人都能感受到時間的沉重的壓力。頑強的人最大的驕傲，僅僅是比別人多活幾十秒鐘。它真是這個核子時代所造成的蜉蝣世紀，最真實的電子顯影。歷史記錄過去。「重生島」抒寫未來。見趙滋蕃：〈寫在重生島之前〉，《聯合報》第七版，一九六四年三月二十四日。

45 趙滋蕃：《半下流社會》（美國加洲：瀛洲出版社，二〇〇二），頁二九一。

46 同注20，頁二二五。

47 同注44。

木槳舞起黝黑的臂，
拍擊流水含淚的不捨。

一徑清淒瀉落，
在夢遊裡搖曳，
掃除漫漫黃沙的溫熱，
直伸到一腔長暗。

今天生疏了熟悉的歸去，
將勸促草的軟指安靜，
不要再驚動我身邊
安眠的蚯蚓含羞的笑。

祇伴以低沉的吟誦，
讓悼歌對亡失者遞送親切；
靜靜諦聽泯蝕的碑碣，
在讚述死的顏色的高潔。
誰又能作精深的剖說，

豈是迷途於客地的小蟻，
地上有高高的樹的害怕，
一直困在凌空的空虛。48

楊宗翰解析作者「藉想像梳理現實」。什麼現實呢？第一段中的「睡鞋」指涉了死亡，「踏進睡鞋」即邁向生死如夢行旅，淚水併流水「木槳舞起黝黑的臂」啟程；第二段主述路途過程，清淒黑暗，夢途搖曳迷眼；第三段寫抵達異鄉，歸去之念已然生疏，於是莫驚動了斯土之下的蚯蚓。這裡值得探討的是，蚯蚓的體節斷裂，可以重新長出，生物界稱之為再生能力，當是作者意有所指；第四、五段則以「對亡失者遞送親切」、「死的顏色」、「凌空的空虛」等，替代「花舟遠飄」、「夢遊裡搖曳」、「泯蝕的碑碣」、「迷途於客地」，並且採取倒敘形式，傳達流（死）亡者心聲。從另一個角度來說，流亡，等同死亡。作者以死寓意流亡，當面對離散的現實，卻「在讚述死的顏色的高潔」，明示了作者拿回生命權。

再看力匡〈重門〉，在無盡的記憶時空歸去與歸來之間，敘述者最後主動關閉了民間與當權交流的「重門」，且看其中兩段：

48 〈墳場〉曾刊於《現代詩》季刊第十九期（一九五七年九月），此處轉引楊宗翰：〈台灣《現代詩》上的香港聲音——馬朗・貝娜苔・崑南〉，《創世紀詩雜誌》第一三六期（二〇〇三年九月），頁一四〇—一四八。

南方的冬天沒有霜雪，

沒有人在寒風裡戰慄哆嗦，

路邊沒有禿頂的梧桐，

也沒有人在深巷叫賣糖葫蘆和梨果。

……

失望於又一次的尋覓自己歸來，

白髮的闇人已把重門關鎖。49

綜合前述，需要注意的是，不安、厭世、麻木構成了流離生活不可分割的主體，西美爾的麻木機制固然是對抗之道但也同時對刺激做出反應時發現了適應生活的最終可能——降低客觀世界的價值，而降低或導致喪失自我個性。準此，相當反映了南來文人重生或再生、歸去或歸來的刻畫痕跡，亦提供了我們重新思考這一代南來文人透過香港書寫自況不安、厭世的轉化自保的意義，說明了在處境上他們其實不是主動強者，反而是被動的孤獨者、無助者，也告訴了我們，排斥、不認同並非他們原本寄寓異鄉的主題。50

（三）厭世的消極作為：自我退隱

在文學存在史的前提下，本文主要強調，自我退隱並不意謂從書寫場域退縮，相對麻木機制對應而生的厭世與不得不妥協作為，自我退隱從字面解除追求的境地是不作為，亦即對外不是沒有揮灑的空間和才具，偏偏胸臆嚮往的是文人獨具的避世境界，易文正是同期南來文人五內蘊結自我退隱氣質的代表人物。以心靈換取人生經歷成就文學空間，文學史上不乏前例，晚清詩人、外交官黃遵憲因身分關係，經年流轉履新，南向派駐新加坡時，有謂「浮沉飄泊年年事，偶寄閒鷗安樂窩」。[51] 便言喻了景況相類的流離者共有的心懷。說來易文並非第一次避難香港，我在相關論文〈夜總會裡的感官人生〉[52] 已提到，一九四○年九月易文因好友穆時英被暗殺避走香港，一九四一年十二月太平洋戰爭香港淪陷，易文離港，之後遊走大陸西南各地，一九四八年底赴台灣，直到一九四五年八月抗戰結束才重返上海，時隔三年國共戰亂再起，易文先於一九四八年底赴台灣，復於一九四九年二月十九日轉抵香港。此路向，代表了那一代南來文人的普遍經歷。所以到台灣，因其父楊天驥（一八八二─一九五八）曾任國民政府治下江蘇吳縣縣長、交通部祕書等職，與國民黨要員于右任、黃少谷交誼深厚，一九四八年底易文有感大陸政局紛亂，便以報紙特派員身分攜將臨盆的

49 力匡：〈重門〉，黃繼持、盧瑋鑾、鄭樹森編：《香港新詩選（一九四八─一九六九）》，頁七─九。

50 同注1，頁一三六。

51 這是晚清詩人、外交官黃遵憲旅新加坡時的詩句。見黃遵憲：〈己刻雜詩〉，饒宗頤編：《新加坡古事記》，頁二八二。

52 蘇偉貞：〈夜總會裡的感官人生〉，《成大中文學報》第三十期（二○一○年十月），頁一七三─二○四。

妻子轉赴台灣尋求出路，或因家眷同行，漂流感並不強烈，他在年記《有生之年》自白：「雖事業前途渺茫不知，亦怡然自得，……在流離不安之生活中，情懷亦當不惡。」甚至臨產期間，易文「漫遊台北市區及郊區之陽明山北投等地，興致頗佳」。相反，楊父在給易文信中對其匆匆離家「頗有一種異樣感覺，是欣慰與悵惘矛盾心理交織而成」楊天驥畢竟閱歷深厚，以往養成的眼光判斷，他意在言中，鼓勵易文「從此在海外立下腳跟，徐圖發展」。[53] 一九四九年一月易文得子，楊天驥命名「和平」，見出亂世文人的情懷與企盼，易文則在父親命名基礎上為子命名「見平」。唯始料未及的是，大陸瞬息失守，國民黨退守台灣，世道紛亂外，「人心苦悶，似亦並無發展機會。」[54] 如此看來，流離初始，不安懸浮，仍是最難避免的心理狀態。這一回易文再度南向香港，興思「七年前倉皇離港，重來有隔世之感」。[55] 不同的是，當年楊天驥以避難之身「竟仍未能閒適」，易文親炙教誨之餘，「窺得抗戰初期那幾年的『盛況』」，十分肯定文教界對文化事業的推動：「頗覺那時香港不啻那一時期的精華所在。」[56] 此番再臨香江，他已從人子升級人父人夫，身分的不同，易文看待香港的眼光由年輕父輩庇蔭退到自己站在第一線時的注視，層層拉開看的距離與位置，這也成為日後易文使用間離手法的關鍵觀點：

如說一九四九年後香港因大陸湧到的人而波動激盪，社會文化急遽發展；則一九三七年中日戰起到一九四一年冬太平洋戰爭為日軍占領，……已經有過一度重大感染……這蕞爾小島，頗具不為人知的重要性。[57]

熟諳文化氛圍，加上城市與上海的鄰近性，易文不諱言「此行意在觀望港穗情形，擬獲棲止」。[58] 於是先在舊友永華影業宣傳主任朱旭華家中寄宿，後上海新聞界友人沈秋雁籌備在港辦《上海日報》約易文出任總編輯，接著國民黨在港創《香港時報》，易文自請任副刊主任，這年年底楊天驥舊友永華影業負責人李祖永聘易文為特約編劇，寫電影劇本，易文改編沈從文小說《邊城》，即日後改名出品的《翠翠》，換個角度看，易文南向後迅速順利的在香港展開文學、新聞、電影三棲跨界事業，除了人脈廣闊，更繫於易文對南向的看法，心境雖悵觸，但對香港他並不排斥，一直的盤算是「擬獲棲止」，沒有主觀的地域心態作祟，香江移動歲月也就給了他發展、認同的空間。

但無可否認的，一如力匡、徐訏等初期作品不免流露懷鄉情切並不時拿來與異鄉相比，但易文內在電影啟蒙甚早，家世、眼界、稟賦等創作元素，加以外在的青年時期即送經離散、人情世事劇變滄桑，綜合而言，在傳達與挖掘五內多感，平面文字有時便不若畫面感強的電影敘事功

53 以上引文出自易文：《有生之年：易文年記》（香港：香港電影資料館，二〇〇九），頁六九。

54 同注53，頁七〇。

55 易文於一九四〇年九月中於政治紛亂之際由上海搭船赴港與父親同住，一九四一年十二月太平洋戰爭爆發，待到一九四二年六月離港輾轉桂林再赴重慶。同注53，頁五四—五九。

56 易文：《我的父親楊千里——三十三年前我父親的記事冊》，《有生之年》，頁一二一。

57 同注56。

58 同注54。

能，因此易文以導演的眼光取鏡香港也是很自然的事，其散文〈香港半年〉即有不少段落挪用電影運鏡方式。要知道，電影在當時是港滬兩城現代化前衛產能，誰能掌握新手法，誰就能顛覆陳舊敘事公式，在視角上易文採取和同代南來文人不一樣的向度，雖說香港「到底是外國」、自己是「外江佬」，但在手法上，他採用的是間離手法，藉由戲劇手法拉開文化地理、情感距離，主要是排除情感太過投入，少掉情感的牽扯，就地理概念擺脫力匡所鄙夷的「除了空氣和海水／這裡的一切都可賣錢」的市場機制，就擁有更自由的空間與客觀性：

說來外江佬之來香港，可說是香港之大轉機。……外江佬替這地方帶來了文化，……給我印象比較深的是高貴的旅館、酒店、咖啡室的待者。他們永遠穿了黑色緊腳管褲子，白色的侍者制服，與好萊塢影片中的中國茶房一模一樣。這使我明白，到底香港是外國；在外國的中國人，當然應該是這一副奴腔奴調。以前在電影中看不入眼，如今在「外國地方」看到了事實（所以我不怪好萊塢的影片商了）。

香港雖是「外國的中國」，自由的空氣比上海討人喜歡得多──我到香港，便是這個理由。……一有自由，便覺得舒適。……不再灰色的令人難過。[59]

易文肯定「外江佬」能替香港帶來新文化，且用一種多元異國情調眼光修正香港異鄉印象：

……香港挺漂亮刮刮叫的天字第一號的代表權威的東西，是匯豐銀行……它的圓心就是維多利

亞像。她坐著，面對香港，對著無數掛有米字旗的商船與軍艦，……男男女女，並不寂

寞，……香港的煤氣燈也很古色古香呢。60

層層疊疊人物、氣息、色彩、符號，以較詩／散文文類更具立體感畫面，「這一個小小的繪

描，已經代表了香港的外形了。」不僅於此，後半段，他接著取九龍往返香港的天星小輪遠望陸

地燈火切入，與上海友朋談香港半年經驗，進而勾勒上海、香港二城文化地理關聯與記憶，是如

溶鏡般顯現交疊效果：

早晨五時的茶樓盛況；「鹹濕小報」的好銷路；只說「番話」不懂「唐語」的哥兒小姐；冬

天也穿了白色外裝，黑皮膚，緔褲管，歪領帶的標準小華僑；是上海朋友樂於知道的事吧？

至於半年來香港最大的事是什麼呢？……一塊錢一張的大彩票，中個頭獎有三十多萬，銀行

學校為此休假——財氣薰遍了這山城兼海市的都會。……說中頭彩者是一個外江佬，最近從上

海來的。61

59 易文：〈香港半年〉，《有生之年》，頁一〇六—一〇七。
60 同注59，頁一〇八。
61 同注60。

此間離手法的運用，一部分或來自對時代大起大落的參悟，易文成長於上海，但他從童年

起，便四處北京、南京、無錫、重慶……移動，家的舞台上不時走動的是杜月笙、周作人、沈啟

無、胡適等聞人名士，自己交往的友朋有建築大師王大閎及文化人徐訏、劉吶鷗、穆時英、邵洵

美等，戰亂使一切如塵屑瓦解，可以這麼說，他的一生動線基本是中國動亂的足跡縮影，這樣的

經歷，若一味沉湎涵會分不清現在與過去、台上與台下，易文便由外在的人生聚合、物品流轉各有

天命裡體會不留戀過去的道理，從另一個角度看，即發展出西美爾所言情感上的自我退隱與人生

境界，譬如易文在一九六九年十一月來台導戲，二十六日他五十歲生日，要知道演藝圈是非常熱

鬧的，其本上電影可說是導演的，但易文：「此次隻身在台旅中度過，祕未告人，午晚均獨自進

餐，默默紀念五十初度。」62 如是淡漠，可以這麼說，淡漠正是退隱的一種變形。此淡漠成色，

其來有序，一九三七年七七事變，易文家中善本書、骨董字畫收藏相當可觀，但戰亂使全部喪

失，楊父卻謂：「山邱已去，此但塵屑，不復介意矣。」也就是說國家河山都失去了，這些不過

塵屑而已，何必介意呢？而且「即使介意，收回或買回，五年後（即上海淪陷時期）當亦被人接

管去了」。此一價值觀，深深影響了易文，是「少年即遭毀家經歷」成全了他的退隱姿態：

深受「身外之物不足惜」的教訓。自後就不留戀任何珍藏物品，倒減少了一種精神包袱。記

得先父好友南潯張秉三先生曾刻一印曰：「曾過張秉三之手」……不曰「張秉三藏」，更不

妄圖「世代珍藏」，只說「過」他之「手」，豁達可喜。

所有之物，……其存亡留棄，湮沒或流傳，冥冥之中各有天命。幸與不幸，每受命運播

從離散悟天命，易文的文化教養識見讓他在動盪時代有了精神修復的可能，但不抵抗，即消極，文人流寓他方，如此大失落卻能別有體悟這不是內在直覺與人格的回應是什麼？但更多成分就是前面所說的「退藏於密」之道了。這也成為易文的人生態度以及創作的基調。

三 小結 鋪下可走的路：香港到香港

徐訏路易士（李雨生）李輝英

那麼就從流離軸線切入吧！力匡

與力匡創作／心路歷程皆相似的貝娜苔

以不安、厭世、自我退隱序列探討徐訏、趙滋蕃、力匡、貝娜苔、易文等南來文人的香港書寫，綜理以上所思所述，誠可視為「許多內在的反應是無數人持續不絕的外在交往的回應」64，

62 同注59，頁九四。
63 同注53，頁一一○。
64 同注1，頁一三六。

是的，不是拒斥、鄙夷、不認同，只是無奈隨勢順應的「被完全內在地還原為初始形態」，這個初始形態是什麼呢？對畢生大半輩子都處於離鄉背井命運某些南來文人而言，恐怕等同「漂放」、「流盪」、「移動」詞彙的宿命與實踐。他們之中不乏就此走上流亡，書頁中詞彙卻成為這個族群的標籤符號，難怪漂流者不安、厭世、自我退隱對應冷漠、疏離、憎恨、無情、自欺、鬥爭，在在呈現流動既是一種內在心理，也是外緣的自保之道，於處世於書寫，都形構了香港南來文人創作、生活、風格、活動……不可分離的整體。比較一些曾臨香港的文人，如康有為，康氏「否想香港」以理性思考，他曾在一八七九年「薄遊香港」印象深刻，後得一結論，「乃知西人治國有法度，不得以古舊之夷狄視之」，66 這裡有兩個關鍵詞，一是「治國」，一是「古舊夷狄」，康有為讚譽英國治理能力承認了香港已非清版圖的事實，也肯定香港城市樣貌不該再以夷狄視之。身分、時代和處境的不同，理性思維是合理的反應，不若一九四九年後臨港的南來文人有著感情的起伏，這樣的感知與感情過程也成為香港與南來文人不可切割的文化臍帶。

與康有為不同者，如力匡、貝娜苔，他們雖曾二度離開香港但與香港文壇仍有很深的聯結與回歸，譬如力匡於一九八五年在香港復出發表作品，香港文壇也很快的接受了他，復出後的文章主要刊於《香港文學》、《星島晚報》等報刊。至於貝娜苔一九五九年移居馬來西亞，但曾於一九六八年由香港華英出版社出版詩集《雨天集》，收錄八十多首詩作，他的〈新酒〉隱喻了重返的母題：「誰曾為自己鋪下可走的路？期待中，尋找遠遠的聲音。」67 就連被遞解出境的趙滋蕃，《半下流社會》被視為其最重要的小說、《重生島》說的是香港故事、《子午線上》有著香

港元素，無可否認，趙滋蕃的文學生命與香港關係緊密。最後，本文要以仍活躍於香港的南來文人馬朗（馬博良，一九三三—）的詩文蹤跡作結。馬朗一九五〇年抵港，一如力匡、貝娜苔，他曾於一九六三年離開香港，選擇移民美國，赴美後他亦未放棄寫作，仍以香港作為發表現場，且在離港二十年後由素葉出版了《焚琴的浪子》（一九八二），與力匡、貝娜苔、趙滋蕃不同的是，他得以有生之年重返香港，定居、繼續創作、參與文學活動，以創作鋪下可走的路，就某種意義看，他銜接並修正南來時期文學創作生命及心態，香港因此非昔日漂離異鄉。有趣的是，馬朗曾在一九五七年發表詩作〈北角之夜〉，寄寓香港地理「北角」之書寫位置：「永遠是一切年輕時的夢重歸的角落」，意外而貼切的預示了從香港到香港，這一波南來文人內在／書寫路徑與香港之情。[68]

65 同注 64。

66 同注 7，頁四三二。

67 轉引張錦忠：〈重寫馬華文學史，或，離散與流動：從馬華文學到新興華文文學〉，http://www.fgu.edu.tw/~wclrc/drafts/Taiwan/zhang-jin/zhang-jin-01.htm。

68 同注 48。

在路上
——趙滋蕃《半下流社會》與電影改編的取徑之道

無根而生活，那是需要點兒勇氣。流浪漢正是如此。當一個人能直覺到地球端在你腳下是圓的，而且每一平方寸的土地都是動的，那麼，你已經置身於流浪漢的行列了。

——趙滋蕃〈流浪漢哲學〉1

在這裡（香港），我生活的座標系是放大了，蒼白的人生經驗，也不斷的在磨折中填補進新的血液，新的內容。……失望的心靈處，一定會掀起風暴。

——趙滋蕃〈我對於人生的體驗〉2

一 前言‧人生／小說／電影：既依存又互斥

趙滋蕃（一九二四—一九八六）一九五〇年由大陸流亡到香港，之後便流徙寄身於調景嶺、石塘咀、西灣河等難民營。國共政權易手被迫海隅放逐，趙滋蕃自是有話要說，加以南向香港前，曾輾轉歷經「鐵幕內一年的熬煉」，[3]於是「苦熬五十八個通晚」[4]逼出《半下流社會》（一九五三）。小說以濃墨雙鉤手法刻畫知識分子野放港九調景嶺營、偏街陋巷難民生涯，譜寫「在路上」（en route）進退失據之困境，充滿自傳色彩。以文學存身，趙滋蕃拚搏「生命作為燔祭」，[5]小說反共成色不言自明。《半下流社會》雖「成於瑣尾流離」[6]之途，且為其處女作，然出手不凡，出版後風行一時，一般咸認，反共與流亡主題，亦為歷來探研趙滋蕃小說最常被關注的面向。

但如前述，小說主訴的流亡、流徙、寄身、放逐、流離等詞語亦成為一種隱喻，與游移、遷徙、流動、游牧、驛旅、漂泊⋯⋯皆為同義詞，也是移動本質的總合。地理位置的多重移動，拓

1 趙滋蕃：〈流浪漢哲學〉，《流浪漢哲學》（台北：水芙蓉出版社，一九八〇），頁二。
2 趙滋蕃：〈我對於人生的體驗〉，《半下流社會》。
3 同注2，頁三一四。
4 趙滋蕃：〈我為什麼寫《半下流社會》〉，《半下流社會》（台北：大漢出版社，一九七八年），頁三一九。
5 同注3。
6 趙滋蕃：〈第二十四版序言〉，《半下流社會》，頁一。

展深化了《半下流社會》的文學性，移動中如何取徑，涉及了空間、文化的（不）認同，提醒了我們，面對一個（不）認同重新協商和集體經驗重塑的時代，或者「路徑」（routes）是重讀趙滋蕃與《半下流社會》很好的切入角度。源於此一角度，未見論述，兼思《半下流社會》曾搬上銀幕，可與小說原文本兩相參看，仔細梳理後亦發現與趙滋蕃人生之道多所對映⋯小說投射了作者經歷，突出個人精神領袖魅力，人物跟隨精神領袖在城市／營地移動，由點而面，輻輳延異了難民的據點，空間建構複雜多元；電影則強調調景嶺營的精神堡壘象徵，側重集體團結反共意識及地景打造。作者性、小說文本、改編電影三者互文，彰顯其作其時代與政治影響下取徑產生的差異與縫隙，實可補既有研究之不足。

詹姆士・克里佛德（James Clifford）《路徑：二十世紀末的旅行與翻譯》（Routes: Travel and Translation in the Late Twentieth Century）[7] 書中論證行旅移動路徑（routes）新義，從早期宗教因素的朝聖、傳教旅程、二戰期間猶太人的被迫流徙、政治難民到經濟層面的移民打工、人類學的田野調查、留學，延伸至後現代的虛擬旅遊，皆可視為廣義的「旅行」，演變至今，凡此大小規模實體、虛擬的移動，產生的文化交流、衝突、滲透與改變，都能納入「離散」（diaspora）的全球語境下重新審視。而在晚近的行旅文化實踐中，流動概念漸由消極負面的發生轉向積極的文化現象，克里佛德便認為移動經驗激發穿透國族主義、族裔認同的地域觀功能。[8] 反思《半下流社會》角色由中國出走香港成為特殊的移民，為尋找容身之處不斷在路上也不斷闖徑，所組成「半下流社會」流浪集團的取徑牽涉對香港／政治理念／文化／價值觀的認同與抗爭情節之鋪陳，更是小說的內核。本文因此援引路徑概念作為論證趙滋蕃流亡文學與文學的

流亡之書寫／生命互文現象，進一步勾連小說原文本與改編電影表現手法的差異及取徑之不同。

二 風暴的靈魂：生命／文學的流亡

平心而論，《半下流社會》不像出自二十九歲才往創作「旅程碑處開始向前蠕動」之新手，[9] 小說老辣脫俗，無視現實，流徙路途仍以捍衛精神打造理想空間，自畫像般交織流亡者進退維谷的困境，成為香港南來知識分子歷盡滄桑的心靈註腳。咸認為五〇年代「難民文學」、「反共文學」、「流亡文學」的扛鼎之作。[10] 也為趙滋蕃贏得「風暴的靈魂」之稱譽。[11]

7 Clifford, James. *Routes: Travel and Translation in the Late Twentieth Century*. Cambridge: Harvard UP, 1997.

8 Clifford, James. "Diasporas," in *Cultural Anthropology*, Vol. 9, No. 3, *Further Inflections: Toward Ethnographies of the Future*. (Aug. 1994), pp.302-338.

9 同注2，頁三一一。

10 歷來談五〇年代南來文人在港創作，多半據以政治形勢、個人理念、作品主題……成分的「難民文學」、「反共文學」、「綠背文學」、「移民文學」概念界定。如劉以鬯：〈香港短篇小說選（五〇年代）〉序，劉以鬯編：《香港短篇小說選（五〇年代）》（香港：天地圖書出版公司，二〇〇二），頁一一七。林適存（南郭）：〈香港的難民文學〉，《文訊月刊》第二十期（一九八五年十月），頁三一一三七。南郭的《紅朝魔影》也自我歸類為難民文學。而難民文學寫的是南來者生活遭逢衝擊，筆端帶有鮮明的反共意識，不脫「反共」本質。如朱西甯：〈論反共文學〉，《中華文化復興月刊》第十卷第九期（一九七七年九月），頁二一二三。楊孟軒：〈調景嶺：香港「小台灣」的起源與變遷，一九五〇—一九七〇年代〉，《台灣史研究》第十八卷第一期（二〇一一年三月），頁一三三一一八三。趙稀方：〈五十年代的美元文化與香港小說〉，《二十一世

《半下流社會》為「亞洲出版社」出版。「亞洲出版社」係由美國務院資助馬來西亞華僑張國興於一九五二年創辦，進而在一九五三年推出旗艦刊物《亞洲畫報》並創立「亞洲影業公司」，出版社─雜誌─影業公司，一條龍反共文化戰線於焉建立。《亞洲畫報》第五十四期刊登〈五年來之亞洲出版社〉一文，載明該社一九五二─五七年的主要工作成果：出版兩百五十種叢書，吸納了兩百六十多位作家，完成了四項目標。而四項目標重點，為「堅定香港流亡知識分子之政治信心」[12]，說明肩負反共任務之事實。其實港英政府當時對在港的美援文化活動一般不干預也不贊助。[13] 但張國興反共可謂明火執杖，有言在先美方「不得干涉他內部運作」，強勢主導亞洲出版社的自主權。[14] 趙滋蕃先前由曾任武漢日報主筆周漢勳轉介港報章雜誌撰稿謀生，[15]《半下流社會》打響名號後，趙滋蕃蓄積創造力，決心「來部大的」。[16] 一九六二年七月二十七日港督正式宣布實施「一九六二年遞解與拘留緊急條例施行細則」，並設置「遞解事宜及拘禁諮詢法庭」，將罪犯流放到重生島（亦稱落氣島、痲瘋島），[17] 以此為題材，著墨人權與自由，趙滋蕃很快交出《重生島》。以政治為前提思考，張詠梅認為冷戰時期港府的文藝政策基本採取「無民主、有自由」的統治方式，等於讓出「相對自由的文化空間」，[18] 鄭樹森、戴天亦指出《半下流社會》以反共為前沿，是反映了當時的香港社會現實。[19] 綜觀三人言論，不難理解《半下流社會》小說大致在反共範疇運作，然而《重生島》涉入港督治權「家務事」，加以小說一九六四年三月二十六日在《聯合報》副刊開始連載前，先刊登魏子雲〈瞭望重生島〉，為作者「以悲天憫人的胸懷，來描寫那些被放逐該島犯人的生之掙扎」心念背書，[20] 趙滋蕃接續發表的〈寫在重生島之前〉用詞強烈，等於挑戰港府罔顧人權的不文明形象，打造重生島異質空間，並

11 紀）第九十八期（二〇〇六年十二月），頁八七一九六。容世誠：〈圍堵頡頏——整合連橫——亞洲出版社／亞洲影業公司初探〉，黃愛玲、李培德編：《冷戰與香港電影》（香港：香港電影資料館，二〇〇九），頁一二五一一四一。黃仲鳴〈琴台客聚：「難民文學」的扛鼎之作〉則提及不止南來文人，香港本土作家侶倫《窮巷》也寫移民文學，不同的是《窮巷》主角的出路是返回大陸，黃仲鳴認為歷程悲苦性不及《半下流社會》。見黃仲鳴：〈琴台客聚：「難民文學」的扛鼎之作〉，http://paper.wenweipo.com/2010/05/22/OT1005222009.htm。

12 最早提到「風暴的靈魂」一詞是左海倫，此亦成為評價趙滋蕃和時代互動一個鮮明的注記。相關論述有左海倫：〈風暴的靈魂——評介《海笑》〉，《中央日報》第九版，一九七二年三月二十一日。鄭傑光：〈為風暴見證的靈魂——趙滋蕃《文壽》與其作品〉，《中華文藝》第四十七期（一九八〇年十二月），頁一三一一一四五。趙衛民：〈風暴的靈魂——悼趙滋蕃老師〉，《文訊》第二十三期（一九八六年四月），頁一三八一一四四。

13 另三項目標分別為：創立中共脱黨人員挺身報導之英勇榜樣；豐富自由創作之範圍內容；促進港台及海外間之文化交流。（作者不詳）〈整合連橫——亞洲出版社／亞洲影業公司初探〉，《亞洲畫報》第五十四期（一九五七年十月），頁二八一三一。轉引容世誠：〈圍堵頡頏〉，頁二八。

14 同注12，頁一二五一一四一。另參考張詠梅：〈文字與影像的對照——趙滋蕃《半下流社會》的小説與電影〉，王宏志、梁元生、羅炳編：《中國文化的傳承與開拓——香港中文大學四十周年校慶國際研討會論文集》（香港：香港中文大學出版社，二〇〇九），頁三五二一三七五。

15 根據張國興與好友賀寶善回憶錄。賀寶善：〈張國興與羅宏孝〉，《思齊閣撥憶舊》（北京：生活・讀書・新知三聯書店，二〇〇五），頁一五二。

16 同注4，頁三二五。

17 趙滋蕃：〈寫在重生島之前〉，《聯合報》第七版，一九六四年三月二十四日。

18 張詠梅：〈文字與影像的對照——趙滋蕃《半下流社會》的小説與電影〉，頁三五二一三七五。

19 戴天：〈説説趙滋蕃〉，《信報》第七版，一九八六年三月三十日。鄭樹森：〈一九九七前香港在海峽兩岸間的文化中介〉，《從諾貝爾到張愛玲》（台北縣：印刻出版公司，二〇〇七），頁一八二一。

20 魏子雲：〈瞭望重生島〉，《聯合報》第七版，一九六四年三月二十三日。

且將批判戰場延伸到台灣：

重生島成為各式各樣「不受歡迎的人物」的最後聖地。百年光陰，彈指而逝。但千百成群的骷髏，卻給人類的文明遺留下永遠抹不掉的污點。[21]

於是小說還在連載期間，[22]趙滋蕃自己就成了「不受歡迎人物」，被港英政府以對待罪犯的方式，頭罩麻袋遞解出境（鄭樹森語），在一九六四年九月二十五日搭四川輪船抵台。[23]距離一九五〇年抵港，趙滋蕃居住了十五年（一九五〇─一九六四），停留不能說不長，但他的香港認同始終是反共先行。香港的確成就了趙滋蕃的寫作事功，但不爭的是，《半下流社會》的創作動能，繫於國共易手他在紅色政權下所受「一年的熬煉」，[24]因此，其寫作姿態，必不離戰鬥執念。[25]香港毗連大陸，政治地位左右對壘首當其衝，不意其力持「用生命的銳氣寫作」[26]姿態，卻截斷了他在香港寫作的那口氣。換言之，他的作家身分，成於流亡世途繫於異質聲音，需要的是抗爭現場和鄰近抗爭對象，退居台灣「反共堡壘」，他的身分便不那麼突出了。《半下流社會》和《重生島》弔詭地成為他寫作的頂峰之作。比較尷尬的是理念認同，事實上對在港的右派難民而言，一九四九年後就並時存在了兩個「家鄉」，一是大陸原鄉，一是心靈家鄉台灣。但趙滋蕃生於德國，一九三九年他隻身返回的祖國是中國，隨後投身對日抗戰；此番他回國，卻是回到一個無血緣的祖國台灣，愈發張顯他的家國信仰奠基在追求自由之上且高於個人存在，換言之，成為難民後，大陸＝共產＝專政、台灣＝民主＝自由便建構完成。此信仰公式，也就注定了

他走向反共單行道的命運。

這樣的極右偏執，亦注入其文學創作。趙滋蕃自稱「文學的生命學派」，[27] 文學即生命即傳達信仰的載體，其獨創的「流浪漢哲學」不少成分來自流亡期間的真實體驗，以身試道，文學對他不僅是生命追求也是小說實踐，回溯《半下流社會》、《重生島》裡「流浪漢」們直往向前以信仰是尚，呼之欲出的原型人物正是他，一體呈現文學對趙滋蕃不僅是文字言語，更是一以貫之的懷抱與胸襟，而流亡的每一舉步「一生中只出現一次」，[28] 難怪「每一萬字拚掉一磅血肉」。[29]《半下流社會》字裡行間的「勿為死者流淚，請為生者悲哀」、「願從宇宙摘去太陽，假若人生沒有自由」……[30] 至性至情文句，形塑趙氏難以逼視的流浪漢傲骨風格。

21 同注17。

22 《重生島》在一九六四年三月二十六日至一九六四年十二月八日由《聯合報》副刊連載了二百五十五天。

23 本報訊：〈趙滋蕃返國〉，《聯合報》第二版，一九六四年九月二十五日。

24 同注3。

25 趙滋蕃：《港九文藝戰鬥十五年》《文學理論》（台北：東大圖書公司，一九八八年），頁六〇三—六〇四。

26 趙滋蕃：《論俗濫》，《流浪漢哲學》，頁一一一—一二三。

27 周芬伶：〈戰慄之歌——趙滋蕃先生小說《半下流社會》與《重生島》的流放主題與離散思想〉，《東海中文學報》第十八期（二〇〇六年七月），頁一九八。

28 同注1。

29 同注4。

30 兩段文字分別見趙滋蕃：《半下流社會》，扉頁、頁二五。

然而時移景遷，曾幾何時，反共、難民、流亡等冷戰慣用的修辭瞬息掉漆，反共退位，接踵查至的是曾使他文名顯赫的反共主題沒入時間非僅他一人，而是整個時代，譬如與《半下流社會》並肩打造調景嶺地景招牌的張一帆《春到調景嶺》（一九五四）亦乏人聞問。隨著趙滋蕃一九八六年過世，隔年兩岸開放探親文化交流，真的可以「回故鄉」了，[31] 絡繹於途的返鄉腳程，還反什麼共？讀者、文壇淡忘他的速度可用急轉直下形容，他的門生周芬伶便感喟道：「幾乎快被文學研究者遺忘。」[32] 這樣的結果，對熟悉趙滋蕃作品與風格者的確很難接受。所幸趙滋蕃返台後，先後於淡江大學、政工幹部學校（現國防大學）、文化大學、東海大學任教，講壇傳道加上文學觀深植與人格修為影響逐漸開枝散葉，程門立雪不再是課本語言，而是彰顯「我的老師趙滋蕃」那樣的行動，於是直接間接以趙滋蕃為研究、追憶的文章，形成小規模的「旋風交響曲」。此外，對於反共、難民書寫，近年已有不少學者提出重讀呼籲，像是將反共文學看作另一種「傷痕文學」，為反共除魅，此論點有齊邦媛〈千年之淚──反共懷鄉文學是傷痕文學的序曲〉，[33] 另如王德威〈一種逝去的文學──反共小說新論〉，界定反共文學為「非常時期寫非常作品」、「傷痕文學的第一波」之說，[34] 是重量級的論述，為重讀趙滋蕃鋪路。此外楊照〈文學的神話‧神話的文學──論五〇、六〇年代的台灣文學〉以文學史觀照，消解反共文學「在文學史上是以概念的形式存在，而非確切的流派」說，提出「不能否定反共文學存在過的事實」，愷切反思反共文學現下處境「概念在、歷史陳述在」，但「作品卻消失不見了」現象，[35] 此「在」與「不見」觀點，提供了正視趙滋蕃其人其作曾存在的文學事實。還有陳智德〈逝去的異議者文學〉援用「異議者」觀點，建構《半下流社會》以社群理念實踐代替空洞無根的反攻復國寄望，

為「異議者趙滋蕃」的前行身影照相，[36]可惜此文未深入討論，幸其〈一九五〇年代香港小說的遺民空間：趙滋蕃《半下流社會》、張一帆《春到調景嶺》與阮朗《某公館散記》、曹聚仁《酒店》〉，[37]再從遺民空間探討政治意識形態鬥爭，可視為《半下流社會》社群空間探討的補遺；而陳建忠持續深研趙滋蕃及相關課題，發表〈流亡者的歷史見證與自我救贖：由「歷史文學」與「流亡文學」的角度重讀台灣反共小說〉、〈一九五〇年代台港南來作家的流亡書寫：以柏楊與趙滋蕃為中心〉，兩篇論文將趙滋蕃納入晚近頗受關注的南來文人及流亡作家議題與脈絡中，論述擴大「流亡文學」（Exile Literature）為「普遍（離散）與特殊（國難出逃）的情境」視野，

31 「回故鄉」為《半下流社會》電影插曲的主述，見「秋風緊，秋夜深，何日回故鄉」、「回故鄉，流浪在他方，寂寞又淒涼」等歌詞。許健吾作詞。

32 同注27。

33 齊邦媛：〈千年之淚——反共懷鄉文學是傷痕文學的序曲〉，《千年之淚》（台北：爾雅出版社，一九九〇），頁二九—四八。

34 王德威：〈一種逝去的文學——反共小說新論〉，《如何現代，怎樣文學？：十九、二十世紀中文小說新論》（台北：麥田出版，一九九八），頁一五四。

35 楊照：〈文學的神話·神話的文學——論五〇、六〇年代的台灣文學〉，《文學、社會與歷史想像——戰後文學史散論》（台北：聯合文學出版社，一九九五），頁一二一—一二四。

36 陳智德：〈逝去的異議者文學〉，《明報》，二〇〇八年十月五日。

37 陳智德：〈一九五〇年代香港小說的遺民空間：趙滋蕃《半下流社會》、張一帆《春到調景嶺》與阮朗《某公館散記》、曹聚仁《酒店》〉，《中國現代文學》第十九期（二〇一一年六月），頁五一—七四。

是將作家的時代處境，放在更寬容的位置上檢視。[38]與楊照文學史角度看待時代書寫「概念在、歷史陳述在，作品卻消失不見了」的論點相互呼應。綜括上述論點若說是趙滋蕃「為人性而寫，為犧牲而寫」[39]、「一時代有一時代的精神氣候。……一階段有一階段的歷史任務。……一作品有一作品的精神基調」[40]詞語的最佳註腳，實不為過。但論及與消解趙滋蕃反共成色、回歸文學與美學的篇章，則多半出自趙氏門生故舊之手。周芬伶便梳理趙滋蕃出身、人格信念，重申趙滋蕃在台灣文學建構過程被邊緣化的主因：

在台灣文學找尋主體與認同的過程中，趙滋蕃甚少書寫台灣本土經驗，以及他反共立場過於鮮明有關。……[41]

周芬伶另闢新境，以《半下流社會》、《重生島》為例，周芬伶的作家身分站在同業位置為老師創作請命，細證歸納趙滋蕃筆下「或者不是根植於台灣本土的流放小說」，然而對於台灣這移民社會與後殖民文學卻宜乎「雖不能同聲相應，卻可同氣相求」。進而強調「在後殖民與流放的觀點下，他的小說自有新的意義」[42]。師生之情溢於言表，對趙氏弟子而言，趙滋蕃其人其作，不是老生常談被犧牲世代的紙上故事，而是真實的人生寫照。

此外學者老友左海倫以「灼灼風骨一奇才」注記趙滋蕃，層層剖析其真知灼見與著作相生相成，如何突破時間局限，起了「活在當代人的記憶中才是存在」的作用。用趙滋蕃的話為其一生召魂，是很深刻難得的文章。[43]

趙滋蕃文化大學時期的學生趙衛民則在他去世後（一九八六年三月十四日）成立李白出版社，積極整理編選其文學理論及散文，一九八六年十月首先推出趙滋蕃散文集《生活大師》，不僅於此，日後發表〈趙滋蕃的美學思想〉，是少數從哲學角度論述趙滋蕃小說之文，論文歸結趙滋蕃小說美學「尼采醉狂美學，架上了康德的崇高」，引申趙滋蕃半生顛沛，「所有小說都在面對這枙陧不安的、混亂無序的時代」[44]，寫出不凡作品。門生故舊作為，在在說明趙滋蕃人格魅力與文學信仰的感召合一，趙氏弟子自更親近領受，趙滋蕃「文必己出，不依門傍戶」[45]的拓達心境，回過頭來注解了他的為人為文。可嘆的是，之於家人其生前卻「沒有許多交集」，所幸這樣的精神遺產最後仍回向給了至親。二〇〇二年，趙滋蕃的女兒趙慧娟「慢慢了解父親原來是怎

38 詳見陳建忠：〈流亡者的歷史見證與自我救贖：由「歷史文學」與「流亡文學」的角度重讀台灣反共小說〉，《文史台灣學報》第二期（二〇一〇年十二月），頁八一─四四；陳建忠：〈一九五〇年代台港南來作家的流亡書寫：以柏楊與趙滋蕃為中心〉，陳建忠主編：《跨國的殖民記憶與冷戰經驗：台灣文學的比較文學研究》（新竹：清華大學台灣文學所，二〇一一年六月），頁四五五─四八六。

39 同注4，頁三二一。

40 趙滋蕃：〈論文風〉，《藝文短笛》（台北：台灣商務印書館，一九六八），頁二五。

41 同注27。

42 同注27。

43 左海倫：〈灼灼風骨一奇才──憶趙滋蕃先生〉，《聯合報》第二十七版，一九八九年三月十二日。

44 趙衛民：〈趙滋蕃的美學思想〉，徐國能編：《海峽兩岸現當代文學論集》（台北：學生書局，二〇〇四），頁一三、三二。

45 趙滋蕃：〈談文必己出〉，《流浪漢哲學》，頁一七。

麼樣一個了不起的人」，創辦瀛洲出版社，重推父親經典。「新書」發表會上，趙慧娟回憶兒時

目睹《半下流社會》如何在肥皂箱上一字一字刻寫，以父之名勾描流亡時代作家克服絕境畫面，

希望「讓更多人知道過去的兩岸三地的歷史面貌，展現他卓然不群的文學風格」[46]。面對這場文

學盛事，學者林秀玲肯定趙滋蕃小說重印，可為當年「國共意識形態對立的世代作注」，對趙滋

蕃的文學性卻語多保留，主要因為「那個世代的政治、社會、小說、美學觀都過去了」，她認為

《半下流社會》足以留名文學史，但也直言「趙滋蕃之書的歷史意義似大於作品本身的意

義」[47]。以上種種皆見證了趙滋蕃著作離散聚合的文學流亡與定位歷程。

概言之，趙滋蕃文學成於《半下流社會》，在港府列為「不受歡迎人物」遞解出境後，意味

了香港市場的失去，然在應該受歡迎的台灣，他最負盛名的《半下流社會》竟也落到多個版本的

下場[48]。當年出版環境與時代政治氛圍聲息相扣，趙滋蕃何嘗不懂，以他的《子午線上》為例，金

小說寫腫瘤專家金秋心被中共力勸「回大陸」為高層治病不從，於是計捉金秋心妻女當人質，金

卻以己身交換妻女回大陸，小說意在言外，寄寓子午線幽明兩隔深意，題旨亦符合一貫的反共理

念，但小說在一九六二年至一九六三年於《中央副刊》連載，一九六四年大業書店出版，這本書

在一九六六年獲中山文藝創作獎，無論小說的形式、內容、思想性趙滋蕃皆坦然給予「有分量」

的評價，但雷大雨小，並未引起太多共鳴，他不改流浪漢無所失去的脾性，反言「對於《子午線

上》被冷藏多年，我了無遺憾。因為我知道，真正要求藝術的時代並沒有來。」[49]這些有著流亡

主題的小說，與趙滋蕃人生互為牽引，確如陳建忠所言是像自畫像一般反映了作家自身流亡的命

運。[50]

趙滋蕃十五歲自德國返中國，是從西方到東方，之後再南下香港，終定居台灣，長期不斷的移動，正是「在路上」（en route）最貼切的代言人。可以如是觀，沒有人強押他投身抗日戰火，也沒有人逼他反共，他的回鄉、反共發為移動皆出於自願如同使命踐履。而撲向動盪時代，闖徑，是必備的一技。在路上的經驗多了，他的切身感觸是，流浪不是旅行，「旅行家有目的地、有旅遊指南、有地圖、有研究項目」，趙滋蕃所感，符合了克里佛德早期旅行是消極的觀點，趙滋蕃進一步重置移動意義於文學，他認為天涯浪蕩可以是形而上的昇華，「是把每一項陌生的遭遇，化為人生的一道亮光。」[51] 那道亮光，成為《半下流社會》人物路上取徑最可依仗的火把與明燈。

46 王蘭芬：〈趙滋蕃之女代父重出經典集〉，《民生報》第A十三版，二〇〇二年三月二日。

47 林秀玲：〈半上流與半下流之間〉，《聯合報》第二十三版，二〇〇二年三月二十四日。

48 《半下流社會》版本有：香港：亞洲出版社，一九五三、一九五五、一九六五；台北：亞洲出版社，一九六九；台北：黎明文化出版社，一九七五；台北：大漢出版社，一九七八、一九七九、一九八〇；美國加州：瀛舟出版社，二〇〇二。本文引用文本為大漢出版社一九七八年版。

49 趙滋蕃：〈談《子午線上》〉，《藝文短笛》，頁一七七。多年來《子午線上》經歷數次重出的命運，版本有：高雄：大業書店，一九六四；高雄：田中書店，一九七四；台北：長歌出版社，一九七六；台北：德華出版社，一九八〇；美國加州：瀛舟出版社，二〇〇四。

50 陳建忠：〈一九五〇年代台港南來作家的流亡書寫：以柏楊與趙滋蕃為中心〉，頁四六〇。

51 同注1。

三 江湖不負初來人：小說與電影的互文與頡頏

趙滋蕃總以「江湖不負初來人」一詞反寫流浪的失意無著，「懂得欣賞寂寞，珍惜天真」更是他經常掛在嘴邊的話。從境外到境內，居港期間，他幾乎年年返台演講、參與文學活動、友聚，他的文章經常在台灣刊登出版，肯定能取得入台定居證，但他拚到港府遞解出境才走人。到了台灣，他被黨報《中央日報》延攬，同時奔走各校啟蒙授課，直到一九八〇年代初，血壓高到二八〇才辭卸報社主筆，隻身南下台中專任東海大學中文系主任，不幸腦中風逝在任內。移動、遷移、流浪⋯⋯宛如一生未完成儀式的基本焦距，最後，他用所寫的流亡文學，把自己送上了「文學的流亡」一途。見證流亡者行旅，唯有在不斷回返的路徑上尋找歸宿。趙滋蕃稱得是位關徑者，這種特質，也反映於他建構小說人物及事件，《半下流社會》裡的主角王亮，總是被追隨，王亮也寫小說《黎明的期待》，小說另一角色麥浪對《黎明的期待》的評價：「論境界、論想像，都高於解釋的文學。」[53] 分明趙滋蕃語境。[52] 而王亮在小說中幾乎腳不沾塵，不斷大聲疾呼追求自由，堅持教育理想，[53] 基本上亦是趙滋蕃的寫照；可以這麼說，「半下流社會」的核心成員王亮、哲學本科麥浪、數學本科張弓、會計師柳森、軍人老鐵、演員姚明軒⋯⋯甚至文采耀眼的女主人公李曼，我以為都是趙滋蕃的分身。[54]

相對小說，電影《半下流社會》趙滋蕃的成分較少。主要他曾言小說和電影「是兩種不同的藝術，最好不要改編」，認為改編是對文學作品的「糟蹋」，[55] 只於電影香港上映當天，寫了〈關於《半下流社會》〉示意，自我評價《半下流社會》不是成熟的作品，主要「因真實於生

活，而犧牲了藝術的剪裁」，但不諱言，小說有著寫作之初「原始的感情，以及對高傲生活理想的強烈的渴望」。[56] 不爭的是，小說《半下流社會》受重視，搬上銀幕，由同樣南來流亡的易文編劇，屠光啟導演，王天林副導演，李厚襄音樂作曲，許健吾作詞，皆一時之選。

頗堪玩味的是，《半下流社會》電影從一九五五年一月十一日開鏡，三月中殺青。影片在東南亞地區先後上映（附表），台北最早，同年九月上映，香港則最晚，直到一九五七年三月才推出。要知道，小說與電影皆由與美國亞洲基金會關係密切的「亞洲出版社」、「亞洲影業公司」出版、拍攝。亞洲基金會在冷戰年代透過文化活動，經濟資助各地流亡知識分子，一九五〇年代韓戰爆發，香港更成為東西文化左右陣營的兵家必爭之地，亞洲出版社及其相連的通訊社、影業形成的集團，目的是「與共黨在海外之文化勢力相頡頏」。[57] 但因媒介不同，且受制香港政府的電影審查條例，[58] 羅卡認為，因此電影表達的頡頏意義、反共聲音，顯然來得低調和自我約

52 趙滋蕃：《半下流社會》，頁二八〇─二八一。

53 王亮提到其教育理想：「在一般方面說，是文化，在特殊方面說，是文學……通過教育，培養一種富有信心的時代精神。」同注52，頁二二三。

54 《半下流社會》初版扉頁推薦文中，《人生旬刊》有類似的評語，「作者就是故事中的人物」。同注52，頁二一。

55 林小戀：《春風·綠樹·語意長──趙滋蕃：《流浪漢哲學》，頁二二一。

56 趙滋蕃：〈關於《半下流社會》〉，《星島晚報》第六版，一九五七年三月八日。

57 《亞洲畫報》第三十期（一九五五年十月），頁一四。

58 一九五三年港府成立電檢小組，發布「電影檢查規例」，電影公司必須避免露骨地觸及政治形勢，規定「關於政治問題，則端賴審查員之判斷，該片之准予放映，是否引發騷動或不愉快之事件」。見余慕雲：《香港電影史話（卷四）》（香港：次文化

束。[59] 加上台灣補助與支援拍攝片頭反共地標調景嶺的俯瞰鏡頭，[60] 未可知，電影因此避開露骨的政治表白，於是推遲了上映時間？較之小說，影片在空間策略上，明顯消解了調景嶺營的反共陣營色彩及難民串聯擴大影響的情節，片頭豪華的俯瞰鏡頭之後，便回復舞台劇單一封閉空間演繹手法，空間小了，相對減少了角色的配置，換言之，空間決定了人物的多寡與移動。空間意義的模糊，導致了人生／小說／電影不同訴求面。

總之，電影於一九五五年台北首映後評價兩極，比較重要的影評有艾文〈影譚半下流社會〉，[61] 肯定易文的劇本「是聰明的，他能夠抓住情節的要點，去蕪存菁地處理了不少精彩的素材」，但也指出結局「不夠蘊藉，顯不出力量」，對片中插曲〈望故鄉〉予以肯定。較特別的是丁文治〈我看《半下流社會》〉，報紙編按強調《半下流社會》是「香港自由影壇罕見的寫實作品」，以愛深責嚴直接和「亞洲當局及影壇」對話：

亞洲公司這部「半下流社會」，在取材上確是年來香港自由影壇罕見的寫實作品，因此我們基於愛之深而責之嚴的態度，願以較高的尺度來衡量這部作品的成就，作為提供亞洲當局及影壇的參考。[62]——編者

評論開宗明義指責《半下流社會》最大的失敗在於「把原著中一群爭取自由艱苦奮鬥的流浪漢，描寫成一夥滑稽可笑的江湖人物」。進而嚴詞抨擊：「明明是一部反共鬥爭有血有肉的文藝作品，但是在電影上所表現出來的，只是一個極普通的愛情故事而已。」之後話鋒一轉評價導演

手法、布景與演技：

整個鏡頭大都集中那個代表「半下流社會」的兩間破茅屋內，對於整個綜錯複雜的調景嶺難民營，絲毫不加介紹，整個調景嶺，除了王亮所領導的這個「半下流社會」外，導演就「旁若無人」。

就因影片標榜寫實，布景道具的不講究、偷懶，導致「觀眾看電影如看舞台劇」[63]，切中電影與舞台劇的空間掌握關鍵，是十分專業精闢的見解。要知道，電影是空間藝術，和舞台劇不同

堂出版社，二〇〇〇），頁一四七。

59 羅卡：〈傳統陰影下的左右分家：對「永華」、「亞洲」的一些觀察及其他〉，李焯桃編：《第十四屆香港國際電影節特刊：香港電影中的中國脈絡》（香港：市政局出版，一九九〇），頁一四。

60 據《聯合報》報導，《半下流社會》於一九五五年九月十九日在中國之友社先放映一場招待此間民航公司員工觀賞。見〈藝文圈內國片外匯已有補救辦法〉，《聯合報》第六版，一九五五年九月九日。另影片補助部分，一九五六年報載，教育部電影事業輔導委員會核定海外國產國語片影片申請獎助，亞洲公司就有《楊娥》、《傳統》、《滿庭芳》、《半下流社會》、《金縷衣》等五部。見〈海外國產國語片七十五部獲獎助〉，《聯合報》第三版，一九五六年七月二十八日。

61 艾文：〈影譚半下流社會〉，《聯合報》第六版，一九五五年九月二十二日。

62 丁文治：〈我看《半下流社會》〉，《聯合報》第六版，一九五五年九月二十四日。

63 以上引文皆出自丁文治：〈我看《半下流社會》〉。

的是，電影透過空間的推移發展情節，營造戲劇時間的具體印象。意外的是，日前重看《半下流社會》，竟發現片頭取鏡現代，拍攝手法與敘事居然遙遙呼應二十二年後盧卡斯（George Walton Lucas Jr.）科幻史詩巨片《星際大戰》（Star Wars Episode 4: A New Hope Fan Edit, 1977）經典片頭。雖說《半下流社會》俯瞰畫面的視覺效果，是拜台灣政府調度民航機支援所賜，仍讓人十足驚豔。

《半下流社會》的片頭，先是以旁白透過飛機、火車、輪船……交通工具來自四面八方逃向香港人潮的畫面，具體交代了小說角色逃亡背景及路線。接著上工作人員演員表，疊映俯瞰的搖鏡搭配梯形漸隱字幕，動感視覺營造出大時代史詩般的氣勢，用以揭開序幕。《星際大戰》則以黑底藍字簡單敘事「A long time ago in a galaxy far, far away……」（在很久以前，在一個很遙遠、遙遠的星系……）烘托宇宙穹蒼星際浩瀚無窮盡之感及時態。對照《星際大戰》片頭漸隱字幕技術，《半下流社會》技術明顯不成熟，但在沒有AfterEffect電腦程式、Premier剪輯軟體等後期製作的年代，《半下流社會》的嘗試已足以突出片場拍攝為主的同代影片，觀眾對影片的表現，當然格外期待，而《半下流社會》卻是虎頭蛇尾。

同樣將重點放在「年來香港國產片僅有的寫實作品」看待的，還有〈藝文圈內《半下流社會》的缺點〉，勾描還原當時台灣電影不反映現實的政治狀況，評者從劇本、導演手法、技術、演員逐一提出批評，專業火力，主訴劇本沒有告訴等待在調景嶺的人希望是什麼，提出影片結局之大火過後「生硬地按上一條光明的尾巴」以為佐證，與流亡特定族群展開對話，特具針對性……

等待在「調景嶺」的人，他們到底希望些什麼？劇本祇告訴我們說是：「等待」。而經驗啟示我們的是：「眼前的痛苦不算痛苦，眼前沒有希望地活著才算痛苦！」[64]

香港的影評多以短文呈現，右派一致讚揚「有血有淚」[65]，左派批評則奇特的集中在「路徑」的探討，強烈標示出「這裡」（香港）和「那裡」（大陸）的戰鬥位置。如「影片說他們為了反抗極權和追求自由才投奔到香港，這種顛倒是非的說法，顯然含有政治目的。」[66]另外，左派觀點的葉綠〈半下流社會〉評論，則與台灣〈藝文圈內《半下流社會》的缺點〉不約而同強調「空等」，「沒有明確指出片中的『難民』所應走的光明大道」，大聲疾呼難民回國才是應走的道路：「明明有路，有幸福的路，有康莊大道，影片的製作者卻偏不讓他們走，而要他們空等。」[67]只不過，這裡的國，是大陸；相對台灣〈藝文圈內《半下流社會》的缺點〉影評所指的希望之地，是台灣。形成一部影片各自表述的趨勢，明顯走政治立場意識形態之爭，而非藝術成就之辯。至於其他地區的上映資料及影評仍待有心人士進一步收集。值得注意的是，近年隨著對

64 〔未署名〕〈藝文圈內《半下流社會》的缺點〉，《聯合報》第六版，一九五五年九月二十九日。

65 老白：〈一部製作嚴謹的影片《半下流社會》〉，《香港時報》第六版，一九五七年三月六日。聶心：〈看半下流社會〉，《星島日報》第七版，一九五七年三月十一日。

66 康辛：〈半下流社會〉，《大公報》，一九五七年三月十一日。

67 葉綠：〈半下流社會〉，《新晚報》，一九五七年三月十二日。

香港一九五、六〇年代文學議題的鑽研，探討《半下流社會》電影的重要論文逐浮現，前已指出張詠梅〈文字與影像的對照——趙滋蕃《半下流社會》的小說與電影〉著重的是文字與影像的互文性。另外梁秉鈞〈電影空間的政治——兩齣五〇年代香港電影中的理想空間〉，深入析論電影空間手法，[68]對本文很具啟發。至於容世誠〈圍堵頡頏；整合連橫——亞洲出版社／亞洲影業公司初探〉對《半下流社會》運用文字／影像／音樂建構二元對立冷戰思唯與文化生產之視角，十足精到，令人耳目一新。[69]上述論述趙滋蕃《半下流社會》小說／改編電影外緣影響，下文接著探討小說／電影的手法內緣與取徑之道。

四 在路上：游離卻也頻頻回顧

爰鳩工於三區半山之陽，建自由紀念塔一座，其用意非徒巍魏乎以觀瞻，蓋欲闢邪說，揚正義，使今之人，睹斯塔而油然起愛國之心；後之人，睹斯塔而知光復神州，乃今人之偉業，且證明吾人今日之奮鬥，是為全人類爭自由，普天下爭真理，真理為何？曰：天下之大道是也。天下之大道不滅，則斯塔也，將永昭乎自由之神。——戴學文題，香港調景嶺「自由紀念塔」碑文。一九五五年。[70]

一九九七年香港回歸前夕，有小台灣之稱的調景嶺已夷為平地改建大樓，港英政府趕在回歸前將建在調景嶺營三區東邊的反共紀念塔列冊保留，見證調景嶺地景遺跡。距離一九四九年左右

一是與調景嶺分道揚鑣具理想性常在移動的「半下流社會」群體。小說規畫二十九節，主要環繞

疊疊地蒙蔽著我們那不信任的良心」。[73] 整體而言，小說主要難民場域有二：一是固定的調景嶺，

調景嶺小圈圈「專制奴役」殺人，是「大鐵幕中有小鐵幕；小鐵幕中又有更小鐵幕；它們重重

不集中表現調景嶺，且對調景嶺營多有批判，小說藉被嶺上惡勢力逼迫投海亡命的鄭風遺言指控

會》、張一帆《春到調景嶺》等。[72] 《半下流社會》無疑為其中最知名。事實上小說原文本，並

銘文。而文學作為方法，以調景嶺為主題朝向一個文學生產寫去的，早期有趙滋蕃《半下流社

主神主牌位置。反共的志業何其正義神聖，誠如紀念塔「睹斯塔而知光復神州，乃今人之偉業」

反共地景樣貌成為一種集體儀式，政治學、社會學、文學……因勢誘導，將調景嶺拱上了反共共

抗衡，半個世紀過去，香港終回歸中國，說明了歷史的反覆。[71] 自一九四九年以來，形塑調景嶺

68 梁秉鈞：〈電影空間的政治——兩齣五〇年代香港電影中的理想空間〉，梁秉鈞、黃淑嫻、沈海燕、鄭政恆編：《香港文學與電影》（香港：香港公開大學出版社、香港大學出版社，二〇一二），頁四五—五七。

69 容世誠：〈圍堵頡頏：整合連橫——亞洲出版社／亞洲影業公司初探〉，頁一二五—一四一。

70 自由紀念塔由台灣中國大陸災胞救濟總會出資建造，一九五七年一二三自由日舉行揭幕式。

71 〈褪色的青天白日香港想留住調景嶺上的「自由紀念塔」可能列為古蹟保存〉，《聯合報》第三十九版，一九九七年二月一日。

72 晚近憶寫調景嶺篇章，較為人知的為鍾玲玲〈調景嶺〉，張文達主編：《香港名家小品精選》（香港：新亞洲出版社，一九九一），頁三四九—三五一；鍾玲玲：《玫瑰念珠》（香港：三人出版社，一九九七）；林蔭：《日落調景嶺》（香港：天地圖書公司，二〇〇七）。

73 同注52，頁五五。

難民兩大陣營：調景嶺營和「半下流社會」人事：日後二大陣營又兵分三路：一是留在「半下流社會」、一是固守調景嶺營，及離開兩大陣營而自謀出路的難民。

最大陣營調景嶺營設「營自治辦公室」，行伍軍人聯誼會、同鄉會、公務人員聯誼會。青年軍聯誼會、教會團體各擁山頭。小說人物黃玲、秦村、小丫頭鄧湘琳、鄭風、張輝遠曾是嶺上成員，後來出走。另一主流「半下流社會」以知識分子為主幹，成員組文章公司開創財源，寫作生產占團體總收入一半，各人分工進行，王亮、李曼為寫作要角，從青年農民趙德成撿回的廢報紙、書、刊物裡找到生產工廠的原料素材，刺激靈感，以此寫出的作品苦中作樂稱為「甕菜文章」。[74] 至於第三路難民是畸零者，像有毒癮的老道友及兒子傻小子、不學無術的胡百熙和逆來順受的潘令嫻，他們之前依附「半下流社會」圈，精神尚不致散去。

真實地理的調景嶺營位在東九龍，小說將之抽離成為象徵封閉空間靜止路徑，小說第四、五、六、十六節主要描寫調景嶺營場景的空間遭遇戰；「半下流社會」以香港本島西隅石塘——西灣河為輻輳空間，流動性強。除了第十九節的聯昌碼頭為赴台灣出發港口。第二十一、二十二、二十七節李曼、錢善財大嶼山梅窩豪宅，及二十五節半下流社會與李曼相遇的淺水灣沙灘，其他皆屬於「半下流社會」族群移動路徑。層出不窮的事故，迫使以王亮為首的半下流成員總在找路。

小說開章，流浪集團面臨暫時棲身的天台被拆，王亮與港府陳情交涉帶回了「霸王屋是拆定了」[75] 的壞消息，搭建出難民必須再度游移的命運⋯

……在四月一日以前，我們必須完成拆遷的手續；否則，到了四月一日，他們就要派人來強迫拆遷。……我們不跪拜任何東西，我們為理想、為真理、為自由、我們退讓。為的是我們必須更艱苦的地戰鬥下去。

國！[77]

……群眾嘩啦嘩啦吼了起來，……我們退讓，退讓到什麼地方？我們已經從中國退讓到了外[76]

當不得不遷移不得不另覓歇息處，哲學家酸秀才卻將之視為流浪社群一個轉機，鼓吹「互相幫助互相敬愛」，訴說上流社會自私冰冷，下流社會則喪失理想，定調半下流社會價值，「遠離上流社會，而又與下流社會這麼接近，乃是一個半下流社會」的命名者，王亮則是勾勒「半下流社會」藍圖者：「為真理、為自由，我們退讓。為的是我們必須更艱苦地戰鬥下去！」[79]小說儘管對於何去何從，語焉不詳，卻成功的運用這種不知何去何從的惶惑，順勢導引「半下流社會」的移動宗旨與精神，是「面向光明，不要向黑暗墮落社會！」[78]酸秀才可以說是「半下流社

74 同注52。
75 同注52，頁六四。
76 同注52，頁十八。
77 同注76，頁二三。
78 同注76。
79 同注52，頁二○一二一。

落」[80]。「半下流社會」於焉被命名。此一新詞在充滿不確定性和流動性的處境裡，擠壓出創造幻想的「異質空間」。不爭的是現實逼人，多數人恐懼「眼前展開著一條沒有盡頭的路，展開著一片沒有邊際的焦渴的生活……」[81]，世路艱辛跌宕，數學家張弓對移動身分與路徑卻下了浪漫的註腳：「這個時代的精神始終是游離的，好像一切事物都逸出了他們的軌道，成為不規則的彗星，自我發光，也自我隕滅。」[82]

王亮亦二度呼應酸秀才之言，要難民選擇移動路徑：

今天，我們得遍視事實……今晚臨到了我們選擇的最後關頭，或者在失敗中求奮鬥，或者在頹廢中求毀滅，兩者必居其一。[83]

由以上發聲不難看出這批身分殊異的各路人馬在異鄉成為被切斷臍帶的流動、游移、無法歸返的難民，無法見容宿主無法逃脫漂泊，於是，游離也頻頻回顧。此處透過對集體或個人存在形式的認同操演，突出承載此變動面貌的要角，在這裡，王亮挺身而出擘畫路線，成為眾人的精神領袖。趙滋蕃開篇便經營眾人焦慮談論、等待如「等待果陀」的氣氛，塑造王亮形象，以他為中軸自轉也公轉的路徑，往復、錯身、調轉，從而有了聚合離散。

誠如梁秉鈞所言，《半下流社會》與五〇年代的作品主題，多「擁護一種集體的價值觀」[84]，傳達群策群力才是正道，個人是不足為憑的，棄集體而去者，也就偏離了正道，老道友吸毒墜樓而亡、胡百熙成為富女的跟班、潘令嫻和傻小子流落街頭，都沒有好下場。幸而潘令嫻

和傻小子巧遇「半下流社會」成員獲援，才得以重返「專為傷心的人兒設立」[85]的集體，進一步印證「在群體的生命中，將重新發現她自己」[86]的鐵律。潘令嫻最後和被李曼背棄的王亮結婚，徹底轉成大家庭「房裡的人」[87]。李曼則逆向從集體投向金鋪老闆錢善財的懷抱，酒後失貞而懷孕，後悔不迭曾想回頭，但尋思「回到半下流社會去！重釘上貧窮與不幸的十字架」[88]再又卻步，落到錢善財拋棄自殺身亡結局。

趙滋蕃寫小兒女情愛，幾段內心獨白，夾議夾敘生硬如街頭劇台詞，瞻前顧後囉嗦曖昧，尤其反映在第九、十節，這兩節描述潘令嫻流離不堪歷程，胡百熙逼良為娼，曾遭洋水兵集體強暴，胡百熙惡極將她賣給老鴇子遠走澳門如情節劇，脫離了反共語境，趙滋蕃文句頓失依傍，似意在烘托物質追求與精神志業的強烈對比，但聲嘶力竭不斷辯證，反而顯得語焉不詳進退失據。

小說通篇對資本主義社會充滿嘲諷仇視，再三強調反共大業的精神面，追求金錢物質，無異褻瀆

80 同注52，頁二一八。
81 同注52，頁二一一。
82 同注52，頁二二一─二二三。
83 同注52，頁二四一─二四五。
84 同注68，頁五六。
85 同注52，頁二一七。
86 同注52，頁二一八。
87 《半下流社會》裡小丫頭鄧湘琳形容潘令嫻回來是…：「新娘子是房裡的人，不要老站在房外。」同注52，頁二四九。
88 同注52，頁二二九。

墮落，充滿對資本主義的賤斥。電影則以影像頻頻打造「半下流社會」生產工廠的精神抖擻，流亡群居者彼此取暖，帶有社會主義模素色彩的公社經營模式，對比城市資本主義功利紙醉金迷，流此二分法，小說和電影可說同聲相應，一時之間「半下流社會」似乎比社會主義更社會主義，「反共」成為說教，缺乏感悟，羅卡便精闢的指出：

《半》片對集體、團結意識的強調，對香港資本主義生活方式的抗拒，乍看之下與「左傾」影片並無二致。所謂「反共」，只在言辭語教之中透露，我們看不到有任何宣揚個性價值或民主、自由觀念的地方。[89]

如此中間性取消的二元演繹，建立了簡單的「共產＝專政」、「民主＝自由」圖示。以胡百熙和潘令嫻為例，胡百熙對潘令嫻奴役專政如極權，而想方設法帶領她逃離黑暗的，正是反共精神領袖王亮，他的義舉機智有著現代民主色彩。事實上這條營救路線，原是「半下流社會」一行人要去喚醒墮落的李曼未果，無意岔進「夜香港在黑暗中蠢蠢蠕動」[90]的告士打道，這才撞上被鴇母押到街頭拉客的潘令嫻，王亮隨機應變假扮嫖客與潘偕行「穿過洛克道，折向士劍域道，再轉彎抹角地拐進茂羅街」[91]，終抵潘接客的房間，望見牆上掛著潘在集體時期「石塘咀天台慣穿的那件起小紅花點的絨旗袍」[92]，營造當下與過往的視覺效果與意涵，簡潔地繪製出一張潘令嫻之於集體、專政之於民主的時間與空間圖示，組構了李曼和潘令嫻不同的移動路線和命運。潘令嫻明顯游離仍頻頻回顧，李曼則否，更難能的是，潘令嫻經此屈辱並未倒下，反而善良求活，

放在反共語境中，趙滋蕃無疑表面寫迫害，實寫人對生命的窮究與韌性。

另外黃玲、秦村、鄧湘琳一支離開「半下流社會」隨鄉長鄭村、張輝遠返調景嶺舊營，不久鄭村、張輝遠卻被嶺上惡勢力鬥死，這兩人的死，讀來觸目驚心。「半下流社會」與調景嶺營同樣集體，同樣反共，顯然二者差別正在理想性、精神層面的有無。但趙滋蕃也許怕傷了反共堡壘形象，並未多寫，歷經曲折，復安排黃玲、秦村、鄧湘琳再循老路重回「半下流社會」，足證移動路徑可以如是布滿陰影，如張輝遠遺言所說，稍一不慎便走成一條「幽明永隔的歧路」，但張輝遠也不忘鼓勵在路上者，指出重建信仰之必要，「應走的路，並沒有走盡。」[93] 信仰即反共志業的一切，苦口婆心，頻頻回顧。

五　小結　個性決定風格：文字與影像的取徑對照

《半下流社會》小說原文本與電影改編移動取徑的不同，我以為可以通過三個部分觀察。一

89 同注59，頁一四。
90 同注52，頁八八。
91 同注52，頁九四。
92 同注52，頁九五。
93 同注52，頁五五。

是小說原本的反共敘事由兒女情愛取代；二是追求自由奮鬥往前的視野，被消極的北望故鄉之情消解了；三是人物與場景的刪減，影響了移動路徑。

首先，反共敘事由兒女情愛取代部分，相較小說，電影編劇易文將王亮及「半下流社會」搬到調景嶺，敘事重心也從反共集體奮鬥爭自由，重組為個人愛情、小圈圈互動故事。我已在〈夜總會裡的感官人生〉提到易文的文人個性、兒女情長，這種氣質也往往投射在他的電影裡。[94]趙滋蕃也有這樣的特質，從小說到電影，小說中的流離，電影以片頭以畫面旁白開始便做出注解，也成為整部電影最反共的措辭。因為年代久遠，影片保存不易，拷貝影像聲軌皆不良，本文特意保留逐字稿，少數字句無法確定，原則上盡量做到不失真：

成千成萬中國大陸上的人，為了反抗極權為了追求自由顛沛流亡投奔到這裡來，其中大多數是有學問有修養的知識分子流汗流淚艱苦掙扎在這兒找各種工作維持生活這是年輕有為的大學生因為找不到工作，只能參加到婚喪工商喜慶的音樂隊伍裡當起喇叭手；戰火軍人，在礮火中出生入死的英雄，為了生活不能不到街邊上來撿香菸頭，獲取零星，過去做過大買賣的商人，現在在各種店裡收購書報畫刊，這些勤儉安份守己的公務員教員小學生，就靠酒家帶回來的冷飯殘羹維持著一日的三餐，他們在民間打石場做散工。這就是他們的精神堡壘調景嶺，他們在熱情溫情愛情和同情之中，形成了一個半下流社會。

小說引文般的旁白，拉開了一九四九年旅程序幕，追求自由搭建出「那裡」與「這裡」的反

／共路徑。但這段引文只是表象，鏡頭敘事一轉，一開始就是黃玲調侃李曼癡等王亮的畫面，更借胡百熙／潘令嫻的不平等地位，安排王亮英雄救美的機會，埋下日後李曼誤會離開引信。片中，先是胡百熙要打潘令嫻的手，被適時出現的王亮騰空攔下，為王亮和潘令嫻的情感做了鋪述。隨即胡百熙強拉令嫻離開，王亮賣血躺在床上休息，聽聞胡百熙要走，很反常的急起身追出去，勸留不成，目睹他們離去，一連幾個中景帶遠景接近景臉部特寫的鏡頭，強調了他的心境。

尤其王亮返身回木屋，一個正反畫面，背景襯托綽號十二點差五分的柳森迷惘神色，充滿對照。及至日後，潘令嫻被賣到街頭，正好王亮撞見，留下救人，一夜未歸的王亮讓李曼誤解了，王亮解釋潘令嫻處境，電影裡李曼酸溜溜的表情不是文字修辭而是具象演出：「昨天她遇上了你這個好客人，不是很好嗎？」「我們應該想辦法救她才對。」「你昨天晚上不是救了一整夜了嗎？」「妳聽我說。」「你已經做了，何必再說呢？我到昨晚為止，我發現你是這種人！我對你這人格上的汙點，永遠不會原諒的！」李曼怒不可遏調頭而去。這樣的小情小愛竟成電影主線，格局小，角色亦無亂世兒女的豁達胸襟，情節、人物都缺乏深度。這樣的手法，確如梁秉鈞的分析，導向了通俗劇（melodrama）正邪對立、善惡分明、誇張煽情、強烈的道德感……營造[二元對立效果的手法。[95] 難怪招來「只是一個極普通的愛情故事」的惡評。[96]

94 蘇偉貞：〈夜總會裡的感官人生〉，《成大中文學報》第三十期（二〇一〇年十月），頁一七三─二〇四。
95 同注68，頁四九。
96 同注62。

其次，追求自由視野被北望故鄉之情消解方面，小說文本除了借由人物遭遇搭建移動路徑，主要用一首大合唱串連貫穿整個流亡橋段。小說開始當眾人苦候王亮消息，李曼應大家要求以歌解懷，作者運用歌詞帶出眾人心聲，整首歌反覆吟唱的主旋律是：「在青春底綠岸上／綻遍血紅底花／祖國山川眼底／無依無食無家／願從宇宙摘去太陽／假若自由不放光華」，[97] 尤其「願從宇宙摘去太陽／假若自由不放光華」小說中無所不在。譬如「半下流社會」文章公司成立，各人展開分工，「奔赴生活底戰場」之際，便揚唱這首歌；[98] 及至歷經等待，秦村等人終獲赴台證，送行的「半下流社會」成員更以歌送行；[99] 最後，潘令嫻、李曼雙雙死亡，送葬的行列走在暮靄原野，王亮不忘引領大家唱這首歌。[100]

小說以歌言志流亡異鄉傳達積極追求自由的心聲，影片裡則置換為中秋北望家國之歌，消極示意回家的渴望：

念故鄉，念故鄉，遍地是災荒，吃不飽，穿不暖，百姓苦難當望故鄉，望故鄉，到處有豺狼。秋風緊，秋夜深，何日回故鄉回故鄉，回故鄉，一齊回故鄉，把豺狼一掃光，重整破田莊故鄉，故鄉，回故鄉，流浪在他方，寂寞又淒涼。[101]

第三，關於人物與場景的刪減影響移動路徑部分。小說空間多元人物複雜，電影集中建構調景嶺場景，人物做了很大的刪減，從而將角色傳承功能做了調整。如上述，傳播代表了開枝散葉，從「路徑」的意義看，我以為最重要的事件是代表根莖意涵的泥土，小說中的泥土，最初裝

在信封套裡，刨自流亡少女鄧湘琳的父親被共產黨人押解執行死刑的現場，鄧母託鄉人秦村帶出

交給湘琳，秦村臨去台灣，又託王亮交付鄧湘琳：「不要忘記殺她爸爸的血海深仇！」[102]誰殺了

她父親，不言而喻，這是第一把泥土，一個離散的象徵。第二把裝進信封套的泥土，是李曼、潘

令嫻墳塚上的泥土：「這是第二次了，破碎了的祖國，殺父的血海深仇，溫馨的友誼……」[103]有

人死亡的地方真的就成為故鄉了嗎？我以為泥土象徵轉換了前述趙滋蕃「天涯浪蕩的唯一意義，

是把每一項陌生的遭遇，化為人生的一道亮光」[104]信念，面對毀滅無可逃於天地蒼茫絕望之感，

或是《半下流社會》的結局寫照，但趙滋蕃處理流浪漢性格不容許他們停滯感傷，因此最後仍安

排他們回到一個末路的開端，泥土正是一種提醒與希望：「半下流社會中的流浪漢們，慢慢離開

97 同注52，頁一四—一六。
98 同注52，頁七五—七六。
99 同注52，頁二一六。
100 同注52，頁三〇九—三一〇。
101 歌詞見蔡漢生、潘柳黛編：《半下流社會》（香港：大華書店，一九五七年），無頁數標示。這首歌旋律取自捷克音樂家德弗札克（Antonin Dvořák）「第九號交響曲」《新世界》（Symphony No.9, From The New World）。電影音樂作曲李厚襄，作詞許健吾。
102 同注52，頁二一六。
103 同注52，頁二一六。
104 同注52，頁二一。

了這荒漠的原野，但猛烈戰鬥的序幕，卻在緩緩拉開……」

電影則將泥土在地性轉為知識傳承，卻在緩緩拉開……」麥浪向「半下流社會」報喪，導演以中鏡頭帶進成員，營造團結的感覺，事實上，《半下流社會》影片大量運用中鏡頭 pan 搖鏡或定格紀錄片的手法，呈現全知觀點，新潮現代感俯瞰開放畫面僅曇花一現，很快轉進片場制簡陋木屋窄巷搭景，因無景深，人在景框中移動顯得侷促窘礙，使得這場很重要介紹調景嶺地理環境的戲，卻讓眾人候立平面村門口等施飯表現，以致四處遊走收集書報販售的姚明軒回來，打眾人身後經過，必須貼著眾人走，彷彿背後有一道隱藏的布景，類似這樣的畫面比比皆是，全片多是如此密集調景嶺營定點拍攝手法，少了移動路徑，也就失去了流亡感。

再回到泥土敘事。麥浪垂頭喪氣進屋，先是背著大家，突然轉身，口袋裡取出一個布包，打開了往身上倒沙土：「我老師死的時候，他留下了一件寶貴的東西給大家。」

軍人出身的老鐵問：「這把泥土能做什麼？」

麥浪：「不要小看這把泥土，這是我們家鄉的土，……他要我們不要忘了泥土，在流亡的生活中，不斷的奮鬥，等待著回去的一天。」

電影最後，泥土再度出現，一場大火燒引調景嶺木屋，潘令嫻為救傻小子受了傷，這時離開「半下流社會」的李曼也趕回來，甦醒的潘令嫻與李曼簡潔對話：「妳回來啦！」「我回來了。」

影片沒讓李曼、潘令嫻死亡，經營了一個大團圓結局，畢竟影片為大眾文化，反共是革命事業，豈能讓李曼這個半下流社會「最鮮明的旗幟」[106] 死掉。

這時潘令嫻完成了她的過渡角色，從貼身衣服裡拿出酸秀才留下的袋子交李曼：「這是故鄉的泥土。還是由妳保管吧！」李曼睹物思過，不禁痛哭。潘令嫻：「妳別難過了，這把火，把我們燒得更堅強更團結。」

眾人望著被燒毀的調景嶺，這時一個眾人的剪影，望向未知的遠方，黑暗轉為白日，曙光冉冉由地平線升起。亦有把陌生的遭遇，「化為人生的一道亮光」之意。

綜而言之，小說中流浪漢勇於遺忘，離散路途，死亡的腳步永遠不停。唯小說與電影同時都有教育傳承的成分，應是呼應當時台灣政府的香港文教政策。[107] 小說藉由鄧湘琳成為收集路徑記憶的傳承者意象，經由生死，寓意這孩子一夕間長大，在這條線分手，死者留下，活著的人在路上，繼續移動。至於電影，則以等待寄望來日。

趙滋蕃或者不擅寫情，但他的流浪漢性格，使得他的移動路線，粗獷天真不畏前方，驅策著眾人朝向社會認同行去而有了散播意味。克里佛德認為（文化）認同是流動的，像植物授粉以傳播方式進行，因不斷的繁衍，使得回到根源已不可能。[108] 或者趙滋蕃的流浪漢哲學注定了他筆下

105 同注 52，頁三一○。

106 同注 52，頁八三。

107 一九五○年至六○年代文教事業成為救總在香港的主要業務，不僅在調景嶺廣設中小學，同時也金援高等學府，如珠海書院、新亞書院、德明書院、華僑書院等，更積極開闢港澳到台灣升大學深造的路徑。參見楊孟軒：〈調景嶺：香港「小台灣」的起源與變遷，一九五○—一九七○年代〉，《台灣史研究》第十八卷第一期（二○一一年三月），頁一七三。

108 Clifford, James. *The Predicament of Culture: Twentieth Century Ethnography, Literature, and Art.* Cambridge, Massachusetts:

人物的流亡宿命，所以角色總是糾結、踟躕、彳亍，無法回到「原鄉」起點。對照左右派皆對《半下流社會》電影指責不給出一條應走的路的評論，說明當流亡者移動軌跡走成單行道，便無退路，這才難以給予出路一個具體的答案，揭示了「在路上」正是流亡者難以承受之痛與宿命。這點小說和電影的結尾看似不同，但往裡深究文字及影像，其實精神內核是一致的，無論是小說中的暮靄從四野合攏來，或者影像的黑暗轉為白日，但「原鄉」永遠可望不可即，日以繼夜，無法抵達。

趙滋蕃自云：「作家的個性，決定其作品的風格」，[109] 首要強調「有個性」。重讀趙滋蕃作品，感知作家一直在路上的姿態，而人物頻頻移動取徑亦成為小說與電影令人印象深刻的畫面。誠然個性決定風格。

附表

《半下流社會》電影上映一覽

放映地區	上映時間
台灣	一九五五年九月十九日在台首映
新加坡	一九五五年十一月三十日（新聞見報日）
泰國	一九五六年一月
香港	一九五七年三月八日至三月十三日

109 趙滋蕃：〈作品的風格〉，《流浪漢哲學》，頁九。
Harvard UP, 1988., p. 15.

彌補與脫節：台、港《純文學》比較
——以「近代中國作家與作品」專欄為主

《純文學》是幾個愛好文學的朋友合作的刊物，……主要的是這是花自己的錢，說自己的話，獨立自主，……有人推測民國五十六年（一九六七）將是台灣出版界的旺盛年，剝極必復，也許到了振衰起敝的時候了。《純文學》在這個時候創刊，正是表示為了迎接這個時代的來臨，以能出一臂之力為榮。1

——台版《純文學》第一期

一九六七年三月我去台北，名作家林海音女士主編的《純文學》創刊號才出版。我和她見面後很快便達成協議，由我負責出版香港版，香港版《純文學》乃於一九六七年四月面世。2

——港版《純文學》復刊第一期

一 前言 林海音的北平[3]──台北：作家─編輯之旅

一九六七年一月《純文學》在台創刊，由林海音（林含英，一九一八──二○○一）主編，同年四月港版《純文學》[4]嫁接母版在港上市，由王敬羲（一九三三─二○○八）掌旗，初期內容大同小異，形同再生產，然在王敬羲主導下，港版《純文學》逐步展現在地主體性，一時引領香港文學風潮。台版《純文學》於一九七二年二月停刊，共發行六十二期；港版《純文學》在台版停刊後繼續出刊，改為雙月刊，但仍不敵現實於一九七二年十二月推出第六十六期後結束。異體同命的兩地《純文學》可說為港台文化交流模式僅見，尤其在台灣戒嚴的六、七○年代，台版《純文學》怎樣應對彼時檢查制度？港版如何開拓港土意識帶動文學議題？皆值得深入研究，可惜的是，港版《純文學》在台灣少為人知，或者誤以為是同本刊物，至今無專文論述，遑論比較異同。這就給了本文一個探討的動機。

梳理《純文學》創刊興衰，無法迴避林海音的身世。林海音是在一九二三年五歲時隨父母由台灣渡海北京，一九四八年底，三十歲的林海音由「第二」故鄉北平返回「第一」故鄉台灣。基

1 本社：〈做自己事出一臂力（代發刊詞）〉，台版《純文學》第一期（一九六七年一月），頁二。

2 王敬羲：〈編者的話〉，港版《純文學》復刊第一期（一九九八年五月三十一日），頁一一九。

3 北京舊稱北平，一九四九年國共分治，改名北京。本文引文概從原述，行文則依時態稱北平或北京。後不贅述。這裡用北平係還原林海音離開時城名。

4 為區別台港版《純文學》，本文一概標示台版《純文學》、港版《純文學》。後不贅述。

隆港甫上岸，林海音旋即「找報刊雜誌看，先弄個破書桌開始寫作」。考慮家計，她坦陳：「我

需要工作。」[5]從創作出發，返台之初，她開筆寫讀書雜記、散文，內容多反映抵台所思所見鄉

土風物，〈愛玉冰〉、〈台灣的香花〉、〈台北溫泉漫寫〉、〈媽祖和台灣的神〉、〈冬生娘

仔〉……刊於《公論報》、《中央日報》、《中華日報》、《國語日報》等，斯時作者自我意識

尚未萌發，文章筆名…英、音、阿英、小林、海音……不一。及至一九五○年三月八日婦女節，

小說〈爸爸不在家〉見報，署名林海音，這才正式揭開林海音書寫時代序幕。其小說內容自言不

脫五四時期「針對家庭、倫理、戀愛、兒教而發，所謂問題小說也。」[6]至於工作，延伸北平

音文學編輯之途，一九五三年十一月林海音接掌文壇重鎮聯合報副刊，是其編輯生涯的第一波高

峰。時值戒嚴年代，媒體為免文字賈禍，聯副走的是綜藝性濃、文藝性淡的安全路線。但林海音

上任，鍾肇政憶往：「有一天，我忽然發現到『聯副』的面貌突然改變了。它似乎少了些八股

味、宣傳味、人情味，而多出來的都是文學味、藝術味。」及至一九五七年，聯副編務有成，每

周日增加一整版小說專號，就此打響聯副小說為主力的基石與名頭。[7]彼時戰鬥、反共、懷鄉文

學當道，掌握文字、題材較得心應手的外省作家較易出線，反觀歷經殖民，省籍作家與反共、懷

鄉不搭，加上中文不嫻熟，少有機會登上聯副，因此當文心中篇小說〈千歲檜〉突圍見報，對本

省作家造成相當的衝擊與吸引，「紛紛向聯副投稿，刊出的也很多」。[8]楊逵、陳火泉、鍾理

和、鍾肇政、文心、鄭清文……相繼冒現，呈顯了省籍作家「蒙受其利的當頗不少」。[9]葉石濤

率先肯定林海音身為一代台灣智識分子林煥文的女兒，知悉本省風土人情悽愴歷史，在「栽培後

代作家中，露了心血」。十年聯副林海音各方面都平衡得當，始料未及的是一九六三年四月二十二日，聯副邊欄一首看似平常無害的抒情詩〈故事〉卻惹出大事。〈故事〉主述「從前有一個愚昧的船長／因為他的無知，以致於迷航海上」[11] 被指影射今上，總統府高層打電話給《聯合報》發行人王惕悟表示關切，林海音不多言辯當下請辭。[12] 之後林海音未送法辦，但並不意味無傷，她去信鍾肇政表面淡定：「我的純潔是各方面都了解的。」實則隱忍，「我像一隻受了委曲的鳥，本應當大哭一場的，但是硬把眼淚吞下去了！」[13] 此為台灣文學史知名的「船長事件」。

林海音能全身而退，狀似運氣，葉石濤看出關鍵還在林海音多元身世，「她的身世和遭遇替

5 林海音：〈寫在風中——自序〉，《寫在風中》（台北：純文學出版社，一九九三），頁 v。

6 林海音：〈為時代女性裁衣——我的寫作歷程〉，《英子的鄉戀》（台北：九歌出版社，二〇〇三年），頁二六五。五四時期反映社會重大問題為主要內容的小說，稱之問題小說，是典型的「五四」啟蒙時代的產物。林海音創作雖未趕上那個時代，但她的自述可見與五四的聯結。

7 繼林海音之後接任聯副主編長達二十一年（一九七七—一九九八）的瘂弦，肯定林海音編輯事功尤在小說，「文藝創作是副刊的重心」，小說是重心的重心。副刊的成敗，要看它有沒有好的小說出現，這正是林海音時代『之所以至今為人人津津樂道』。」夏祖麗：《從城南走來：林海音傳》（台北：天下遠見出版公司，二〇〇〇年），頁一五六。

8 同注7，頁一六一—一六二。

9 葉石濤：〈談林海音〉，《台灣文藝》第十八期（一九六八年一月），頁三五。

10 同注9。

11 同注7，頁一八七—一八八。

12 同注7，頁一八三。

13 同注7，頁一九二。

她解決了大半的無謂的紛擾，在這一點上而言，她是十分幸運的」。[14] 接編聯副的馬各同理心：

「如果那篇稿子是我發的，我一定會『進去』的。林先生是女性，又是本省人，……有相當的社會關係和地位，這二人還是有所顧忌的。如果把她關起來，值不值得這樣做？」[15] 齊邦媛評述林海音個性堅強積極樂觀，雖歷經日本出生、五歲離台、居北京童年喪父，及至青年成家生子因國共政權易幟返台，一生卻似乎沒有「悽愴的陰影」，[16] 地理位置的離散返復為其人文身世的籍貫的流動性，林海音曾不平發聲：「我們總得安一個地方啊！」[17] 此沒有對錯的是非題，一直要等到林海音辭世，葉石濤寫〈林海音的兩個故鄉〉追悼當年海峽歸人，終為其身分其性格特質定調：「她一輩子堅毅的奮鬥精神，毫無疑問的來自客家人的血脈：那便是客家人的硬頸精神。」[18] 林海音寫作與編輯一生，至此有了堅實的定位。台灣文學推手齊邦媛同時肯定她「有一位客家父親，閩南母親，在政治掛帥的台灣，她是『正港台灣人』。」且說得直白：「這樣跨越兩岸的政治正確性，有幾人能得？」[19] 「跨越」而非「超越」的修辭，潛藏著平行同／異質時空縫隙，言證了林海音及其同代作家文學意識形態的政治難題，是時代的共相。

　值得注意的是，眾皆指林海音的跨越性，甚至解讀「船長事件」傾向簡化她的女性身分與純正血統。卻很少探討這些政治身分的流動性在其文學生涯的實踐與思考。說來林海音的「兩地」身世，葉石濤很早便注意到了，他指出林海音小說有以北平為背景，親歷清末遺緒、民初、大陸淪陷人文景象，也勾描「現時她居住的台灣為中心而發展的」，前者一體綰合林海音小說的時代背景：清末民初—大陸淪陷—現時；後者則帶出涵數對應關係「台灣猶如扇柄，從這兒一切脈絡

以扇形狀投射開展於逝去的過去……北平」。[20]這樣的書寫視域，葉石濤提出一個頗饒趣味的大哉問：「林海音到底是個北平化的台灣作家呢？抑或台灣化的北平作家呢？」身分的折射，正是空間＝時間的轉換所造成，葉石濤之間指出了林海音身世內核，不僅表現在寫作上，亦反映在編輯理念上，清楚刻畫北平─台灣、北平化─台灣化的痕跡，十足文學場域時代縮影。日後，林海音的文學作為，都可在她的多元、兩地身世裡找到答案。而聯副時期可視為林海音主編《純文學》的前沿。細心的讀者不難體會林海音於流轉時空縫隙產生之個體離散之傷。文人敏於時代異同，無法將身分定於一，這樣的傷懷，葉石濤有，古人杜甫〈詠懷古跡〉有：「搖落深知宋玉悲，風流儒雅亦吾師。悵望千秋一灑淚，蕭條異代不同時。」林海音也有，主要化為筆下人物：「新舊時代交替中，……許多婦女跳過時代這邊來了，但是許多婦女仍留在時代的那一邊沒跳過來，這就會產生許多因時代轉型的故事，……是以同情沒跳過來的她們而寫的！」[21]將身世轉換

14 同注9，頁二七。

15 同注7，頁一八三。

16 齊邦媛：〈失散──送海音〉，《聯合報》第三十六版，二○○一年十二月三日。

17 同注7，頁一○九。

18 葉石濤：〈林海音的兩個故鄉〉，《中國時報》第三十九版，二○○一年十二月三日。

19 同注14。

20 同注16。

21 同注6，頁二六七─二六八。

為題材，齊邦媛呼應同代渡海來台的女作家書寫，「生離死別的割捨之痛不是文學字句，而是這一代的親身體驗」。[22]

過渡時期的林海音一九六五年四月十八日應美國務院邀請隻身訪美四個月，八月下旬返台途中並未直接回台，殊堪玩味的是她繞道日本停留了八天。要知道日本之於林海音，她的屘叔「被日本人害死在監獄……我永遠不能忘記，痛恨著害死親愛的叔叔的那個國家」。甚至父親病情，「也是自從到大連收拾屘叔的遺體回來以後，才厲害起來」。[23] 原來此行逆旅，為的是有個更重要的回返任務，尋訪她的出生地：絹笠町，大阪回生醫院。[24] 三歲隨父母離開，近四十五年後，她重新站立在出生的產房「一間灰暗的、空閒的小屋」，帶她去看的人說：「哪！這兒，就是妳的出生地！」時空迢遙，但林海意識清楚，「目的是這樣的單純」，此行她計畫了幾十年，極度確定「有一天我會再來到這地方」。回到人世的起點，一個培土之地，一切斷裂愛憎皆成為文學的養分，以作家之身，回應一己出生地，深知過往種種「可以告一段落」。這可視為她寫作的前材料，但有了這塊拼圖，人生才會完整。[25] 皺褶時空密碼，或可做如是理解，相同的轉換文學場域，也有個我們必須回去的原初。

彷彿諸事皆安其位，日本返台隔年九月中秋夜晚，林海音與友朋在家裡圍坐吃喝閒談，皆感都在工作的金色年代，既有人生經驗，經濟也穩定，正是可以做一些自己愛做的事情的時候。[26]「於是群謀僉同，歡聲洋溢，決定合辦一個文學雜誌」，[27] 堅持「文學以外，不予考慮」，[28] 就此積極籌謀《純文學》創刊。班兒組織起來，籌經費、辦庶物、跑廣告……各司其職，林海音負責編務，她給鍾肇政的信奇特的把離開聯副硬吞下去的眼淚吐了出來，她宣稱新刊物有著「正統

的名字，正統的內容，沒噱頭」，有著「純潔」特質。她評價副刊「次等貨，為了補白和應酬也上上報」，而雜誌「每篇稿都是特約的」，「偏重想像及感情的藝術作品，故又稱純文學」，[29]甚且日後創刊號發刊詞更進一步為雜誌正名，「偏」統，[30]刻意強調文學性。[31]由「副」刊變身「正」統，

22 齊邦媛：〈閨怨之外——以實力論台灣女作家的小說〉，《千年之淚：當代台灣小說論集》（台北：爾雅出版社，一九九〇），頁二一〇。

23 林海音：〈英子的鄉戀〉，《英子的鄉戀》，頁七五。

24 林海音：《文星版後記》，《作客美國》（台北：遊目族文化公司，二〇〇〇），頁二六六-二六七。

25 上述引文皆出自林海音：〈絹笠町憶往〉，《英子的鄉戀》，頁九三一-一〇〇。

26 這裡的「友朋」，共六個人，劉國瑞、丁樹南、唐達聰、馬各、林海音、何凡。劉國瑞時任台灣學生書局總經理。台灣學生書局為《純文學》出資方，本人訪談劉國瑞憶往，「在當年環境下辦文學雜誌，勇氣可嘉，也可以說是六壯士。」二〇一七年八月六日本人訪談劉國瑞先生，劉先生還原辦《純文學》初心，為馬各邀丁樹南、唐達聰、劉國瑞聚餐，談到辦文學刊物，馬各推舉林海音主編，馬各為林海音抬轎，擔任執行主編，林海音兼發行人，台灣學生書局不具名。當晚餐畢四人去林海音家，劉國瑞有感「一些史實竟被模糊了」，強調馬各是關鍵創議人。參考劉國瑞一九八八年三月四日致馬各信。

27 同注1。另《純文學》創刊資本額，初步前三期學生書局墊付台幣五萬三千四百零六元九角五分，第四期再提供六萬元，共十一萬三千四百零六元九角五分。參考林海音與《純文學》出資方台灣學生書局中華民國五十六年（一九六七）四月二十八日簽訂〈純文學月刊印行合約〉第四條。劉國瑞先生提供。

28 同注1。

29 應鳳凰：〈林海音與六十年代台灣文壇：從主編的信探勘文學生產與運作〉，李瑞騰主編：《霜後的燦爛：林海音及其同輩女作家學術研討會論文集》（台南：國立文化資產保存研究中心籌備處，二〇〇三），頁三四九。

30 同注1。

31 文學性即文學本質，強調的是文學的純粹性。「文學性」早由俄國形式主義文學批評家雅各遜（Roman Jacobson）在一九一九年提出「文學性」一詞，即「使一部作品成為文學作品的內核」，拉高了對文本的文學形式、文學獨創性的思考，促

不意流露出「船長事件」的挫敗感，在現實裡受到傷害，林海音要在「想像」中尋求安慰。值此之際，「有一天我會再來到這地方」的文學原初相乘發酵，第二期即推出「近代中國作家與作品」專欄，頻頻回望系列評介青年時期深受涵養啟發的新文學大家許地山、郁達夫、盧隱、沈從文等作家經典作品。繼而港版《純文學》創刊賡續跟進，其他文章是否依循台版有待爬梳，但「近代中國作家與作品」專欄一直是貫穿兩本刊物的核心主軸，間或港版偶有自主發揮，亦不離台版基調。叩問文心，所秉持的是對文學時空「彌補脫節」心念：

這一期起，我們闢一個專欄，選刊一些近代中國作家——近代是指民國七年（一九一八）五四運動以後的作品，並且加以評介。這些作家有的已經作古，有的也很少有作品問世了。重刊這些作品的目的，是為了彌補現代讀者對近代中國文學作品的脫節現象。32

梳理前述，不難看出，回返文學／地理原初，林海音亟欲藉「近代中國作家與作品」專欄之經典訴求文學性追求，彌補文學脫節。《純文學》作為台港文化交流重要的文本，在異體同名的前提下，「近代中國作家與作品」專欄具體展示了各自文學性與主編初心，是極難得的文學刊物樣本。本文因此有意針對台版《純文學》「近代中國作家與作品」專欄的同異作出比較，進一步梳理台版在林海音主編下，先歷經個人政治事件，復於兩岸文化灰色地帶操作「近代中國作家與作品」專欄怎樣應對檢查制度而生存下來；港版又如何在王敬羲主導議題下逐步加重港土意識發展自主性。上述探討期重返「純文學」的年代，補既有研究之不足。

晚近大陸學者陳思和呼籲文本細讀宜從文學性出發，提出四種細讀的方法：直面作品、比較經典、尋找原型、尋找文本縫隙。他認為文本的縫隙隱藏了大量的密碼，以待後來填補，有助讀者思考並重返「文學之所以為文學的文學性」。[33] 本文試圖借重其所提出文本與文本間的「縫隙」密碼的填補性概念，比較《純文學》台港版本各自文學主張，並進一步梳理「近代中國作家與作品」專欄經典作品在兩岸、台港不同時空的彌補脫節之道。首先討論台版《純文學》，接著解析港版《純文學》。

二 林海音與《純文學》與文學性

談到文學原初，不能無視生於一九一八年的林海音和一九一九年五四新文學運動幾乎同時

發了英美新批評派韋勒克（Wellek）、沃倫（Warren）《文學理論》（theory of literary, 1942）建立了對文本外在與內緣的關聯與探索論點，進而使文學批評更加注重文學作品的藝術特色與審美結構等「文學性」研究。參考司敬雪：〈二十世紀晚期中國小說倫理・導論〉，《二十世紀晚期中國小說倫理》（台北：秀威資訊科技公司，二〇〇九年），頁ⅰ—ⅱ。

32 台版「近代中國作家與作品」專欄編案刊於《純文學》第二期（一九六七年二月），頁一。編按誤植五四新文學運動為「民國七年（一九一八）」，應為民國八年（一九一九），港版做了更正，見港版《純文學》第一期（一九六七年四月），頁一。

33 陳思和：〈文本細讀在當代的意義及其方法〉，《河北學刊》第二十四卷第二期（二〇〇四年二月），頁一〇九。

「出世」的關聯性，她便自陳：「是跟隨這個運動長大的，所以那個改變人文的年代，我像一塊海綿似地，吸取著時代的新和舊雙面景象。」[34] 及長，凌叔華、沈從文、蘇雪林、郁達夫等「新文學二、三十年代的作家，我閱讀他們的作品，正是我讀初中對新文藝開竅的時代」。[35] 不爭的是，五四新文學創作主題的解放大潮裡，「愛情與自由具有同等意義」，[36] 標示出了新文學的追求與核心訴求。反觀時代流轉，國府退守台灣，國家文藝體制當政，五四新文學運動的催生者胡適，再度出手，一九五八年中國文藝作家協會大會上，呼籲政府把文學的自由還給作家：

一個自由國家裡面，政府對於文藝應該完全取一個放任的態度，這完全是對的。我們的民眾，作家（文藝作家）應該完全感覺到我們是海闊天空，完全自由；我們的題材，我們的作風，我們的材料，種種都是自由的。[37]

文學如何自由？胡適明指：「文學這東西不能由政府來輔導，更不能夠由政府來指導。」[38] 胡適時任《自由中國》發行人，《自由中國》一九四九年十一月於台北由雷震、胡適、杭立武、王世杰等創刊，余英時看重《自由中國》陣營是「五四」主流的新發展，[39] 強調五四不滅，年年五月皆推出重量級文章，重現五四盛世，如一九六六年五月殷海光〈我們要貫徹「五四精神」〉、一九六九年五月及一九七〇年的五月殷海光〈跟著五四的腳步前進〉與〈展開啟蒙運動〉及一九七一年五月至七月殷海光〈「五四」是我們的燈塔〉、〈五四運動〉、一九七一年五月梁實秋〈「五四」與文藝〉等，具體發微《自由中國》是遷台後延伸「五四」精神的重要場

域。[40] 論五四不能缺少文學，《自由中國》兼顧政論性與文藝路線，林海音及其五四同行女作家琦君、張秀亞甚而五四第一代女作家蘇雪林與周棄子、彭歌與郭衣洞（柏楊）、郭嗣芬、司馬桑敦、王敬羲等是主要作者群。值得玩味的是，當時林海音主編鼎盛時期的聯合副刊，她的小說〈綠藻與鹹蛋〉、〈殉〉、〈鳥仔卦〉及膾炙人口的名篇〈城南舊事〉卻連連出現在《自由中國》，[41] 顯現林海音對《自由中國》的認同及明顯依戀五四自由文風。重刊經典舊作，復刻文學啟蒙眼光之心便表現在《純文學》發刊詞：「花自己的錢，說自己的話，獨立自主，……剝極必復，也許到了振衰起敝的時候了。」[42] 振何衰起何敝？便在於林海音心心念念的彌補脫節之舉，

34 同注6，頁二六七－二六八。

35 傅光明訪問：《生活者林海音》，《生活者林海音》（台北：純文學出版社，一九九四），頁一〇。

36 李歐梵：《現代性的追求》（台北：麥田出版，一九九六），頁二五九。

37 穆穆執筆整理：《中國文藝復興‧人的文學‧自由的文學——胡適五月四日在中國文藝協會會員大會講演全文》，《文壇季刊》第二期（一九五八年六月一日），頁六。

38 同注37，頁十。

39 簡明海：《五四意識在台灣》（台北：政治大學歷史研究所博士論文，二〇〇九年二月），頁一三三一。

40 朱嘉雯：〈推開一座牢固的城門——林海音及同時代女作家的五四傳統〉，李瑞騰主編：《霜後的燦爛：林海音及其同輩女作家學術研討會論文集》，頁二二五。

41 林海音在《自由中國》發表小說有：〈綠藻與鹹蛋〉，第十五卷第一期（一九五六年一月一日）、〈殉〉，第十六卷第四期（一九五七年二月十六日）、〈鳥仔卦〉，第十六卷第九期（一九五七年五月一日），〈城南舊事〉，第十七卷第十一期、十二期（一九五七年十二月一日、十二月十六日）。

42 同注1。

不做受害者的林海音，[43] 終在「船長事件」後有機會展現獨立精神，對政治指導說不，無怪林海音不止一次提到「彌補脫節」這個詞：

我們從上期起闢了「近代中國作家與作品」的工作，使他能夠讀到我國三十年代作家的作品。並且希望我們每期能刊載每家一篇以上的作品，因為篇幅有限，在目前還是頗難做到的。但願將來在單行本上再做多選的考慮。[44]

「近代中國作家與作品」一欄，自第二期逐期刊登以來，很受讀者的重視。本欄的目的在於彌補現代讀者對近代中國文學作品的脫節印象，雖然還是一個吃力的工作，但是如果對讀者是一個貢獻，我們就樂於做下去。[45]

本期所列「中國新文學大系續編的編選計劃」一文，是一件值得注意的事情。沒有一個國家的近代文學有像我們這樣嚴重脫節的現象的。本刊的「近代中國作家與作品」一欄，所能供（貢）獻給讀者的，只是微乎其微的工作，還也困難重重。[46]

說來，「中國作家與作品」並非新專欄更非新詞，蘇雪林早在一九五八、一九五九年，為《自由青年》撰寫二、三〇年代作家及相關作品文章，結集《文壇話舊》出版，因銷路不俗，

一九八三年蘇雪林因見「論著三十年代文學日多，便在前書基礎上潤飾、新撰」，易名《中國二三十年代作家》，交純文學出版。唯蘇雪林命名「中國二三十年代作家」，避開了「近代」一詞。關於「近代」的時程定義，大陸學者周玉寧指：「這裡講的『近代』，不是大陸通常所說的乾嘉時期，而是指從一九一九年起的『五四』時代。」[48]台灣學者汪淑珍也說：「所謂『近代』實為我們所說的『現代』。」[49]黃錦樹〈魂在：論中國性的近代性起源，其單位、結構及（非）存在論特徵〉裡將近代，概括在「晚清」歷史時刻。[50]上述對近代的定義，足以支撐林海音揀選「近代中國作家與作

43 「船長事件」後，有人對林海音說她是「白色恐怖」的受害者，林海音稱：「我這個人不做受害者，我一生都在幫助別人。」同注7，頁一九一。

44 〈讀者·作者·編者〉，台版《純文學》第三期（一九六七年三月），頁一四七。

45 〈讀者·作者·編者〉，台版《純文學》第十期（一九六七年十月），頁二二八─二二九。

46 〈讀者·作者·編者〉，台版《純文學》第十五期（一九六八年三月），頁二〇六。

47 蘇雪林在《自由青年》所寫文章是根據一九三二年在武漢大學新文學課程講義增添。弔詭的是在兩岸一九八七年開放探親、文化交流前，先於一九七九年十二月初版廣東。見蘇雪林：〈自序〉，《中國二三十年代作家》（台北：純文學出版社，一九八三年），頁三一五。

48 周玉寧：《林海音評傳》（北京：清華大學出版社，二〇〇四），http://vx.cclawnet.com/linhaiyingzpxp/a6-005.htm。

49 汪淑珍：《文學引渡者：林海音及其出版事業》（台北：秀威資訊科技公司，二〇〇八），頁八八。

50 黃錦樹：〈魂在：論中國性的近代性起源，其單位、結構及（非）存在論特徵〉，《文與魂與體：論中國現代性》（台北：麥田出版，二〇〇六），頁二〇。

品」清末至現代作家群象依據，[51]就因為自清末到民國至國共分據，政權時空的重疊，使得「近

代」定位模糊性，專欄名曰「近代中國作家與作品」或許有意借詞迴避「現代」、「當代」的共

時性指涉，藉以跨越現時性，取得可刊登作家最大公約數。一般咸認林海音作品「呈現的是一個

安定的、正常的、政治不掛帥的社會心態。」[52]然而她雖「對政治沒興趣」，[53]但政治仍再次找

上她。「近代中國作家與作品」專欄從第二集密集推出，當第六位作家周作人登場，找林海音談

話的人來了：

他們說周作人是那邊的類似政協之類的人物，最好把以後要發的名單寫給他們，他們可以替我

看誰有問題，誰無問題，我半開玩笑的說：「開了一百個人，還不是九十九個有問題！」[54]

這在林海音不是第一回「氣氛有異」了，「我硬是仗著膽子找材料、發排，『管』我們的地

方，雖然瞪眼每期查看，我最初所選的人物都無問題，所以也就安然度過」。[55]依時每期推出專

欄，但顯然事態沒有平息，中間還「發生了老舍的事」，林海音「覺得此事不可長，便把這個辛

苦找尋不易的專欄停下來了」。[56]首先所謂「停下來」，其實是在介紹第十五位作家羅淑

（一九六八年四月）後先改為不定期推出，專欄真正結束要到一九七〇年五月四十一期第二十一

位作家陳西瀅。其次，「老舍的事」何說？一九六六年八月二十三日老舍與二十八位作家、藝術

家受紅衛兵多時的毒打和辱罵，是文革歷史上著名的血腥「八二三事件」，第二天一早，老舍走

出家門自沉而亡。當時兩岸消息封鎖，一九六七年一月音樂家馬思聰出逃中國，四月受美國務院

政治庇護，老舍死亡消息這才傳出，林海音即請老舍好友梁實秋寫〈憶老舍〉，與老舍名篇〈月牙兒〉、〈馬褲先生〉同登在一九六七年九月的《純文學》月刊上。這就可看出文本縫隙詞關鍵在「此事不可長」，什麼事呢？有跡可尋的是，老舍專號除了梁實秋〈憶老舍〉，並沒有老舍〈月牙兒〉與〈馬褲先生〉單篇文章，兩篇小說是以節錄的方式，經過巧妙處理，鑲嵌在菱子〈談老舍及其文體〉長文裡，菱子不是別人就是林海音，為何要採取這樣的手法？老舍之前的許地山、郁達夫、凌叔華、盧隱、戴望舒、周作人、沈從文都刊登正文，若林海音提筆皆掛名，是在「他們說周作人是那邊的類似政協之類的人物」後，接續的沈從文專號署名林海音才改署「本社」，排在沈從文後頭的〈談老舍及其文體〉則署名菱子，之後的朱自清專號又署名瑞安，夏丏尊、夏濟安、冰心專號則署名本社，李京珮推論，林海音在登載周作人散文兩個月後新取菱子名

51 「近代中國作家與作品」專輯作家，有生於滿清活在民國死於中華人民共和國，如老舍、周作人等；有成名於民國時期逝於一九四九國共分置前，如徐志摩、朱自清、許地山、盧隱等；有成名於五四，一九四九年後生活在海外，如凌叔華、陳西瀅等。作家們身世不一，並不單純。

52 齊邦媛：〈超越悲歡的童年‧林海音作品集總序〉，林海音：《我的京味兒回憶錄》（台北：遊目族文化公司，二○○○），未標頁碼。

53 同注7，頁一九三。

54 林海音：〈我的床頭書（十五）：夢之谷奇遇‧關於女人和男人〉，《生活者林海音》，頁二七四。

55 同注54，頁二七四。

56 同注55。

寫〈談老舍及其文體〉，與以「本社」名義發表，應為異曲同工迴避有關單位監管措施。[57] 但在國家機器控管下，「附匪」作家作品得體察上層點名「誰有問題，誰無問題」旨意，林海音恐怕迴避得了一時，卻無法長久，林海音再怎麼巧妙規避仍如站在第一線被聚光燈檢視，但幕後，這樣的聲音，無法完全禁絕，譬如老舍的好友何容，在北平兩人共事語文教育二十多年，情誼早超越「附匪」選邊，何容在台擔任國語推行委員會委員，「默默的把老舍的四幕劇本《國家至上》用注音排印出來，做為學習國語練習的教材，」主要「看到這個劇本的人……也許想知道這個劇本的作者」。[58] 斯人斯文，說明了近代的沉重與周折，談文學性，談何容易。

但是，當「仗著膽子找材料」的時代過去，林海音用盡畢生之功後的感受想必滋味雜陳，她直言新時代編輯輕鬆自在，「放手編排的兩岸三邊的文藝徵文、轉載、破口大罵等等，真是令我羨慕不已。」不禁感嘆：「予生也早。」[59] 但林海音的文學眼光與意念並不孤單，譬如深受影響的洛夫、張默、瘂弦主編《創世紀詩刊》，一九七〇年代幾乎每期選刊一九二〇至四〇年代詩人作品；救國團刊物《幼獅文藝》亦曾在一九八〇年五月號推出一九三〇年代作家作品。說明了文學的胸懷與時代嫁接縱深與廣闊。

誠如夏志清發表在《純文學》的〈現代中國文學感時憂國的精神〉所言，二、三〇年代作家作品現代化的集體表現「無情地刻畫國內的黑暗和腐敗」[60]：「魯迅的第一本小說《狂人日記》（一九一八）把中國描繪成一個人吃人的國家，……郁達夫在《沉淪》（一九二一）中，描寫一位留日的中國青年，備受思鄉病和神經病的磨折，被迫自盡。……這種醒覺反映出作家對人類尊嚴和自由的嚮往。……這類作品的代表。……在其感時憂國的題材中，表現出特殊的現代氣

息。」[61]這些小說使少女時期的林海音對文藝開了竅，但也反映了時代的「新和舊雙面景象」[62]

與反思：既腐敗又醒覺，既被迫又自由……演繹了林海音感於時代或感於時差的思想內核。當時

機來到，召喚這些作家作品，似乎也就自然而然。但什麼時候時機來到呢？已跨海來台，也不是

當年的新文學發源地北京。我想這是竭力在台灣高喊自由、人的文學的新文學運動靈魂的胡適也

想像不到的。

　文學場域的轉變，黃錦樹以馬華文學在馬來亞之身世參照台灣文學發展歷程指出，中文系、

歷史系曾負責執行中國文化的再生產及再生產機制，台灣化後，「中國文化」的正當性勢必被重

新審視，參照馬華文學的中國經驗的發展，同理，台灣文學最終必須回到文學再生產的場域來觀

察，[64]這裡，報刊可以被視為另一種文學再生產及再生產機制載體，林海音適逢其盛，從《聯合

57 李京珮：〈曲折的縫綴——《純文學》對五四作家的接受〉，封德屏編：《二○○七青年文學會議論文集：台灣現當代文學媒介研究》（台北：文訊雜誌社，二○○九），頁八八。

58 林海音：〈《老舍的關坎和愛好》〉，《生活者林海音》，頁一四二。

59 同注7，頁二七五。

60 夏志清：〈現代中國文學感時憂國的精神〉，台版《純文學》第四十五期（一九七○年九月），頁一二一。

61 同注60，頁一七一一八。

62 同注6，頁二六八。

63 黃錦樹：〈緒論：馬華文學與在台灣的中國經驗〉，《馬華文學與中國性》（台北：元尊文化出版公司，一九九八），頁二七一四五。

64 同注63，頁三七。

報》副刊到《純文學》，林海音並不是沒有能力處理、發展本土作家作品的文學資源及能力，讓

文學將第二故鄉書寫與第一故鄉書寫結合，卻開闢「近代中國作家與作品」專欄，且念茲在茲

「脫節現象」與「彌補脫節」，脫什麼節？這難道只是一次台灣的北京作家與北京的台灣作家的

文化想像與回歸？由此，不妨回到文學生產機制的《純文學》「近代中國作家與作品」來看，毫

無疑問，重刊二、三〇年代作家作品，涉及的一、二、三〇年代作家作品；二，文學再生產與機

制。文學是橫的發展亦是縱的繼承，林海音所指的脫節與彌補，意在言內，也就是將斯時

一九六七年與二、三〇年代文學斷裂時間接續起來，這個前提便在林海音沒有地域關念的文學中

國，時間的斷裂可以用文本縫合，許地山、沈從文、冰心、徐志摩、孫伏園、朱湘的作品充滿了

文學性，介紹作家並重現他們的作品，是回到文學性最好的方式。但這就涉及了文學再生產與機

制，林海音聯合副刊時期能全身而退，捲土重來說得義正詞嚴「做自己事出一臂力」、自傳出有

「美援」挹注。65 無論如何，二者皆不符國家文藝體制，不說二、三〇年代作品題材表現當政國

事的腐敗、民心抗爭，更敏感的是，國共分裂，而專欄裡介紹的二、三〇年代作家，是「附匪」

分子，不是身分單純的作家。

綜理台版《純文學》「近代中國作家與作品」專欄，共介紹了二十一位作家（自第二期

一九六七年二月至第四十一期一九七〇年五月）：許地山、郁達夫、凌叔華、盧隱、戴望舒、周

作人、沈從文、老舍、魯彥、朱自清、夏丏尊、宋春舫、俞平伯、夏濟安、羅淑、朱湘、孫福

熙、孫伏園、徐志摩、冰心、陳西瀅。率先登場的是出身台灣台南的許地山，重刊了他的小說

〈春桃〉，評介〈關於許地山〉由林海音執筆，小說替女人說話、以北平為背景及許地山的台灣

身世，在在見出林海音的文學眼光及編輯策略：

許地山有許多小說都是很替女人講話的，〈春桃〉便也是一例。……所以選刊〈春桃〉，實在是因為我特別喜愛「她」，這並非由於背景是北平，……而是從小說寫作技巧上說，它很完整，所描寫「春桃」這個人物很成功。 [66]

二十一位作家裡，一九四九出中國的有凌叔華、夏濟安、陳西瀅；專輯期間尚在世的有沈從文、凌叔華、冰心。其中凌叔華、陳西瀅為夫妻，皆五四成名作家，陳西瀅曾任中華民國駐聯合國教科文組織首任代表、駐聯合國代表，與台灣關係匪淺。至於凌叔華，和台灣文壇也有往來，林海音自稱「凌迷」， [67] 透過英國女作家維吉尼亞・吳爾芙給凌叔華信：「寫自己切身熟悉的事物……生活、房子、家具，凡你喜歡的，寫得愈細愈好。」林海音驚異：「怎麼跟我一向對小說寫作的把握，是這麼接近呢！」援引為自身寫作理念。 [68] 而冰心，一九九三年林海音赴北京，由

65 《從城南走來：林海音傳》寫：「《純文學月刊》停刊前，還有段插曲，當時有位立法委員在立法院質詢時，竟異想天開，說林海音當年編的《文星》雜誌是美國人出資辦的，現在又出資《純文學月刊》，對於這種沒有根據的話，林海音一笑置之。」上述不難看出一旦本土化成為顯學，文學政治化的難以避免。同注7，頁二八一—二八二。

66 林海音：〈關於許地山〉，台版《純文學》第二期（一九六七年二月），頁二六。

67 林海音：〈敬老四題〉，《生活者林海音》，頁六。四老：謝冰瑩、凌叔華、蘇雪林、謝冰心。

68 同注7，頁二三六—二三七。

老舍的兒子舒乙陪著去拜訪冰心，半世紀前，林海音十幾歲在北平《世界日報》做實習記者時曾訪問冰心，舊事重提，冰心頻問何年何月？林海音不記得只好說：「我也老了！」冰心聽了大笑說：「你呀！小意思！」那年冰心九十三歲，林海音七十五歲。[69] 一九六九年八月台版《純文學》「近代中國作家與作品」第三十二期「彌補脫節」推出「冰心專輯」林海音以「本社」名義撰稿〈冰心和她的小說〈寂寞〉〉，文中述及斯時顧一樵告訴梁實秋兩位好友冰心和老舍已先後去世，梁實秋追懷往日情誼，寫了〈憶老舍〉刊於《純文學》第九期（一九六七年九月）、〈憶冰心〉登在一九六八年十二月號《傳記文學》。[70] 不意二十餘年後，林海音卻和已故逝的作家跨海共處一室相談甚歡。時代、政治弄人，難以言說的脫節現象不僅僅表現在文學場域，也存在於地理時空。

　　至於老舍，一九六六年八月二十四日不堪文革受辱，沉湖而亡。兩岸消息封鎖，死訊先由莫斯科電台發出，後音樂家馬思聰一九六七年一月經香港出逃赴美提到老舍之死，[71] 這才確定，一年後《純文學》的老舍專輯，包括梁實秋〈憶老舍〉及菱子〈談老舍及其文體〉，並未單獨放作品，僅在〈憶老舍〉文末附了〈春來憶廣州〉短文，至於〈談老舍及其文體〉則節錄了片段〈月牙兒〉。直到一九八〇年林海音編《中國近代作家與作品》出版，才收〈月牙兒〉全文。如此專輯，可以說是隔海為老舍辦追悼會了。

三 王敬羲與港版《純文學》與在地性

林海音的時代之感，形成了「共振」，此共振，體現在港文化人王敬羲主編港版《純文學》作為上。同樣作家身分，比較林海音的移地身世，王敬羲不遑多讓，王敬羲五〇年代晚期就讀台師大英語系，大學時期，不僅是《文學雜誌》的推手[72]，亦常在《文學雜誌》、《自由中國》等刊物上發表小說。[73] 一九五七年即在港出版短篇小說集《薏美》、《多彩的黃昏》，台師大畢業後返港，於一七六五年赴美國愛荷華大學攻讀英語文學創作碩士學位，一九六七年學成返港，剛好趕上了《純文學》創刊，這位「港台文化橋樑」[74]，三月在台拜會林海音，「後很快便達成協議，由我負責出版香港版。」[75] 展開為時近五年（一九六七年四月—一九七二年二月）《純文學》雙身因緣。林海音正式介紹王敬羲是在一九六七年六月台版《純文學》：「在香港發行本刊東南亞版的王敬羲先生，對於台灣讀者該不生疏！他去年自美國愛荷華大學學成歸來，就在香港

69 同注67，頁一一頁。
70 本社：〈冰心和她的小說〉（寂寞），台版《純文學》第三十二期（一九六九年八月），頁八八。
71 菱子：〈談老舍及其文體〉，台版《純文學》第九期（一九六七年九月），頁一〇七。
72 劉守宜：〈從「文學刊物」談起〉，《中央日報》，一九七一年七月四—五日。
73 馬森：〈一個不應遺忘的小說家——懷念王敬羲〉，《聯合報》第E3版，二〇〇八年十月三十一日。
74 李韡玲：〈憶港台文化橋樑王敬羲〉，《Books書海微瀾》，http://hcbooks.blogspot.tw/2011/05/blog-post_7269.html。
75 同注2。

主持正文出版社，由作家從事出版業而能同時寫、譯的，實在不多。」[76] 王敬羲對《純文學》念茲在茲，一九七二年十二月港版《純文學》停刊，二十六年後的一九九八年獲香港藝術發展局資助復刊，復刊號「編者的話」回憶往昔，話說重頭：

香港版《純文學》乃於一九六七年四月面世，由於內容精湛，第一期竟再版三次。有一個時期，《純文學》的作者陣容幾乎包括了香港、台灣和海外各地文學界的精英。林海音女士拉稿的本領超人一等。但香港版也有不俗的表現。[77]

港版《純文學》創刊號發刊詞〈作品・作家・讀者・時代〉開宗明義凸顯香港性：「今天香港出版可稱蓬勃，但是……文學的花園還是荒蕪的」，一如母版《純文學》，亦強調個體文學性「本刊取這個名字，不過是別於其他的雜誌，並不是說別的雜誌不夠純」。首先是港版《純文學》，不難看出發刊詞已經為日後走向定調。梳理港版《純文學》的本土意識及主體性，第六期〈編輯室的報告〉突出了港九本土作家群：「本期有很多港九作家的作品，我們很高興能登林以亮先生的文章和溫健騮先生的詩。愚露女士的小說是她的近作，也是最才華煥發的一篇。」[78]

主體性部分，復刊號憶往：「推出了一系列的名家專訪宋淇、劉紹銘、王無邪等文藝界的重要人物，在訪問記之前他們例必撰寫一篇被訪問名家的評論文章。三十年前《純文學》所做的一些事，迄今無人做得到，是我們頗引以為傲的。」[79] 另大手筆長篇連載（一九七一年一月至九月）香港作家高雄《二十年香港目睹怪現狀》。其次，相較台版《純文學》，港版《純文學》更關注

文學現代化：「每個時代都要有它的文學。」[80] 十九世紀中葉香港開埠，地理位置之利，中西文化交匯，加上一九四九國共分治，好萊塢電影市場港滬帶南移，加上王敬羲留美，因故對西方文學接受度高，都相當表現在版面上。譬如第四期一九六七年六月號台版《純文學》推出當時西方文壇引起熱烈討論的劇作 Edward Albee《誰怕吳爾芙》以及譯者元真〈愛德華・奧比與誰怕吳爾芙〉，港版《純文學》在此基礎上另約稿旅港劇作家姚克〈從《誰怕吳爾芙》談到目前中國的影劇〉，甚至一九七○年十月至一九七一年十月長期連載何國道譯的整本《杜魯福（François Truffaut）訪問希治閣（Sir Alfred Hitchcock）》，以及兩次全文刊登胡金銓電影劇本《龍門客棧》（一九六八年八月，第十七期）、《俠女》（一九七一年十一月，第五十一期），台版皆未刊登。

但本文關注的是港版《純文學》的「近代中國作家與作品」專欄的表現。港版《純文學》一九六七年四月創刊，創刊號並未平行刊登台版當月的凌叔華專輯，而是台版上一期的郁達夫專輯，這也奠定台、港版出刊的節奏，亦即港版專輯晚台版一期，唯有兩次例外，一是一九六八年

76 〈讀者・作者・編者〉，台版《純文學》第六期（一九六七年六月），頁二三八。

77 同注2。

78 〈編輯室的報告〉，港版《純文學》第六期（一九六七年九月），頁二一六。

79 同注2。

80 〈作品・作家・讀者・時代（發刊詞）〉，港版《純文學》第一期（一九六七年四月），頁一一二。

一月的「宋春舫專輯」同步刊登，也因此原本是年一月該刊夾帶丐尊專輯而延至二月，或因宋春舫

為香港知名文化人影人學者宋淇之子，專輯中宋淇特稿寫〈毛姆與我的父親〉。檢視台港版「近

代中國作家與作品」專欄各期內容差異大致如後：（一）「沈從文專輯」，港版多了沈從文墨

跡。（二）「老舍專輯」，港版暗渡陳倉，夾帶了姚克憶魯迅的〈從憧憬到初見——為魯迅先生

逝世三十一周年作〉和魯迅墨跡。目錄為老舍專輯，卻夾帶了魯迅，其中原委，陳子善〈坐忘齋

主姚克〉有具體的說明：「一九六七年（十月）在台北《純文學》第七期發表的〈從憧憬到初

見——為魯迅先生逝世三十一周年作〉，意義非同一般。當時台灣的『戒嚴令』並未解除，魯迅

的書是禁書，也不可能正面談論魯迅。《純文學》敢於衝破這個禁忌，刊發魯迅油畫像和姚克此

文，固然出於主編林海音的膽識，林海音還稱此文出自當代『文章高手』，是一篇難得的『談論

魯迅的文字』。」[81] 陳子善讚譽《純文學》敢於衝破禁忌，其實據以的文本是港版《純文

學》，[82] 台版「老舍專輯」刊於一九六七年九月，也並無〈從憧憬到初見〉。（三）「魯彥專

輯」，港版魯彥小說較台版少了《鼠牙》，多了魯彥〈關於我的創作〉。（四）「朱自清專

輯」，港版多了港作家畢楚〈朱自清的散文／畢楚〉及李輝英〈談談朱自清先生〉。（五）「夏

丐尊專輯」，港版多了李輝英〈愛的教育者——夏丐尊〉。（六）「夏濟安專輯」，港版多了夏

濟安好友宋淇的〈斷鴻零雁記——記悼亡友夏濟安〉、夏濟安遺著，峰子節譯〈剖析魯迅作

品〉。（七）「朱湘專輯」，港版多了〈新月的態度（發刊詞）〉及梁實秋舊作〈憶新月〉。

（八）「陳西瀅專輯」，港版多了蘇雪林〈關於西瀅閒話〉。

至於作家作品部分，港版《純文學》「近代中國作家與作品」專欄由第一期一九六七年四月

不安、厭世與自我退隱　250

始，至一九七〇年六月第三十九期，相較台版，少了盧隱專輯，但變相多了魯迅專輯，也做了二十一位作家。（台港版《純文學》「近代中國作家與作品」專欄編目見附表）

不對任何事服輸的林海音，[83] 卻在一九七一年六月《純文學》五十四期出刊後離開了《純文學》。「讀者‧作者‧編者」宣布：「林海音先生因為工作太過繁忙，身體時感不過，暫需休息一段時期。純文學的編務自五十五期起，改請劉守宜先生主持。」劉守宜任主編，出資方台灣學生學局總經理劉國瑞任發行人。唯原本單純的文學事，似又牽扯到政治面，二〇〇一年十二月一日林海音辭世，王敬羲發表〈白色恐怖‧林海音‧《純文學》〉舊事重提一九七一年十二月因事赴台北，林海音丈夫何凡來訪，神色嚴肅談及辦《純文學》台灣學生書局「賠了幾百萬台幣」，主要「政府在拉人坐牢啊！」拉人，暗指報人李荊蓀一九七一年十二月匪諜案被判無期徒刑。[84]

81 陳子善：〈坐忘齋主姚克〉，香港《蘋果日報‧果籽副刊》，二〇二一年七月三十一日。

82 台版「老舍專輯」刊第九期（一九六七年九月），並無姚克的〈從憧憬到初見〉。台版《純文學》刊登魯迅相關文章有第十五期（一九六八年三月）峰子節譯〈剖析魯迅作品〉。

83 齊邦媛〈失散——送海音〉形容：海音憑自己的頭腦和勤勞建立了那個時代的女子少有的自己的華廈（不只是吳爾芙所說「自己的屋子」）。寫必然傳世的小說，主編《聯合報》副刊、辦純雜誌，創立純文學出版社……我幾乎沒有看到過不做事的海音，也從來沒有看到過對任何事服輸的海音。同注16。

84 李荊蓀案是台灣新聞史上沉痛的構陷案，李荊蓀為新聞雜誌《新聞天地》創辦人之一、曾任南京、台北《中央日報》總編輯，台北中國廣播公司副總經理，被捕時是《大華晚報》董事長。一九七〇年十一月，李荊蓀經台灣警總約談被捕，以「參加共黨組織」提起公訴，一九七一年十二月判決無期徒刑，一九七五年四月五日蔣中正總統逝世減刑為十五年，一九八五年十一月十七日出獄。

又說：「林海音手中還有一批稿件，至多再出一兩期，台北這邊就決定停刊了，香港那邊你自己酌情處理吧！」[85] 此言有時間、記憶落差，且說得隱晦，李荊蓀判刑時，林海音已在一九七一年六月卸下《純文學》主編職。但沒說錯的是，兩人見面才兩期時間，一九七二年二月台版《純文學》正式走入歷史。距離林海音離開《純文學》僅八個月。至於港版《純文學》，王敬義一九七二年十二月出版第六十六期後亦休刊，比台版多撐了十個月。因著文學共振，激盪出港版《純文學》的隔海唱和，綜觀台港版《純文學》「近代中國作家與作品」專欄的編輯方針，可見的是港版《純文學》對專欄內容的增減與調度，不時展現了港版《純文學》的主體性，拉出了兩版的差異性，尤其台版《純文學》結束後，沒有了參照性的港版《純文學》獨撐八期至一九七二年十二月結束（六十三─六十六期為雙月刊，一九七二年六、八、十、十二月出刊）。事實上之前銷路、稿件已頻頻吃緊：

這一期的稿件，台灣版的存稿只剩下巴沙姆的譯作兩篇和李廉鳳的〈我譯《裸猿》〉了。在香港排字的稿件，概以讀者的興趣為依歸。我們新的編輯方針是多刊短文，至於小說，除非能引起廣大注意的將不刊載。[86]

說來王敬義對編輯路線迭有怨言，林海音主編時期還壓得住陣腳，台版《純文學》結束，值此低氣壓，他仍對《純文學》編輯理念及經營路線不滿：

隔海引來劉國瑞以台版發行人身分去信王敬羲強調港版《純文學》不得任意增加「非文學」的作品，王敬羲寫信反擊，再度強調主體性：

自第一期以來，港版即增加各種作品，以適合海外華人的興趣……兄函所謂「非文學」作品不知何所指？希能舉例說明之。88

刊物是辦給讀者看的，不是辦給自己看的。我們儘可能提倡「純文學」，但仍不要忘記以前「現代文學」死胡同。87

這兩期（指台版《純文學》）最後一九七二年一、二月號）介紹巴莎姆，走的就是以前「現代文學」死胡同。

85 王敬羲：〈白色恐怖・林海音・《純文學》〉，《校園與塵世：王敬羲自選集》（香港：華漢文化事業公司，二〇〇九），頁一九─二〇。二〇一七年八月六日本人就王敬羲文章訪劉國瑞先生，劉先生表示，學生書局總共虧損三十萬元，並非幾百萬。林海音是經考量後選擇要純文學出版社，並無所稱的政治迫害。且林海音一九七一年六月辭《純文學》，已不管編務，與王敬羲一九七一年十二月來台，何凡所稱「林海音手中還有一批稿件」有落差，但弔詭的是，台版《純文學》真在一九七二年二月結束，應了「至多再出一兩期」之言，當然也可能是王敬羲事後追憶屈從事實。

86 《編輯室的報告》，港版《純文學》第五十五期（一九七二年五月），頁一四三。

87 林海音辭台版《純文學》一切職務後，劉國瑞接任發行人，職掌所在，才發信對港版《純文學》編務提出意見。參考王敬羲一九七二年二月十九日致劉國瑞信。

88 此信保留不完整，根據信中提到港版已出五十五期，推論五十五期為一九七一年十月出刊，此信應寫於一九七一年十月後。

凡此在在印證前文所言王敬羲主導性與香港性。加以港版《純文學》大量刊登王敬羲辦的另一份《南北極》月刊廣告[89]，內容變調變質是不爭的事實。可惜了一樁難得的跨域文學嫁接美事，[90]抵不過時間落陷，無法繼續。

四 小結 「近代中國作家與作品」專欄及其召魂

台港版《純文學》「近代中國作家與作品」專欄雖分別在一九七〇年五、六月告一段落，但真正結束，得等到一九八〇年四月林海音在「近代中國作家與作品」的基礎上，更名《中國近代作家與作品》出書，才算一個文學斷代的終結。反觀港版《純文學》一九九八年五月三十一日重出江湖在港復刊：「繞場跑了一圈後又回到那個起點」。[91] 王敬羲期期回憶前塵往事彌補脫節：〈張愛玲與我〉（一九九八年五月復刊一期）、〈梁實秋與我〉（一九九八年六月復刊二期）、〈姚克與我〉（一九九八年八月復刊四期）、〈吳宓先生與錢鍾書楊絳〉（一九九八年九月復刊五期）……，仍不脫「近代中國作家與作品」專欄本色，此時香港已回歸，真有不知今夕何夕之感。我們因此意識到時間的不可逆轉性，從現在往回看，真如王德威談中國世紀小說，從魯迅、張愛玲以降，「魂兮歸來」，不免是一個招魂的想像。[92] 這當然亦是林海音的焦慮，無法逆轉，海音主持，創辦之初，考量的是從雜誌到出版文學性的一體延伸，林海音視為一種理想的實現，林海音堅持完成，但主詞易位，由「近代中國」而「中國近代」。說來，純文學出版社，亦由林「使月刊上的文字印成單行本」，[93] 是秉持一貫「專門出版知識分子的文學讀物」路線。[94] 不爭

的是，多少涉及生存考量，《純文學》每期稿件約十五篇作品，每期固定二十至二十四萬字。[95]

負擔不小，而《純文學》月刊「銷路一直不能打開，每個月包括供應國內外的訂戶在內，只印

三千本，不敷成本」。[96] 初步想法很單純，打算《純文學》刊登的連載小說，以月刊的名義出版

單行本，[97] 後來相關單位表示月刊免稅，不可出版書籍，「如要出版應當成立出版社」，純文學

出版社遂於一九六八年由台灣學生學局和林海音合資創設。[98] 不意純文學出版社比月刊賺錢，加

89 劉國瑞除令港版《純文學》「不得刊登南北極廣告」外，還禁止王敬羲徇私行銷自己的《南北極》月刊。參考注88。

90 港版《純文學》無須付台版作家稿費，僅付每期版權費，港版增編的文章由港版自付稿費，相對台版若用港版邀來的文章則須付稿費。參考王敬羲一九七一年八月五日、一九七二年二月十九日致劉國瑞信。

91 同注2。

92 王德威：〈想像中國的方法〉，《抒情傳統與中國現代性》（北京：生活·讀書·新知三聯書店，二〇一〇），頁二八一。

93 林海音口述，碩石記錄整理：〈記「純文學」的誕生〉，《幼獅文藝》第四三七期（一九九〇年五月），頁三七。

94 傅光明訪問：〈生活者林海音〉，林海音：《寫在風中》頁三〇四—三一二。

95 〈純文學月刊印行合約〉，第二條載明：「本刊定每月一日發行一期，二十四開本，每期約二十萬至二十四萬字」。劉國瑞提供。

96 同注7，頁二八一。

97 應指《純文學》從第一期至第五期刊登的林海音長篇小說《孟珠的旅程》，《孟珠的旅程》一九六七年五月出版，連載結束同時出版。純文學出版社一九六八年才成立。

98 參考劉國瑞先生提供的〈純文學月刊社與純文學出版社分營協議書〉，據〈純文學月刊社與純文學出版社分營協議書〉所載，純文學出版社資本額為二十二萬元。台灣學生書局出資新台幣十一萬二千二百元，占股權百分之五十一。林海音出資現金五萬七千八百元，另以勞務作為資本折合五萬元，占股權百分之四十九。一九七一年十一月二十八日雙方簽訂的分營協議書，出版社劃歸林海音，《純文學》月刊由台灣學生書局收回，「嗣後雙方盈虧各不相涉」。

上政治惘惘的威脅，於是林海音「和原始出資人學生書局幾經磋商後，由學生書局接辦《純文學》月刊，她專心經營純文學出版社」，[99] 從「近代中國作家與作品」專欄到《中國近代作家與作品》，正是月刊—出版的一體示範。唯時間可以明證，專欄始於一九六七年九月，終於一九七〇年五月，歷時兩年八個月，又隔十年，一九八〇年林海音才有機會把「近代中國作家」與「近代中國作家與作品」專欄作家修正、整理出書，共收十八位作家作品，未收冰心、夏濟安、陳西瀅[100] 值得日後探討。彼時台灣，外交方面美國宣布一九七九年一月一日與中華民國斷交，復於十二月十五日與中華人民共和國建交；內政方面一九七九年底十二月十日高雄美麗島事件爆發，本土主體性日漸浮凸成形。回想葉石濤論林海音書寫身世的「北平化的台灣作家、台灣化的北平作家」印記，不意成為林海音島上書寫身世之辨紋章，而丘秀芷書評《中國近代作家與作品》，題名〈新、舊與永恆──讀《中國近代作家與作品》有感〉[101]，不僅若合符節當初「近代中國作家與作品」專欄的「純文學」精神，果然「新、舊與永恆」拔河，又一個不知如何「安一個地方」的議題流轉再啟，足證林海音作品肯定可避開被遺忘的命運，然她念茲在茲的彌補脫節內含物「近代中國作家與作品」，斯時斯地，竟有一種說不出的「脫節」之感與悵然。

台、港《純文學》「近代中國作家與作品」專欄編目

作家序	近代中國作家與作品專輯	台版《純文學》期別／編目	港版《純文學》期別／編目
1	許地山專輯	第二期（一九六七年二月） ・近代中國作家與作品編按 ・春桃／許地山 ・關於許地山／林海音 ・書房的一角／張秀亞（港版無）	第三期（一九六七年六月） ・春桃／許地山 ・關於許地山／林海音
2	郁達夫專輯	第三期（一九六七年三月） ・遲桂花／郁達夫 ・關於郁達夫／張秀亞	第一期（一九六七年四月） ・近代中國作家與作品編按 ・遲桂花／郁達夫 ・關於郁達夫／張秀亞

99 同注7，頁二八一—二八二。

100 也未收入的還有港版《純文學》的隱藏版魯迅專輯。林海音編：《中國近代作家與作品》（台北：純文學出版社，一九八○）。

101 丘秀芷：〈新、舊與永恆——讀《中國近代作家與作品》有感〉，《書評書目》第八十七期（一九八○年七月），頁八五—八九。

3	4	5	6	7
凌叔華專輯	盧隱專輯	戴望舒專輯	周作人專輯	沈從文專輯
第四期（一九六七年四月） ・繡枕／凌叔華 ・其人其文凌叔華／蘇雪林	第五期（一九六七年五月） ・海濱故人／盧隱 ・關於盧隱／張秀亞	第六期（一九六七年六月） ・戴望舒詩選：雨巷・夕陽下・我底記憶・生涯・殘葉之歌・山行・夜行者・十四行・款步 ・我所知道的戴望舒以及「現代派」／鍾鼎文	第七期（一九六七年七月） ・周作人散文選：鳥聲・初戀・喝茶・蒼蠅・上下身・批評的問題・烏篷船・關於「希臘人之哀歌」・我的雜學 ・我所認識的周作人／洪炎秋	第八期（一九六七年八月） ・邊城／沈從文 ・沈從文和他的作品／本社（林海音）
第二期（一九六七年五月） ・繡枕／凌叔華 ・其人其文凌叔華／蘇雪林	・港版《純文學》未做「盧隱專輯」	第四期（一九六七年七月） ・戴望舒詩選：雨巷・夕陽下・我底記憶・生涯・殘葉之歌・山行・夜行者・十四行・款步 ・我所知道的戴望舒以及「現代派」／鍾鼎文	第五期（一九六七年八月） ・周作人散文選：鳥聲・初戀・喝茶・蒼蠅・上下身・批評的問題・烏篷船・關於「希臘人之哀歌」・我的雜學 ・我所認識的周作人／洪炎秋	第六期（一九六七年九月） ・邊城／沈從文 ・沈從文和他的作品／汪度（作者標示與台版不同） ・沈從文墨跡（台版無）

10	9	8
朱自清專輯	魯彥專輯	老舍專輯
第十一期（一九六七年十一月） • 朱自清作品選：笑的歷史・論雅俗共賞・論書生的酸氣・美國的朗誦詩 • 簡介朱自清／瑞安（林海音）	第十期（一九六七年十月） • 魯彥短篇小說選：《阿長賊骨頭》、《鼠牙》 • 魯彥作品淺剖／司馬中原	第九期（一九六七年九月） • 憶老舍／梁實秋 • 談老舍及其文體（引述大段老舍名篇《月牙兒》、《馬褲先生》內文）／菱子（林海音）
第九期（一九六七年十二月） • 朱自清作品選：笑的歷史・論雅俗共賞・論書生的酸氣・美國的朗誦詩 • 簡介朱自清／瑞安（林海音） • 朱自清的散文／畢楚（台版無） • 談談朱自清先生／李輝英（台版無）	第八期（一九六七年十一月） • 魯彥短篇小說選：阿長賊骨頭／魯彥（比台版少了《鼠牙》 • 魯彥短篇小說選魯彥作品淺剖／司馬中原 • 魯彥短篇小說選關於我的創作／魯彥（台版無）	第七期（一九六七年十月） • 憶老舍／梁實秋 • 談老舍及其文體／姚克（台版無） • 從憧憬到初見／姚克（台版無） • 魯迅墨跡（台版無）

11	12	13
夏丏尊專輯	宋春舫專輯	俞平伯專輯
第十二期（一九六七年十二月） ・夏丏尊小說選：長閒・怯弱者 ・簡介夏丏尊／本社（林海音）	第十三期（一九六八年一月） ・宋春舫論劇：從莎士比亞說到梅蘭芳・我不小覷平劇 ・毛姆與我的父親／宋淇 ・毛姆筆下的辜鴻銘／沉櫻譯	第十四期（一九六八年二月） ・俞平伯的詩和散文：悽然・孤山聽雨・清河坊・槳聲燈影裡的秦淮河・在匠 ・關於俞平伯／張秀亞
第十一期（一九六八年二月） ・夏丏尊小說選：長閒・怯弱者 ・簡介夏丏尊／本社（林海音） ・愛的教育者——夏丏尊先生／李輝英（台版無）。後收入林海音編《中國近代作家與作品》	第十期（一九六八年一月） ・宋春舫論劇：從莎士比亞說到梅蘭芳・我不小覷平劇 ・毛姆與我的父親／宋淇 ・毛姆筆下的辜鴻銘／沉櫻譯	第十二期（一九六八年三月） ・俞平伯的詩和散文：悽然・孤山聽雨・清河坊・槳聲燈影裡的秦淮河・在匠 ・關於俞平伯／張秀亞

18	17	16	15	14
孫伏園專輯	孫福熙專輯	朱湘專輯	羅淑專輯	夏濟安專輯
第二十四期（一九六八年十二月） ・長安道上／孫伏園 ・記孫伏園／謝冰瑩	第二十三期（一九六八年十一月） ・清華園之菊／孫福熙 ・記孫福熙／謝冰瑩	第十八期（一九六八年六月） ・朱湘詩選：貓誥・答夢・熱情 ・新月派詩人朱湘／張秀亞	第十六期（一九六八年四月） ・生人妻／羅淑 ・羅淑和她的小說／毛一波	第十五期（一九六八年三月） ・蘇麻子的膏藥／夏濟安 ・剖析魯迅作品／夏濟安遺著／峰子節譯 ・紀念和懷念——為夏濟安先生逝世三周年／本社
第二十二期（一九六九年一月） ・長安道上／孫伏園 ・記孫伏園／謝冰瑩	二十一期（一九六八年十二月） ・清華園之菊／孫福熙 ・記孫福熙／謝冰瑩	第十六期（一九六八年七月） ・朱湘詩選：貓誥・答夢・熱情 ・新月派詩人朱湘／張秀亞 ・新月的態度（新月雜誌發刊詞）（台版無） ・憶新月／梁實秋（台版無）	第十四期（一九六八年五月） ・生人妻／羅淑 ・羅淑和她的小說／毛一波	第十三期（一九六八年四月） ・斷鴻零雁記——記悼亡友夏濟安／宋淇（台版無） ・蘇麻子的膏藥／夏濟安 ・剖析魯迅作品／夏濟安遺著／峰子節譯 ・紀念和懷念——為夏濟安先生逝世三周年／本社

21	20	19
陳西瀅專輯	冰心專輯	徐志摩專輯
第四十一期（一九七〇年五月） • 西瀅先生閒話：法蘭士先生的真相・羅曼羅蘭・線裝書與白話文 • 陳西瀅其人其事／蘇雪林	第三十二期（一九六九年八月） • 冰心的詩／梁實秋 • 冰心和她的小說《寂寞》／本社	第二十五期（一九六九年一月） • 徐志摩詩文選：再會吧康橋・哀曼殊斐爾・情死・謁見哈代的一個下午・一個行乞的詩人・詩刊弁言 • 我所認識的詩人徐志摩／蘇雪林
第三十九期（一九七〇年六月） • 西瀅閒話：法蘭士先生的真相・羅曼羅蘭・線裝書與白話文 • 陳西瀅其人其事／蘇雪林 • 關於西瀅閒話／蘇雪林（台版無）	第三十期（一九六九年九月） • 冰心的詩／梁實秋 • 冰心和她的小說《寂寞》／本社	第二十三期（一九六九年二月） • 徐志摩詩文選：再會吧康橋・哀曼殊斐爾・情死・謁見哈代的一個下午・一個行乞的詩人・詩刊弁言 • 我所認識的詩人徐志摩／蘇雪林

附錄

地方感與無地方性：南洋大學時期的蘇雪林

——兼論其佚文〈觀音禪院〉

若問我什麼時候開始寫作，真有一部十七史不知從何說起之感。倘使不算文白韻散，把歷史追溯的早一點，則第一部日記，可算是開筆，也算是我踏上寫作生涯的第一步。[1]

我那篇小說即題名「觀音禪院」。用意在關門放火是很危險的事，不可嘗試。這篇小說是象徵筆法，寓意何在，讀者自知。這篇小說在《蕉風》上發表後，黃崖遂寄我一份，我剪下保存，五十四年（一九六五）底，我續假半年期滿要回台灣，收拾行李太匆忙，竟將它當做廢紙拋卻了。[2]

一 前言 跨境‧流離‧文學事件

蘇雪林（一八九七—一九九九）在一九六四年九月十一日隻身從香港颱風天轉機飛往星洲南洋大學執教，時年六十五歲，她在新加坡停留一年七個月，於一九六六年二月二十六日匆匆離開返台。[3]

細數蘇雪林一生，有數個跨境遷徙經驗，第一階段為一九二一年往法國里昂中法學院求學，此次移動從蘇雪林曾言為了「逃避『嗚呼蘇梅』事件所加於我精神上的壓迫」[4] 得知之前她因與

1 蘇雪林：〈卅年寫作生活的回憶〉，《我的生活》（台北：傳記文學出版社，一九六九），頁一四三。蘇雪林《我的生活》有傳記文學、文星書店兩個版本，後文若有引用，一概標示傳記文學版、文星版，不再贅述。

2 蘇雪林：《赴星洲任教南大》，《浮生九四》（台北：三民書局，一九九一），頁二三一。

3 蘇雪林是在一九六六年二月二十三日未獲南大續聘，她與徐佩琨、李亮恭等六十歲以上教授都未接到聘書，面臨二月底居留屆滿在即，當即整理託運行李訂機票三天後匆忙離境。見蘇雪林：《蘇雪林作品集‧日記卷（第五冊）》（台南：國立成功大學教務處出版組，一九九九），頁二七。

4 一九二一年謝楚楨《白話詩研究集》出版，邀請胡適推薦，胡適拒絕。謝楚楨遂轉請易君左替其造勢，易君左聯合了文壇名人如李石曾、彭一湖在《京報》上聯名撰文，對《白話詩研究集》大加讚美，時在文壇初試啼聲的蘇梅（字雪林）於《京報‧女子週刊》撰文批評。易君左接著化名A.D寫反駁文章，刊在羅敦偉主編的《京報副刊‧青年之友》上，蘇梅復在《女子週刊》回應：「A.D這篇文章一定是易家鉞（易書左）作的，至少也有很多易家鉞的成分在，正像英文中的DOG＝狗，A.D一定等於易家鉞。」於是易君左又寫〈嗚呼蘇梅〉仿蘇梅詞句，反問：「蘇女士你認A.D的文章中間有別人的成分，行嗎？」「假定說你身體中有別人的成分，行嗎？」我且問你：「假定說你的文章中間有別人的成分，行嗎？」整起事件急轉直下為辱罵女性。胡適極為不滿，批評〈嗚呼蘇梅〉一文不顧事實，不講道德，提出質疑，易君左的朋友在報上刊登啟事，要求易君左拿出證據未果，京報只能一直保持沉默。轉引自胡丹、樓寧⋯⋯〈一位謹慎、務實的批評者——胡適媒介批

易君左、羅敦偉打了一場筆墨官司遂興遠行，5而這次事件亦導致蘇雪林自法歸國後以字代名，改蘇梅為「蘇雪林」。6第二次流離為一九四九赴港。這次事件源自蘇雪林一九三六年十月魯迅辭世，蘇雪林發表了〈致蔡子民（蔡元培、字子民）先生論魯迅〉、〈與胡適先生論當前文化動態〉，暢論反魯反共，批判魯迅心理病態、左派文人捧為聖人等等言論，反被胡適規勸「此是舊文字的惡腔調，我們應該深戒」而自覺「文藝界便視我為異端」，及至一九四九年四月國會談失敗，國民黨節節失守，蘇雪林暗忖「以我過去反魯反共的歷史，是非走不可」。7此為她起心動念往香港編《公教報》、《時代學生》原委，同時也為日後其出版《我論魯迅》之源頭。8然行前蘇雪林不免踟躕猶豫，再度拜望胡適，這是繼〈與胡適先生論當前文化動態〉之後，轉由文化動態尋求靜態學術同盟，遂請教《崑崙之謎》、《天問》研究途徑，偏偏胡適「頗不以為然，以為不合科學方法」。9蘇雪林於是在一九四九年五月五日快快赴港繼續另一程行旅。事實上，胡適的回應，蘇雪林料不意外，早在她任教武漢大學時期，從伊甸園四河發想屈原《九歌》、《天問》的四水同脈，而發表〈屈原天問中的舊約創世紀〉，10當時的文學院長楚辭專家劉永濟及中文系古典文學專業教授對蘇雪林因靈感而展開的楚辭研究，「一向視為野狐外道」。11這次香港作為轉口，給了蘇雪林重探屈賦問題的機會。然已是中年的蘇雪林在港工作、居住幾經周折，屈賦研究亦處處碰壁，她重拾屈賦本源在海外的執念，於一九五〇年秋由港再度轉往法國蒐集資料，希望研究亦有成出一口氣。12是為第三次跨境。

第四次移動則在一九五二年由法洄游「新故鄉」台灣。蘇雪林在法期間雖搜覓一些神話書籍與資料，卻無法解決屈賦問題，加以對法國華人男女留學生傾共「勢力張甚」不以為然時有爭

紛，[13]遂興思離開，於是寫信給武漢大學前校長時任總統府秘書長的王雪艇求助，由羅家倫、張道藩以私人名義籌措五百美金寄她購船票，[14]才於一九五二年七月二十八日「回」台。先應聘省立師範學院（現台灣師範大學）專任，再於一九五六年南下成功大學任教至退休，期間她於一九六四年南旋星洲，這也是她最後一次跨境。這次驛動表面上是休假，事實是一九六二年二月二十四日胡適辭世，蘇雪林一口氣寫了七篇「悼大師話往事」，展開了與劉心皇、寒爵的「擁魯（迅）」、「反魯」、「反共」筆戰，埋下了出走的主導線。換言之，蘇雪林幾次跨境背後多少都有事件滋生。

評話語實踐與思想特色），《中國社會科學網》，http://jour.cssn.cn/xwcbx/xwcbx_xws/201312/t20131218_912013.shtml。

5 羅敦偉一九五六年寫〈崑崙之謎〉談蘇雪林著作《崑崙之謎》頗多好評，後收入蘇雪林研究重要文獻《慶祝蘇雪林教授百齡華誕專集》。見羅敦偉：〈崑崙之謎〉，成功大學主編：《慶祝蘇雪林教授百齡華誕專集》（台南：成功大學中文系，一九九五），頁一七一—一七三。

6 蘇雪林：〈關於我的榮與辱〉，《我的生活》（台北：文星書店，一九六七），頁二三五—二五一。

7 以上見蘇雪林：〈勝利復員〉，《浮生九四》，頁一五〇—一五五。

8 蘇雪林歷來評評論魯迅文章結集為《我論魯迅》出版。蘇雪林：《我論魯迅》（台北：文星書店，一九六七）。

9 蘇雪林：《蘇雪林作品集·日記卷（第一冊）》，頁一〇三。

10 蘇雪林：〈開始屈賦的研究〉，《浮生九四》，頁一三四。

11 同注7，頁一四六。

12 蘇雪林：〈談寫作的樂趣〉，《蘇雪林自選集》（台北：黎明文化出版社，一九七五），頁九三。

13 蘇雪林：〈再度赴法〉，《浮生九四》，頁一七四。

14 同注13，頁一七七。

上述蘇雪林的經歷，不僅反映了亂世文人的際遇，從台灣出發，伊時星洲文風鼎盛，亦擴大

了華文文學的視野與路徑，出身馬來西亞的學者張錦忠便言，文人南渡，形成「五、六〇年代馬

華文學的多樣性」。[15] 這樣的地區錯位交流和台灣政府的僑民教育政策有關，相對提供了「華人

社會的中華屬性碰撞的空間」。[16] 說來南向星洲的跨國流動自甲午戰以降至國共分據，新舊文人

若芬在新加坡南洋理工大學任教，馬來西亞李永平、林綠、張錦忠、李有成、黃錦樹等馬華作家

學人仍在跨國流動，「彷彿離散果真有其宿命性」。[17]

蘇雪林南渡本來單純，先是「現實」薪水考量，後來因為筆戰，才增添了文人「流放」的色

彩。其時中國鎖國，香港、南洋於是成為作家延續、擴大作品發表重要的文化場域，香港南來作

家世變下的書寫，我已在〈不安、厭世與自我退隱〉[18] 等論文探討，這裡不再多述，就單一針對

南洋文學場域梳理。相對台灣不少作家在星馬報刊的活動力，蘇雪林似不像同代作家謝冰瑩、覃

子豪、孟瑤及之前任教南大的凌叔華（一九五六年五月至一九六〇年四月）那般活躍，凌叔華甚

而在星出版散文集《愛山廬夢影》（一九六〇），作品更密集發表或轉載。為鈎沉蘇雪林旅星期

間的文學表現，經多方搜尋蘇雪林南大任教時期報刊雜誌，這才意外的在《蕉風》雜誌發現了蘇

雪林多次於日記[19] 或傳記《浮生九四》提到的佚文〈觀音禪院〉，是難得的收穫。耐人尋味的

是，或許怕再生事，此文署名「海雲」，有著浮雲海角之意。進一步細究〈觀音禪院〉充滿對正

統的辯證與寓意，分明回應劉心皇的變形之作，小說出土，成為佐證蘇雪林跨境主要受制於筆戰

事件最具說服力的文本。前文談到「星洲文風鼎盛」，由一九五、六〇年代，南洋華文文學引進

現代主義觀念和吸納現代主義作品十足著力，《蕉風》、《學生週報》、《椰子屋》居功不小。[20]一九四九年國共政權易幟，《蕉風》較之南洋其他刊物更多篇幅發表流亡大陸境外作家如易君左、孟瑤、錢歌川、李金髮、司馬桑敦、張愛玲、聶華苓等作品，甚至一九五〇年代後在台灣崛起的郭良蕙、葉珊（楊牧）、瘂弦、童真、蔡文甫、白先勇等亦不時有文章刊登。見證了小規模的華人地區跨境書寫史，彰顯了不安定的時代，將離散的概念從身體連結到文字書寫（張錦忠詞），是多數作家追求的目標，而蘇雪林的對應姿態往往疏離且脫節，本文因此有意將蘇雪林作為文人跨境南洋書寫的案例，予以探討，並兼論《觀音禪院》在南大期間發表的意義與寫作背景。

15 張錦忠研究計畫〈文學離散與馬華文學的寫實主義〉（二〇〇六年九月—二〇〇七年十二月），https://www.google.com.tw/webhp?sourceid=chrome-instant&ion。

16 張錦忠：〈文化回歸、離散台灣與旅行跨國性：「在台馬華文學」的案例〉，張錦忠、李有成主編：《離散與家國想像——文學與文化研究集稿》（台北：允晨文化出版公司，二〇一〇），頁五四〇。

17 同注16。

18 蘇偉貞：〈不安、厭世與自我退隱〉，《中國現代文學》第十九期（二〇一一年六月），頁二五一—二五四。

19 蘇雪林相繼在一九六四年一月二十二日—一九六四年十一月十六—十八日、一九六四年十一月十七—十八日提到〈觀音禪院〉。見《蘇雪林作品集・日記卷（第四冊）》，頁一五四、二八五、二八七、頁二九一—三〇〇。

20 許文榮：〈馬華文學中的三位一體：中國性、本土性與現代性的同構關係〉，馬來西亞留台校友會聯合總會主編：《馬華文學與現代性》（台北：秀威資訊科技公司，二〇二二），頁二六。

二 從台灣出發的流離

動盪之年頻頻流離，可以這麼說，蘇雪林是以自身跨境經歷見證了亂世與文學史之間的流動性。譬如，寄寓獅城，陰錯陽差，她親身經歷了新加坡三個重大歷史事件：一是新加坡退出馬來西亞聯邦宣布獨立；二，馬來西亞干預新加坡與印尼建交；三，目睹南大學潮過程。異質時空與文化想像的交錯視角，一般而言，足以提煉獨特具地方成分的個體生活經驗。觀察蘇雪林以日記敘事，萬花筒似的碎片，記錄了家居、教學協商、文人往來、書寫等生活事實，投注以客旅、教學、出遊、觀影、創作……意義，的確疊架出一張其南洋路徑的基本座標。人文地理學者阿格紐（John Agnew）認為地方（place）與空間（space）相互定義。地方標示出以「經驗」為機制的主觀的空間感及時間感，傾向安全、穩定、靜止；空間則相對抽象、開放、客觀、動態。[21] Tim Cresswell認為地方對人們具有意義，主要由生活事實、生活經驗、時間組構生成「某種方式依附其上」，[22] 換言之，「生活事實」是呈顯地方感重要的元素，展開房間、教室、電影院、公園等物質形式「實體」的想像，定位一己「置身那兒」的感知。[23] 但蘇雪林選擇記載日記事件的視角，傳遞的生活事實卻是令人困惑的，或許微近晚年，她的行旅紀事，十足瑣碎反覆，主要重點在「搵錢」接濟大陸親人。[24] 其實蘇雪林《浮生九四》已述及，早在一九五四年南洋大學赴台覓才，同輩學者潘重規與她皆列名，她怕南洋氣候不適合，於是推薦旅居英倫的武漢大學時期並稱珞珈三傑的凌叔華自代。[25] 但是一九六一年七月舊友高鴻縉應聘南大，蘇雪林又請他探問南大可否再聘事。[26] 待蘇雪林與劉心皇、寒爵的筆戰愈演愈烈，劉心皇分別在一九六三年五月、十二月

出版《文壇往事辨偽》、《從一個人看文壇說謊與登龍》，[27]以真偽、心術為主題，火力全開批蘇，蘇雪林深受刺激之餘，[28]再三謀求支援，甚至由台南北上：一，見蔣經國；二，約會女作家；三，招待各報記者；四，促國民黨以黨紀裁制劉心皇。此行同時與文壇政治要人胡秋原、曾

21 Tim Cresswell著，王志弘、徐苔玲譯：《地方：記憶、想像與認同》（台北：群學出版公司，二〇〇六），頁一四─一七。

22 同注21，頁一九。

23 同注21，頁一五。

24 之前台灣師範大學文字學重要學者高鴻縉（字笏之）應聘南洋大學，一九六三年六月十八日突然客途病逝，蘇雪林深有所感：「高笏之先生突然病逝，……以錢故遠赴南洋，終以年老，氣候不習慣而死，遺著未成，誠可惜也，亦我鑒也。」見《蘇雪林作品集・日記卷（第四冊）》，頁八〇。另一九六五年九月二十六日記：近來心緒煩躁，想明年在此再留一年，則成大不見得肯再允假，屋子保不住，回去，則大陸親人之接濟勢將不能繼續，故此躊躇不定，使心理失其安寧，總之若余是一年富力強之人，則當然以在此「搵錢」為上，無奈太老也。見《蘇雪林作品集・日記卷（第四冊）》，頁四二八。一九六三年台灣的大學教授薪俸一九六三年一月二十三日蘇雪林日記為新台幣一千八百六十三元。見《蘇雪林作品集・日記卷（第四冊）》，頁一〇。另蘇雪林還領有長期科學研究費每年約一萬八千六百元，每月平均一千五百元，與薪俸相加，每月應有三千三百元。見一九六三年七月三十一日記，見《蘇雪林作品集・日記卷（第四冊）》，頁九三─九四。依《蘇雪林作品集・日記卷（第四冊）》，頁三三八所載，南大薪資每月新幣八百元，以當時一新幣合台幣十四元換算約為一萬一千二百元，是台灣所得約三點四倍。

25 同注2，頁二一二。

26 蘇雪林：《蘇雪林作品集・日記卷（第三冊）》，頁二三五。

27 劉心皇：《從一個人看文壇說謊與登龍》（台北：自印，一九六三）。劉心皇出書大登廣告，一九六四年一月十日蘇雪林日記記載「精神不免受刺激，血壓上升，頭目昏眩」，已有意以此題材寫成小說，同時更積極謀求香港中文大學、南洋大學教職避戰。小說事暫無進度，在於一九六四年九月赴星後不久後的一九六四年十一月十二日日記才再度提起「看西遊記觀音院一章，動筆寫了三四百字」。見《蘇雪林作品集・日記卷（第四冊）》，頁一五四、二八五。

28 同注26，頁三五二。

寶蓀等求助皆無果。[29] 憤極之餘，愈發積極與南大接觸。可以這麼說，接濟親人先已埋下南向念頭，劉、寒筆戰，加重了她「換換環境」的決心。[30] 上述事件構成了蘇雪林「遠赴星洲求得身心寧靜，避免險惡的風波。」[31] 之總合。

身處動亂往往時代所然，但一己移動，蘇雪林雖自言「是一個沒出息的重土安遷的人」，卻是餘波盪漾，南大申請過程已有眉目，卻在起程前一九六四年七月二十一日接信，「謂南大大變，前途吉凶難卜」。[32] 覺得赴南洋是一場虛話，繼於一九六四年七月二十六日閱報「新加坡馬華衝突……殊為可駭」，[33] 雪上加霜的直間接影響了蘇雪林對星洲歸屬的疏離，因此關於這場大變的時空背景，有必要加以釐清。根據馬來西亞拉曼大學許文榮〈文學跨界與會通：蘇雪林、謝冰瑩及鍾梅音的南洋經歷與書寫〉解析，所謂大變指一九六三年九月二十二日李光耀政府褫奪南大創校人陳六使的新加坡公民權，「從此牢牢掌控南洋大學的發展方向，要把南大改為英文體制的大學，故友人建議她到另外一所學院服務」。此說時程上似不符，推論宜乎為一九六三年九月新加坡大選的「秋後算帳」，因大選時南大學生會支持李光耀的對手華社為主幹的社會主義陣線，不意李光耀大選獲勝掌權，政府隨即在校園展開逮捕行動，終在一九六四年六月二十七日封閉南洋大學學生會，莊竹林副校長於七月一日請辭，劉孔貴代理校長，大變應指封閉南洋大學學生會及莊竹林副校長請辭。所謂前途難卜，因蘇雪林之前交涉南大事皆與莊竹林聯繫。總之蘇雪林正焦慮不安，一九六四年八月三日南大臨時主席劉孔貴來信請蘇即辦手續啟程赴星：「南大為改組糾紛上課延期，八月底到尚趕得及也。」說明了大變指改組糾紛。事情發展急轉直下，南向成真，蘇雪林反而「愈覺景迫桑榆，心情極端惡劣」。[34] 想來或是疲於流徙移動，或是世變無常

累積了敏銳感知，意外地預示了她此行的不順遂。根據南大校友、南洋理工大學中文系創系主任李元謹敘述，南大學生會是當時華校最高學生組織，關心華文問題一向責無旁貸，學生會與政府的關係惡化，之前之後的對抗，形成教育與政治的角力，加速政府改制南大由華文而英文體制的腳步，牽動日後蘇雪林教學、生活與埋下南大不續聘動因，這恐怕是蘇雪林始料未及的。

三 相似性：地方感與無地方性

表面上，蘇雪林就與劉心皇筆戰求助曾寶蓀未果，一步一步將自己推向了南洋，但蘇雪林確定南向後，向曾辭行，兩人互動，印證了她並無與星洲建立長久真實關係的打算：

　曾（寶蓀）聞余赴南洋，以為係劉某誹謗事，余笑云此事久忘矣！曾又云梁園雖好，不是久戀

29 同注19，頁一二二—一二三。
30 蘇雪林：〈我的教書生涯〉，陳昌明主編：《擲缽庵消夏記──蘇雪林散文選集》（台北：印刻出版公司，二〇一〇），頁一〇一。
31 同注2，頁一二三。
32 同注19，頁二二九。
33 同注19，頁三三一。
34 同注19，頁三三五。

歷經流動，曾寶蓀道出了家園的真諦，亦即生活事實才是感知地方最重要的因素，其中精義，人文主義地理學者瑞爾夫（E. Relph）《地方與無地方性》由海德格的「寓居」（dwelling）概念發展出一個關鍵詞：真實性（authenticity）可作為論證的基礎。何謂生活事實？瑞爾夫認為是對一地抱持真實的態度，指向了地方感，是疏離的對立面。曾寶蓀作為蘇雪林好友怎會不知蘇雪林生活習性，才有「梁園雖好，不是久戀之家」之言，這是「地方與無地方性」的關鍵，而「早歸」，正是轉換「真實＝離」、「地方＝無地方性」的任意門。但若無以「早歸」，那麼所聞所見，習以為常，無可迴避的所在地「看起來很像」，感覺相似，還提供了同樣枯燥乏味的經驗可能性」[36] 重複發生，距離消滅，「無地方性」伴隨生成。本文不拒瑣細，反覆引述檢視蘇雪林此時期創作、生活內容、日記，皆提供了上述所謂「看起來很像」枯燥乏味的經驗內含物，與她在台灣家居生活細節望彌撒、看報、觀影、寫信、裁縫生活，真是「看起來很像」，彷彿沒有離開，印證了蘇雪林的「真實＝疏離」、「地方＝無地方性」之公式：

（一九六三年三月十七日）早起，赴學生中心望彌撒一台。⋯⋯回家，看看報紙，提早午餐，餐後與大姊乘三輪到延平戲院。[37]

（一九六三年四月二十八日）上午到學生中心望過彌撒，回家。覺腹中不餓，未進早餐，看

35 同注19，頁二五一。
36 同注21，頁七四—七五。
37 同注19，頁三四。
38 同注19，頁五四。
39 同注19，頁二四一—二四二。

報，也看了點埃及神話。……下午睡起，與大姊僱三輪赴光華戲院看江山美人，此片名氣甚大，多人稱道，及親目看過，乃知欠佳：論人才有林黛、趙雷、王元龍、唐若菁；論佈景堂皇富麗，光線、色彩都佳，可惜結構則糟不可言……[38]

（一九六四年八月十八日）今日微雨。看報後，即赴西門站，先定尼龍帳，命下面接布尺許，又購麻索四十八元，看電鍋一個，……下午睡起，雨勢漸大，氣候悶熱，與大姊繞新購綿線成團，送電鍋與皮箱者陸續到。寫信二封。[39]

（一九六五年四月四日）上午八時一刻，搭車赴八條望了一台彌撒，……午餐畢，與郭赴好來

由以上紀錄可知，和在台灣一樣，蘇雪林的星洲家居生活萬流歸宗，不離看報、寫信、備課、裁縫項目，並且望彌撒之後的電影行程如舊：

塢看《天仙配》，情節與邵氏李翰祥可說大同小異，人物之漂亮則不如遠甚。余不知即李片在前抑此片在前？若此片在前則邵李抄襲它，若在後則此片抄襲邵李也。[40]

（一九六五年六月十三日）上午看報畢，換衣下坡，在八條望彌撒一台，……轉到小坡，幸時間尚不晚，看了一場《無影凶手》，殊不甚佳！[41]

（一九六四年十二月九日）今日上午在家寫賀卡，所購十元賀卡也差不多用完，赴圖書館取信，得經元信，又陳碧美要偕羅紹鈞來，不免要留一飯，今日在圖書館看胡先生征四（西）寇及水滸後傳序。下午睡起，寫信，下午做裁縫。[42]

蘇雪林雖安土重遷，尚不乏遊興，下述前二段為台灣記遊，第三段為新加坡行旅。有趣的是，台灣和新加坡旅遊互為經驗映照，蘇雪林日記潛意識地為兩地做出比較，凸顯了蘇雪林的視角無變化：

（一九六三年十一月三日）上午七時許到大門口，豈知挨到將近八時始出發。車為坐臥兩用之豪華遊覽車，可乘六十餘人。行一小時許抵尖山埠，其地有人造之湖甚大，其正中有一山，汽艇遊其中，團團轉轉了卅五分鐘，亦云大矣。若無山，則湖面之闊，當有日月潭之大小。[43]

（一九六四年十一月十五日）今日為本校中文系郊遊之日，九時半分乘大、小汽車兩輛出發，共十五人。先參觀海濱造船廠，工程皆宏偉，繼遊胡文虎、文豹別墅，日光雖甚香脆，海景亦雄闊。繼遊電台，在一山頂，為全星洲最高處，整個星洲在於眼下誠為美麗，余覺星洲之美遠勝台灣，台灣僅一日月潭不錯，其他如阿里山、關子嶺等均無足觀。[44]

除了流動性行旅，或者是怕冒犯前輩，一般較少提起蘇雪林飲酒的興致，我認為這也是人情之常，蘇雪林好飲，無分烏梅、茅台，下述之飲，分別發生台灣及新加坡：

（一九六三年十二月二十八日，台灣）空洞大廈，窗戶皆大開，寒氣襲人，不可支持。回家取梯，拿下厚棉被，飲烏梅酒約四、五小杯，始睡。[45]

（一九六四年八月十三日，台灣）午餐飲酒數杯，大醉，大睡一覺起來，將亂七八糟之雜誌、

40 同注19，頁三四八。
41 同注19，頁三七八。
42 同注19，頁二九六。
43 同注19，頁二二五。
44 同注19，頁二九六。
45 同注19，頁一四二。

報紙移度中間壁櫥之頂，一天光陰於是完畢。[46]

（一九六五年四月二十九日，新加坡）謄錄詩經講義，中午大雨，氣候潤濕，余飲茅台二杯，大醉，上床睡了一覺。

（一九六五年五月十四日，新加坡）昨晚臨睡，以蝦米下酒，飲茅台約二小杯，九時未到，即上床寢，今日醒來，覺得感冒已愈……[48]

正如瑞爾夫所言，相似的日常生活情節，是過去經驗的仿傚複製，進而產生相似性，循環體系般出現於兩地生活事實簡單的映照中，譬如上述所記錄觀影、文人交往、旅行、教學協商、閱讀、僱傭、繪畫、縫衣、寫作等，因著相似性，距離消失了，彼與此，並沒有太大的差異，它們的邊緣彼此混合，相互運動、從屬、傳遞，相似性成了雙重的，如空間和地方。相似性（la ressemblance）也是福柯（Michel Foucault）《詞與物》（Les mots et les choses）提出的論點，相似性存著四種形式：適合、仿傚、類推、交感。仿傚即一種形式。福柯認為相似性的歷史是異（l'Autre）與「同」（le Même）的歷史，[49] 是物的符號的世界，他特別強調，沒有記號就沒有相似性。[50] 因相似性而被看見或不被看見時，必須依靠記號逆轉，才能使內藏事物成為可見的東西，[51] 讓事物自己有了言說性。前文我們已經舉例說明蘇雪林的星洲、台南兩地日常生活因「感覺相似」失去了辨識性；接著本文將進一步以蘇雪林的寫作作為辨識的座標，使蘇雪林南旋星洲

一切被覆蓋的符號在「看起來很像」的敘事細節裡能得以呈現意義，反過來浮凸她的跨境地方感——無地方性難以言說之幽微，就須靠記號逆轉，若論被覆蓋的符號，那麼，旅星期間發表在《蕉風》雜誌的〈觀音禪院〉最具符號性。

四　在海外‧刊物‧創作‧新文學

梳理蘇雪林日記，她在新加坡常看與發表的新文學刊物有三種：黃崖[52]主編的《蕉風》、朱昌雲編的《學源》、陳光平編的《恆光》。蘇雪林之在南洋某種程度激勵了當地文藝氛圍，見

46 同注19，頁一三九。

47 同注19，頁三五七—三五八。

48 同注19，頁二六三—二六四。

49 米歇爾‧福柯（Michel Foucault）著，莫偉民譯：〈世界的平鋪直敘〉，《詞與物》（上海：上海三聯書店，二〇〇一），頁二二一—二六〇。

50 同注49，頁三五—三七。

51 同注49，頁三七。

52 黃崖本名黃約翰，生於廈門。二十世紀五〇年代末自香港南向馬來西亞吉隆坡，先後擔任《蕉風》、《星報》、《學生週報》編輯。一九六二年指導《新潮月刊》、《荒原月刊》《海天月刊》等。創作亦豐，出版有長篇小說《紫藤花》、《山村煙霧》、《吉隆玻的雨季》、《金山溝的哀愁》等。

證了文藝刊物的風雲滄桑。譬如陳光平於蘇雪林甫到星洲即邀其為《恆光》創刊號寫稿，[53] 蘇雪

林〈女詞人呂碧城與我〉便刊於《恆光》創刊號。[54] 同期刊有日後新加坡作家協會會長黃孟文

《宋代小說概論》、新加坡義安學院中文系教授巴壺天〈寫給一個出國如出家的友人〉，不謂不

慎重。《恆光》第二期又刊了蘇雪林〈離騷新詁〉，[55]《恆光》出版兩期即無動靜，直到

一九六六年七月推出第三期後即無下文，《恆光》出刊可見蘇雪林的南洋文學活動針對性。此

外，這段時期，蘇雪林有以信件形式討論呂碧城的〈女詞人呂碧城與我〉，刊於《學源》[56]以及

古體詩〈獅城寄瓊瑤女士〉刊《眉林》。[57] 這些不同文類的作品反映了南大期間蘇雪林的創作多

元，而其中最重要的創作，當屬刊在《蕉風》的〈觀音禪院〉。[58]

〈觀音禪院〉刊於一九六五年二月出版的《蕉風》第一四八期，同期還有謝冰瑩散文

〈熱〉、孟瑤長篇連載《太陽下》、郭嗣汾〈願望〉及香港南來作家李輝英短篇小說〈綠湖石

屋〉和新生代旅美作家叢甦〈斜坡〉、劉大任〈溶〉、陳秀美（陳若曦）中篇小說〈湖畔〉等，

文風薈萃。並列上述作家，蘇雪林就像文人對文章排序的重視，譬如〈關於詩經的常識和研究〉

之刊《蕉風》，[59] 她的反應是：「余之詩經研究刊於第一篇，總算難得。」[60] 除此，她在星洲期

間適逢一九六五年十一月號《蕉風》十周年紀念特輯，內容有張愛玲〈三美團圓〉[61]、聶華苓

〈晚餐〉、於梨華〈她的選擇〉、白先勇〈入院〉等，可謂陣容龐大，老中青三代作家作品在海

外同台，擴大了文學的想像，勾繪難得的文學盛世，值得深入研究。可惜隨著《蕉風》一九九

年停刊，此文風纖錯的南洋文學華麗圖案，不免就此淡出。

《蕉風》於一九五五年十一月十日在新加坡創刊，[62] 剛開始為半月刊，封面標榜「純馬來西

53. 蘇雪林一九六四年九月二十日記：「廣東人陳光平先生來訪，云將辦一大型刊物，拉余撰稿，文字債到了南洋竟逃不脱，亦顏可怪！」見《蘇雪林作品集・日記卷（第四冊）》，頁二五七。另一九六四年九月二十七日記亦寫：「陳光平先生昨日上坡索稿，若數日內不交卷，恐又來索，將魏風伐檀注畢，即開始撰南遊雜記，文思殊不活潑，亦以無話可說故也。」見《蘇雪林作品集・日記卷（第四冊）》，頁二六一。

54. 蘇雪林：〈女詞人呂碧城與我〉，新加坡《恆光》創刊號（一九六四年十一月一日），頁二六一二七。

55. 蘇雪林：〈離騷新詁〉，新加坡《恆光》第二期（一九六四年十二月一日），頁六四一九〇。

56. 同注19，頁二九〇。

57. 女作家瓊瑤（本名陳喆）為蘇雪林老友陳致平女兒，蘇雪林與陳致平同時在南大任教，瓊瑤一九六四年一月二十一日赴星探父母，得識蘇雪林。蘇雪林喜愛瓊瑤小說，曾寫評論〈永遠莫放下你這支筆，瓊瑤！〉，見蘇雪林：《閒話戰爭》（台北：傳記文學出版社，一九八〇），頁一二四一一三二。蘇還言：「余對於評論文學素不擅長，今想批評一代天才如瓊瑤者，其難於操筆可想而知矣。」通篇流於一面倒的歌頌，充滿少女對浪漫愛情的嚮往。見《蘇雪林作品集・日記卷（第五冊）》，頁三九八。此外寫瓊瑤還有古詩〈獅城寄瓊瑤女士〉：「絕代才華陳鳳凰，寶刀出治已如霜，白詩搜訪來胡賈，左賦傳鈔遍洛陽，自古文章有真價，豈因群吠損毫芒，客窗快讀三千牘，貯待新編再舉觴／喜摩老眼看英才，海外相逢亦快哉，賢母今朝常接席，雲鴻他日盼人來，華年卓就人爭羨，慧業前生世共猜，寰宇文壇無我份，盼君彩筆一爭回。」十足小粉絲模樣。摘錄蘇雪林一九六五年八月四日記，見《蘇雪林作品集・日記卷（第四冊）》，頁四〇二。

58. 海雲（蘇雪林）：〈觀音禪院〉，《蕉風》第一四八期（一九六五年二月），頁四一七。

59. 蘇雪林：〈關於詩經的常識和研究（上）〉，《蕉風》第一五六期（一九六五年十月），頁四一八。

60. 同注19，頁四三九。

61. 〈三美團圓〉即轉載張愛玲發表在一九五七年一月二十日夏濟安主編的《文學雜誌》第一卷第五期〈五四遺事——羅文濤三美團圓〉。

62. 一九五七年八月三十一日馬來亞獨立，《蕉風》由新加坡遷至吉隆坡出版。一九九九年二月《蕉風》出版第四八八期之後，宣布停刊。二〇〇二年十二月十四日，南方學院馬華文學館接管《蕉風》正式復刊，改為半年刊。復刊號的執行編輯為許維賢（筆名翁弦尉）。

論馬華文藝的發展路向〉標誌馬華文學的場域擴大及深化：

時至今日，中華文化南下伸展，在「海外」已形成了三大重鎮：一是台灣，一是香港，一是星馬。……新的土壤卻賦予它新的生機，……《蕉風》的這次改版，便更加強調的標誌著上述的意義與路向。 63

是在這個基石上，《蕉風》成為台灣、香港、星馬作家創作新文藝的沃土，亦成為台灣作家的另一種選擇。64 綜言之，大陸自一九四九年鎖國，香港毗連大陸，左右競逐，文學發展空間複雜狹仄，位處星馬的《蕉風》相對園地開放，可以引介大量台灣作家，蘇雪林文章無論新舊體皆受此刊物包容重視，65 她的五四文學背景頗多助益，然蘇雪林較多在《蕉風》發表學術文章，雖突出了《蕉風》的兼儲風格，但也說明了蘇雪林新文學創作今不如昔。實則這亦反映在她的教學功過上。蘇雪林初臨南大中文系主任是張瘦石，文學院長先是王德昭，卸任後饒餘威接任。蘇雪林與南大中文系接觸並不熱衷，初起學生訪問邀約一定頻繁，對此，她自有看法：「孟瑤帶了四位南大中文系卒業女生及一助教來見我，談了一陣別去，又有朱周二男生（皆三年級）來訪，一談竟談了二小時。南洋學生甚熱情，不甚注重時間觀念。」67 可以說，蘇雪林與中文系、學生的互動並不多，唯曾參加中文系八周年紀念，68 及南大第六屆畢業典禮。69

要知道，南大學制為春季始業，蘇雪林是下學期的九月十一日抵達，已過開課期限，她的處

境的確尷尬，勉強安排後，開授《詩經》之前為高鴻縉的課，另一課《孟子》，亦非所專。越年蘇雪林早早於一九六五年一月十九日便向南大文學院長王德昭表示要開《詩經》、《楚辭》、《史記》、《文選》，每門二小時，一周共八小時。[70]及至一九六五年三月新學年上課前，蘇雪林又表示不想教《文選》、《史記》，有意教華文，王德昭告以《史記》必開，[71]哪知《史記》並無學生選，另開《論語》，[72]之後《論語》亦無學生選，王德昭回頭要求蘇雪林授基本華文：

王德昭不懂文學，余再三與言，總是不聽，……王想余教基本華文，每周四小時，作文二小

63 本社：〈改版的話——兼論馬文藝的發展路向〉，《蕉風》第七十八期（一九五九年四月），頁三。事實上《蕉風》的編輯理念創新多元，早在一九五七年五月卷首語〈一張新的菜單〉即闡明《蕉風》一直做著馬來西亞的文藝拓植工作，但亦反思「一地的文化提高不能只靠關起門來埋首苦幹，也應該吸收外地的精華」。見《蕉風》第三十七期（一九五七年五月十），頁四。

64 楊宗翰：〈馬華文學在台灣〉，《文訊雜誌》第二三九期（二○○四年十一月），頁六七|七二。

65 蘇雪林古典詩研究〈李義山詞的詩色〉亦刊於《蕉風》第一五二期（一九六五年六月），頁四|五。

66 一九六四年九月二十一日蘇雪林剛抵南大，日記有「中文系學生來信，想邀我參加七時半聯歡會，未去」。見《蘇雪林作品集·日記卷（第四冊）》，頁二五八。

67 蘇雪林一九六四年十月四日日記，見《蘇雪林作品集·日記卷（第四冊）》，頁二六五。

68 同注19，頁二七四。

69 蘇雪林一九六五年三月三十日日記，見《蘇雪林作品集·日記卷（第四冊）》，頁三四五—三四六。

70 同注19，頁二一六。

71 同注19，頁三四一。

72 同注19，頁三五一。

時，余當然不願。[73]

基本華文即現代文學，但蘇雪林已開《詩經》、《孟子》、《楚辭》，再加華文課程，時數超過，蘇雪林當然不願意：「天下豈有如此交易？」[75] 簡言之，蘇雪林最終並未開華文課程，開課的周折在在反映出其教學協商之不順。比較蘇雪林在南大計開三門課，《詩經》、《孟子》、《楚辭》，皆古文。相對凌叔華在南大教授「新文學研究」、「新文學導讀」、「中國語法研究」、「修辭學」[76] 的側重新文學，同樣身為五四作家，蘇雪林明顯無涉新文學。

相反，根據南大凌叔華教過的學生駱明所記，當時學生對五四文學思潮頗多嚮往，[77] 這在五四作家凌叔華身上可見，凌上課語調低、音量小，並不吸引人，但她的文藝評論課、熱心鼓勵學生寫作並推動學生組「南洋大學創作社」深受學生肯定。[78] 反觀蘇雪林南大開課過程與她一九三〇年代武漢大學教授新文學課程往事簡直如同複製：

（武漢大學）文學院長對我說：沈從文曾在武大教這門課，編了十幾章講義，每章介紹一個作家。那講義編得很好，學生甚為歡迎。……像沈氏這樣一個徹頭徹尾吮五四法乳長大的新文人，教這門課尚不能得心應手，又何況我這個新不新、舊不舊的「半吊子」？[79]

蘇雪林顧慮新文學教授困難或許不無道理，她提出當時距五四運動僅十二、三年，史料貧乏不成系統，且作家仍續發展中，想編個「著作表」都難，最難的是世變下的文學團體派別如文學

研究會、創造社、左翼聯盟、語絲派、新月派等山頭林立，各擁作家，思想、動靜如「風中翻滾的黃葉」難以捕捉定位。[80]蘇雪林推辭不掉，唯有著手編講義，和沈從文以作家為主不同，蘇雪林分新詩、散文、小說、戲劇、文評五種文類編纂。講義第一章即自創「刀筆文法」、「屠戶文化」批左派形象。[81]自云教了新文學，對魯迅的觀察才能「如此透徹、深刻」，埋下「反魯」的種子。蘇雪林的新文學心事是複雜的，她曾言報刊邀稿「總是關於過去文壇的一些故事」，[82]蘇雪林只好從武大的舊講義加以鋪陳交差，日後結集出書《文壇話舊》，銷售超過其他著作，而她

73 同注19，頁三五七。

74 同注19，頁三五三。

75 同注19，頁三四一。

76 衣若芬：〈南洋大學時期的凌叔華與新舊體詩之爭〉，《新文學史料》第一期（北京：人民文學出版社，二〇〇九年二月），頁四十九。

77 根據蘇雪林台灣師範大學時期學生馬森、吳峻表示，蘇雪林一九五二─一九五六在師大教書期間，他們對新文學課十分嚮往，甚至進師大就因慕蘇雪林文名，但當時新文學課只有謝冰瑩開「新文藝習作」、「文學批評」等課程，蘇雪林未開新文學課程。

78 駱明：〈三十年懷想──悼凌叔華老師〉，劉森發等編：《南大第一屆（一九五九）中文系紀念文集》（新加坡：非賣品，一九九九），頁二四九─二五四。

79 同注30，頁九五。

80 同注30，頁九六。

81 蘇雪林：〈我與五四〉，《蘇雪林作品集‧短篇文章卷第二冊》（台南：國立成功大學中文系出版，二〇〇六），頁一四一。

82 蘇雪林：〈自序〉，《中國二三十年代作家》（台北：純文學出版社，一九八三），頁四。

任教的學校學生不斷要求她開新文學課程，她以資料難求，總是「毅然拒絕」：

但人家既由於誤解：把我當成一個新文學專家，又覺得我擁有一座新文藝資料寶庫，不公開出來，就是對讀者不起。這種莫名其妙對我的高估，真使我有受寵若驚之感。[83]

這就聯繫到蘇雪林拒絕開新文學課程的理由，及〈觀音禪院〉創作的底蘊。

五　偽經與真經之辯：〈觀音禪院〉vs.《西遊記》

〈觀音禪院〉改寫自《西遊記》第十六回「觀音院僧謀寶貝／黑風山怪竊袈裟」。蘇雪林擬仿此回，不是不知有更高層次的表現手法，但與劉心皇筆戰，蘇雪林再讀小說別有他悟，頗有一種莫明的危機感：

看西遊記觀音院一節，此章固可敷衍為一篇寓意小說，然今日危機四伏，稍一不慎，即有殺身之禍，我使命重大，尚須留一身以肩負，不值得為一時意氣，斷送於奸匪之手。[84]

身為白話文學的先行者，蘇雪林自言林紓是最初的文學導師，所外譯法國作家小仲馬

（Dumas fils）《茶花女遺事》（*La dame aux camélias*）、英國作家哈葛德（Haggard）《迦茵小傳》（*Joan Haste*）等作品，使她產生了阻遏不住的創作衝動，[85]早年她寫日記、小說，皆採文白夾雜的「林紓體」，[86]一直到進入北京高等女子學院，才真正脫離文言用白話寫作。處古典與新文學交接時期，蘇不諱言她的白話根柢來自《西遊記》、《水滸傳》、《三國演義》、《紅樓夢》，[87]傳統與現代創作手法揉合最是刺激她的創作欲，〈觀音禪院〉便具有這樣的套式，即脫胎自古典小說，又如她所言是篇西方象徵筆法之寓意小說，怎麼寫，旁人無由置喙，但蘇雪林意識形態先行，小說又非原創，藝術性注定不高，要藉寓意達到「勸戒」之效恐適得其反，蘇雪林選擇「海外放火」說明意不在小說藝術性，主要訴求「讀者自知」，[88]但資訊不流通的年代，星馬讀者對她與劉心皇事件不明就裡難以企及，加以冀望回燒台灣的層層疊疊因素，反而落到小說主題語焉不詳。

有趣的是，因著新舊文學之爭，蘇雪林的文學啟蒙者林紓當年寫〈荊生〉、〈妖夢〉[89]分別

83 同注82，頁五。
84 蘇雪林一九六四年一月二十二日記，見《蘇雪林作品集‧日記卷（第四冊）》，頁一五四。
85 蘇雪林：〈我最初的文學導師〉，《我的生活》（傳記文學版），頁七三一七八。
86 同注1，頁一四五。
87 同注1，頁一四五。
88 同注1，頁一四六、一五二。
89 林紓〈荊生〉、〈妖夢〉分別一九一九年二月十七日至十八日、一九一九年三月十九至二十三日發表在上海《新申報》。

影射胡適、蔡元培等新文學領袖，甚至把蔡元培取名「蔡大龜」引發批評，林紓迅速發表〈林琴南再答蔡子民（元培）書〉向蔡元培公開道歉。蘇雪林當年也認為林紓寫〈荊生〉、〈妖夢〉是槍法大亂，仗已打輸。[90] 輪到她寫〈觀音禪院〉，雖然不像〈荊生〉、〈妖夢〉以妖魔鬼怪喻人，但不無借鏡成分。事實上，這不是蘇雪林第一次以神話題材寓意現實政治，一九六二年新版《天馬集》即加收以希臘神話為題材所寫的〈月神廟之火〉，序文中說明：「左派文人既以天神象徵共產主義的仇敵，本書當然要一反其道而行之。」換言之，蘇雪林是以天神象徵「自由民主的一方面，魔鬼則代表極權獨裁的一方面」。[91] 日後她進一步在《浮生九四》談到具有希臘神話色彩的〈月神廟之火〉：「與我後來在星加坡所寫〈觀音禪院〉合著，若知〈觀音禪院〉寓意為何，便可知這篇〈月神廟之火〉寓意為何。」[92] 顯然蘇雪林在乎的是「寓意」，〈月神廟之火〉、〈觀音禪院〉寫希臘本島因人口繁衍迅速，不得不在海外另覓殖民地，作為發洩的尾閭，易弗所成為附屬之小島，移民到易弗所的希臘人崇敬月神狄安娜（Diana），便鳩工庀材建造狄安娜神殿，歷時一百二十年終於落成，與巴比倫空中花園等並列世界七大奇景，但月神廟後來卻一夕之間成為灰燼，被一名叫伊洛特拉的人縱火毀滅，伊洛特拉無德無才心魔附身，放火燒了神殿，無非盤算好名惡名，後世後代談論月神廟必會提到他。海外另覓殖民地、無德無才伊洛特拉、燒毀精神象徵神殿只為青史留惡名，如此寓意呼之欲出，依樣複製到〈觀音禪院〉，處偏隅陲非正宗的觀音禪院毀於大火，亦是自家僧侶不安好心失手所致，最後落得殺佛見佛，惹火上身。〈月神廟之火〉、〈觀音禪院〉一取材西方神話故事，一擬仿中國長篇經典章回小說鋪陳，敘事手法皆夾議夾敘賦予神話以現實任務。

〈觀音院僧謀寶貝黑風山怪竊袈裟〉主述三藏、孫行者師徒二人往西天雷音寺拜佛求經路過觀音禪院，禪院老院主已二百七十歲，見三藏難得自上邦來，但求一開眼界：「可有什麼寶貝，借與弟子一觀？」孫行者：「師父，我前日在包袱裡，曾見那領袈裟，不是件寶貝？拿與他看看如何？」眾僧聽說袈裟，一個個冷笑。抬出十二櫃袈裟一件件抖開來看。果然是滿堂綺繡，四壁綾羅。輪到孫行者解開包袱，取出袈裟，抖開時，「紅光滿室，彩氣盈庭。」老僧向三藏借看一宵，對著弟子：「若教我穿得一日兒，就死也閉眼，也是我來陽世間為僧一場。」弟子獻策把禪堂燒了，永遠留下袈裟，哪知孫行者揭穿詭計，上天借來辟火罩，罩上借住的禪堂，且吹一口氣，火勢轉向禪院，袈裟被黑風山怪趁亂竊走，有詩為證：

路逢異國愚僧妒，全仗齊天大聖威。火發風生禪院廢，黑熊夜盜錦襴衣。[93]

〈觀音禪院〉則將袈裟置換為經文，觀音禪院院主老和尚迎中土路過的唐三藏，因流入中國的經

90 蘇雪林：〈我的學生時代〉，《我的生活》（傳記文學版），頁一〇三。

91 蘇雪林的論點背景來自大陸易手前，她目為的左派作家如鄭振鐸曾寫了一系列取希臘神話加以改作的「取火者的逮捕」，小說寓意了作者的人生哲學、政治觀點，作品以天神代表資本主義政治社會，多所貶詆。見蘇雪林：〈《天馬集》自序──談希臘神話〉，《聯合報》第六版，一九五七年十一月十六日。

92 同注2，頁二三九─二四〇。

93 （明）吳承恩：《西遊記》（台北：大中國圖書公司，一九八三），頁一五四。

典寮寥數部，三藏深思：「同一經文，為了翻譯的人理解相異，經文主旨也就隨之而遷。」[94]解

釋既各隨私意，經文意義就有了偏差，受欽命也是使命，前往天竺靈鷲山雷音寺求取真經，老和

尚聞言深受感動，激出求法的心願：

大師，不瞞你說，我這裡屬於西番哈嘧國，距離大唐邊界不遠，所有經典、儀式、戒律原從中

土傳來。你說你們那裡經典多有舛誤，不用說，我們這邊更甚了。唸誦偽經，不但毫無功果，

而且大有罪孽，這卻如何是好？大師，我意欲屈留你的大駕在敝寺多留幾日，我想舉行一個辯

經大會，……順便將錯誤遺漏的經文訂正。[95]

小說意涵非常清楚，劉心皇以文壇辨偽質問蘇雪林，她以「辯經」力澄文學正統及中土「將錯誤

遺漏的經文訂正」自胡適以降及於追隨者如她之深意駁反，院主一番良意，卻被即將接棒的副院

主否定：

我們的經典傳自中土，淵源久遠，闔寺僧眾，自幼諷誦熟悉，一旦更正，談何容易？何況我們

替善信做法事，……現在卻說這些經典是錯誤的，是毫無用處的偽經，人民

豈不是說我們欺騙了他們，……就是錯，也只將錯就錯到底，不讓他們知道才是正理。[96]

副院主說得理不直氣壯，以偽亂真，不外自保切身利益，也擔心外敵環伺：「禪院正西二十

里那個黑風山住著一夥魔怪，只想併吞我們，我們正旦夕防禦之不暇」[97]，地處劣勢、身為佛門弟子不思強化反而大開殺戒放火燒三藏，虧得孫行者機靈和三藏從後門逃走，當夜天氣忽變，狂風大作引發火勢一發不可收拾燒了自家禪院。左右、文學正統寓意不言自明，而正、邪交戰的結果：

此刻風大，我看整個觀音禪院都保不住了。世間那有在自家屋裡放火燒人之理？這叫做「天作孽，猶可違，自作孽，不可活！」哈哈，哈哈！[98]

如此鋪述，藉機反諷自證，蘇雪林不無自度度人心態，然既少了哀矜之心，亦顯得藝術手法左支右絀，遑論蘇雪林曾在完稿後將小說給知情的南大友人郭昌鶴和孟瑤看，兩人皆說「不可發表」，[99] 小說過了兩個月仍刊登，蘇雪林執意若是，端得是「槍法大亂」，不免無趣。

94 同注58，頁四。
95 同注58，頁五。
96 同注95。
97 同注58，頁六。
98 同注58，頁七。
99 同注19，頁二九九—三〇〇。

六 小結：客鄉久作故鄉待

更無趣的是，確定南大不續聘，蘇雪林一九六六年二月二十六日倉促返台，起伏南大行，豈能無感，此時作家年近耄耋：「從此與星洲一別，再來無期，亦無三宿空桑之戀，蓋南大對我印象欠佳故也。」[100] 她在星洲度過兩個歲末，以古體詩〈獅城歲暮感懷〉抒情，頭尾兩段一感傷身在異鄉，祈願姊姊健康，另一指涉了遠離文壇紛爭情狀：

客鄉久作故鄉待。又挾琴書別客鄉。不任青蠅汙白璧。肯搔華髮走炎方。卅年憂國曾何補。萬里飄蓬不自傷。但祝女媭無恙在。太平猶待共扶持。

浮海南來歲欲芬。耳邊今已絕猖狂。不信群鶩爭餘食。自有名山可策勳。雲夢尚堪吞八九。雞蟲那更較紛紜。年來世慮都消盡。只顧餘生事典墳。[101]

客鄉久作故鄉待，地方感建立過程，客鄉＝故鄉果然一逕相似到底，無地方性，一味耽溺「不任青蠅汙白璧」、「不信群鶩爭餘食」執念而不可拔。

本文梳理蘇雪林跨境之作〈觀音禪院〉，意不在批評，主要探究其南洋移動與劉心皇筆戰事件衍生的創作衝動如何連接星洲成為跨境文學現場。說來蘇雪林從未放棄實踐人生與文學的熱情，偏偏一生流轉孤單，南大行，原本是個轉機，遠離紛爭，與過往拉開距離才好平心靜氣內觀

外視，重啟創作原初。可惜為了接濟家人及心繫筆戰，無法舒緩放鬆，落得暮年退縮海隅複製相似生活對應無力感，星洲跨境竟收束成為「最後的流離」。細究她一路走來對世事充滿意見，對一己信仰堅持往往不留後路，自絕於婚姻情感，幾次跨境的背後都有一個事件，這也使得她費了不少心思力氣在筆戰，不僅分散了對創作和研究的動能，亦狹窄了視角，或者這正是她在《棘心》之後無法再有突破的原因，這對蘇雪林、文壇、學術研究都是很可惋歎之事。

100 同注 3，頁二八。
101 蘇雪林：〈獅城歲暮感懷〉，《燈前詩草》（台北：正中書局，一九八二），頁二二○─二二一。

論文出處

易文篇

〈夜總會裡的感官人生——以《曼波女郎》、《桃李爭春》、《月夜琴挑》為主〉，改寫〈夜總會裡的感官人生：香港南來文人易文電影探討〉，《成大中文學報》第三十期（二〇一〇年十月），頁一七三—二〇四。

九十九年度國科會補助專題研究計畫NSC99-2410-H-006-125-

〈影像與聲音的合謀——易文電懋時期歌舞片的敘事模式〉分兩篇發表：

1，〈一九五〇、六〇年代台港電影交流的分與合〉，《文學評論雙月刊》（香港：香港文學評

2，〈南來文人的影像抒情——從易文電影《月夜琴挑》談起〉，香港公共圖書館編輯：《第九屆香港文學節研討會論稿匯編》（香港：香港公共圖書館出版，二〇一三年七月），頁七九—九〇。

一〇一年度國科會補助專題研究計畫NSC101-2410-H-006-093-

〈國家文藝體制下的台港電影敘事——六〇年代《星星月亮太陽》、《街頭巷尾》、《養鴨人家》為主〉，改寫〈國家文藝體制下的台港電影敘事：以一九六〇年代《星星月亮太陽》、《街頭巷尾》、《養鴨人家》為探討範圍〉，《成大中文學報》第五十三期（二〇一六年六月），頁一八九—二二二。

一〇四年度科技部補助專題研究計畫MOST104-2410-H-006-092-

文學‧影像‧出版篇

〈不安、厭世與自我退隱——五〇年代南來文人的香港書寫——以一九五〇年代為考察現場〉，改寫〈不安、厭世與自我退隱：南來文人的香港書寫——以一九五〇年代為考察現場〉，《中國現代文學》第十九期（二〇一一年六月），頁二五一—五四。

一〇〇年度國科會補助專題研究計畫NSC 100-2410-H-006-044

〈在路上——趙滋蕃《半下流社會》與電影改編的取徑之道〉，《成大中文學報》第四十五期（二〇一四年六月），頁三七三—四〇四。

一〇二年度國科會補助專題研究計畫NSC102-2410-H-006 -101-

〈彌補與脫節：台、港《純文學》比較——以「近代中國作家與作品」專欄為主〉，《成大中文學報》第六十期（二〇一八年三月），頁三一一—六三。

一〇六年度科技部補助專題研究計畫MOST106-2410-H-006-099 -

附錄

〈地方感與無地方性：南洋大學時期的蘇雪林——兼論其佚文〈觀音禪院〉〉，《成大中文學報》第四十八期（二〇一五年三月），頁九三—一一九。

參考書目

電影文本（出品序）

《半下流社會》，香港亞洲影業公司，一九五五。

《曼波女郎》，香港國際電影懋業公司，一九五七。

《空中小姐》，香港國際電影懋業公司，一九五九。

《青春兒女》，香港國際電影懋業公司，一九五九。

《情深似海》，香港國際電影懋業公司，一九六〇。

《溫柔鄉》，香港國際電影懋業公司，一九六〇。

《星星月亮太陽》，香港國際電影懋業公司，一九六一。

《好事成雙》，香港國際電影懋業公司，一九六二。

《桃李爭春》，香港國際電影懋業公司，一九六二。

《街頭巷尾》，台灣自立電影公司，一九六三。

《教我如何不想她》，香港國際電影懋業公司，一九六三。

《鶯歌燕舞》，香港國際電影懋業公司，一九六三。

《蚵女》，台灣中央電影事業公司，一九六四。

《養鴨人家》，台灣中央電影事業公司，一九六五。

《月夜琴挑》，國泰機構（香港）有限公司，一九六八。

專書（姓氏筆劃序）

水晶：《流行歌曲滄桑記》（台北：大地出版社，一九八五）。

王宏志、李小良、陳清僑：《否想香港：歷史・文化・未來》（台北：麥田出版，一九九七）。

王劍叢：《香港文學史》（南昌：百花洲文藝出版社，一九九五）。

王梅香：《肅殺歲月的美麗／美力？：戰後美援文化與五、六○年代反共文學、現代主義思潮發展之關係》（台南：成功大學台灣文學研究所碩士論文，二○○五）。

王敬羲：《校園與塵世：王敬羲自選集》（香港：華漢文化事業公司，二○○九）。

王德威：《抒情傳統與中國現代性》（北京：生活・讀書・新知三聯書店，二〇一〇）。

古遠清：《香港當代文學批評史》（武漢：湖北教育出版社，一九九七）。

安徽、師範、武漢、成功大學校友代表編：《慶祝蘇雪林教授寫作五十年暨八秩華誕專集》（台南：自行出版，一九七八）。

成功大學主編：《慶祝蘇雪林教授百齡華誕專集》（台南：成功大學中文系，一九九五）。

百木：《北窗集》（香港：人人出版社，一九五三）。

杜甫：《杜詩鏡銓（第二冊）》（台北：華正書局，一九七五）。

李輝英：《李輝英中篇小說選》（香港：南方書屋，一九八三）。

李歐梵：《蒼涼與世故：張愛玲的啟示》（香港：牛津大學出版社，二〇〇六）。

李多鈺主編：《中國電影百年一九〇五—一九七六》（北京：中國廣播電視出版社，二〇〇五）。

李桓基、楊遠嬰主編：《外國電影理論文選》（北京：生活・讀書・新知三聯書店，二〇〇六）。

貝娜苔：《雨天集》（香港：華英出版社，一九六八）。

汪淑珍：《文學引渡者：林海音及其出版事業》（台北：秀威資訊科技公司，二〇〇八）。

林二、簡上仁合編：《台灣民俗歌謠》（台北：眾文圖書公司，一九八〇）。

林年同：《中國電影美學》（台北：允晨文化出版社，一九九一）。

林海音：《城南舊事》（台北：純文學出版社，一九六九）。

林海音：《綠藻與鹹蛋》（台北：純文學出版社，一九八〇）。

林海音：《寫在風中》（台北：純文學出版社，一九九三）。

林海音：《生活者林海音》（台北：純文學出版社，一九九四）。

林海音：《作客美國》（台北：遊目族文化公司，二〇〇〇）。

林海音：《我的京味兒回憶錄》（台北：遊目族文化公司，二〇〇〇）。

林海音：《英子的鄉戀》（台北：九歌出版社，二〇〇三）。

林海音編：《中國近代作家與作品》（台北：純文學出版社，一九八〇）。

易文：《有生之年：易文年記》（香港：香港電影資料館，二〇〇九）。

吳佳馨：《西遊記》（台北：大中國圖書公司，一九八三）。

吳佳馨：《一九五〇年代台港現代文學系統關係之研究：以林以亮、夏濟安、葉維廉為例》（新

竹：清華大學台文所碩士論文，二〇〇八年八月）。

周玉寧：《林海音評傳》（北京：作家出版社，二〇〇六）。

計紅芳：《香港南來作家的身分建構》，（北京：中國社會科學院出版社，二〇〇七）。

洪芳怡：《天涯歌女：周璇與她的歌》（台北：秀威資訊科技公司，二〇〇八）。

徐速：《星星‧月亮‧太陽》（台北：水牛出版社，一九八六）。

徐訏：《時間的去處》（香港：亞洲出版社，一九五八）。

夏祖麗：《從城南走來：林海音傳》（台北：天下遠見出版公司，二〇〇〇）。

黃康顯：《香港文學的發展與評價》（香港：秋海棠文化出版社，一九九六）。

黃繼持、盧瑋鑾、鄭樹森主編：《香港文學資料冊（一九四八─一九六九）》（香港：香港中文大學出版社，一九九六）。

黃繼持、盧瑋鑾、鄭樹森編：《香港新詩選（一九四八─一九六九）》（香港：中文大學人文學科研究所，一九九八）。

黃繼持、盧瑋鑾、鄭樹森：《追跡香港文學》（香港：牛津大學出版社，一九九八）。

黃錦樹：《文與魂與體：論中國現代性》（台北：麥田出版，二〇〇六）。

黃錦樹：《馬華文學與中國性》（台北：元尊文化出版社，二〇〇六）。

黃愛玲編：《國泰故事》（香港：香港電影資料館，二〇〇九）。

陳乃欣等著：《徐訏二三事》（台北：爾雅出版社，一九八〇）。

陳智德：《解體我城》（香港：花千樹出版公司，二〇〇九）。

陳建忠：《島嶼風聲》（新北市：南十星文化工作室，二〇一八）。

陳冠中：《半唐番城市筆記》（香港：青文書屋，二〇〇〇）。

港版《純文學》一─六六期（一九六七年四月─一九七二年十二月）。

港版《純文學》復刊號一─三十一期（一九九八年五月─二〇〇〇年十一月）。

程季華、李少白、邢祖文編著：《中國電影發展史（第二卷）》（北京：中國電影出版社，一九九八）。

傅葆石著，劉輝譯：《雙城故事：中國早期電影的文化政治》（北京：北京大學出版社，二〇

焦雄屏：《台港電影中的作者與類型》（台北：遠流出版公司，一九九一）。

焦雄屏：《歌舞電影縱橫談》（台北：遠流出版公司，一九九八）。

焦雄屏：《時代顯影》（台北：遠流出版公司，一九九八）。

張徹：《張徹‧回憶錄‧影評集》（香港：香港電影資料館，二〇〇二）。

路易士：《火花》（香港：海濱書屋，一九五一）。

趙滋蕃：《藝文短笛》（台北：台灣商務印書館，一九六八）。

趙滋蕃：《半下流社會》（台北：大漢出版社，一九七八）。

趙滋蕃：《流浪漢哲學》（台北：水芙蓉出版社，一九八〇）。

趙滋蕃：《文學理論》（台北：東大圖書公司，一九八八）。

趙滋蕃：《半下流社會》（台北：瀛洲出版社，二〇〇二）。

劉心皇：《從一個人看文壇說謊與登龍》（台北：自印，一九六三）。

劉成漢：《電影賦比興集》（香港：天地圖書公司，一九九二）。

劉登翰：《香港文學史》（香港：作家出版社，一九九七）。

鄭樹森、黃繼持、盧瑋鑾編：《早期香港新文學資料選（一九二七—一九四一）》（香港：天地
圖書公司，一九九八）。

鄭樹森、黃繼持、盧瑋鑾編：《國共內戰時期：香港本地與南來文人作品選（一九四五—
一九四九）上、下冊》（香港：天地圖書公司，一九九九）。

（八）。

鄭樹森、黃繼持、盧瑋鑾編：《國共內戰時期：香港文學資料選（一九四五—一九四九）》（香港：天地圖書公司，一九九九）。

鄭樹森、黃繼持、盧瑋鑾編：《香港新文學年表（一九五〇—一九六九）》（香港：天地圖書公司，二〇〇〇）。

鄭樹森：《從諾貝爾到張愛玲》（台北縣：印刻文學生活誌出版公司，二〇〇七）。

葉月瑜：《歌聲魅影：歌曲敘事與中文電影》（台北：遠流出版公司，二〇〇〇）。

潘亞暾：《香港文學史》（廈門：鷺江出版社，一九九七）。

潘亞暾、汪義生：《香港文學概觀》（廈門：鷺江出版社，一九九三）。

謝常青：《香港新文學簡史》（廣州：暨南大學出版社，一九九〇）。

蔡國榮：《中國近代文藝電影研究》（台北：電影圖書館出版部，一九八五）。

鍾寶賢：《香港百年光影》（北京：北京大學出版社，二〇〇七）。

羅展鳳：《映畫 X 音樂》（北京：生活・讀書・新知三聯書店，二〇〇五）。

饒宗頤編：《新加坡古事記》（香港：中文大學出版社，一九九四）。

蘇雪林：《我的生活》（台北：傳記文學社，一九六七）。

蘇雪林：《蘇雪林自選集》（台北：黎明文化出版，一九七五）。

蘇雪林：《我論魯迅》（台北：文星書店，一九六七）。

蘇雪林：《燈前詩草》（台北：正中書局，一九八二）。

蘇雪林：《中國二三十年代作家》（台北：純文學出版社，一九八三）。

蘇雪林：《浮生九四》（台北：三民書店，一九九一）。

蘇雪林：《蘇雪林作品集‧日記卷（一—十五冊）》（台南：國立成功大學教務處出版組，一九九九）。

蘇雪林：《擲缽庵消夏記：蘇雪林散文選集》（新北市：印刻出版公司，二〇一〇）。

David Bordwell著，李顯立等譯：《電影敘事：劇情片中的敘述活動》（台北：遠流出版公司，一九九九）。

David Bordwell著，張錦譯：《電影詩學》（桂林：廣西大學出版社，二〇一〇）。

David Bordwell著，游惠貞譯：《開創的電影語言：艾森斯坦的風格與詩》（台北：遠流出版公司，二〇〇四）。

David Bordwell & Kristin Thompson著，曾偉禎譯：《電影藝術：形式與風格》（台北：美商麥格羅‧希爾有限公司，二〇〇八）。

Edward Said（艾德華‧薩依德）著，彭淮棟譯：《論晚期風格：反常合道的音樂與文學》（台北：麥田出版，二〇一〇）。

Fernando Pessoa（費爾南多‧佩索亞）著，韓少功譯：《惶然錄》（台北：時報文化出版公司，二〇〇一）。

Louis D.Giannetti著，焦雄屏等譯：《認識電影》（台北：遠流出版公司，二〇〇四）。

Michel Foucault（米歇爾‧福柯）著，莫偉民譯：《詞與物：人文知識的考古學》（上海：上海三聯書店，二〇〇一）。

Linda McDowell（琳達・麥道威爾）著，王志弘譯：〈城市生活與差異：協調多樣性〉，約翰・艾倫（John Allen）、朵琳・瑪西（Doreen Massey）、邁克・普瑞克（Michael Pryke）主編：《騷動的城市：移動／定著》（臺北：群學出版公司，二○○九），頁一○五─一五二。

Robert G. Picard著，馮建三譯：《媒介經濟學》（台北：遠流出版公司，一九九四），頁一六一。

Roger Garcia（高思雅）著，昌明譯：〈風月場所〉，舒琪編：《戰後國、粵語片比較研究：朱石麟、秦劍等作品回顧》（香港：市政局出版，一九八三），頁一四五─一四六。

Sergei M. Eisenstein（謝愛森斯坦）著，俞虹譯：〈垂直蒙太奇〉，李恆基、楊遠嬰主編：《外國電影理論文選（上冊）》（北京：三聯書店，二○○六），頁一七八─一七九。

Ralph Stephenson（史蒂芬遜）、J.R.Debrix（德布立克斯）著，劉森堯譯：《電影的表面》，《電影藝術面面觀》（台北：志文出版社，一九八四），頁一九三─二三七。

Rogo Mauerhofer（穆葉霍佛）著，哈公譯：《電影：理論蒙太奇》（台北：聯經出版公司，一九八四），頁二二六。

Roger Fry（羅杰・弗萊）著，易英譯：《視覺與設計》（南京：江蘇教育出版社，二○○五）。

Steopenson Ralph（史蒂芬遜）等著，劉森堯譯：《電影藝術面面觀》（台北：志文出版社，一九八四）。

Tim Cresswell著，王志弘、徐苔玲譯：《地方：記憶、想像與認同》（台北：群學出版公司，二

○○六）。

單篇論文及報刊、網路（姓氏筆劃序）

力匡：〈我不喜歡這個地方〉，《星島晚報》，一九五二年二月二十九日。

丁文治：〈我看《半下流社會》〉，《聯合報》第六版，一九五五年九月二十四日。

王宏志：〈我看「南來作家」〉，《讀書》第十二期（一九九七年十二月），頁二八—三二。

王宏志：〈借來的土地‧借來的時間：香港為南來文化人所提供的特殊文化空間（上編）〉，《本土香港》（香港：天地圖書公司，二○○七），頁三○—七五。

王德威：〈一種逝去的文學——反共小說新論〉，《如何現代？怎樣文學：十九、二十世紀小說新論》（台北：麥田出版社，一九九八），頁一四一—一五八。

王蘭芬：〈趙滋蕃之女代父重出經典集〉，《民生報》第A13版，二○○二年三月二日。

王鈺婷：〈冷戰局勢下的台港文學交流——以一九五五年「十萬青年最喜閱讀文藝作品測驗」的典律化過程為例〉，《中國現代文學》第十九期（二○一一年六月），頁八三—一一四。

左海倫：〈風暴的靈魂——評介《海笑》〉，《中央日報》第九版，一九七二年三月二十一日。

左海倫：〈灼灼風骨一奇才——憶趙滋蕃先生〉，《聯合報》第二十七版，一九八九年三月十二

日。

史文鴻：〈全球化的文化衝擊〉，《明報》，二〇〇〇年一月十三日。

本報訊：〈行政院五十二年度施政方針〉，《聯合報》第三版，一九六二年二月二十四日。

本報訊：〈輔導攝製國語影片政院公布貸款辦法四月一日開始接受申請每片貸款限新台幣廿萬〉，《聯合報》第八版，一九六二年三月二十一日。

本報訊：〈獎勵國語優良影片分別設置十八項獎政院核定辦法公布施行凡得獎影片將舉辦影展出〉，《聯合報》第八版，一九六二年五月二十五日。

本報訊：〈輔導國片貸款尚餘一百六十萬元〉，《聯合報》第八版，一九六三年十二月二十五日。

本報訊：〈北市片商公會發表最賣片〉，《聯合報》第六版，一九六二年十二月十八日。

幼獅社訊：〈保護國語影片國內市場電檢處採四項措施管制外國影片進口日片非法入口將可因此遏止〉，《聯合報》第八版，一九六二年二月二日。

衣若芬：《南洋大學時期的凌叔華與新舊體詩之爭》，《新文學史料》第一期（北京：人民文學出版社，二〇〇九年二月），頁四八—五七。

老白：〈一部製作嚴謹的影片《半下流社會》〉，《香港時報》第六版，一九五七年三月六日。

朱西甯：〈論反共文學〉，《中華文化復興月刊》第十卷第九期（一九七七年九月），頁二一—三。

朱崇科：〈我看「南來作家」〉，《香港文學》總一六九期（一九九九年一月），頁八一—

貝娜苔：〈橫巷〉，《文藝新潮》第六期，一九五六年十月。

社論：〈春節談娛樂〉，《聯合報》第二版，一九六二年二月七日。

余心善：〈光明遠景：蛻變・掙扎・進步六——五十三年的台灣影業〉，《聯合報》第八版，一九六四年十二月二十七日。

李京珮：《曲折的縫綴——《純文學》對五四作家的接受〉，封德屏編：《二〇〇七青年文學會議論文集：台灣現當代文學媒介研究》（台北：文訊雜誌社，二〇〇九），頁七七一一〇〇。

李華玲：〈憶港台文化橋樑王敬羲〉，《Books書海微瀾》，http://hcbooks.blogspot.tw/2011/05/blog-post_7269.html

艾文：〈影譚半下流社會〉，《聯合報》第六版，一九五五年九月二十二日。

林適存（南郭）：〈香港的難民文學〉，《文訊月刊》第二十期（1985.10），頁三三一一三七。

林海音講、碩石紀錄：〈記《純文學》的誕生〉，《幼獅文藝》第七十一卷第五期（1990.5.），頁三六一三七。

林克歡：《舞台疏離》，《戲劇表現論》（台北：書林出版公司，二〇〇五），頁一六三一二〇〇。

林以亮：《海上花》英譯本〉，《更上一層樓》（台北：九歌出版社，二〇〇六），頁七一一七八。

林秀玲：〈半上流與半下流之間〉，《聯合報》第二十三版，二〇〇二年三月二十四日。

周韻采：〈國家機器與電影單位之形成〉，《電影欣賞》第七十二期（一九九四年十一－十二月號），頁五九－六四。

周蕾：〈多愁善感的回歸——張藝謀與王家衛近期電影中的「日常生活」手法〉，劉紀蕙主編：《文化的視覺系統II：日常生活與大眾文化》（台北：麥田出版，二〇〇六），頁五一－七〇。

周芬伶：〈戰慄之歌——趙滋蕃先生小說《半下流社會》與《重生島》的流放主題與離散思想〉，《東海中文學報》第十八期（二〇〇六年七月），頁一九七－二一六。

周俊男：〈聲音政治：試由聲音的角度剖析《蚵女》與《養鴨人家》中的「健康寫實」〉，《文山評論：文學與文化》第六卷第一期（二〇一二年十二月），頁二七－四七。

易文：〈「悲從中來」贅語略談我國的歌舞片〉，《聯合報》第六版，一九六二年七月十四日。

易文：〈談電影畫報〉，《國際電影》第一五三期（一九六八年九月），頁三〇。

胡適演講，穆穆執筆整理：〈中國文藝復興・人的文學・自由的文學：胡適五月四日在中國文藝協會會員大會講演全文〉，《文壇季刊》第二期（一九五八年六月一日），頁六－一〇。

哈公：〈戲劇節談影劇〉，《聯合報》第八版，一九六二年二月十五日。

俞嬋衢整理：〈時代的斷章「一九六〇年代台灣電影健康寫寫之意涵」座談會〉，《電影欣賞》第七十二期（一九九四年十一／十二月號），頁一四－二三。

夏志清：〈現代中國文學感時憂國的精神〉，台版《純文學》第四十五期（一九七〇年九月），

馬森：〈一個不應遺忘的小說家——懷念王敬羲〉，《聯合報》E3版，二〇〇八年十月三十一日。

容世誠：〈圍堵頡頏——整合連橫——亞洲出版社／亞洲影業公司初探〉，黃愛玲、李培德編：《冷戰與香港電影》（香港：香港電影資料館，二〇〇九），頁一二五—一四一。

高嘉謙：〈時間與詩的流亡——乙未時期文學的離散現代性〉，王德威、季進主編：《文學行旅與世界想像》（南京：江蘇教育出版社，二〇〇七），頁三一一—三二一。

許石：〈編曲兼指揮家的話〉，「中國各 民謠演奏曲第一集唱片專輯」（台南：太王唱片，一九六八）。

許文榮：〈馬華文學中的三位一體：中國性、本土性與現代性的同構關係〉，馬來西亞留台校友會聯合總會主編：《馬華文學與現代性》（台北：秀威資訊公司，二〇一二），頁一九一—五〇。

康夫整理：〈西西訪問記〉，《羅盤詩刊》第一期，一九七六年十二月。

黃康顯：《香港文學的根》，《香港文學》總二七一期（二〇〇七年七月），頁九一—九三。

梁秉鈞：〈從五本小說選看五十年來的香港文學：再思五、六〇年代以來「現代」文學的意義和「現代」評論的限制〉，陳國球編：《文學香港與李碧華》（台北：麥田出版，二〇〇〇），頁六一一—七八。

梁秉鈞：〈電影空間的政治——兩齣五〇年代香港電影中的理想空間〉，梁秉鈞、黃淑嫻、沈海

頁一〇—二八。

燕、鄭政恆編：《香港文學與電影》（香港：香港公開大學出版社、香港大學出版社，二〇一二），頁四五一一五七。

犂青：〈從「南來作家」到「香港作家」〉，《新文學史料》第一期（一九九六年一月），頁一八七一一九四。

陳綏民：《文壇反共的老兵》，《中央日報》第十二版，一九八五年四月六日。

陳思和：〈文本細讀在當代的意義及其方法〉，《河北學刊》（二〇〇四年二月），頁一〇九一一一六。

陳冠中：〈七〇年代前的國語片和粵語片〉，《事後》（新北市：印刻出版公司，二〇〇八），頁一四四一一四八。

陳冠中：〈雜種修成正果〉，《事後》（新北市：印刻出版公司，二〇〇八），頁二三七一二四〇。

陳智德：〈逝去的異議者文學〉，《明報》，二〇〇八年十月五日。

陳智德：〈一九五〇年代香港小說的遺民空間：趙滋蕃《半下流社會》、張一帆《春到調景嶺》與阮朗《某公館散記》、曹聚仁《酒店》〉，《中國現代文學》第十九期（二〇一一年六月），頁五一二四。

陳建忠：〈流亡者的歷史見證與自我救贖：由「歷史文學」與「流亡文學」的角度重讀台灣反共小說〉，《文史台灣學報》第二期（二〇一〇年十二月），頁八一四四。

陳建忠：〈「美新處」（USIS）與台灣文學史重寫：以美援文藝體制下的聯台、港雜誌出版為考

察中心〉，台灣《國文學報》第五十二期（二〇一二年十二月），頁二一一─二四二。

陳建忠：〈一九五〇年代台港南來作家的流亡書寫：以柏楊與趙滋蕃為中心〉，陳建忠主編：《跨國的殖民記憶與冷戰經驗：臺灣文學的比較文學研究》（新竹：清華大學臺灣文學所，二〇一一年六月），頁四五五─四八六。

陳智德：〈冷戰局勢下的現代詩運動：商禽、洛夫、瘂弦、白萩與戴天、馬覺、崑南、蔡炎培〉，「跨國的殖民記憶與冷戰經驗國際學術研討會」，新竹：清華大學台灣文學研究所主辦，二〇一〇年十一月十九─二十日。

陳子善：〈坐忘齋主姚克〉，香港《蘋果日報・果籽副刊》，二〇一一年七月三十一日。

陳煒智：〈「健康寫實」三面體：《街頭巷尾》、《蚵女》、《養鴨人家》〉，《電影欣賞》第一五四期（二〇一三年三月），頁一六─二六。

黃淑嫻：〈重繪五十年代南來文人的塑像：易文的文學與電影初探〉，《香港文學》總二九五期（二〇〇九），頁八六─九一。

黃仁：〈從義大利新寫實主義的蛻變談中影可行的玫瑰寫實主義〉，《聯合報》第八版，一九六三年八月一日。

黃淑嫻：〈與眾不同：從易文的前期作品探討一九五〇年代香港電影中「個人」的形成〉，《香港電影資料館通訊》第四十九期（二〇〇九年八月），頁一〇─一四。

黃康顯：〈旅港作家的流放感：徐訏後期的短篇小說〉，《香港文學的發展與評價》（香港：秋海棠文化出版公司，一九九六），頁一三六。

麥浪：〈冷戰下的香港寓言——電懋與東寶的「香港」系列〉，黃愛玲、李培德編：《冷戰與香港》（香港：香港電影資料館，二○○九），頁一九一—二○八。

黃聖哲：〈聽的離散：阿多諾論流行音樂——以〈論音樂中的拜物性格與聽覺的倒退〉為例〉。

傅葆石著，黃銳杰譯：〈回眸『花街』：上海『流亡影人』與戰後香港電影〉，《現代中文學刊》總第十期（二○一一年二月），頁三○—三七。

http://socpsy.shu.edu.tw/ch/teacher/pdf/shengjer_2008-1C.pdf

須文蔚：〈意識流理論在台港跨區域的傳播現象探討〉，「跨國的殖民記憶與冷戰經驗國際學術研討會」，新竹：清華大學台灣文學研究所主辦，二○一○年十一月十九—二十日。

張道藩：〈論文藝作戰與反攻〉，《文藝創作》第二十五期（一九五三年五月），頁一—三。

張道藩：〈戰鬥文藝新展望〉，《文藝創作》第五十七期（一九五六年一月），頁一—六。

張照堂：〈另一種言說〉，John Berger、Jean Mohr著，張世倫譯：《另一種影像敘事》（台北：臉譜出版社，二○○九），頁七—一○。

張詠梅：〈文字與影像的對照——趙滋蕃《半下流社會》的小說與電影〉，王宏志、梁元生、羅炳綿編：《中國文化的傳承與開拓：香港中文大學四十周年校慶國際研討會論文集》（香港：香港中文大學出版社，二○○九），頁三五三—三七五。

張愛玲：〈自己的文章〉，《流言》（台北：皇冠文學出版公司，一九九三），頁一七—二四。

張英進：〈香港電影中的「超地區想像」：文化、身分與工業問題〉，《電影的世紀末懷舊：好萊塢・老上海・新台北》（長沙：湖南美術出版社，二○○六），頁一七九。

張錦忠，〈重寫馬華文學史，或，離散與流動：從馬華文學到新興華文文學〉，http://www.fgu.edu.tw/~wclrc/drafts/Taiwan/zhang-jin/zhang-jin-01.htm

張錦忠：〈文化回歸、離散台灣與旅行跨國性：「在台馬華文學」的案例〉，張錦忠、李有成主編：《離散與家國想像：文學與文化研究集稿》（台北：允晨文化出版公司，二○一○），頁五三七—五五五。

張靚蓓：〈邁向健康寫實〉，《龔弘的十二個故事》，http://www.ctfa.org.tw/henryk/story_2.php

楊天成（易文）：〈做明星〉，《國際電影》第一五四期（一九六八年十月），頁六二一。

楊照：〈文學的神話・神話的文學——論五○、六○年代的台灣文學〉，《文學、社會與歷史想像——戰後文學史散論》（台北：聯合文學出版社，一九九五），頁二一一—二三二。

楊宗翰：〈馬華文學在台灣〉，《文訊雜誌》第二二九期（二○○四年十一月），頁六七—七二。

楊孟軒：〈調景嶺：香港「小台灣」的起源與變遷，一九五○—一九七○年代〉，《台灣史研究》第十八卷一期（2011.3），頁一三三—一八三。

編者：〈一張新的菜單〉，新加坡《蕉風》第三十七期（一九五七年五月十日），頁四。

趙滋蕃，〈寫在重生島之前〉，《聯合報》第七版，一九六四年三月二十四日。

趙滋蕃：〈關於《半下流社會》〉，《星島晚報》第六版，一九五七年三月八日。

趙滋蕃：〈寫在重生島之前〉，《聯合報》第七版，一九六四年三月二十四日。

趙衛民：〈風暴的靈魂——悼趙滋蕃老師〉，《文訊雜誌》第二十三期（一九八六年四月），頁

趙衛民：〈趙滋蕃的美學思想〉，徐國能編：《海峽兩岸現當代文學論集》（台北：學生書局，二〇〇四），頁一一三一三一。

趙稀方：《香港兩代南來作家〉，《開放時代》第六期（一九九八年十一、十二月），頁六七一七三。

趙稀方：〈五十年代的美元文化與香港小說〉，《二十一世紀》第九十八期（二〇〇六年十二月），頁八七一九六。

齊邦媛：《千年之淚——反共懷鄉文學是傷痕文學的序曲〉，《千年之淚：當代台灣小說論集》（台北：爾雅出版社，一九九〇），頁二九一四八。

齊邦媛：《閨怨之外——以實力論台灣女作家的小說〉，《千年之淚：當代台灣小說論集》（台北：爾雅出版社，一九九〇），頁一〇九一一四七。

齊邦媛：〈失散——送海音〉，《聯合報》第三十六版，二〇〇一年十二月三日。

魯迅：〈略談香港〉、〈再談香港〉，盧瑋鑾編：《香港的憂鬱：文人筆下的香港（一九二五一一九四一）》（香港：華風書局，一九八三），頁三一〇、一一一一七。

鄭樹森：〈歌舞片：由盛而衰及片廠制〉，《電影類型與類型電影》（台北：洪範書店，二〇〇五），頁一三六一一六六。

鄭傑光：〈為風暴見證的靈魂：趙滋蕃（文壽）與其作品〉，《中華文藝》第四十七期（一九八〇年十二月），頁一三二一一四五。

潘亭：〈影評《星星月亮太陽》〉，《聯合報》第八版，一九六二年四月四日。

潘亭：《桃李爭春》，《聯合報》第八版，一九六二年七月五日。

潘亞暾：〈香港南來作家簡論〉，《暨南學報》總三十九期（一九八九年四月二十日），頁一二三。

葉石濤：〈談林海音〉，《台灣文藝》第十八期（一九六八年一月），頁一二五─一三六。

葉石濤：〈林海音的兩個故鄉〉，《中國時報》第三十九版，二〇〇一年十二月三日。

劉現成：〈六〇年代台灣「健康寫實」影片之社會歷史分析〉，《電影欣賞》第七十二期（一九九四年十一／十二月號），頁四八─五八。

劉以鬯：〈序〉，《香港短篇小說選（五十年代）》（香港：天地圖書公司，二〇〇二），頁一一七。

劉守宜：〈從「文學刊物」談起〉，《中央日報》，一九七一年七月四─五日。

劉現成：〈李行電影探源：中國遺緒〉，http://ir.lib.ksu.edu.tw/bitstream/987654321/4319/1

盧瑋鑾：〈南來作家淺說〉，《香港故事》（香港：牛津大學出版社，一九九六），頁一一八─一二八。

駱明：〈三十年代懷想──悼凌叔華老師〉，劉森發等編：《南大第一屆（一九五九）中文系紀念文集》（新加坡：非賣品，一九九九），頁二四九─二五四。

應鳳凰：〈林海音與六十年代台灣文壇：從主編的信探勘文學生產與運作〉，李瑞騰主編：《霜後的燦爛：林海音及其同輩女作家學術研討會論文集》（台南：國立文化資產保存研究中心

籌備處，二〇〇三），頁三三七—三五一。黃

蔣總裁（蔣中正）：《民生主義育樂兩篇補述》（台北：中央文物供應社，一九五三），頁七七—七八。

戴天：《說說趙滋蕃》，《信報》第七版，一九八六年三月三十日。

鍾玲玲：《調景嶺》，張文達主編：《香港名家小品精選》（香港：新亞洲出版社，一九九一），頁三四九—三五一。

慕容羽軍：《南來文人帶來文化》、《南來作家群象》，《為文學作證：親臨的香港文學史》（香港：普文社，二〇〇五），頁二五—三七。

蔡添進：《許石〈南都之夜〉傳唱及旋律來源探究》，《高雄文化研究》二〇〇九年刊（二〇〇九年十月），頁一—五一。

聶心：《看半下流社會》，《星島日報》第七版，一九五七年三月十一日。

魏子雲：《瞭望重生島》，《聯合報》第七版，一九六四年三月二十三日。

羅卡：《傳統陰影下的左右分家：對「永華」、「亞洲」的一些觀察及其他》，李焯桃編：《第十四屆香港國際電影節特刊：香港電影中的中國脈絡》（香港：市政局出版，一九九〇），頁一〇—一四。

羅卡：《十年來香港電影市場狀況與潮流走勢》，《電影欣賞》第一四〇期（二〇〇九年九月），頁七—一四。

蘇雪林：《觀音禪院》，《蕉風》第一四八期（一九六五年二月），頁四—七。

蘇雪林：〈關於詩經的常識和研究（上）〉，《蕉風》第一五六期（一九六五年十月），頁四一八。

蘇雪林：〈李義山詞的詩色〉，《蕉風》第一五二期（一九六五年六月），頁四一五。

Darrell William Davis（戴樂為）著，葉月瑜譯：〈聲音的活動〉，葉月瑜：《歌聲魅影：歌曲敘事與中文電影》（台北：遠流出版公司，二〇〇〇），頁二二七一二四〇。

Eileen Chang: "On the Screen: Wife, Vamp, Child", 《聯合文學》第二十九期（一九八七年三月），頁五四。

Georg Simmel（格奧爾格·西美爾）著，費勇譯：〈大都會與精神生活〉，汪民安、陳永國、馬海良主編：《城市文化讀本》（北京：北京大學出版社，二〇〇八），頁一三一一一四一。

John Urry（約翰·尼里）著，蘇鄭譯：〈城市生活與感官〉，汪民安、陳永國、馬海良主編，《城市文化讀本》（北京：北京大學出版社，二〇〇八），頁一五五一一六三。

John Storey（約翰·史都瑞）著，李根芳譯：〈馬克思主義〉，《文化理論與通俗文化導論》（台灣：巨流出版公司，二〇〇三），頁一四九一二〇一。

文學叢書　621

不安、厭世與自我退隱
易文及同代南來文人

作　　者	蘇偉貞
總 編 輯	初安民
責任編輯	林家鵬
美術編輯	黃昶憲
校　　對	蘇偉貞　陳佩伶　林家鵬

發 行 人	張書銘
出　　版	**INK** 印刻文學生活雜誌出版股份有限公司
	新北市中和區建一路249號8樓
	電話：02-22281626
	傳真：02-22281598
	e-mail：ink.book@msa.hinet.net
網　　址	舒讀網http://www.inksudu.com.tw

法律顧問	巨鼎博達法律事務所
	施竣中律師
總 代 理	成陽出版股份有限公司
	電話：03-3589000(代表號)
	傳真：03-3556521
郵政劃撥	19785090　印刻文學生活雜誌出版股份有限公司
印　　刷	海王印刷事業股份有限公司

港澳總經銷	泛華發行代理有限公司
地　　址	香港新界將軍澳工業邨駿昌街7號2樓
電　　話	852-27982220
傳　　真	852-27965471
網　　址	www.gccd.com.hk

出版日期	2020年3月　初版
ISBN	978-986-387-333-4

定　價　**350**元

Copyright © 2020 by Wei-chen Su
Published by **INK** Literary Monthly Publishing Co., Ltd.
All Rights Reserved
Printed in Taiwan

※本書獲科技部人文社會科學研究中心補助出版

國家圖書館出版品預行編目資料

不安、厭世與自我退隱：
易文及同代南來文人／蘇偉貞著
--初版，--新北市中和區：**INK**印刻文學，
2020.3　面；　公分.（文學叢書；621）
ISBN　978-986-387-333-4　（平裝）
1.影評 2.文學評論
987.013　　　　　　　　　　109001536